文化香港叢書

遇上黑色電影

香港電影的逆向思維

陳劍梅　著

獻給已故親愛的恩師

林年同博士及吳振邦博士

「文化香港」叢書總序

「序以建言，首引情本。」在香港研究香港文化，本應是自然不過的事，無需理由、不必辯解。問題是香港人常被教導「香港是文化沙漠」，回歸前後一直如此。九十年代後過渡期，回歸在即，香港身份認同問題廣受關注，而因為香港身份其實是多年來在文化場域點點滴滴累積而成，香港文化才較受重視。高度體制化的學院場域卻始終疇畛橫梗，香港文化只停留在不同系科邊緣，直至有心人在不同據點搭橋鋪路，分別出版有關香港文化的專著叢書（如陳清僑主編的「香港文化研究叢書」），香港文化研究方獲正名。只是好景難常，近年香港面對一連串政經及社會問題，香港人曾經引以為傲的流行文化又江河日下，再加上中國崛起，學院研究漸漸北望神州。國際學報對香港文化興趣日減，新一代教研人員面對續約升遷等現實問題，再加上中文研究在學院從來飽受歧視，香港文化研究日漸邊緣化，近年更常有「香港已死」之類的說法，傳承危機已到了關鍵時刻。

跨科際及跨文化之類的堂皇口號在香港已叫得太多，在各自範疇精耕細作，方是長遠之計。自古以來，叢書在文化知識保存方面貢獻重大，今傳古籍很多是靠叢書而流傳至今。今時今日，科技雖然發達，但香港文化要流傳下去，著書立說仍是必然條件之一。文章千古事，編輯這套叢書，意義正正在此。本叢書重點發展香港文化及相關課題，目的在於提供一個平台，讓不同年代的學者出版有關香港文化的研究專著，藉此彰顯香港文化的活力，並提高讀者對香港文化的興趣。近年本土題材漸受重視，不同城市都有自己文化地域特色的叢書系列，坊間以香港為專題的作品不少，當中又以歷史掌故為多。「文化香港」叢書希望能在此基礎上，輔以認真的專題研究，就香港文化作多層次和多向度的論述。單單瞄準學院或未能顧及本地社會的需要，因此本叢書並不只重純學術研究。就像香港文化本身多元並濟一樣，本叢書尊重作者的不同研究方法和旨趣，香港故事眾聲齊說，重點在於將「香港」變成可以討論的程式。

有機會參與編輯這套叢書，是我個人的榮幸，而要出版這套叢書，必

須具備逆流而上的魄力。我感激中華書局（香港）有限公司，特別是助理總編輯黎耀強先生，對香港文化的尊重和欣賞。我也感激作者們對本叢書的信任，要在教研及繁瑣得近乎荒謬的行政工作之外，花時間費心力出版可能被視作「不務正業」的中文著作，委實並不容易。我深深感到我們這代香港人其實十分幸運，在與香港文化一起走過的日子，曾經擁抱過希望。要讓新一代香港人再看見希望，其中一項實實在在的工程，是要認真的對待香港研究。

朱耀偉

序

我自問不懂電影，也不懂文化研究；對於前者，只是一個一直繼續觀看港產片的觀眾，而至於後者，則是一個有限度地投入的讀者。所以，當陳劍梅找我寫序的時候，真的感到很意外。

作為社會學家，我很可能是屬於作者所講的過分解讀的分析員，因為有關訓練的背景，難免會不停追問，究竟香港電影是在甚麼歷史、社會、文化條件下，出現某些特點、個性？就算同樣屬於黑色的類型，又會在哪些地方與別不同？跟原型比較，港產黑色電影有些甚麼變調？

在我看來，作者在書中所提出的最重要信息，是香港電影文化的軟實力。它令香港的黑色電影有別於原型，並且轉化為特有本地玩味的東西來。在原型結構底下處於虐戀狀態的男主角和「奪命佳人」式的女主角，衍生為「共生」並存，而不是你死我亡。又故事劇情的發展，容許觀眾有很多反思的空間。

作者把這種有趣的電影類型扣連到九七回歸的社會文化環境和心理狀態，尤其凸顯兩極的存在和極端的反應。在這個問題上，我想作者及其他香港文化的研究員，可作出更多探討和分析的嘗試。無可否認，上世紀八十年代初出現香港前途問題以來，至九七回歸之日，香港社會和香港人都生活在一個極為微妙的時空底下，如何在難以改變的框架裏，找到個人的空間，確實曾令不少人感到困擾。不過，我們也不會忘記，那種心理狀態並非一直維持不變，而是在過程之中，有所調整、變化。在這一方面，或者還需要有更多思考。

我有幸先有機會讀到這份書稿，受惠其逆向思維的說法，忽然對香港文化有些甚麼內容，產生了新的好奇。

呂大樂

❚❙ 鳴謝

本書原為一部內文約十一萬英文字的哲學博士論文，現在大幅濃縮為中文版的十四萬多字（約七萬英文字）。我在研究及出版的過程中，在不同的階段，都得到莫大的祝福，我因此獻上感恩。

感謝天父，每當我迷失時，祂為我開出路。

感謝兩位已故的啟蒙恩師林年同博士及吳振邦博士給我啟導；感謝 Ackbar Abbas 教授在香港大學給我指導；感謝 Elizabeth Cowie 教授在英國肯特大學給我指導。

感謝國際扶輪社頒發獎學金支持此項研究計劃。

此書重點探討九七前後的香港電影及港人的文化身份協商等議題，中文版首先推出，配合香港回歸二十周年，對於我來說，別具意義。此書能順利於今年面世，實在有賴多位前輩及朋友支持，特別逐一鳴謝。

感謝中華書局「文化香港」叢書的主編朱耀偉教授；感謝中華書局（香港）有限公司助理總編輯黎耀強及編輯張佩兒。

感謝呂大樂教授為我寫序；感謝文潔華教授、李小良教授及 Elizabeth Cowie 教授撰文推薦此書。

感謝我的親人包括陳關旋、蔡惠嫻、何蔓菁、Ian Bicknell 及 Cheryl Bicknell。感謝一班主內的兄姐弟妹給我無比的護愛，他們包括黃嘉媛師母（林年同博士夫人）、黃嘉慧師母（吳振邦博士夫人）、文耀銘牧師、黃樹瓊傳道、王安洋牧師、戴美珍、戴振權、戴美蘭、戴美玉、教會一位無名氏、禤志齡、劉思遠、趙金仲傳道、梁惠昌、陳漢通、江美儀、吳慧芬等。

中文版出版順利有賴我的幾位學生在工餘或課餘時，坐在我身旁協助我。過程中，我按英文的內容以中文唸出來，然後他們小心地在電腦上默寫，他們包括朱歡歡、朱澤慧、江蕙珊等，我謹此致謝。另外特別感謝吳楚圻義務為本書繪畫電影分鏡插畫，多謝朱歡歡及李璧珊協助校對。同樣

感謝嘉禾娛樂（集團）有限公司及美亞娛樂資訊集團有限公司免費提供及授權使用電影劇照。感謝張婉婷導演和施南生監製為我挑選電影劇照。另外得到許志超、黃元林、禤明德、Seth Henderson 和張倩儀的鼓勵，感覺很幸福。

　　如果沒有大家的支持和愛護，我絕對不能快樂地完成此項出版的任務，再次感謝。

目錄

研究專案的特點

黑色電影這個詞彙從開始應用至今都具爭議性。黑色電影作為一種評論術語，打從第二次世界大戰已經形成，法國評論家於戰後初期以此詞彙描述一些從美國引進的暗調照明效果尤為顯著的電影，旨在凸顯其風格明顯不同。換句話説，黑色電影這個詞彙乃是經過思考而產生，而不是經過一段創作的歷程而衍生，泛指一組電影的類別。這個類別的電影，展現一連串不同的電影作法，與當年的經典荷里活手法不相同。可是，黑色電影這個詞彙一直到上世紀六十年代之後才在美國得到廣泛應用。往後，黑色電影漸漸流行，慢慢被認同為一種電影類型。

當年的評論家多援引《馬耳他之鷹》（休斯頓，1941）、《羅拉秘史》（普雷明格，1944）、《愛人謀殺》（迪麥特雷克，1944）、《雙重保險》（懷德，1944）、《失去的周末》（懷德，1945）、《夜闌人未靜》（赫斯頓，1950）、《槍瘋》（路易斯，1950）等作為荷里活經典黑色電影作品的早期例子。往後，美國市場又再創新意，他們便稱新的作品為「新黑色電影」。坊間一向以美國電影《唐人街》（波蘭斯基，1974）作為電影史上新與舊電影的分水嶺，其後還有《體熱》（卡斯丹，1981）、《2020》（史葛，1982）等面世，至今美國新黑色電影從未失去優勢，例如《記憶碎片》（路蘭，2000）就是近年的佳作。新黑色電影這個詞彙廣為國際影評家和學者應用，「新」字所標示的新象，對他們來説有特別的意義。當年「新黑色電影」泛指挑戰流行的意識形態的黑色電影新作。

可是，香港的處境絕不相同，香港挪用黑色電影元素並非始於上世紀六七十年代。這個「新」詞在香港電影這個場域卻不合用，因為其作用和效果，多與這些美國新黑色電影有所不同。其實由始至今，無論過去和現在的美國黑色電影元素，香港電影都分別挪用、借用、拼湊和合成。話須説回來，香港也有部分作品較貼近美式新黑色電影，問題就出現在這裏，如果真的必須標籤美式「香港新黑色電影」，歷代以來，香港就只有為數不多的「香港新黑色電影」作品了。

任何坊間的論述，如果把香港那些具有黑色電影元素的電影看作美國

黑色電影的副產品，實在是輕看了香港電影。如此說，「香港黑色電影」（Hong Kong film noir）和「香港新黑色電影」（Hong Kong neo-noir）等用詞，如果暗示或假設香港電影是美國電影的延伸，便有所不對；又如果這些論述忽略闡述香港電影的文化、原創性、豐富性和複雜性，亦同樣有所不對。此外，新詞（neo-noir）的建造，亦未必有助於描述香港電影的現況。理論上，如果新與舊、本地電影與外國電影之間的分野，乃基於其相同及延續性，這個新詞便正好喪失其功能，不能再有效凸顯這些電影「新」在何處。

那些能刷新經典荷里活電影法則又重新賦予電影新意義的作品，不能全歸類為「香港新黑色電影」。香港本土電影市場在不同年代都牽涉跨文化的改編、借用、拼湊和合成等手法，所以香港的電影，難以統稱為「香港新黑色電影」。雖然香港確有部分佳作應用了荷里活新黑色電影的手法，可是這一套手法並非在香港得到最廣泛的應用。香港電影較多重構這種電影類型，極具創意。事實證明，香港很多具備美國黑色電影元素的作品，多是混合類型的；抄襲美國「新黑色電影」者，數量其實不多。雖然黑色電影手段在香港應用有如此這般複雜的情況，細心想一想，亦不難找出有系統的分析和欣賞方法，本書稍後會提供一個方法論。

下面我簡單提出四個應用「黑色電影」這個詞彙必須避免的麻煩：（一）無論我們把這些電影歸類為「香港黑色電影」或「香港新黑色電影」，切勿假設這些香港電影乃源於美國電影；（二）我們切勿把這些巧妙地應用了黑色電影元素的本地作者看為次要。其實這些電影的原創性、複雜性及結構完整性都不下於任何外國電影作品；（三）如果必須要使用「新黑色電影」這個詞彙，評論家和學者必須要清楚界定何謂新及何謂舊；及（四）對「新黑色電影」作出定義及評價之時，如果只在本地和外國作品相同之處着墨，從前與現在的作品之間，究竟何謂「新」便成為疑問了。於是，「新黑色電影」這個詞彙不僅沒有帶來方便，反而可能加深誤解。

由邱靜美及威廉斯所編的 *Hong Kong Neo-Noir* 輯錄了超過十位學

者的論文，大家同樣應用「新黑色電影」這個詞彙，可是此書沒有為它整體地下一個定義。根據書中導論所說，編者故意不為「新黑色電影」下定義，因為此書主要的目標是探討都會現代性（urban modernity）及全球化的文化現象（cultural globalization）與黑色電影的關係。按文集內容可知，作者和編者乃按電影相同之處作出分類，然後分析，關注一些在此相同準則下直接承傳黑色電影的本地作品。然而，他們都對何謂「新」各有說法，結果，大家均未能對「新黑色電影」達至貫徹的論述。[1] 究竟本地作品與外國作品之間有何分別，亦無從深入作出一致的探討。

黑色電影元素之選

近年電影評論開始關注黑色電影和其他電影類型融合[2]的現象，這些評論亦把這批電影描述為「新黑色電影」，所謂「新」可以理解為變化。可是，這些評論沒有解釋為何近代的電影在文化實踐上需要這種變化。這些評論一般強調世界各地的電影在形式上的相似之處，[3]卻沒有關注黑色電影在類型拼湊的過程中所發生的變異。例如韋利斯（Willis）以《武俠》（陳可辛，2011）為例論證，指出西方電影市場為配合商業目標而作的文化定位圖以黑色電影特性作為此電影的賣點，最終都是徒勞無功的。例如《武俠》被界定為「武俠黑色電影」，反而把中國文化元素的價值降低了。「新黑色電影」這個詞彙，看似仍然無助於表明這些電影有別於其他國家的黑色電影。冼芷欣（Shin）及戈拉嘉（Gallagher）編著的文集，關注東亞黑色電影，亦沒有探討這種混合類型的電影為何及怎樣形成。

本書將會評論一種電影創作大不同的可能性，此種電影手法自上世紀中葉以降流行，經常重複透過引發黑色電影的氛圍，進而加以創新和變化。這種電影創作絕對有別於重拍歷史上的經典黑色電影。為了提高論述的客觀性，本書將不會應用「新黑色電影」這個詞彙。本書會同時透過歷時及斷代的分析，加強了解這種電影的文化根源及其取向。書中更提供特別案例，作出文本分析，務求多方探索這個當代文化現象：傳統與創新、

外來的元素與中國的元素、國際因素與香港因素之間的互為關係。本書在分析過程中，更會仔細探究相關香港電影的獨有形式及策略。

本書強調分析從上世紀中至今香港電影不斷重複出現的變異。這種分析方式非常罕有，我希望嘗試。千禧年初，我的研究在英國開始，在完成後，從2007年起我便與香港的大學同事及學生分享我的研究成果。我希望推介一個不同的角度，分析具備黑色電影元素的一批九七前後的電影。我主張尋求理解香港電影中本土文化在世界上的價值，以及進一步研究這種本土文化在實踐上的變異。我稱這種實踐為黑色電影的重構（reinvestment of film noir）。從本土電影票房表現可見，這些創新的作品得到重視。如今看來，它們如同文化瑰寶，因為這些電影都展現香港人的世界觀。這種電影文化的洞察力，並非來自任何西方電影，並非根植於西方的思想。在社會不同時期，電影能展示獨特的思想，都是人為的。電影的持份者（電影人及觀眾），同時擔綱詮釋電影的角色，儼如剛健有力的野地四驅車，向着思想的綠洲長驅直進。本書關注這些電影的手法，如何在九七前後，香港瞬息萬變之際應運而生。

現在人們談及「香港黑色電影」，通常首先都會想起杜琪峰的黑色三部曲——《暗花》（游達志、杜琪峰，1997）、《真心英雄》（杜琪峰，1998）和《鎗火》（杜琪峰，1999）。杜琪峰的成功是無可置疑的，他借用美國新黑色電影的形式、風格和內容，加上《全職殺手》（杜琪峰，2001）、《黑社會》（杜琪峰，2005）、《黑社會之以和為貴》（杜琪峰，2006）和《放·逐》（杜琪峰，2006），他漸漸開拓了一種獨特的電影創作路線。建基於杜琪峰電影的成就，好些評論家便漸漸忽略了其實黑色電影元素有其他應用的方法，而且其方法在香港還有悠久的歷史。

在過去的分類方法中，被排除於學者的視線範圍的香港電影，其實非常重要，因為它們轉化了黑色電影的宿命主題，包括絕境偵緝、世俗的腐敗和黑暗及肉慾情迷，挪用黑色電影元素，卻沒有繼續營造經典黑色電影的悲情，在重重困境中竟然提供希望之思。例如，杜琪峰混合了未來科幻

黑色電影和中國武俠片的風格及內容,《東方三俠》和《現代豪俠傳》都是這方面的代表作。在香港主流市場中,還有其他與黑色電影相關之作,彷彿令九七前後的香港電影,一時之間百花齊放。

本書會追溯黑色電影的詞源,並澄清這些電影在本地實踐的起源。我會提出有效的方法,把歷代相關的電影一同分析及比較,目的為了在正式展開具體的電影探索前加深理解九七前後香港電影使用黑色電影元素的文化背景。我會提供一個歷時性(diachronic)的研究,找出本地電影怎樣在不同時期採納黑色電影元素、風格和形式。下面的各章中,我會解釋,改編美國黑色電影從來不是香港的主流現象。然而,打從上世紀五十年代開始,香港一直超越電影類型的限制,重構黑色電影。因此順理成章,我不會把美國黑色電影等同於香港黑色電影。

我特別研究的主流現象,都是與黑色電影有關的香港跨文化和跨類型實踐。香港黑色電影可能根植於中國硬漢小說而非美國黑色電影。中國小說實際上在二十世紀初不單受美國(碧加〔Bigger〕,1884-1933)偵探小說影響,更受從法國(勒布朗〔Leblanc〕,1864-1941)和英國(道爾〔Doyle〕,1859-1930)進口的同類小說影響。也就是說,與黑色電影作品有關的香港電影不一定源於美國。

上世紀五十和六十年代之間,香港電影亦參考很多中國硬漢小說和中國現代小說。這個時期的香港電影也多受鴛鴦蝴蝶派的現代小說影響,例如包括二十世紀上半期中國硬漢小說和中國武俠小說的影響。換句話說,與黑色電影有關的香港電影,可被視為跨越文化類型之作;美國電影並不必然是它的本源。

本書簡單論述黑色電影在本地應用的一些早期形式,例如從上世紀五十年代至今,香港電影融合了黑色電影、武俠片、驚慄片、通俗劇和喜劇的特性,創出很多票房的佳績。這些電影包括《紅菱血》(唐滌生,1951);楚原的動作驚慄三部曲——《黑玫瑰》(1965)、《黑玫瑰與黑玫瑰》(1966)和《紅花俠盜》(1967);《我愛紫羅蘭》(楚原,香港,

1966)；《俠女》（胡金銓，香港，1968－1970）；《蝶變》（徐克，1979）；《省港旗兵》（麥當雄，1984）；《東方三俠》（杜琪峰，1992）；《妖獸都市》（麥大傑，1992）；《現代豪俠傳》（程小東、杜琪峰，1993）；《至尊計狀元才》（王晶，1990）；《逃學威龍3》（王晶，1993）；《賭神2》（王晶，1994）；《墮落天使》（王家衛，1995）；《不夜城》（李志毅，1998）；《紫雨風暴》（陳德森，1999）；劉偉強的《古惑仔系列》——1996至2000年間的十部黑社會電影，包括古惑仔的前傳和續集；《我的野蠻同學》（鍾少雄、王晶，2001）；《大丈夫》（彭浩翔，2003）等。像吳宇森的《英雄本色》（1986）和林嶺東的《龍虎風雲》（1987）這樣賣座的電影也運用了來自法國及／或美國經典的黑色電影元素。大部分這些電影都應用主流黑色電影元素，包括高反差暗調照明效果、迂迴曲折的情節結構和人物原型，包括甘受情傷的末路英雄（masochistic male）及奪命佳人（femme fatale）等。

香港電影黃金時期，約於1970年代晚期至1990年間，香港電影業十分倚賴來自地區市場的收入，例如台灣和東南亞，包括新加坡和馬來西亞。香港電影的海外市場在九十年代，特別是在這十年的後半期，開始迅速萎縮，而且因為內地市場正迅速發展，很多投資者和電影導演都把目標放在中國大陸市場。[4]

本地電影業如何生存的事未必讓人感興趣，可是香港電影在1997年前後顯得特別關注港人的文化身份危機，在世紀之交，還得到很多評論家注意。本書不會簡單地把九七問題及社會變遷看作香港危機的比喻，更值得我們關注的是，香港觀眾如何於二十一世紀詮釋這個危機帶來的影響。最令我感興趣的是，上述的社會變遷下，香港電影在風格和主題上產生了變化，曾經在本地市場非常大量引用經典黑色電影元素。此時九七危機的議題大量充斥本地製作，並且強列呈現黑色電影的感覺，而且得到國際評論家的關注。本地及海外的評論家多注意香港電影呈現社會危機感的象徵手段。他們的討論主要環繞電影如何象徵及再現這些危機的感覺。論述的本意是好，可是這些論述沒有體系，沒有全面探討觀眾的詮釋及這個現象

中觀眾的詮釋主權。

　　此書沒有把觀眾設定為被動的詮釋者，也不會假設他們在觀影期間沒有能力協商自己受殖者的身份及相關的想像。這就是本書能夠就香港電影這個現象發掘不同及多元理解的關鍵。

　　本書伊始，希望深入淺出，以一部更近期的香港電影，作為探討這個現象的例證，一是為了解釋清楚；二是為了顯示此現象的延續性。我發現很有趣的一點，《一代宗師》（王家衛，2013）與這個九七前後的現象遙相呼應。本章簡單分析[5]《一代宗師》，更有助帶出這個香港電影現象的重點，包括這個時期挪用黑色電影元素的意義，希望讀者明白，這個獨特的香港文化現象，應該立案成書。

　　香港電影應用黑色電影元素，有別具特色的創作意圖，過程涉及風格及內容的更新變化。近觀，此手段能帶給本地觀眾一種觀影的「自省之樂」；遠觀，它能開拓香港電影在世界上作出以中國及本土文化為本的普世文化（glocal）實踐機會。下面我先略述《一代宗師》的意義，稍後將會進一步探討九七前後的香港電影如何啟發觀眾，在理解文化身份危機的同時，自省一番，支取自我檢視的快感。

1997前後的現象

　　九七前後的原創本地製作，內容在不同程度上都不約而同地涉及香港回歸祖國前後人們因前景不可測而萌生的恐懼。這些電影包括通俗喜劇（或作無厘頭）、黑色幽默劇、古裝武俠劇、香港黑社會故事等。在這些本土類型電影的實踐中，香港電影特別挪用了黑色電影風格及其創作特色。本書務求集中探討九七前後香港電影那一種應用黑色電影元素的手段，因為這種創意既是近代的，也是打從上世紀中葉積累下來的。本書探究黑色電影元素在本土類型電影中的再生現象。這些手段不斷重複出現，給予觀

眾自省之樂及協商文化身份的空間。《一代宗師》同樣以急速變遷的香港為主場景，在香港工業運作上，於二十一世紀繼續支援這個現象，因此我特意把它納入研究範圍之內。

充滿黑色電影特色的《一代宗師》，在近年芸芸關於葉問（李小龍早年在香港的武術老師）生平的香港中國功夫電影中別樹一幟。這些電影都描述葉問在二次大戰前後逆境求全，於香港及中國內地的奮鬥經歷，至今共六部，於2008至2015年間公映。它們包括葉偉信的《葉問》（2008）、《葉問2：宗師傳奇》（2010）和《葉問3》（2015）；邱禮濤的《葉問前傳》（2010）和《葉問：終極一戰》（2013）；以及王家衛的《一代宗師》（2013）。其中，王家衛的電影在攝影風格及美學價值上都有別於其他電影，涵蓋中國文化的精髓，引起我關注一個香港電影軟實力的議題。

此外，有別於其他關於葉問的電影，《一代宗師》有一個絕不相同的文化取向，因此，本導論先關注此作的文化意義。《一代宗師》於本世紀延續了一個九七「危機」的論述，它的存在深化了一些問題，包括怎樣及為何電影作者要應用黑色電影元素；他們是有意識地抑或不自覺地回應香港的九七「危機」？這批應用黑色電影元素的香港電影，沒有墨守成規；傳情達意之外，它們更上一層樓，容讓觀眾反身自省自己的觀影經驗。

《一代宗師》的迴響

《一代宗師》以一個充滿黑色電影元素的武打場面展開序幕，電影沒有交代葉問與挑戰者於何地對決，剪輯緊湊的動作片段中，綿綿細雨散落，在高反差的暗調照明效果下，配合幽閉空間內西式鋼閘上的扭花特寫，電影營造了懸疑的氣氛。動作演員的全身剪影和身體細部、葉問頭上透光的紳士草帽，黑白對照。雨灑下，光影交織，忽地裏電影構成一個殺機重重的戲劇空間。大雨和強風又把他們限制在黑暗角落中，被雨水沖刷，場景充滿黑色電影風格。

雖然如此，王家衛在接受我的訪問時，對黑色電影風格不置可否，[6]他認為觀眾可用自己的方式理解電影。王談及一個發展電影風格的特別方式，他說：「我在創作過程中可做的，就是為電影選取一個最合適不過的風格。當你步進那個拍攝空間，你亦可能會自然地決定以同一種方法去展現那一種獨特的中國文化。」不錯，在創作過程中，當我們透過方言和各種文化影像來思考時，我們可以盡情投入這個客觀環境中，發掘回憶、聲音、人語和氣味，客觀地找出人們對於美感的理解，便能有所發現。這一切，給予我們不同的生命啟迪。

　　與其他關於葉問的電影不同，王家衛的作品描述葉問為武林中的其中一位武林大師，而非唯一的一位大師。王告訴我他希望透過其電影，帶出一個問題，就是下一代的武術家應該如何自處。他強調他的電影並不是葉問的傳奇，它旨在描述一種江湖精神。他花了八年時間訪問了一百位當今武術大師，學習了各門派的功夫傳統和風格。在此過程中，王明白了他們如何排除萬難地承傳傳統武術，其武術在香港發展下來，便成為香港獨有的。在二次大戰前後定居香港，他們熬過了慘痛的歲月。王相信坊間的評論家所描述的香港精神，或作一種「難兄難弟」的感情，亦是香港獨有的。這種戰後人人互助的精神，正是在這段期間，由這一類基層人士建立，在香港廣為流傳，成為人們度過許多艱難歲月的幫助。王沒有迴避，其電影是個香港故事。

　　透過再現葉問這個男性人物，《一代宗師》塑造了一個很不一樣的英雄形象。王藉着延遲觀眾代入葉問此角色之法，容許觀眾在那未及代入角色的一剎間，自然地審視其英雄形象。下面我將透過葉問在電影中的魅影（phantomatic action），解釋這種延異之法。

　　《一代宗師》破除了電影傳統拍攝功夫的方法，不以大量的中景和全景刻意展現功夫的全貌。電影反而頻頻把武者的身體，置於鏡頭的大前方，以某個身體和動作的細部充斥着整個畫面。結果這樣的部署為觀眾留下了一個巨大的抽象空間，去主動地想像和理解畫面上的武術片段。這種反傳

統的電影作法，要求觀眾反身自省（reflexive rereading）眼前的一切。

表演和表演性

參考了巴特勒（J. Butler）關於「表演性」（performativity）的研究方案及德里達（Jacques Derrida）關於「補助性」（supplimentarity）的理論，我將在此分析梁朝偉於《一代宗師》的演出。他展示一個與別不同的葉問，其英雄形象與其他葉問傳記式電影分別甚大。《一代宗師》的場面調度亦造就了非一般的戲劇性演繹，電影亦應用一種特別的手段，呈現功夫的「表演性」，以建立審視的空間，思考表演是甚麼，結果可以給予傳統英雄形象一個新的理解。巴特勒認為「表演」和「表演性」並不一樣，她認為「前者的前設是彰顯一個主體；後者卻有質疑這種想法的意思」。[7] 電影藉梁朝偉的表演，審視武術英雄約定俗成的意義。為何電影需要一種引發批判思考的觀影經歷？這種電影作法有何意義？當我發現梁朝偉原來用了三年的時間在電影開拍前學習詠春，我更感上述的問題值得深究。王家衛特別指出此電影需要忠於武術傳統，他最關心電影如何再現這些武術，以便給予觀眾最佳的觀賞條件。可是，導演在拍攝詠春的功夫時，非常刻意地大量使用近鏡和超近鏡，如果觀眾要看到梁朝偉的動作的全貌，亦甚是艱難。這樣看來，梁朝偉如何令詠春功夫在銀幕上顯得特別並不是重點了。反而，我們應該更多關注功夫的「表演性」（performativity）而非梁朝偉的演繹（performance），因為電影不只呈現其功夫，更是延遲暴露其功夫，達至一個電影意義「延異」（différance）[8] 的狀態。

「延異」的效果得以造就，主要因為電影經營一種功夫的「魅影」。功夫電影的場面調度，一般情況下會透過攝影取景和剪接，營造動作連貫的錯覺，以助觀眾完全投入電影的功夫世界，儼如自己身在武林世界中。傳統上功夫電影常用全景拍攝，時用單一個鏡頭拍攝以取功夫之全貌，為求在觀眾的眼前寫實地再現全套功夫動作。這些做法，依循經典荷里活電影

的法則。可是《一代宗師》不僅違反了這些經典法則，而且其動作片段多以近景和超近景組織而成，賦予英雄身體新的象徵意義。這種新的拍攝手法下，功夫片段顯得短促、抽象和魅幻，觀眾因此不會享有過往的全知視點。然而，電影卻更能展現導演心中希望強調的功夫。例如在電影的序幕中，在全知俯攝鏡頭、超近鏡及觀點鏡頭（point-of-view shot）配合下，特別描述葉問的一種腳法。王說，葉問的腳法一向受到忽視，他正要在此強調之。在序幕中，緊接於那全知俯攝鏡頭乃是一強而有力的觀點鏡頭，近距拍攝葉問，迎鏡頭而來的一腳，令觀眾猛然一醒，有效地把觀眾的注意從電影空間引到觀影空間。電影越軸的拍法，亦有效疏離了觀眾，提升了觀眾的自省之樂。

序幕中的場面調度，主要以影機的觀點出發，可是期間影機中心的凝視急轉為觀眾中心的凝視，恰好可以強化導演希望強調的武術精髓。序幕超越常規的場面調度，製造了畫面不自然接合的感覺，反而令動作顯得「魅幻」，腳法的氣勢比拳法高。

另外，梁朝偉的詠春武術也是通過兩種「凝視」交織而成：宮二（章子怡飾）及影機（即電影作者）的偷窺。更有趣的是，電影的這些「凝視」效果，配上了黑色電影的色彩。電影對應中國建築的特色，在室內呈現屋子自然採光的情況，所以電影大部分的場面都是非常晦暗的，充斥着高反差的暗調照明效果。門窗上的彩色玻璃，反照着葉問練功的身影和面容，疊影重重，懸疑萬分。這種場面調度延緩了功夫電影正常傳情達意的過程，開放了一個更大的傳意空間。

金樓一場，葉問應約與宮二之父比武，決定誰是武林第一。戰前，葉問的朋友分別給他練習的機會，事先比試一番叫他從中適應。有一幕，葉問與一位善於北方武術的前京劇演員比試，電影首先集中展示二人的手部動作。在一個出拳的主觀鏡頭中，在同一個鏡頭內電影刻意慢慢地把焦距轉到二人身後的背景上。這種散焦的手段，亦提升了武術英雄的「魅幻」形象。

另一方面，影機作為「凝視」的主體，在葉問與洪拳雜家的鐵橋勇比試功夫時，影機集中捕捉近鏡頭前方武者局部的身軀及其動作，亦很有懾人的力量。電影的這部分鮮有特別描述武者的拳。在一連串的中景中，葉問的巨大背影，不時遮擋了影機大部分的景觀，他的身體一再變得「魅幻」和強大。這種電影作法，營造動作太快至眼睛追趕不上的感覺。這種以小見大的手法，寄意於武者身體最強之處，暗示攻勢強大不可揣測。如此這般，身體作為表演的載體被陌生化（de-familiarized）了。最令我感到好奇的是，電影不斷重複地把動作矯捷的身體部位，包括四肢、拳、掌和身等，置放於前景。

為何電影需要如此描述武者的身體呢？為何電影既把這些表演元素置放於前景，讓觀眾多加注意，卻又在動作片段中把焦點轉移到別處呢？《一代宗師》的動作片段以近景居多，其場面調度多沒有全面呈現這些身體局部與整體的關係。觀眾如果希望自己明白多一點，自然而然，便要主動思考了。如此這般，當電影特別關注武術，其重點自然放在功夫的「表演性」，而非武者的身份和演繹。我們思考「表演性」，可以留心電影如何關注其「力」的表現，這一點最為重要。

《一代宗師》的動作場面，彷彿呈現一種力量的德性，祝福着武者的身體和靈魂。電影故事如實描述葉問面對現實，為謀生而在香港教授中國功夫。內容卻清楚可見，他從來沒有向困難低頭，沒有放棄作為一個中國武術家的道德身份，一直努力生活，持守原則。一如其他因戰亂流亡香港的武術家，葉問過着簡單尋常的人生，漸漸融入本土文化之中。《一代宗師》的葉問在適應一個殖民城市的新生活中，沒有放棄傳統武術之德。這種迎難而上的經驗和行為，能令本地的觀眾想起自己上一代親人的奮鬥生涯，看見電影中的葉問在協商自己的文化身份時，亦身同感受。葉問的人生，展示了一個中國人轉化為受殖者的跨文化經驗，亦即是協商文化身份的經歷。

史上案例：男女的「共生」關係

電影故事的處境與歷史上港人的經歷扣連，有助觀眾發掘新的角度去感受香港回歸祖國的問題。本土觀眾容易代入葉問的角色，在觀影期間同感政治和文化的變遷。本書提供一個歷時性的分析，看香港電影如何重構及再用黑色電影元素。本書亦展示香港電影在不同時期，如何借用這些元素。我發現一點很有趣，舉凡香港電影成功重構黑色電影的案例中，電影都保留了經典黑色電影男女主角之間的「共生」（symbiotic）關係。

史上經典的黑色電影中，奪命佳人（femme fatale）都會連累男主角。這種淒美的「共生」關係，正好在電影大團圓道德性的結局中，得到了斷。結局中，奪命佳人必然得到懲治及受罰。本書將會指出，香港電影從來只有借用及改編這種「共生」的關係，卻沒有直接抄襲。香港電影多能轉化由奪命佳人所引發的悲劇情境，不會在電影中懲治這些人物。奪命佳人在香港電影中有不同的際遇，依然擁有經典電影的性感身軀，卻沒有蛇蠍心腸。香港的這些電影很有趣，它們不如美國電影一般仇視女性。縱使香港電影依然維持美國黑色電影的模式，卻把故事中的一切危機轉化為祝福、希望和平安。典型黑色電影人物在香港電影中構成不同層面的影響，因為他們在本土電影中，有不同的情感互動、生命及信念的交流。無論奪命佳人有多大的野心、狂野、卑污或危險，她都在香港的電影中慢慢得到改變，或在某種程度上她的本性變得較為溫和。這種香港電影的做法自從上世紀中至今，貫徹始終。

下面我將會簡單解釋，經典黑色人物的「共生」關係，如何在本土電影創作過程中，得到重新的演繹。這種轉化美國電影原型的洞見，來自一種中國香港的本土智慧，此乃香港電影轉化世界類型電影製作模式的成功案例。

雖然這些電影擁有美式黑色電影的包裝，其內涵依然是中國人的。例如這些電影原型的人物在《一代宗師》中，持守中國的中庸之道。這種道理展現在電影重構原型人物的「共生」關係中，箇中陰陽互動，相生相

剗，完美地體現一種和諧的生活模式。我認為這種做法，源於儒家思想「致中和」（zhonghe）的道理。[9]下面我將會解釋香港電影有這種做法並非出於偶然。此書談及香港黑色電影的中國素質，在電影人物的互動中，人物展現「喜怒哀樂」時，有情皆發之於「中節」。為何香港電影的人物會關注中庸之道呢？這是否出於偶然？究竟奪命佳人在香港電影中，還有沒有連累男主角呢？究竟一個卑污的奪命佳人，怎樣化成一個道德的主體呢？

文化素質：中國香港

事實上，香港電影的近作中，奪命佳人反而能夠啟發男主角轉變成一個更好的男人。此書會提供一連串有力的佐證。這些電影重構原型人物的「共生」關係，正好展示香港電影跨越民族文化的創新能力及其適用於世界的中國香港素質。這個電影現象最大的特點在於含蓄，不會約束觀眾用指定的方法去解讀文本。相反，電影慢慢地引導觀眾在不知不覺間進入了自省的狀態，同時反思電影涉及的約定俗成的社會及文化意識。這種手段突破了主流的荷里活法則，評論界和學界實在應該多加研究。若我們放棄處理多年來那些電影在世界市場上的差異，我們便無法得出今天這一個發現，於是亦無從欣賞香港電影在這方面的貢獻。

《一代宗師》乃是眾多葉問傳記式電影中，唯一具備上述香港中國的本土洞見之作。它跨越了文化和國界，把中國文化元素洋溢於西方類型電影文本中。王家衛的電影中，宮二先以奪命佳人的姿態出現。她與葉問的關係，儼如黑色電影經典原型人物之間的關係。戰爭爆發之前，他們在內地相遇，曾經發生情愫，卻因不同的信念和價值觀而產生矛盾。他們愛恨交纏的微妙感覺，在電影中跨越了戰爭與和平、中國和香港，在彼此的心間「共生」，久久不可磨滅。這種關係，非常接近美式黑色電影的男女之情。王表示，他們愛恨交纏的關係在《一代宗師》中是必要的。我認為，電影整體上以黑色電影手段切入，再另闢蹊徑是非常有創意的做法。

可是，「共生」關係的模式，在《一代宗師》中產生了變化，宮二這個人物後來發揮中國傳統女性的美德，奪命佳人的形象，亦在戲中漸漸淡化了。這種傳統的形象，充滿美德，正是中國經典所描述的「列女」(lienu)。

宮二為父報仇之後，為免怨仇影響下一代，毅然立誓不嫁和不傳宮家武術。還有另外一個原因導致她獨身不嫁，就是她念念不忘已婚的葉問。她在電影中明確表示「心中有葉問」，而且葉問亦同樣對她產生傾慕之情，可是他們二人仍然各守貞操，葉問對妻子的愛仍然堅貞不移。他們含蓄的關係在戰後於香港重逢時微妙地結束了。那一天夜裏，在香港寂靜無人的街上，他們二人漫步，回想從前，展望未來，彷彿看見家鄉的武林，又在香港絕處逢生了。此間的武林，乃由離鄉別井、從中國流亡到香港的武術家所組成。移民香港之後，他們漸漸落地生根，在香港發展自己的武術事業。

宮二別過了葉問，觀眾從一個全知的角度看到她從此避世。從她的旁白可知，原來她身患絕症，正在死亡的邊緣，所以她亦放棄了自己中醫之職。在家休養時，依靠鴉片減輕病情帶來的痛楚。休養期間，她反覆思量自己的武術生涯。這個時候，電影插入一段宮二在漫天冬雪下靜靜練功的回憶。這個白雪紛飛的野林全景，可能是回憶，可能是宮二服藥後所見的幻象。宮二雖然垂死，電影此刻描述的她，卻是恬靜安寧、完美和滿有活力的。很有趣，這一個非常寫實的全景片段，在此電影中可算是絕無僅有。電影的其他動作片段，多是「魅幻」的。

這個習練武術的電影片段，發揮了移情的作用，象徵宮二超越人間情愛的枷鎖，拋開俗世的玉軸珠軒，享受物外的空靈，貞嫻自得。這種持守「列女」節烈貞德之想，源於中國傳統思想。一般人認為西漢的《列女傳》所教，乃是一種男權中心的思想。但我傾向同意倪鄰（Michael Nylan）和殷瞿（Bret Hinsch）的觀點，認為節烈之思同時彰顯女性的內心能力。男尊女德乃由夫妻二人在日常生活中相輔相成，共同成就的「義」事（Hinsch, 2011; Nylan, 2002）。[10] 倪鄰和殷瞿對於中國女性傳統角色的探

究啟發了我，我因此得以從中國文化的角度去理解香港電影，為何要改編黑色電影原型中的「共生」關係。透過「義」這概念，我便能更有效地明白「列女」究竟如何藏在「奪命佳人」的身下。

細心觀看電影如何呈現宮二的貞德，便可知她並非一般黑色電影中的邪惡女子，亦非受屈於男權之下的「慾望客體」。其實宮二與其他武術家一樣同享尊榮和德望。為何電影在經營此中國女子的角色時，需要借用黑色電影的造型，同時卻又要偏離於黑色電影的作法呢？如能理解九七前後的香港電影，便會較容易找到答案。很有趣，《一代宗師》分享了好些九七前後電影的特性，所以我在本書的導言中，簡論《一代宗師》，拋磚引玉，有待進一步探討這個非常重要的香港電影現象。

相似的變化周而復始

本書旨在探討香港電影市場上，在一段長時間內，周而復始地出現相似的變化。我的這種觀察和比較，會給予我們機會去發掘更多未經開墾的研究領域。循此方向，我們將來更可以擴大範圍，重新研究本地、國內和國外的華語電影。

本書關注一組別具特色的具備黑色電影元素的香港電影，它們關注九七前後的香港民生、社會、政治和文化危機，並開創理解電影的新法，在商業電影市場中，給予觀眾一種另類的歡愉。這批香港電影能為觀眾開放一個自省的空間，同時在觀眾投入電影世界之時，剎那間亦疏離他們，以致觀眾可以重新解讀很多約定俗成的觀念，包括痛苦、邪惡、命運、機會和幸福。在這種特別的電影手段下，電影雖與其他商業電影表面無異，卻實在可以改變觀眾對於危機的理解。於是，有別於其他香港電影（包括一些較直接以美式新黑色電影手法作成的小量本土黑色電影），這一組電影最終描寫希望，它們提供的是一種「自省之樂」。

在這個特殊的電影現象下，本書羅列及詳細分析的電影，都涉及轉化世界類型電影的手法，乃從跨文化的互動應運而生。我所研究的內容，非關世界電影之間相似之處，本書提供一個另類的分析架構，以抗衡大眾倚重的「同類」分類法。我關注的乃是他們之間的分歧，而且周而復始歷代以來重複在同一種環節上發生同類的分歧。究竟香港電影在世界文化交融的過程中，如何將外來的元素融入本土文化？我希望從中查找出本土文化的普世價值（the glocal）。

香港電影中，有一種普世價值得以形成，在於它能「延異」。透過此手段，觀眾在一般情況下解讀電影，都會自然地反身思量，於是便會更新其理解。本書亦追溯這個現象的歷史、社會、文化及創作源頭，以便進一步分析多年以來鮮有人關心的課題，就是本土電影的普世價值。

有一連串的問題需要特別優先處理。例如為何香港電影自從上世紀六十年代已經改編黑色電影呢？為何香港電影自從上世紀六十年代已經偏愛借用黑色電影的原型人物（如奪命佳人及末路英雄）呢？為何歷代以來借用時通常都會重構原型人物之間的「共生」關係呢？究竟香港電影要透過世界類型電影人物的關係怎樣展現不一樣的世界觀呢？為何歷代以來，每當如此這般借用黑色電影這方面的元素，香港電影都有近似的部署呢？電影改編或重構後的人物都有近似的操守？為何香港電影歷代以來都一致地在這一方面偏離黑色電影的原型呢？為何九七前後有大量港產片都分別以各式手法借用好些經典黑色電影的元素呢？除了上述黑色電影程式的應用，香港九七前後的電影，還有加入其他世界電影的元素嗎？這個研究項目，結果會令人發現及明白更多，關於究竟電影在提供商業消費的歡愉時，如何提升本土電影的普世價值。

多年來我研究這個現象，雖然已引起學界中一些朋友關注本土的黑色電影現象，然而本書特別關注的這一組佔市場比率極高的香港電影，仍未特別受到注意。我認為原因有三：（一）這批電影不被歸類為「世界黑色電影」（global noirs），於是它們被認定為次要；（二）它們被界定為本地個

別現實生活的悲劇性寫照,所以亦沒有被世界社會關注;及(三)學界和評論家可能沒有特別興趣關注世界及本土電影如何在商業市場中提供「自省之樂」。

本書將由本土電影重構經典黑色電影原型切入,然後拓展出一個巨大的未經開發的討論空間,以反思一連串逆轉世界潮流文化的問題。本土商業電影實在有更大的潛能可以逆轉由荷里活主導的世界文化思潮,因此香港這一批電影在演繹一些社會及政治題材時,能引發一種「自省之樂」。

本書提出重新審視那約定俗成的本土意識,有助重新了解本土、國家及世界的電影文化。透過分析香港電影如何廣泛應用和轉化黑色電影元素、改變世界類型電影的製作模式等,本書提供新角度重新審視香港人開拓中國內地及國際市場的行為。我不認同那一種關於「世界」及「本土」的簡單二分法。我認為當務之急,就是世界各方具權威的文化領導單位需要自我反思自己的獨立性、多元文化自由合成的可能性、世界文化本色化及本土文化國際化的可行性。我們當今對全球化現象的研究,不應該再受局限於文化霸權、國際商業行為及文化侵略等幾方面。我倡議各界人士、地方政府和國際社會應該合力推動普羅大眾多加認識自己本土文化的普世價值,並推廣於世。

各章簡介

第一章　黑色電影、危機與身份政治

本章提出本地的黑色電影評論應該放棄同類歸類法,因為這種較狹窄的思維方式,容易統一把所有具黑色電影元素的電影稱為「新黑色電影」,一概歸為同一類。事實上,香港應用黑色電影元素,歷代以來分歧甚多,如果必須分類,亦將會有很多類,不能都統稱為一類之「新」。

我透過上世紀六十年代中至今數十部港產片作出分析,力證這種分類

法的謬誤，並提出一個另類的歷時性及斷代的（synchronic）分析方法，並列黑色電影元素在港歷代得到應用、挪用及借用諸法，指出世界評論的主流方法尚有不善之處。在追溯香港市場上黑色電影作法的發展時，我發現香港合成的黑色電影與港人所拍美式的「新黑色電影」相比，前者的歷史比後者長得多。老舊的香港合成電影的商業創作路線包括合成中國硬漢小說、中國武俠小說、中國武俠電影、香港驚慄電影、香港通俗劇及美式黑色電影。

第二章　《非常偵探》：空間的迷思

本章探討一種商業電影的特殊逆向思維，主要以上述提出的黑色電影合成體為研究對象，從電影與觀眾的互動關係，看電影如何憑逆向思維呈現不一樣的社會文化意涵。本章檢視一種引發逆向思維的補助法（supplementarity），分析集中於方令正執導的《非常偵探》，看電影如何在原有的空間結構和黑色電影的製作原則下，以鏡位的特殊補助法，延緩、阻礙及／或異化電影的黑色悲劇意境。這是非常含蓄的戲劇空間變異，給予觀眾多個思考的角度，於是在此情況下，觀眾自主或被動也好，都有所選擇，可以自決投入虛擬的電影世界，或是抽離一點。受惠於逆向思維，觀眾亦可以不停地逆轉上面的選擇，以便作出多角度思考。如此這般，一想再想或多想，很容易按劇中處境自作觀照，過程中還可以支取自省之樂（pleasure of reflexivity）。落幕前，電影亦以通俗劇的團圓結局補助一番，取代了經典荷里活的黑色悲劇收場，更大提升了逆向思考的可能性。

第三章　《玻璃之城》：時間的感召

本章借助屬柯（Paul Ricoeur）研究戲劇時間元素的結構性發展的發現，評論傳統的戲劇時空結構分析。本章嘗試從此出發，探討張婉婷執導的《玻璃之城》，如何透過重新調度電影的時空關係，挑戰黑色電影原型的傳統規範。《玻璃之城》在其倒敘結構之上加上層層疊疊的逆向敘事安

排，在故事的歷史上（即香港人的歷史），讓電影中不同年代的人物在不同時期於戲中表述自己的觀點。戲中，男女主角歷三十多年相戀，曾一起參與七十年代的學運、經歷九七迷思和很多人生困局，最後很不容易走在一起卻相逢恨晚。他們在戲中的婚外情有一主線，就是戲中所有人都有權以自己的道德價值觀批判紅杏出牆的女主角（黑色電影奪命佳人的原型）。這種結構同時支援劇中人的當代及跨代解讀，呈現了大家對同一事件的不同看法。這種多重逆向及多向度呈現不同觀點又不明顯引導觀眾作出結論的做法，能讓電影順利與觀眾建立一種與別不同的互動關係，造就了機會，給予思考者在觀影過程中作出一個協商政治及社會文化身份的機會。本章試從這一點出發，探索自省觀影的快感。

第四章　《春光乍洩》：人物原型的對倒

本章以王家衛執導的《春光乍洩》作為案例，分析經典黑色電影人物原型，例如男性愛情苦主（masochistic male）和男性奪命佳人（homme fatale）的拼湊和變奏。電影講述一對男同性戀情人為逃避香港的生活壓力和責任而遠走，在地球的另一端，他們卻有很不一樣的感悟。結束前，電影把兩位男角的處境互相對調，但仍保留了黑色電影的一對原型人物。《春光乍洩》此舉暴露了類型電影結構的規範，凸顯了類型電影的結構性功能的限制，於是電影為觀眾解開了解讀電影故事及／或解讀電影結構的主動權。結束時，電影沒有提供明顯可測的結局，任隨觀眾想像。

第五章　《笑傲江湖 II：東方不敗》：林青霞的「表演性」

商業電影主張嚴格追隨角色類型規範，這樣的好處能確保電影一早找對合拍的觀眾，即電影未開拍便早知觀眾會喜歡，壞處在於沒有創新。本章介紹由徐克監製、程小東執導的《笑傲江湖 II》如何反其道而行，開拓新的創作路線，直奔類型電影禁足之處。雖然電影沒有破壞商業的活動，卻添加了一個亮點，就是延緩了戲劇的功能及電影意識形態的生成。

《笑傲江湖II》有明顯的黑色電影攝影風格，林青霞雖然反串演東方不敗一角，以戲論戲，其角色之設計，清楚可見，乃源於奪命佳人的原型。從英雄易服至自閹；情傾浪子劍客以至捨身為愛，淒美感人，愛恨交纏，十分有說服力。不知不覺間電影已經處理了很多商業片中少有涉及的話題，如易服癖、同性戀、變性等行為。觀眾在戲裏戲外，投入與誤認演員及角色的性別身份時，產生深思和內省。這樣正好能讓觀眾更明白戲中主人翁在政治、社會、家庭、文化方面的身份衝突及內心矛盾。此乃電影給予觀眾在觀影期間的思想旅程，不單單只是戲劇一場。這樣一種對社會變遷和身份危機的借代和隱喻，能使較被動的觀眾參與思考，觀眾的內省亦可能達到文化身份協商之效，視乎個別反思的情形。本章糅合電影精神分析學及近年巴特勒有關性別角色演繹及角色的「表演性」（performativity）之見解加以分析。

結論：香港電影的軟實力

本章指出香港的主流電影歷三十年跨越兩個世紀，在香港政權移交預備、執行與適應之際，以本土作品展現出有趣而且有效的逆向思維，成功體現一種非常突出的商業藝術電影手段，既提供別樹一幟的觀影快感，又創立新的電影傳意風格和方式。本章總結本書超越一般香港電影的殖民想像及反殖分析，指出香港電影在一批優秀的作品中已經發展出一套中國香港的電影特色，在世界舞台上極具普及化的價值。本章重申，香港電影此一大貢獻，一直備受忽略。

註

1 參 Esther Yau and Tony Williams eds., *Hong Kong Neo-Noir*, (UK : Edinburgh University Press, 2017)。按導論所言，編者有四個前設，未必有助其書概括「香港新黑色電影」的獨特性：（一）此書的編者和作者們分別說明或暗示香港電影乃直接受荷里活的黑色電影影響，然後假設及／或提出中國及香港在戰後已經製作荷里活式的黑色電影，最終推斷「香港新黑色電影」漸漸地從此進化出來。其實香港和中國在這段期間鮮有跟風拍攝荷里活式的黑色電影；（二）此文集把各類含黑色電影元素的作品都界定為「新黑色電影」，這是不正確的做法。其實包含黑色電影元素的混合類型電影作品遠比跟風拍攝的美式的新黑色電影的數量為多，前者也比較受大眾歡迎。文集亦假設黑色電影就是一種風格，這也是不對的，因為歐洲、美洲及英國的學界從來都傾向不確認黑色電影究竟只是一種主題、類型、風格、母題、氛圍等；（三）此文集所指的「新黑色電影」實在包含了沿用傳統黑色電影元素的作品，於是「新」的風格與傳統的風格混淆了；（四）編者強調黑色電影現象乃是歷史和文化交融互換下的結果，清楚表明其書沒有意圖為黑色電影作出定義。邱解釋書中論文闡述這些電影如何呈現世界及地區性的資本主義現代化都會景觀，並指出其論文集關注都會現代性（urban modernity）及全球化的文化現象 (cultural globalization) 與電影的關係，他們只希望兼收並蓄，引發大眾對電影多增討論。可是，此書在缺乏一個方法論的情況下，也造成了混亂。例如書中編者和作者們分別談及戰後香港黑色電影（post-war Hong Kong film noir）、國語黑色電影（mandarin noir）、中國黑色電影（Chinese noir）、香港黑色電影（Hong Kong noir）等，電影出現的時間重疊，結果「新黑色電影」所謂何物，反而顯得模糊了。就算作者們不便合力提供一個黑色電影的定義，編者亦應該提供一個解讀此電影現象的方法論。我認為編者在結集的過程中，這一步是不可缺少的。

2 參 Andy Willis, "Film Noir, Hong Kong Cinema and the Limits of Critical Transplant", in *East Asian Film Noir : Transnational Encounter and Intercultural Dialogue*, eds., Chi-yun Shin and Mark Gallagher, (London and New York : I.B. Tauris & Co. Ltd., 2015), p. 174。韋利斯（Andy Willis）在其文章中指出，為爭取西方商業電影市場而牽強地將《武俠》標籤為武俠電影與黑色電影的混合體，確有不善。他評論這種做法會貶低電影獨特的中國文化價值。其作參考：
(a) Scott Roxborough, "The Weinsteins Ride 'Wu Xia' for World Outside Asia", *The Hollywood Reporter*, July 11, 2011. www.hollywoodreporter.com/news/weinsteins-ride-wu-xia-world-187374，最後曾於 2016 年 7 月 21 日瀏覽。
(b) Justin Chang, "Wu Xia," *Variety*, May 14, 2011. www.variety.com/review/VE1117945222/，最後曾於 2016 年 7 月 20 日瀏覽。

3 G. Marchetti and S.K. Tan, eds., *Hong Kong Film. Hollywood, and the New Global Cinema : No Film is an Island*, (Oxen, USA and Canada : Routledge, 2007); and Chi-yun Shin and Mark Gallagher eds., *East Asian Film Noir : Transnational Encounter and Intercultural Dialogue*, (London and New York : I.B. Tauris & Co. Ltd., 2015).

4 中國大陸市場在二十一世紀初興旺起來。很多香港電影導演都在不同時期嘗試闖入這個新市場，他們當中有些在不同程度上取得成功。自從《十月圍城》（陳德森，2009）的票房成功後，他們找到自己的方法，開始以富創意的大型合拍片打進中國大陸這龐大又未被充分開發的市場。

5 我在這裏對《一代宗師》的觀察，節錄自我在 2014 年第十一屆亞洲電影研究學會會議發表的論文。

6 王家衛的電話訪問在 2014 年 6 月於香港進行。

7 Judith Butler, "Gender as Performance," ed. Peter Osborne, in *A Critical Sense : Interviews with Intellectuals*, (London and New York: Routledge, 1996), p. 112.

8 Jacques Derrida, *Writing and Difference*, trans., Alan Bass, (London and New York: Routledge, 1978), p. xvii.

9 中庸之道中關於「致中和」之理為：「喜怒哀樂之未發，謂之中。發而皆中節，謂之和。中也者，天下之大本也。和也者，天下之達道也。致中和，天地位焉，萬物育焉。」(《中庸》)

10 Bret Hinsch, "Male Honor and Female Chastity in Early China", in *Nan Nu* 13 (2011), pp. 169-204, 195; and Michael Nylan, "Golden Spindles and Axes : Elite Women in the Achaemenid and Han Empires" , in Steven Shannkman and Stephen W. Durrant, ed., *Early China/Ancient Greece : Thinking through Comparisons* (Albany : State University of New York University Press, 2002), pp. 251-82, 266.

黑色電影、
危機與身份政治

世界歷史上有很多學者和評論家，都對黑色電影的定義議論紛紛，對於黑色電影必具的素質，從來眾說紛紜。本書在提出新的論點前，必須先說明黑色電影的詞源。我發現在香港電影歷史上一直存在一種跨文化的黑色電影合成手段，箇中涉及跨文化的文學及電影文本交融，包括中國硬漢小說、中國武俠電影、香港驚慄電影及香港黑色電影。本章作出歷時的分析，探究黑色電影元素、風格和程式在不同年代的實踐，先釋除過往坊間及學界對香港電影與黑色電影同步發展的一些誤解。我在這方面的發現，有助下面進一步分析世紀之交一個複雜的香港電影現象，內容關於類型電影的跨文化發展及培養（genre transculturation）。

本章審視電影評論及學術研究上一個不必要的成規，指出電影同類分類法不一定放諸四海皆準。我們應該重新思考那些約定俗成的電影類型分析架構是否完全合用。主流電影通常透過營造一種意識形態，藉此潛而默化觀眾，在取得觀眾認同的同時，給予他們觀影的快感。此乃歷代經典荷里活電影作業的法則，持之有效。我稱之為「電影共謀的快感」（ideologically complicit pleasure）。本章旨在對這些常規作批判思考，鼓勵更有效關注歷史上的經典黑色電影與香港電影之間的關係。下面先集中討論一系列電影評論著作，它們分別探討九七前後香港電影如何呈現或比喻香港回歸祖國的危機。本書在稍後的章節，會破解這些關於「危機」的想法，現在首先追溯今天這個電影現象怎樣打從二十世紀一直發展至今。

評論與批判思考

很多文化評論家都認為香港人的文化身份危機與「九七回歸」有關。上世紀八十年代初，香港人正在享受自己多年來努力建立的社會經濟效益，卻突然需要準備面對英國把香港主權移交中國將要帶來的巨變。當時，英國首相戴卓爾夫人開始與中國領導人磋商有關香港回歸的可行性。到了 1984 年 12 月 19 日，他們終於簽署了《中英聯合聲明》，並且制定「一

國兩制」的方針，保證香港原有的資本主義制度及生活方式最少五十年不變。

基於香港當時的背景，電影評論家及學者多會假設香港觀眾在看電影的時候會自況一番。所以，很多電影評論都假設電影中香港人物的心路歷程與這一段歷史相關。漸漸電影評論開始穩定地探討香港電影如何描述、暗示或明示香港的文化身份危機。

如果這些評論家正在假設這些電影就是港人的心理寫照，他們其實正在假設現實與電影內容有着一種必然的因果關係。例如，李焯桃認為《衝鋒隊怒火街頭》（1996）和《飛虎》（1996）等港產片正好道出香港在1996年的處境，亦為九七之後的未來作出正面的展望。[1]張建德亦有類似的感覺，他引述朗天[2]為香港電影評論學會撰寫的文章，指出1997年徐克監製的動畫《小倩》，寓意港人面對九七危機種種態度。例如，他說《小倩》不願意進入輪迴之門，象徵香港人放棄移民，願意恢復原本的港人身份。[3]

此時大多數的評論，都以一個較負面的角度看香港的回歸及電影的寓意。就算電影假設受殖者的身份會得到改變屬於好事，但九七危機依然被描述為一種暗湧。這些評論文章就算較為正面樂觀，都對歷史和現況帶有疑問。評論有時涉及香港的轉變是否可能，以及實際上如何發生。

我想，如果我們多加明白電影如何引導觀眾解讀及／或重新解讀電影中的九七危機，是否比探究觀眾如何感懷身世或認同這些轉變更有趣呢？由於這些評論的前設都是「先驗」（apriori）的，即是沒有根據觀察和實證（empirical）而言，所以這些評論中關於特定的觀影反應之言，實在未經驗證。例如，觀眾的觀感乃由評論的內容決定。這種評論方式，可能帶出更多疑問。究竟電影的寫實再現效果與觀眾的理解是否必然絕對一致？這些評論有沒有排除電影寫實的內容與觀眾的觀感可以不同呢？究竟關於危機的電影可否給予觀眾希望和快感？要是不可以，為何觀眾會長時間地喜歡呢？我將於本書稍後的章節中，探討香港電影如何透過借用黑色電影的元素，營造一種特別的觀影快感。電影在過程中，涉及引導觀眾重新理解

及協商香港主體身份的危機。下面將更詳盡地分析各方評論，以便往後進一步帶出我的論點。

例如，好些關於《投奔怒海》（許鞍華，1982）[4]和《喋血街頭》（吳宇森，1990）的電影評論都關注其象徵意義。文章指出觀眾如何在情緒上間接被引導去回應當時兩件大事——《中英聯合聲明》的簽署及「六四事件」。李焯桃認為電影中關於越南解放後的情況，乃是香港九七回歸的比喻。他說：「……許鞍華的進路就是要自然地透過香港的事務流露中國的實況——中國元素。《投奔怒海》的象徵手法容許電影於八十年代初，逃過了電影審查，道出香港人的集體恐懼。」[5]

其他學者如梁秉鈞和雅倫斯（Patricia Brett Erens）亦關注此電影對香港電影未來的寓意。雅倫斯認為觀眾看到電影當年所描繪的越南，便能想像將來香港在共產政權管治下的際遇。[6]梁進一步解釋《投奔怒海》的象徵意義。他認為《中英聯合聲明》於1984年簽署及香港於1997年回歸期間，香港電影都用象徵手法描述港人對不可知的未來深感不安，並且把複雜的、不可名狀的感覺，藉着電影故事表達出來。《投奔怒海》在八十年代初，由左派的銀都機構有限公司製作，本意為配合當年中國的外交政策，旨在批判河內政府。結果計劃落在導演許鞍華和編劇邱剛健手中，便蛻變為一部表達人民在獨裁國家治下的苦況的電影。[7]

史荊椏（Julian Stringer）描述《投奔怒海》為「自覺的政治景觀和公共事件」。[8]西方批評家認為《投奔怒海》實在「華麗而庸俗地揭露共產黨的野蠻和虛偽」，[9]他卻指出電影只是導演突出「社會和政治主題」[10]的媒體，有意識地分享一個政治景觀。可是，他卻沒有清楚說明觀眾可以怎樣「自覺」這種政治景觀。

《喋血街頭》在斯泰恩璀葓（Steintrager）筆下也是充滿比喻的色彩，他認為吳宇森導演把內心情感間接地表達出來。他說：「使用動作片探討在大屠殺後留下的心理傷痕是荒謬甚至猥褻的。循此路向分析下去，可知研究大屠殺的理論家，多否定電影文本在再現現實之下可以紀實。或許

正因如此，吳宇森選擇作出比喻，因為這樣比較間接。可是越戰之後，以《喋血街頭》為例，我們可知逃避大型的暴力場面是不可能的。《喋血街頭》可能有助觀眾排遣港人對天安門事件的恐懼和憂慮……」[11]

在處理動作電影在熒幕上的暴力意識時，斯泰恩璀薤研究電影觀眾的代入感。他借用了電影精神分析學者和電影符號學者為描述電影剪接的功能，曾經應用的醫學名詞「縫合」（suture）。他強調觀眾投入電影人物角色的關鍵在於電影把不同人物的觀點接合（suture）起來，例如在電影反打（shot-reverse-shot）的過程中，電影引導觀眾透過「凝視」（gaze），把自己的觀點融入電影人物的觀點，期間觀眾自己亦代入了劇中人的心理狀況和處境。他的討論建基於一個假設，就是近年的香港電影都依賴象徵手法去強化電影觀眾的代入感（cinematic identification）。這種論述假設觀眾都是被動的。例如史托斯（Lisa Odham Stokes）和胡珐（Michael Hoover）提出《笑傲江湖 II：東方不敗》（程小東，1992）暗喻香港人對回歸祖國及北京的六四事件感到絕望。[12] 他們說：「……殖民地那些深受天安門事件影響的人，陷於尋找出路的瘋狂狀態，東方不敗的自盡，象徵他不惜一切追尋解脫。」[13]

一般的評論參考電影作者在創作上反映社會現象，指出香港電影描繪當年香港人對九七前景的無望。例如，吳振邦認為，電影乃是一種反映社會現況的文化產物，因此面對未來新政府的管治，新的電影主題便會因應社會政治變遷而得以形成。[14] 黃愛玲[15] 認為杜琪峰和韋家輝的黑色電影三部曲[16] 中最後一部電影《真心英雄》（杜琪峰，1998）乃表達香港人的身份危機。電影深刻地描述絕望、悲觀和痛苦的感覺。李焯桃說，近年香港在類型電影的實踐，有回應主權移交；他認為電影傳達了一種無望之感。對他來說，我們值得留意香港如何在 1996 年間透過警匪驚慄片達到這個目的。[17]

鄒佐恩（John Zou）以《倩女幽魂》（1987）作為案例，建議電影評論需要多加關注、批判和思考香港觀眾在政治及精神上，如何透過電影投入

「香港的殖民想像」。[18]他把電影界定為一種可以單方面決定觀眾反應的文本。例如，他處理關於九七回歸恐懼的文本時，其立場具爭議性。當他假設觀眾是個客體，而非具有詮釋能力的主體，彷彿他心目中的觀眾在整個投入想像的過程中，沒有能力抗衡電影的內容。在此情況下，他便不能假設他心目中的觀眾能協商自己作為受殖者的文化身份。

這些評論家假設電影的意義由敘事文本決定，可是他們沒有指出觀眾可以在解讀文本時，如何獨立批判思考。事實上，觀眾還可以在解讀之後再解讀，在此過程中，觀眾亦可以憑現實生活的實際經驗，調節自己的觀感。當評論文章把電影文本的內容等同於觀眾的觀感時，這些論述便沒有為探討觀影活動提供有效的評論空間。本書提供很不一樣的評論方法，我關注電影如何容許觀眾在觀影的過程中，重新解讀電影所描述的危機，刷新他們對個人、社會、政治及歷史身份的認知。

唐·珍納斯（Janice Tong）持比較開放的態度，她願意研究偏離常規的敘事手段，引用德勒茲（Deleuze）的「時間——影像」觀念，其方法論支援分析敘事時空不連貫的電影文本。她提及一種應用碎片式影像又偏離常規的、含蓄的電影手法。[19]可惜一如上述其他評論文章，唐的論述假設觀眾會自然按照電影預先設定的方法理解電影文本，而且假設觀眾的解讀是穩定的。其論述的因果關係鮮明，她說：「自從1984年《中英聯合聲明》簽署後，香港被一連串不穩定因素籠罩着，即使在此之前，香港在歷史的寫照下依然是一個不斷地改變的城市……九七回歸在即，香港人都關注未來的不穩定性和不確定性……這種轉變的經驗都反映在王家衛的電影中，成為一種電影攝影效果，消解（destabilizing）香港自我形象的穩定性。」[20]

唐在分析那偏離常規的電影手段時，並沒有提供線索顯示那些特別的電影手段可以怎樣造成分別。她卻反而強化了電影必能按目標引導觀眾達至某種想法的因果關係。余璟智（Audrey Yue）的電影評論亦同樣建基於這個因果關係之上。她提出一個關於「回歸政治」的概念（politics of

' re-turn '），認為香港過渡成為中國的特別行政區時出現一種「過渡文化」
（transition culture）。這種文化乃是建基於人們對回歸政治的認知。她指
出，香港人回歸祖國的情懷反而在電影銀幕上以背離祖國的行為呈現，[21]
她説：

「關於回歸某地在電影中的含意，出現解構及重構現實生活經驗的情
況，意思是觀眾在精神上的想像空間裏，需要重新點示某地之疆土的地理
座標（remapping）。在這些電影關於『過渡』的故事裏，這種自己疆土的
地理座標變得非常重要，因為此『地方』乃是一個想像，是人們在期望宣
示自己的領土時構想出來的，這就是一個建構和重構地方概念的過程。」[22]

余相信電影會容許觀眾透過勾勒一個新的地勢圖（new topography）
去解決香港九七前後關於歷史主體性（historical subjectivity）的疑惑。[23]
她認為個人的危機感能透過電影中關於社會秩序和動亂的故事得以排
解。[24]對她來説，觀眾游於電影文本與現實生活之間，會取得一種周章失
措的覺醒（panic consciousness）。[25]她説：「九七前後香港的過渡文化充
斥着一種覺醒狀態（consciousness），此覺醒受制於一種『回歸政治』……
一百五十年英國殖民管治下，關於九七回歸的議題已經墮進一個時空鈕帶
中：就是説，在時間上朝1997前進，就是向後回轉到一個可以提出領土
主權之問的精神領域。」[26]她指出這些危機感，卻能透過上述電影文本內
部的「解構」和「重構」得以排解，就是説她認為電影文本能夠有效消化這
種危機感。可是，她卻沒有進一步解釋觀眾如何能夠得到這樣的經驗。

在香港實際的情況中，這種九七前後的覺醒，其實較為複雜。余沒
有考慮到這個會覺醒的主體，可以擁有一種逆向思維，主動協商處理危
機之法。我在本書稍後將會説明余的「回歸」論説，只説穿了香港「過渡
文化」的一半，因為她沒有解釋香港人在觀影時還有很多重經驗，包括
穿越和游離於電影世界及現實觀影空間時的所思所想（intertextual and
extradiegetic）。電影關於「回歸」之想，不只「重新點示自己領土的地理
座標」。我會在此理念上附加一句，其實香港電影還教人重新點示自己作

為歷史主體的地理座標，就是受殖者的歷史主體性，其方法很是有趣。因此，本書將會特別探討九七前後，香港電影如何額外給予觀眾開放性的解讀空間，讓觀眾（歷史主體）能游於電影及現實世界，作出自由的解讀、重讀及反思等行為。

下面我借用羅蘭・巴特（Roland Barthes）的「文本愉悅」論（pleasure of text），嘗試解釋這種開放性的解讀是如何發生的，這與歷史主體（historical subject）與「書寫者文本」（writerly text）[27]在九七前後的香港電影中產生互動作用有關。在 *S/Z* 中，巴特認為一個文本的完整性並非單單取決於其內部的文本結構。他認為文本得以完整，其內容需要不斷得到重新確立，這是一種在閱讀過程中會發生的事。事實上讀者不單單會被動地閱讀，還會主動地「書寫」。他把讀者形容為「書寫者」；讀者在解讀的過程裏，心中所想就是「書寫者文本」。他解釋「書寫者文本」就是關於「我們自己書寫，恍如人生於世玩樂無休……在單一的結構中逾越、割捨、終止、變異……」[28]「逾越、割捨、終止、變異」都是「書寫者」經過反身思量在閱讀的過程裏產生的自然反應，感覺歡喜和快樂。在巴特的啟發下，我發現電影文本中的歷史主體可以看作他所指的「狂喜的身軀」（body of bliss）。[29]透過認識這個有能力主動理解事情的「身軀」（body），我們能夠得知電影[30]有引導觀眾反身思量的效能，還可以知道電影容許觀眾自我發現其個人的獨特性（individuality）。[31]本書的分析有兩個面向：（一）在世上約定俗成的觀念影響下，意識形態與電影共謀（complicit）可以提供的快感；（二）因「狂喜」而得的「自省之樂」（reflexive pleasure），乃出於觀眾游於電影文本與現實生活之間油然而生的閱讀快感，過程涉及觀眾反身思量的行為，期間可以重新審視社會強加於他們的身份。我認為，余琇智論及「重新點示疆土的地理座標」[32]實在需要考慮從「狂喜的身軀」出發，反過來思考電影是如何引導觀眾因自由解讀而獲得快感。

這些引導觀眾反身思量的電影手段，或許會消解電影世界給予觀眾的神秘感，又會斷絕觀眾對於這個虛擬世界的純真依賴。可是，電影能夠讓觀眾反身思量仍然是好的，因為觀眾能夠得到一個重新審視個人、身份

和歷史的機會。我關心香港一種特別的電影及敘事技巧，能讓觀眾自由穿梭於電影世界（diegetically）與現實世界（extra-diegetically）中，既投入電影人物的身份，又可以隨時抽身，反身自省，再轉換或反過來重拾從前自己認同的角色。如此這般，觀眾可以審視電影約定俗成的意識形態。本書將要解釋黑色電影元素的應用，於九七前後的香港電影中發生特別的功效。我形容這種電影手段為一種能引導觀眾反身思量的電影「解構」（deconstructive）手法，過程涉及香港主流電影含蓄地暴露電影虛擬文本的客觀限制，開放給觀眾一連串解讀電影的新角度。這些新角度不單能讓觀眾重新解讀電影故事中的危機，還可以加強呈現那從來秘而不宣、不可表彰、社會不容的電影意識（the unrepresented）。例如，如果一個充滿悲劇力量的黑色電影橋段的敘事結構受到干擾，傷感減退，電影故事所預先設定的、與當年香港人的現實經驗扣連的九七危機感便會受到質疑和需要接受重新的解讀。我想強調這個過程中，觀眾不只被引導去重新理解一般的危機想像和不能破解的身份迷思，電影還給予他們協商各種身份和角色的空間，包括觀者、香港人和受殖者。在正式展開論述之前，我必須追溯黑色電影這個詞彙的根源，以及香港電影市場引進黑色電影元素的歷史。

黑色電影的詞源

上世紀七十年代以降，香港電影的評論大致使用電影作者論[33]和類型電影分析法，[34]其中有一些香港的主流論述，乃按電影同類的特質建立分析的命題。論述會假設這些類同的電影作法，有一種穩定而且不變的成分，可以跨代跨國承傳下去。其實歷史上的電影種類由始至終並非在約定的情況下漸漸衍生出來的。當中評論家和學者使用的這種同類分類法，無法確立黑色電影類型的穩定性。在這種統一的説法下，很多偏離傳統類型的電影作法，例如包含黑色電影元素的本地製作，便沒有得到很多關注。時間長了，一個非常重要的電影現象，一直被忽略。事實上在合成多種電

影元素（hybrid）的法則下取得佳績的流行商業電影，需要更多評論家關注。打從黑色電影在世上開始引起評論家和學者注意時，它都沒有一個穩定的定義。史上黑色電影在不同時期都被界定為一個獨立的類別，可以歷代跨境跨國，在不同的地方得以承傳和發展，穩定而且不變。可是，這些言論每每受到質疑。我的討論將不會假設黑色電影的作法。其實只要我們假設黑色電影乃是一種永恆和獨一的種類，分析便會出現謬誤了。

Noir是法語，意即「黑色」。這個詞彙最初應用在十八世紀的文學評論，法國人稱哥德式的恐怖小說為roman noir。這類小說的內容多關於社會的禁忌，通過經營對立的意象——過去和現在、道德與非道德、開放及禁閉的空間、現實與非現實——處理社會上秘而不宣的話題。這些小說應用恐怖元素，旨在向未來的世界，或好或惡，提出疑問。在英語的學術界中，黑色電影這個詞彙，不如roman noir一般具備直接描述的功能，一直以來它都是一個評論術語。

這個評論術語首先在法國應用，以分別一種看來特別的美國電影，包括四十年代的《馬爾他之鷹》（*The Maltese Falcon*, 1941）、《雙倍賠償》（*Double Indemnity*, 1944）、《蘿拉秘史》（*Laura*, 1944）、《愛人謀殺》（*Murder, My Sweet*, 1944）和《失去的週末》（*The Lost Weekend*, 1945）。這個詞彙從首先應用至今，[35]一直都是一個具爭議性的名目。然而關於美國黑色電影的討論，在四十年代於法國流行起來。[36]法國評論家發現戰時沒有輸入法國的美國電影，獨具一種憤世、黑暗及悲觀的情懷。1946年法蘭克（Nino Frank）是第一位確立黑色電影這個詞彙的評論家，當時他正在討論一種警匪電影。[37]

法蘭克、伯德（Raymond Borde）和綽穆頓（Etienne Chaumeton）都屬於最有影響力的法國作者之列。[38]關於黑色電影的完整論著*Panorama Du Film Noir Américain*[39]早於1955年出版。評論家當年描述黑色電影為一個系列，乃是經過一段頗長的時間，漸漸累積下來的一組電影。它們分別共享一些特性，包括風格、氣氛和話題，[40]都明確顯示出一種獨特的風

采。然而，評論家當年始料不及後世對黑色電影這個詞彙提出很多異議。

　　法蘭克、薩蒂亞（Jean Pierre Chartier）、伯德及綽穆頓的評論多注重主題的分析；法國左翼雜誌 *Positif* 對於黑色電影有更深的了解和評價。*Positif* 的作者假設黑色電影都有一個政治議題，並且挑戰美國主流電影所倡導的社會保護主義。電影圈中，英國雜誌 *Movie* 首先把黑色電影定義為類型。此刊物的貢獻，在於它確定了黑色電影的作法，乃是導演個人內心的發揮。[41] 類型電影的分析方法主張確立某一群電影為一個獨立的體系，結果這種想法依然無法涵蓋黑色電影這個術語所指涉的眾多種類的電影。黑色電影在初期發展時，把很多外來的元素納入系統之中，後來亦有很多其他美國電影分享黑色電影的氛圍。例如，我們現在可見黑色電影中，傳統的峰迴路轉的故事結構，來自三四十年代的美國犯罪小說及戲劇。然後，黑色電影的驚慄和心理元素後來亦變成美國驚慄片的一大特色了。類似的情況還有很多，黑色電影的暗調照明效果也成為了恐怖片的必要條件。當黑色電影這個詞彙在歐洲出現的時候，美國的觀眾和電影從業員都毫不知情，也沒有在製作及宣傳的層面應用這個詞彙。[42]

　　在七十年代初，評論家都假設黑色電影就是類型電影，集中討論其主題與社會的關係。當時亦有其他不同的分析，主張黑色電影這個詞彙指的是一種情懷，乃由跨越電影類型的限制而漸漸建立。這種獨特的感情素質，漸漸被認定為黑色電影的必要條件。[43] 1970 年迪爾尼亞（Raymond Durgnat）在英國雜誌 *Cinema* 中，採用形式主義的分析方法，界定黑色電影為一種母題（motif）及調子（tone）。他認為黑色電影不同於西部片及黑幫片，並不是類型電影。[44] 迪爾尼亞題為「Paint it Black: The Family Tree of the Film Noir」的文章當年產生了迴響，提出更多經典黑色電影的主要特色。在他的理論框架下，他提供了十一組重要的黑色電影元素及人物角色，涉及的人和事包括罪案、幫會、私家偵探、逃犯、中產背景的行兇者、戲中長相和身型接近的人物、精神病態行為、擄掠、黑人與印第安人，以及恐怖與夢幻的經歷等。同年，施拉德（Paul Schrader）出版了史上關於黑色電影的第一篇影響深遠的評論。翌年，他另有重要的文章題為

「Notes of Film Noir」，[45] 稍為修正了迪爾尼亞的方案，指出黑色電影乃是一種風格。

　　施拉德認為經典黑色電影並非取決於類型電影的製作模式，或是戲中的背景和劇情中人物角色之間的矛盾，關鍵之處乃在於電影微妙的情懷和調子。[46] 他拒絕使用當時評論界別中常用的詞彙，取而代之，他提出四大催化黑色電影情調的元素，包括二次大戰之後美國人對戰爭的醒悟、戰後現實主義、德國表現主義及美國硬漢文化傳統。他這樣論述的原因之一乃是要排除一個不必要的假設，就是說黑色電影不一定與罪案和社會腐敗有關。施拉德更認為黑色電影是一種藝術形式，其言論提升了各方對此議題之爭的境界。他們爭論之處超越舊有的假設，黑色電影不一定只是社會的反照。他指出：

　　「黑色電影能抨擊和解讀社會環境，在黑色電影時期將近完結之時，提供了一個新的藝術景觀，超越了電影反照社會現況的功能及可怖的美國形式主義，成為創舉而非生活的寫照。」[47]

　　坊間的論述堅持 1953 年為黑色電影的終結時，施拉德並不安於這種分期之說。可是其對於黑色電影風格和形式的獨到見解，並沒有為這一場論爭畫上休止符。黑色電影的定義依然懸而未決，然而，黑色電影的調子和情懷、理想幻滅的思想等，卻成為美國電影發展史上獨特的記號。可是，一切關於電影分類方法的言論都受到質疑。如果說黑色電影的特質就是關於罪案和社會腐敗，黑色電影豈非必定是黑幫片？這種說法顯示出一個問題，就是這種電影的分類法無法兼顧電影可以產生變化的方方面面。所以，本書會引進一種嶄新的分類法，希望解決這個問題。

　　博威爾（David Bordwell）、斯特格（Janet Staiger）和湯普森（Kristin Thompson）都承認黑色電影的定義在荷里活電影工業發展史中是個極具爭議性的議題，他們更帶出另一個重要的議題，就是黑色電影的逾越及顛覆性。這些新的議題都沒有在黑色電影理論的早期發展中得到處理。他們指出黑色電影乃逾越與顛覆（transgression and subversion）、風格化與

現實化（stylization and realism）、集合外國與本土類型電影元素（foreign influence and domestic genre）於一身的作品。[48]這種說法是確切的，在香港的情況，本土電影混合了黑色電影的元素，亦是一種文化類型的逾越。在電影發展的過程中，逾越就是作者走過的創作之路，電影作者繞了很多個圈，從英、美、法文學到中國文學；從中國文學到本土電影。

總的來說，關於黑色電影的性質，仍然極具爭議性。無論黑色電影被認定為類型（genre）、系列（series）、情懷（mood）、情調（tone）、風格（style）或電影運動（movement）也好，有些評論家都不想再用一兩個字去總結這個現象，他們不接受由一兩個簡單的字去解釋一個複雜的現象。我接受評論家不想簡化黑色電影為一個簡單的世界現象，還希望提倡關注另一點，就是不同地方的黑色電影作者，在不同的國度中，如何透過電影文本回應本土的問題及影響這個世界。特斯卡（Jon Tuska）嘗試歸納出一個黑色電影中常存的世界觀，就是一種悲劇主義的眼界（tragic vision）。他在著作 Dark Cinema: American Film Noir in Cultural Perspective 的導言中指出：「……無論黑色電影是關乎一種情懷、情調、光與影的玩味，在這些一切之上，需要考慮一種觀感，就是說，在敘事結構中都包含的世界觀。」[49]

很多評論家都會傾向憑電影之間相同之處界定其類別，這種分類法假設電影類型在運作期間，電影之間會互相繼承大家相同的元素。可是這種想像的謬誤，出於假設電影的特性一直是穩定不變的。班奈德（Tony Bennett）[50]另外提出一個以觀眾為本的分析方法，他想像電影是引導觀眾產生期望的一群「組織」（institutions），所以大家難於以一種主流形態概括其特性。各種各類的流行文化交織下，不同地區的觀眾會對電影產生不同的期望，於是這些電影又會各從其類，產生個別的從屬性。所以，班奈德說得很對，觀眾在一個類型誕生的過程中，肩擔一個重要的角色。他的發現引發很多問題，包括何謂類型的從屬性、哪一種閱讀文化與觀影文化會催化此等從屬性、甚麼文化差異會影響觀眾對於此等從屬性的理解。這些新的議題都與我近年關注香港電影息息相關，因為九七前後香港電影

在應用黑色電影手段下，創造出一種新的氛圍，有助觀眾發現新的文化景觀。

其實評論家和學者面對的挑戰不小，因為黑色電影的文本由始至終都糅合很多不同文化及電影類型的元素。托洛蒂（J. P. Telotte）從各種類型的黑色電影敘事手段入手，嘗試歸納出它們的共通點，並稱之為「黑暗的形式」（a form of darkness）。[51]他的方法純粹處理敘事方面的問題，未必可以為黑色電影複雜的本質提供一個終極的說法，可是其發現非常發人深省。他指出經典黑色電影的基本內容就是違規（violations）：罪惡（vice）、腐敗（corruption）、不受制約的慾望（unrestrained desire）和對美國夢的毀碎（abrogation of the American dream）——包括希望、繁華和社會安全。關於「違規」這種創作的考量，可會是美國和香港、當年和現在，不謀而合之想呢？

這一段美國黑色電影的發展歷程——與硬漢小說、哥德式文化傳統、德國表現主義、黑幫片、偵探片等磨合——或多或少影響着同類元素在香港的應用。下面我將會探討香港這一邊廂的實踐，亦是電影及很多文化類型混合的成果。所以我常常堅持說，由始至終，黑色電影都不是一個穩定不變的類型電影體系。[52]我亦不同意評論家和學者把近代香港在這方面的實踐統一歸類為「新黑色電影」（neo-noir）。本書界定黑色電影在香港的發展，乃是一種文化實踐，經由多種主流文化類型與傳統手法交織而產生。

黑色電影與新詞

香港電影應用黑色電影的形式和敘事手段，在香港被認定為一種香港電影的特色（specificity of Hong Kong cinema）。[53]在達沙（David Desser）的研究中，其香港新黑色電影的定義卻沒有涵蓋香港電影類型混合手段這方面的要點。他強調自己關注媒介景觀，看黑色電影的人物及其

生活文化，如何與本土或地區上的觀念和意識形態扣連在一起。他的研究集中討論黑色電影的敘事結構發展，[54] 所以他特別關注某一類型的黑色電影，其內容圍繞「搶劫出錯的情節」（plot of the heist-gone-wrong）及「男性之間的友情、忠誠和互相出賣的主題」（themes of male camaraderie, loyalty, and betrayal）。[55] 八十年代中葉的香港英雄血腥電影，包括吳宇森的《英雄本色》（1986）和林嶺東的《龍虎風雲》（1987），可説是這種發展的對照。對達沙來説，香港電影的元素被融入國際市場的現象非常值得關注。這些元素包括香港的街頭罪惡，例如蓄意謀殺、毆打、強姦、盜竊和搶掠。[56] 他指出自己不願意重複 1984 年後坊間有關香港「危機」電影或「déjà disparu」的言論，所以選擇集中分析這一類在香港出現的「世界黑色電影」（global noir）。他歸納出三種黑色電影的類型：（一）「陌路人遇上奪命佳人」（the Stranger and the Femme Fatale）；（二）「情人亡命天涯」（the couple on the run）；及（三）「劫案破敗」（the heist gone bad）。達沙認為只有最後一種與「世界黑色電影」相符，所以他關注第三種在香港出現的黑色電影。2017 年他卻破格了，發表文章探討女殺手的「奪命佳人」形象。[57]

有別於達沙，我不會把這些香港電影界定為新黑色電影，因為我不想讀者誤以為香港的黑色電影純粹模仿美國黑色電影。這一組黑色電影最感人之處在於重整黑色電影的悲劇力量及建構新的文化景觀。電影之所以能引發思考，有賴觀眾關心香港的危機，反身思量，然後同感社會的需要、變遷、邪惡、恐懼及憂慮。電影在文本結構上容許觀眾投入個人的主觀願望和分析，這算是一種文化身份協商的過程，也是近代香港電影重構黑色電影主題及風格的一大特點。我認為達沙拋諸腦後的那兩種黑色電影結構最為關鍵，因為九七前後香港電影主要在這兩個範圍內，發展出新的一套重構黑色電影的手段，而至今相關的評論仍未足夠。

史文鴻非常鼓勵本土業界繼承美國的黑色電影傳統，事實上香港電影從來沒有百分百直接抄襲荷里活經典的黑色電影或美國後期的新黑色電影。史文鴻在香港是最早談論本土黑色電影的評論家。他認為黑色電影是

一個特定的電影類型，並且抗拒接受不忠於美國電影形式的作法。他提出幾個窒礙香港電影堅守美國路線的原因：（一）男尊女卑是香港電影文化根深蒂固的傳統；（二）香港電影較少描繪罪案的實質行動和犯罪意圖。[58]可是史的評論過於概括，從來西方的評論都沒有放過美國黑色電影仇視女性的弊端。此外，關於罪案的故事，亦非美國黑色電影關鍵性的特點。

艾理琛（Todd Erickson）首先於1990年開始透過其論文引發關於黑色電影新詞之説的討論。近年有兩本具影響力的黑色電影讀本，分別是由蕭珬（Alain Silver）和柯智（Joan Copjec）編輯的 *Film Noir Reader* 和 *Shades of Noir*。兩本書在檢視近年黑色電影的發展方向時，有十分不同的進路。*Shades of Noir* 的作者沒有直截了當地採用新黑色電影這個詞。相反，他們批評這個用詞。環繞1970年以來的黑色電影，蕭珬説：「不論重拍舊片或重新編制，電影作者在打造黑色電影感覺時，既有繼承傳統亦灌注新的概念。」[59]

新黑色電影這個詞彙，後來由蕭珬藉其論著 *Film Noir: An Encyclopaedic Reference to the American Style* 推廣開去。[60]艾理琛解釋，我們必須使用新詞，因為新詞所指的是一批新的電影。他指出近年的新黑色電影既有效地採納（incorporate）傳統黑色電影的風格和敘事結構，亦重現傳統的電影感。他説：「新黑色電影，一言以蔽之，就是現代人對經典黑色電影感覺的投射。」[61]

庫魯思（Robert Crooks）回應上世紀八十年代的現象，現代人重新使用舊有的黑色電影技巧和主題時，他提出使用一些新詞，包括「懷舊黑色電影」（retro noir）及「未來黑色電影」（future noir）。[62]大家漸漸認為這些新作可以歸類為新黑色電影。琛文（Paul Sammon）[63]在討論 *Blade Runner* [64]的時候正好使用了「未來黑色電影」這個詞。雖然新黑色電影是個比較概括的詞彙，它能夠涵蓋的電影種類比較多，可是，我在本書評論香港一個應用黑色電影手段的現象時，卻避免使用這個詞彙，因為概括性的用語暗示了一種約定俗成的分類及分析法。這種傳統的分類概念，未必

適用於香港。

一般人認定新黑色電影泛指一些美國電影類型，里茲（Ruby Rich）傾向支持在新黑色電影這個總目下細分不同類型的新黑色電影，她說：「新黑色電影中有一種非理性的宇宙觀，深深地根植於電影敘事結構中，成為後現代文化終極的夢魘。」[65]

可是，庫克（David A. Cook）情願放棄這個新詞不用，反而乾脆描述這批電影為「新的黑色電影」（new film noir）[66] 或「於上世紀下期成熟的電影類型」。在他的電影歷史著作中，他指出美國黑色電影在六十年代產生了變化，並產生了好些附類（subcategories）[67]，包括反諷黑色電影（sardonic noir）[68]、未來黑色電影（futuristic film noir）[69] 及性挑逗黑色電影（sexually provocative film noir）[70]。

評論家都以不同的方法描繪新的黑色電影的發展，艾理琛指出電影的新發展有兩個方向：（一）改良經典黑色電影；（二）沿用經典黑色電影固有的主題。他的討論建基於一個假設之上，就是説經典黑色電影已經被強化為美國人的歷史經驗。[71]

馬斯特（Gerald Mast）在其電影歷史著作中亦沒有使用這個新詞。在 *A Short History of Movies* 一書中，他形容新的黑色電影為「類型中的類型」（genre genre），例如 *Chinatown*（1974）。他意識到一個新的荷里活時期已經到臨，「類型中的類型」涉及重新運用美國文學和電影的主題和影像（themes and images）的創作手段。[72] 換言之，新的黑色電影作法就是一種超越類型限制的實踐。但是這個想法，依然假設黑色電影是一個類型。

事實上，有一點更重要，可能大家忽略了。經典黑色電影在始創時期已經是一種混合類型（genre amalgamation）的實踐。

以上，我羅列了歷史上關於美國黑色電影的論述。黑色電影在香港這一邊廂的發展與美國在七十年代時遭遇的情況不同，美國當年需要刷新

早已經老化的類型電影作法，[73]美國本土才出現新黑色電影。評語無論好壞，各方的意見都不排除一個重點，就是黑色電影從戰後出現至今就是一個混合類型的現象。羅卡最近撰文，指出上海戰後的電影及南來香港的中國導演在港的作品中，已經出現合成多種類型電影的元素的措施，我十分贊同。[74]本書將會查找出香港電影在這一個現象中的角色，我選擇在提出自己的意見時，不採用「新黑色電影」這個新詞。在此我不會判定香港這一邊廂的現象與老化的類型電影作法有關，因為香港電影的作法，有完全不同的向度。香港電影業在借用黑色電影主題、原型、形式、結構和風格時，態度更為進取，因為香港電影在挪用那些電影元素時，注重從本土文化的角度創作。所以，我在分析時不從西方的角度，不會簡單地統一分析同類電影元素重複出現的規律；我會按主要的黑色電影元素，看歷代以來在跨越國度、文類及民族文化時，電影所產生的變異而分析。

香港本土電影（即由長成於香港的電影人主導的作品），歷代以來都有意識地挪用經典黑色電影元素，這是不爭的事實。打從上世紀六十年代，便有香港導演嘗試把經典黑色電影的原型人物、敘事結構及攝影風格加入本土電影中。事實證明，黑色電影的原型人物、敘事結構及攝影風格強化了香港電影的戲劇效果。可是，當年這些電影並非為了重現美國電影的主題。例如《我要活下去》（李鐵，1960）描繪劫匪及同黨合謀打劫香港馬會的故事，內容及懸疑的氣氛接近美國經典黑色電影如《夜闌人未靜》（*The Asphalt Jungle*, John Huston, 1950）。《我要活下去》實境取景的寫實風格及使用手提影機的方法可能受早期法國新浪潮及意大利新寫實主義的電影影響，電影呈現民生疾苦的意識形態較接近意大利新寫實主義的做法。

例如《我愛紫羅蘭》（楚原，1966），是一部驚慄電影與通俗電影的混合體，在形式和敘事結構上分別挪用了經典黑色電影元素。楚原接受訪問，[75]指出他製作《我愛紫羅蘭》時確有注重應用黑色電影的風格。電影的情節峰迴路轉，描述一個神秘女子的悲劇故事。電影一開始沒有交代此女子的背景，觀眾後來才發現她的悲慘故事。原來她因為一次意外痛失幼

弟，經不起傷痛，結果患上精神分裂症。《我愛紫羅蘭》帶有一種黑色電影的感觀，電影一開始女主角以神秘人的身份出現，恍似黑色電影中的奪命佳人正在誘導一個年輕男子墮入她的圈套，電影不到劇終男主角都不知道真相。可惜男主角在明白女主角的病情之前，已經愛上她而不能自拔了。劇終時，女主角因精神病發而失控。

電影開始時，年輕的男主角大衛剛在一所新式酒店履新，擔任電話接線生一職。連日來在夜間他不斷接到一位神秘女子珍妮的來電，邀約他外出見面。大衛漸漸感到好奇，雖然從未見面，仍然希望了解珍妮如何每天得知他的行蹤。結果大衛應約了，奇怪的事亦接踵而來。大衛多次應約都沒有見到神秘女子的廬山真面目，卻被多位不速之客毆打了幾遍。最後珍妮終於出現在他的面前，並駕駛漂亮的跑車載他遠去一處遙遠的郊外。沒多久，他們開始互相愛慕。可是大衛仍然未知珍妮的神秘身份，還以為她受黑社會影響而身不由己。終於，有一天珍妮的親人和朋友約他到一座華麗的大宅聚餐，彼此了解。飯後珍妮主動把大衛帶走，駕車同往珍妮在郊外的渡假屋。夜裏他們共舞，親密如舊戀人。珍妮突然墮進自己的回憶中，忘我地帶着大衛奔往附近一個沙灘，樹下二人輕吻着對方。突然一個鄰家的小孩闖進這個浪漫的空間，竟然令珍妮精神崩潰。大衛把她送回家接受治療，其親人才和盤托出珍妮的病情。原來珍妮因意外失去幼弟，思念成疾，精神潰散，一時間把大衛誤認為她的前度未婚夫。小孩的出現令她想起幼弟死時的恐怖經驗，所以頓失所措。後來，大衛在精神病院再見珍妮時，病發的珍妮已經沒有能力辨認出大衛，無從憶記，無悲無喜。

雖然《我愛紫羅蘭》不是百分百的黑色電影，其敘事結構卻非常接近經典黑色電影的做法。電影的攝影風格和場面調度亦充滿黑色電影的特色。在電影開始的一幕，珍妮的電影造型非常接近奪命佳人的原型，在電影框內她的身體和面貌常被周遭的物件遮擋，觀眾一時難得見其全貌，效果神秘。影框亦可以限制觀眾的視野，例如珍妮在一個中景中，受影框所限，她的臉龐只是半露而已。有時候影機從後面拍攝，觀眾都不得見其貌。這些懸疑的拍攝手段、營造幽閉空間感覺的鏡位，都締造危險的

感覺。

在渡假屋一幕，憶起前度戀人，珍妮將大廳的燈光調暗，重現昔日的光景，沉浸於昔日的甜蜜回憶中。她又特意走到門邊把牆上的一盞燈關掉，於是房子在夜裏變得幽暗，光線從外面滲進來，在明暗對比分明下，晚裝依然華麗，身軀頓變成剪影。她投進大衛的懷抱中，在光線柔和的吊燈下慢慢起舞，珍妮的身影仍在黑暗之中，大衛的半個臉龐在暗調照明的效果下卻亮起來。

在經典黑色電影的照明效果下，女主角的身體在光線旁落之下，通常都是半明半暗的。女性主義評論家認為這種手段通常凸顯黑暗中的女性，乃是慾望的客體。《我愛紫羅蘭》的情況更為有趣，因為暗調照明效果所要凸顯的人物是男主角。劇終時，在精神病院一幕，電影以深焦景深鏡頭，呈現病房重重深鎖。大衛孤單地從醫院又長又深的通道離開，背後深處就是冷冷的一道把病人關起來的鐵閘。這種空間佈局，把電影的氣氛提升了，其宿命和無助感猶勝經典黑色電影的感覺。可是，電影中的女主角並非純然是一位典型黑色電影的奪命佳人，她亦是一個深愛家人的閨女。其實由始至終，本地創作都沒有把經典黑色電影的形式和內容生搬硬套。香港的做法是拼湊，把黑色電影的元素融匯在香港特色的電影本文中，然而，經典黑色電影的悲劇力量不減。

例如《蝶變》（徐克，1979）挪用了黑色電影元素，它卻並非一部美式黑色電影。《蝶變》是一部驚慄武俠片，以黑色電影攝影風格及敘事方法，闡述一個發生在遠古中國的故事，猶似一本硬漢小說展開一個耐人尋味的殺人故事，在電影開始時，便會提出誰是兇手的疑問。電影始於一個武林新世紀──「七十二路烽煙」時，劇中人方紅葉行走江湖，將所見的武林奇案記錄於《紅葉手札》中。他憶說國家三十年，治世期間，於六年前已經開始有人圖謀稱霸，埋藏爭權奪利之想；同時有連串怪事發生，包括沈家堡發生蝴蝶大量殺人事件。沈家堡堡主沈青也是其中一位受害者，另有當地督印史書的先生被殺，《紅葉手札》重要的書章被盜。

電影畫面不時出現大量蝴蝶在藍天下掠過的剪影，氣氛懸疑緊湊又恐怖。黑色電影的攝影技巧在兇案場面大派用場，包括印刷房、地牢及洞穴。攝影效果亦有助電影推進峰迴路轉的劇情。暗調照明效果常用於武林中人為調查兇案搜索枯腸時，營造懾人的氣氛。電影故事發展至此，變得更耐人尋味——沈家堡堡主沈青仍然在世，而且是背後策劃連串殺人事件的人。《蝶變》描述亂世的黑暗，這部電影的主題後來重複在徐克的電影中出現，成為其電影的母題。徐克的電影常以亂世為背景，例如《地獄無門》（1980）便是一個關於兩地關係破裂的民間故事，情況好像比喻「文革」後，中國和香港於七十年代間的關係。[76]

當年的本地電影評論認為《地獄無門》是一部極有創意和卓越的實驗之作，因為電影糅合了多種元素，包括黑色電影的攝影風格、恐怖片和驚慄片的電影形式等。《地獄無門》的故事峰迴路轉，講述密探九九九為緝捕江洋大盜勞力士明查暗訪，過程中發現境內有一條罪惡滔天的食人村，村民主要依靠吃人維生。電影開始的時候出現一些神秘的男子，胸前掛着圍裙，頭戴皮面罩，四處尋找可作食物的路人，然後帶回村中。他們會把人切成細肉塊，再集體分發給村中各人分享。他們在村中暗角有一個殺人裝置，大肉枱上有一把大鋸，可以輕易地把一個人分開兩截。電影處處呈現幽閉恐懼感，鏡頭下的空間傾向狹小，場面血腥。場景中常常出現又長又窄的小巷，兩側有高牆，又有間隔細小而且地方幽暗的民居。暗調照明效果在夜幕低垂後，月光和燭光下更為明顯。太陽的強光落在高牆上造成的陰影，與人物互動之間，構成強烈的氣氛，有助描繪兇手與受害人、偵探與逃犯之間的對峙關係。黑色電影的攝影法在此應用，把人吃人的人間地獄刻劃得淋漓盡致，劇中的人顯得充滿憂慮、不安及無望。

《省港旗兵》（麥當雄，1984）透過黑色電影手段，以九龍城寨（Walled City）[77]的老巷為背景，闡述人性墮落的故事。黑色電影的視覺母題（visual motifs）引導觀眾了解中國非法入境者在電影故事中的罪行。描繪城寨窄巷霧景的鏡頭運動不落俗套，特別在警察與非法入境者的最後交戰時，更有效呈現黑色電影的攝影效果。電影的全知視點充滿悲觀感，冷冷地暴露

着劇中人逃亡的經過。暗調照明效果下，城寨中人的恐懼更顯得深刻。電影關於危機的故事，呈現於充滿幽閉恐懼感的電影畫框下，非法入境者處於被全面逮捕的恐懼中。城寨貧民的住處，電燈光線微弱，黑暗的陋巷千迴百轉，扭曲的城市景觀，暗示罪惡的根源。

徐克監製的《妖獸都市》（麥大傑，1992），[78] 改編自八十年代的日本動畫電影，亦沿用了黑色電影的視覺及敘事效果。電影以未來香港的亂世比喻當今的世代，霓虹燈下的墮落危城，處處呈現陰暗的末日景象。罪惡之城中流行吸食一種好像鴉片、名為「快樂」的毒品，一群人形妖獸以此作餌，引誘城中健康的人吸食，以便操控。漸漸受制於毒品的人類，都成為妖獸的俘虜。有一個奪命佳人正在時鐘酒店房內準備擊殺一位偵探，黑色電影的攝影法下，鏡頭運轉、剪輯節奏明快，鏡頭畫面空間幽閉，還有穿透力強的光柱滲進幽暗的電影空間。

杜琪峰參與監製或導演的《暗花》（游達志，1997）、《真心英雄》及《鎗火》（杜琪峰，1999），被譽為他的黑色電影三部曲。傳統的黑色電影形式下，這三部電影都處理類似的內容，包括憂鬱、關係異化、社會黑暗、理想幻滅、家庭解體、悲觀主義、道德含混、道德淪亡、兇惡、罪孽、絕望和執狂。

《真心英雄》的場面調度十分風格化，描述香港兩個黑幫對壘。電影一開始便以一個很長的搖鏡細緻地描繪一條黑暗的小巷，電影中兩位主角最愛的酒吧位於其中。當鏡頭走近此酒吧時，便以近鏡捕捉酒吧內的情景，畫面刻意營造空間的幽閉感（claustrophobic framing）。此搖鏡又溶於一個紅酒瓶的特寫之上，畫面此時顯示瓶上的一張紙條，表示此酒屬於電影主角二人。當時他們的關係或許很密切，後來卻變成敵人。這種黑幫電影的主角通常都是悲劇英雄，多會在劇終之前壯烈犧牲。

雖然電影中的黑幫英雄都是不道德的人，但他們總有可喜的性格，就是對朋友的忠貞。他們在電影世界中被高度認可，因為他們都願意在危難中為朋友犧牲性命。黑暗的電影院內，觀眾在一段距離之外旁觀這些危難

之事，投入悲傷的故事中，其實無傷身心，反而得到偷窺的快感，這就是電影能夠取悅觀眾的原因。

《英雄本色》（吳宇森，1986）是一部黑暗的復仇電影，在香港電影史上創建英雄黑幫電影的潮流。劉偉強的古惑仔電影系列和杜琪峰的黑色電影三部曲，在這方面都受吳宇森影響。十部古惑仔電影都圍繞黑道英雄陳浩南的故事，當中包括1996至2000年間完成的前傳及續集，[79]都被視為八十年代成功的流行電影個案。電影以現代香港為背景，使用黑色電影攝影法，情節都在封閉的罪惡世界中發生。雖然電影描述暴力、貪婪及權力鬥爭，可是動作場面較為寫實，沒有高度風格化的表現。電影中關於三合會成員（或稱「古惑仔」[80]）的事件都在霓虹燈下的城市、酒吧、桑拿浴室、賭場、夜總會、夜市、後巷、橋底等地發生。故事情節通常圍繞兩幫對壘、黑社會組織之間的矛盾和衝突而發展下去。電影高潮中，通常出現逆境，然後黑幫英雄主角都會被正面地描述為不畏艱難的英雄人物。其逆境求全的實用主義精神，縱是罪中之思，亦被視為正義之想。低角度攝影與充滿表現主義色彩的暗調照明效果，把黑幫的江湖美化為一個人生舞台。這些充滿黑色電影特色的製作，成為社會的縮寫，把香港人的憂患比喻作黑幫英雄的危難。可是，如果要好好探索香港這兼收並蓄的文化交融現象，便要先追溯其文化根源。我從一系列糅合了黑色電影元素的電影案例入手，發現不少香港電影並非只為營造一個社會的縮影，並非只為打個比喻排遣心中的恐懼和憂慮。

香港電影會偏離此類黑幫英雄電影的軌跡，有時會以反諷的手段重新演繹電影故事中的危機。例如，香港電影會在約定俗成的規範下創新，營造黑色電影的感覺，卻最終引導觀眾產生異於一般黑色電影的新視野。例如，《大丈夫》（彭浩翔，2003）和《我的野蠻同學》（鍾少雄，2001）便是非常成功的黑色反諷電影的商業案例。電影人物都是尋常的都市人，無論在家在校，其活動的範圍都在暗調照明效果下顯得幽暗，彷彿這些主人翁都是黑社會人物。我們或許可以把這種反諷的手段看為文化移植（transculturation）的效果。

文化移植的現象在韓國亦可見一斑，韓國學者金所宗（Sojoung Kim）指出韓國的動作電影乃產生於西方動作電影與日本 hwalkuk 文化的交匯處（contact zone），這正是一個文化移植的案例。[81] 金反對文化類型的演變有地域之限的說法，[82] 電影的文化移植，亦不外乎這個原理。很大程度上，香港電影就是處於一個文化交匯處，文化移植，在此情此景就是指香港電影挪用荷里活經典黑色電影元素（re-investment of noirish elements）的意思。普勒特（Mary Louise Pratt）對文化變異之理持與金所宗相似的看法，認為所謂的文化交匯點就是被邊緣化的族群或從屬者在創作過程中向強勢的都會文化取材。[83] 我十分同意，所以認為香港電影挪用黑色電影的特點，最有趣之處在於現代商業文化的從屬者，可以巧妙地在創作過程中向強勢的世界電影工業取材，融匯了全球化的製作模式，結果重構了一個電影的文化景觀，把九七前後迷失方向的香港受殖者所處的「邊緣」境況，或多或少呈現出來。

二十世紀的最後二十年中，香港電影多於下面三個範圍內應用黑色電影元素：（一）靈異電影作為恐怖及功夫電影的混合類型；（二）黑幫片作為香港動作電影及美國黑色電影的混合類型；及（三）充滿奇幻色彩的電影作為偵探片、功夫片、通俗劇及黑色電影的混合類型。

由此可見，黑色電影元素的使用及再用，顯示一種描繪個人、社會及政治危機的創新意圖。這種創新的電影手法亦構成顛覆性的電影形式，香港當年曾經藉此容許觀眾協商自己的「危機身份」。

香港黑色電影元素的文化根源

為了從多角度探究香港黑色電影元素的文化根源，我特地採訪了電影及歷史學者吳振邦。吳曾經獲邀研究香港五十年代的偵探小說，期間他發現了當年的小說大量影響香港電影。他指出上海盛行的鴛鴦蝴蝶派作品，在五十年代已經開始影響香港電影的創作。[84]

打從二十世紀初至第一次鴉片戰爭爆發之時，在香港流行的偵探小說分別來自法國、英國及美國。[85] 當年有四位主要的偵探小說作家——英國的柯南·道爾（Arthur Conan Doyle, 1859-1930）、法國的莫里斯·盧布朗（Maurice Leblanc, 1864-1941）、美國的艾爾·德爾·畢格斯（Earl Derr Biggers, 1884-1933）和埃德加·愛倫坡（Edgar Allan Poe, 1809-1849），他們的流行作品都翻譯為中文。程小青當年擔任這些外文書籍的翻譯者，由於這些譯著在二十世紀初十分流行，他便漸漸成為這個時代極具影響力的人物。1911年辛亥革命後，他自己也開始創作，最初仿效柯南·道爾的作品。[86] 其作品當年成為長壽的短篇小說，也十分流行；故事中有一位中國偵探叫霍桑，角色乃仿效柯南·道爾筆下的福爾摩斯（Sherlock Holmes）。當年還有孫了紅，[87] 他也是極具影響力的中國小說作家；小說的主角名叫魯平，正是中國版本的亞森·羅蘋（Arséne Lupin）。於是二十世紀初以降，孫和程的作品漸漸發展成中國偵探小說的原型。

英法的影響對中國硬漢小說的發展至為重要，更漸漸帶動中國文學在形式和結構上產生變化。例如在中國偵探小說出現之前，中國和香港的文學中根本沒有描述私家偵探和俠盜等人物與警察之間的關係。這些現代偵探小說糅合了現代中國文學及經典中國小說的作法，同期市面上還有現代中國武俠小說，兩者合起來被歸類為鴛鴦蝴蝶派。[88] 此等作品亦有破格的做法，例如將民間的口語納入寫作的用語範圍。因此中國評論家認定，鴛鴦蝴蝶派乃是中國現代文學的原型。這類早期中國偵探小說，早於美國黑色電影誕生前已在中國十分流行。這樣推想下去，要是說鴛鴦蝴蝶派之作也是載有黑色電影元素的香港電影的文化根源，也無可厚非。

吳認為，這一類上世紀二十年代於上海十分流行的偵探小說，在五十年代傳到香港，然後發生了影響。[89] 吳證實了法國文化確實對上海的鴛鴦蝴蝶派產生影響，隨着文學作品跨境流通，影響亦傳到香港，進而漸漸帶動本土硬漢小說的發展。例如中國版本的法國偵探小說《怪盜紳士亞森羅蘋》（*Arséne Lupin Gentleman Cambrioleur*, 1907）[90] 早於1925年在上

海廣泛流傳。在這種小說文本跨國跨境地流通時，從法國文本轉化成中國小說，傳統的男性社會英雄人物卻被女性取代了。這種人物角色的轉化，在上海和香港，都出現在電影和小說上。故事中的女主角都有雙重身份，既是尋常的女子又是俠盜，劫富濟貧。這一類女俠的角色漸漸演變為四十年代上海黑色小說的原型人物，在五十年代轉到香港。後來橫跨二十世紀下葉，這一類女俠一直以尋常女子之身活在人間，在社會困難時，往往為人排難解災。在近代黑色電影風格較為明顯的香港電影中，這類神秘人物常常出現。

　　吳又認為，這種小說反映當代女性對於爭取男女平等，曾經在心理上有所期盼，這些幻想卻不為現實封建社會所容。然而隨着二戰後上海女性地位的提升，這種文化想像便得到催生。1911年辛亥革命及1919年五四運動之後，由於上海的女性比國內其他地方的婦女有較高的教育水平，所以她們開始在社會和政治舞台上活躍。[91]吳指出當年上海社會的婦女對男性的確產生威脅，所以上海小說中多有描繪男性受制於又美麗又危險的女人。

　　吳振邦相信，一直以來相傳的所謂「黑色電影元素」早於四十年代的上海文學、五十年代的香港文學中已經出現，及後到六十年代才在香港電影中更為顯著。中國黑色小說和美國黑色電影同時異地產生，我們很難排除這些早期的香港電影，沒有直接受到中國小說的影響。我們現在可以確定一點，大部分外國電影都是從上海進口中國的，因為上海當時已是一個非常富裕的大都會；反而香港在四十年代仍然保留了很多村落，相對來說外國的產品和新式的娛樂在香港沒有同樣的流行程度。所以我贊同這個觀點，並認為坊間所說的早期黑色電影元素，極有可能是隨着上海文化帶動香港本土硬漢小說的發展，然後應運而生的。

　　由於本土小說與電影發展關係密切，我傾向相信美國黑色電影並非香港同類電影的唯一根源。可是我沒有否定美國電影對香港電影產生了重大的影響。例如，吳曾經撰文指出一些中國硬漢小說和美國黑色電影的共通

處，包括關於現代社會的圈套、誘惑和狂熱。在這些文學和電影中，黑暗的城市都是一些風華絕代和神秘的女子的住處。她們形象性感，愛支配別人，對男性構成威脅。這種城市空間，被描述為充滿詭詐、偽善、罪惡和腐敗。[92]

吳在研究小說和電影之間的關係時，指出那些在電影出現的黑色主題和風格是經年慢慢發展出來的。吳指出在五十年代由化名小平[93]的作家創作的香港黑色小說展現美國偵探及罪惡電影的場面，[94]例如小說中的蒙面女英雄，化名為黃鶯，在罪惡之城中垂死掙扎時，往往都能在危急關頭逃出險境。這種戲劇性的懸疑橋段，一直到五十年代才在香港電影正式出現。話說回來，1959至1962年間有十部從此類小說改編而成的電影，[95]女性英雄的形象也不是百分百忠於原著，因為當年的電影比較着意人物外在的表現而忽略參考硬漢小說的敘事結構。

在五十年代初，香港通俗電影中已經採用暗調照明效果。例如《紅菱血》（唐滌生，香港，1951）描述一個卑微的中國女子，嫁入豪門後受盡家公及姑子壓制及惡待。其夫不能人道，死後妻子亦不可改嫁，所以處境更加難堪。在第十屆香港國際電影節的場刊中，有評論指出此作有一點表現主義的特色，比較接近荷里活的黑色電影風格。[96]此論主要關乎電影的形式，事實上當時的電影比較關注在視覺效果上參考美國電影，而非實際從敘事結構上加以改編和應用。黃愛玲有論，香港四十年代的「黑色電影」中，[97]已經有「奪命佳人」出現，其論述中的奪命佳人，卻是受制於父權社會的可憐女。我看來，這亦不失為香港電影挪用黑色電影原型人物的早期實踐。《野玫瑰之戀》（王天林，1960）是另一個類似的個案。電影中葛蘭飾演野性嫵媚的歌女，一方面有破壞男主角家庭幸福之嫌，有奪命佳人危害男人的特點；可是她同時亦是暗地保護他的人，甚至最終希望救他脫險。歌女有放縱情慾的一面，亦有仁愛的一面，曾經不惜一切幫助夜總會財困的舊同事。電影中只有其前夫夜闖要脅她一場有暗調照明的效果，電影的整體，並非黑色電影的佈局。

若論黑色電影的敘事結構和原型人物在香港的早期應用，還有一大特色。「奪命佳人」的原型亦混合於女性英雄的形象中。在電影混合類型的作法下，經典黑色電影的元素會混在中國武俠小說和偵探小說的結構中。我們絕不能否定鴛鴦蝴蝶派在這個類型混合的過程中產生了影響，因為這些人的原型來自香港的黑色小說。吳認為鴛鴦蝴蝶派的文學與電影之間的互動源於六十年代初，楚原的動作驚慄電影三部曲——《黑玫瑰》（*Black Rose*, 1965）、《黑玫瑰與黑玫瑰》（*Spy with My Face*, 1966）和《紅花俠盜》（*To Rose with Love*, 1967）——便是鮮明的例子。這個女性英雄人物行動之時都會蒙面，[98] 身穿緊身黑衣，穿梭於高樓大廈之間如同飛簷走壁，更可以在空中的電線上行走，身輕如燕。黑色電影的攝影效果卻不在這組電影中出現，反而近年這種攝影效果較為常見。

我發現胡金銓的《俠女》（香港，1968 至 1970）亦自然地流露黑色電影的攝影風格。電影亦挪用了黑色電影的原型人物，可是導演卻不能確認自己事先刻意地參考美國的電影形式。這部電影原本分上下兩部，於 1968 至 1970 年間分別製作，[99] 後來為了參加法國康城影展，才把兩個版本合併為一部約兩小時的作品。當年本土及國際評論都指出，此作為武俠電影開創先河，成功打造了一個中國女俠的新形象。近年，評論家開始注意《俠女》的跨類型特性（cross-genre practice），張建德指出電影挪用了美國西部電影神秘世界的色彩。他認為尼古拉斯雷的《荒漠怪客》（*Johnny Guitar*, 1954）的巴洛克色彩，完美地呈現西部類型電影人物所在的神秘世界，人物包括孤獨槍手、女老闆、罪犯和實行私刑的暴民。[100] 我亦贊同《俠女》是一個混合類型（hybrid）[101] 的作品，我認為此作具備經典黑色電影元素。

電影改編自蒲松齡的經典志怪小說《聊齋誌異》，講述神秘女劍俠楊慧貞（化名楊之雲）的故事。之雲表面上性情溫純內斂，與其母隱居於郊外一個荒廢的城樓。她的行藏和美貌無意中吸引了住在隔壁的書生顧省齋的注意。當人人都提醒省齋城樓有鬼，省齋卻硬闖，還被之雲深深吸引，漸漸愛上了她。有一晚在後園再聚，漸生情愫，當晚同襟共枕，一夜

夫妻，之雲懷上了省齋的孩子。省齋還未及為家庭謀幸福，之雲的仇人已經登門。為了迎敵，之雲只好對省齋說明身世，揭示自己乃朝廷欽犯之後楊慧貞，其父已被當權的太監處決。慧貞自知難免一死，於是決定勇敢迎敵，在城樓四處埋伏陷阱及武器，準備與敵人決一死戰。大戰一場，逃過一劫，慧貞為保家人的安全，決定悄悄離開這條小村洛，遠赴一個沒有人找到她的地方。

電影情節迂迴曲折，其敘事結構從一開始就好像蜘蛛網一樣複雜。例如，電影關於慧貞之父的故事主線，並沒有在開始時披露。事件關於明代宮廷的權鬥，一群太監與其父的角力，卻暗暗地在電影中發生戲劇性的作用。無論是電影中分屬夫妻的男女主角，還是電影開場時伴着之雲的女子，都是身份不明的。如此這般，關於俠女的一切都是一個解不開的謎，營造了懸疑的氣氛。

在這樣迂迴曲折的敘事結構中，省齋的角色近似美國經典黑色電影中的偵探或黑色電影的硬漢英雄。在電影開始時，省齋對環境十分好奇，四處查探，結果營造了懸疑的氣氛。電影開始的十分鐘內，影機一直追蹤着一個神秘的獨行男子。他在省齋生活的小城中出現，在街上遇上了省齋，奇怪的事接踵而來。首先，這個神秘男子到省齋賣畫的小攤檔前看畫，省齋對他產生了好奇。電影的視點從第三人稱變為省齋的主視角。然後，省齋發現在街角處有敵人正在等候此人。當影機繼續隨着省齋，電影讓觀眾看到一個神秘的僧人為救此人與敵無聲對抗。當省齋還在迷惑之中不解爭鬥，他碰上了剛遷進荒廢城樓的慧貞。省齋當時沒想到慧貞的不幸與剛發生的爭鬥是相關的。張健德形容這種迂迴曲折的情節時指出：

「電影把觀眾從一層的迷茫帶到另一層的迷茫，這種敘事結構好像蜘蛛網一樣複雜，冷酷地把劇中的人物都捲進一個好像迷宮一樣的世界。雖然電影一開始便呈現一段錯綜複雜的人脈關係，胡金銓對電影的節奏還是把握得很好，往後則以完美的步調呈現尋幽探秘的迷離氣氛。」[102]

這裏，荒廢的城樓被描述為一個腐敗和充滿罪惡的地方。省齋的角色就好像一把解開疑團的鑰匙，人物角色配合敘事結構，製造了一種黑色電影的氣氛。往後，電影慢慢地展現人世間最殘酷的現實，電影男主角如同黑色電影和硬漢小說的人物，被困於思想的迷宮中，期望參透腐敗背後的秘密。

電影的中文名字叫《俠女》，俠女就是中國版本的女性遊俠騎士（female knight-errant）。電影中可見此女角的人物造型充滿創意，對劇情的發展產生重大的影響。中國經典小說中經常出現女俠，可是，這些女俠都不會像《俠女》中的楊慧貞一樣殘酷地殺人。具備女俠形象的慧貞又美麗又危險，好像黑色電影中的「奪命佳人」，此角的造型明顯地混合了不同種類的電影元素。在城樓中的一個廝殺場面，慧貞曾一度不忍下狠手，但她最終下手了證明自己的能力與男人無異。電影在國際上空前成功，其後，香港武俠電影都紛紛仿效胡金銓，把電影中的女角都塑造為同一類俠女。電影有沒有一個奪命的女角，不是界定黑色電影的關鍵。我們最值得留意《俠女》和其他同類的武俠電影，怎樣把黑色電影的人物形象融入通俗的、戲劇性的復仇故事。

《俠女》的黑色電影的攝影效果[103]突出，刷新了武俠電影的內容及形式。《俠女》構成黑色電影感，其敘事結構至為關鍵，因為楊慧貞一角極似黑色電影原型人物——「奪命佳人」，她具有多重身份，包括俠義滿懷的女人、奪命佳人和母親。傳統來說，在中國小說中武俠世界都是正邪兩立、秩序井然，可是《俠女》跟黑色電影一樣，把世界描繪為一個腐敗而且混亂的地方。在黑色電影的世界裏，混亂是不能修整的，暴力和恐懼永遠充斥，俠女在紛亂的社會求生，亦不忘維護自己的尊嚴。在城樓大戰一場，[104]鏡頭下是一個昏暗又幽閉的空間。慧貞、省齋和忠烈之士在四處佈滿殺人的陷阱。暗調照明效果之下，深景深的鏡頭前，景物被放大扭曲，景深深處之物在視角上離開更遠。鏡頭下時而出現雜亂的物件，在畫面中構成割裂畫面效果的斜線。故意的不平衡的攝影構圖極具創意，建立了一種黑色電影的危機感。胡金銓的武俠世界（義字當頭的功夫世界）都在黑

色電影的手段下將女俠與奪命佳人混為一體。

　　這種跨文化及跨電影類型的電影作法非常值得關注。在世紀之交，以至於其後十年，香港連續有甚多電影在同一時期挪用經典黑色電影元素，包括電影原型人物、攝影風格及主題，內容關注社會及政治危機。這些電影包括《妖獸都市》、《現代豪俠傳》（程小東、杜琪峰，1993）、《非常偵探》（方令正，1995）、《玻璃之城》（張婉婷，1998）、《紫雨風暴》（陳德森，1999）等。電影中關於社會危機的描述，暗喻九七前後香港的情況。可是我們不應該只關注那些暗喻中的危機，反而應該更多留心香港重構黑色電影風格及主題背後的原因。下面以《現代豪俠傳》和《東方三俠》（杜琪峰，1993）為例。

　　電影把奪命佳人的原型融合在中國俠女的形象裏，造成了經典與當代電影形象的融合。同期亦有非常多的香港電影，以個人、社會、文化和政治危機暗喻九七回歸帶來的影響。例如，從《東方三俠》到《現代豪俠傳》，電影描述三個未來女俠的故事，她們是由梅艷芳飾演的「女飛俠」、由張曼玉飾演的「女捕頭」和由楊紫瓊飾演的「隱形女俠」。「女捕頭」是一個奪命佳人，性感、危險、魯莽而貪心；「隱形女俠」與她的蒙面保鏢一起打拼；「女飛俠」同樣性感和危險，卻是一個好媽媽。「女飛俠」已經歸隱不再行俠，在續集中拒絕重出江湖，直至丈夫被殺，她才恢復俠義的身份，為夫復仇。在經典武俠小說及電影中，中國女俠都有雙重身份，她們日間是尋常的良家婦女，夜闌人靜時便會化身為俠女。

　　我們不應該只處理電影原型的起源，應該更深了解為何香港電影特別在世紀之交較多使用上述混合類型的手段，經營悲劇英雄及奪命佳人等角色。這些人物都在腐敗無望的城市或武林中打滾，努力求存。他們在故事中經歷危險，包括個人、社會、文化和政治的危機，一時間極受電影市場歡迎。

　　杜琪峰的這兩部電影都符合黑色電影跨文化及跨電影類型的做法。《現代豪俠傳》是一個未來城市的故事，以大規模的屠殺事件為背景，其

中破敗和墮落的城市都被罪惡侵蝕。電影畫面上還有煙霧瀰漫的城市全景，在暗調照明效果下，城市街頭的幽暗處，人們都因為資源匱乏而飽受飢餓的煎熬。正當城市情況稍微好轉，水源卻被污染了。有一個受輻射影響身軀扭曲變形的惡者在這時候希望統治世界。他首先把清潔的水源截斷，當市內沒有自來水供應時，他繼而壟斷售賣清水的生意。三位中國女俠及時出現拯救這個城市及其市民：「隱形女俠」把袋裝水送給災民；「女捕頭」負責在又黑又濕的管道中尋找新的水源；「女飛俠」則背着家庭，重出江湖再作罪惡剋星。電影攝影效果是典型的黑色電影風格，城市充滿危機。當激進份子計劃行刺總統的時候，三位女俠便聯合起來直搗魔頭的基地。上面談及，過去有評論家和學者認為，香港電影時常會以悲劇的形式暗喻香港人在現實世界經歷的危機和遺憾，這與港人自況身世有關。可是，黑色電影卻並非一個穩定不變的電影類型，從始至今，反而穩定地混合其他電影式文化類型。我們現在且看用同類電影分類法去分析黑色電影，有何不妥。

電影類型及類型分析

假設黑色電影在世界任何一個地方都與觀眾有穩定的關係，這是不切實際的。這一個假設亦排除了觀眾的意識，可以隨時在電影觀眾與文本互動下，更新變化。

托多洛夫（Tzvetan Todorov）把分析語言結構的方法應用在類型評論上，其方法與德里達的理論結構有點相近。托多洛夫認為任何一個類型都是可變的，因為類型是在主流意識形態驅動下而產生作用。按托多洛夫的看法，我們把美國黑色電影看成永遠的世界類型，就是不合邏輯了。因為一個類型除了經過歲月的洗禮，可以產生變化之外，電影的形式和敘事結構在不同國家和地域應用時，都可以產生蛻變。我認為，堅守「合法性」的分類法反而是不合邏輯的，因為任何界定類型的原則，都同時引起疑問：究竟這些分類的原則是怎樣成立的？這些原則為何合法？

德里達認為類型實踐的規律，乃是建基於一種假設行為（hypothesis），其目的為方便供給觀眾一個假設性的想像空間。在這個想像空間出現的解讀行為，並不是單向、單軌或單一的，德里達認為解讀的可能性是一籃子的（legion）。[105] 坊間一般把「類型」理解為分類的邏輯，例如，能通過此邏輯者，視為合法；不通過者，視為不合法。如此類推，「類型」的成立看來只為要否定異數。在這樣的前提下，類型的法則，似是一種武斷。

當代類型學，關注一個文化類型怎樣在一段很長的時間內沉澱下來，最後成為一個傳統。其法按類型元素之間不能互換和交融的特性，以確立某一個類型的獨特內容及性質。這種方法強調每一個類型都有純粹的特性（genre purity），即是獨一無二。可是，這種假設實在難於應用，因為事實上每一個類型都在變化更新中。要分析混合類型的特性，我們必須另闢蹊徑，尋找新的方法去處理類型之間的附屬性及相輔性、類型非傳統性的繁衍、觀眾與時並進的客觀要求等。

一個作品，以文化商品為媒體，透過一種類型特性，深化社會中人們對意識形態的體會，這樣的一種過程，我們稱之為體制化（institutionalization），每一個年代都可以擁有自己獨特的體制。這個系統都與主流意識互通，然後獨特的意識形態便應運而生。[106] 可是，不謀而合地，好些九七前後的電影有干擾這個體制的功效。究竟這是甚麼意思呢？

電影以危機感取悅觀眾

八十年代以降，很多香港電影都把殖民之地描述為一個充滿問題的危機城市，而順理成章，香港人便是被困愁城了。所以，電影中關於危機的描述都被認定為香港人面對社會變遷的回應。

在電影製作方面，出現一個很有趣的現象，就是香港變為黑色電影常有呈現的地方。例如電影處處把光和影的視覺效果強化，暗調照明效果

及深景深攝影又進一步深化電影的危機感，出奇制勝的鏡頭角度呈現幽閉空間的感覺。這一組九七前後的香港電影，多描述一種道德含混的社會狀態，電影主人公與社會之間千絲萬縷的關係，都與城中的腐敗和罪惡扣連。究竟怎麼樣的普羅大眾會喜歡一而再、再而三，年年月月買票觀看令自己惶恐不安和害怕的電影呢？為何觀眾願意花錢在一些「壞」的經驗上？唯一比較合邏輯的想法，就是這些電影能給予觀眾觀影的快感，即是說電影中的危機，竟然反過來取悅觀眾。

自省之樂與另類歡愉

在電影院觀看悲劇，觀眾無論心理上有多靠近劇情，觀眾與電影之間，卻實質上有距離；觀眾作為偷窺者，情況再壞都可以放手，事不關己，己不勞心。觀眾與電影文本之間的距離，確保觀眾可以安於現狀、支取快感。如果一個惡者在主流電影中被懲罰，觀眾便會支取道德的快感（moral pleasure），亦即是與電影共謀的快感。如果電影按照觀眾對類型電影的期望而攝製，觀眾在買票入場之前，已經開始支取這種與電影共謀的快感。任何電影活動受主流意識形態支配的，都提供這種快感；相反，如果任何電影作品抗拒、延遲、改變電影這種支配觀眾的狀態，便會產生很不一樣的情況。這一組九七前後的香港電影既讓觀眾全情投入電影，同時又讓他們自省。本書會進一步分析這種能夠帶出自省之樂的電影，並指出香港電影在挪用黑色電影主題和風格時，把香港觀眾推到一個重新定義電影快感的絕地，就是一個能夠享受自省之樂的境地。

這些電影的主角往往都是被吸引到危機重重的地方，處境難堪，被困愁城；或者電影主人公會被上述這種哀愁的人環繞。例如，黑色電影中男主角的危機都能在電影大結局中得到解決，因為傳統解決問題的方法就是怪罪於女主角把男主角引向罪惡盡頭，受困於不歸之路。通常結局中代罪受罰的女主人公都是奪命佳人，這種懲罰人的意識形態來自社會仇視女性的思想，這種想法堅定了女子從屬於男性的關係。電影如果以仇視女性之

思作結，電影提供的大概就是上述那一種與電影共謀的快感。

我認為在產生與電影共謀的快感的過程中，會出現路易‧阿爾都塞（Louis Althusser）形容的「召喚」（interpellation or hailing）。[107] 在一般觀影的過程中，通常觀眾都會投入劇中人的角色，感同身受，無論經歷喜怒哀樂都會自況一番。在這種情況下，電影可以發揮一種召喚的力量，好像一種言語行為，把觀眾導入一個意識形態的系統中，令觀眾認同某一種約定俗成的想法。電影就是一種能夠使意識形態發生作用的系統，一般來說，觀眾都會在這個過程中對電影產生認同感。這一切都證明觀眾就是一個意識的主體（subject），這個主體乃是由一種言語行為（電影）「召喚」出來的。

在電影過程中被「召喚」的觀眾，都會得到一個配合這種言語行為的角色（role），從而得到一個大眾社會文化可以接受的身份（identity）。這是一種代入意識形態的過程，對於我們理解與電影共謀的快感非常重要。這種意識形態是主流文化的一部分，亦是讓觀眾得到傳統快感的關鍵。例如，經典黑色電影會無情地懲罰奪命佳人，其主流意識形態就是一種對女性的道德審判。例子中的女人身份，純粹是「想像」出來的；觀眾接受這種身份，純屬一種「服從」行為（imaginary subjection）。[108]

阿爾都塞的理論確定了電影文本乃是引發服從行為的原因。蕭琺玟（Kaja Silverman）卻認為電影的本體性，正好有助我們從另外一個角度來批判文本認同（textual identification）的意義。[109] 文本認同就是電影觀眾對於電影的認同，也是一種對意識形態約定俗成的認同。蕭琺玟認為在文學文本解讀過程中也出現這種情況，觀眾能夠代入電影正是基於這種對文本認同的感覺。

本書指出，這種觀影的代入感正是一種與電影共謀的意識形態。上面提出電影可以延異這種文本認同的感覺（或作與電影共謀的快感），卻是另外一種非傳統和自省的解讀行為。本書探討的是另外一種觀影的快感，樂趣來自延異這種與電影共謀的快感。我的分析要展現香港電影怎麼透過

引起觀眾對經典電影形式和敘事風格的想像，自然地發現解讀電影的新角度。過程中電影會首先引導觀眾代入主人公，觀眾好像一個偷窺者，在黑暗的電影院裏經歷劇中人的悲和喜。這種電影手段有趣的地方，在於電影會間歇地、忽然地、斷續地或偶然地干擾觀眾偷窺的快感。電影不是中止這種快感，也不是破壞這種快感，而是延異這種快感。於是在觀眾不知不覺間，電影疏離他們了。電影同時並沒有中止觀眾的代入感，電影最終的目的並非疏離。電影偶然疏離觀眾的目的，只是為了延異那種與電影共謀的快感。

早期電影理論家都認為電影儼如一具意識形態的機器，[110] 穩定地對觀眾發生影響，鮑德利（Jean-Louis Baudry）就是其中的佼佼者。多恩（Mary Ann Doane）認為鮑德利的理論弱點在於高度簡化電影為幾何學上的影像，[111] 觀眾受感於虛擬的幻境，彷彿完全被動。麥茨（Christian Metz）把這種觀影的處境形容為做夢般的偷窺狀態（voyeuristic dream state）。所以電影作為一個虛構的作品，在現實生活中可以與白日夢相提並論，[112] 此乃一般電影精神分析學的起點。總而言之，偷窺的快感都是在與電影共謀的過程中產生，想像與觀影之間的從屬關係，也是因與電影共謀而生。除非這個規律改變，否則觀眾的觀影狀態一般都被看成為被動的。電影觀眾作為「偷窺者」，也是被動的，因為觀眾「偷窺」乃是電影使然的。

本書需要探討的是一種新的電影導向，與黑色電影風格和結構相關，我建議集中解讀一組評論家忽略的電影。這些電影不只提供偷窺的快感，亦製造自省之樂。這種自省之樂乃從消解代入感（disidentification）而來，下面我引用裴素爾（Michel Pêcheux）的主體理論作出解釋。

裴素爾認為主體形式的機制有三：（一）代入（identification）；（二）反代入（counter-identification）；及（三）消解代入（dis-identification）。[113] 首兩項形式通常支援一般的敘事模式，第三項則比較特別。消解代入的方法在實際執行的過程中，需要不斷重複地允許和抗拒主體對意識形態的服

從，例如觀眾的意識與電影文本的意識形態之間的從屬關係，既是成立的亦受到挑戰。

八十年代中到九十年代中，乃是近代香港電影的黃金時期，年產三百多部電影。其中眾所周知，周星馳作品的風格和內容都很獨特，其「無厘頭」跨文化通俗喜劇的手法尤為突出，在港人九七回歸危機這個議題上，構成「空心反諷」的作用。此現象與同期在香港逐步形成的、重構黑色電影的現象，分庭抗禮。前者多用反代入和消解代入的方法，在觀眾的笑聲裏，讓觀眾反省和自省。周星馳的演繹法有點接近荷里活演員占・基利（Jim Carrey），喜劇性很強，寫實性較弱。後者在重構黑色電影的前提下，引起觀眾代入戲中，亦同時能夠反代入及消解代入，整體的效果寫實性較強。

重構黑色電影的現象，分三條路線發展：（一）沿用美國黑色電影的敘事結構，故事側重犯罪英雄計劃失手，例如《鎗火》、《鐵三角》（徐克、林嶺東、杜琪峰，2007）等；（二）沿用黑色電影攝影風格拍攝黑幫片，例如《真心英雄》、《無間道II》（劉偉強、麥兆輝，2003）等；及（三）沿用黑色電影手段，發展出極具創意的混合類型電影，例如本書將會特別詳盡介紹的四部電影——《非常偵探》、《玻璃之城》、《春光乍洩》（王家衛，1997）及《笑傲江湖II：東方不敗》。我認為後者是香港電影至今在世界上獨一無二的電影作法，很值得深入研究。這個電影現象最吸引我的地方，是它在重構黑色電影之後，反而一改當年充斥香港電影的負面思想，為面對九七議題的香港人，找到一個樂觀的自省空間。

這一組電影不常有「無厘頭」的文本，其中例外的只佔少數，例如，《大丈夫》和《我的野蠻同學》。本書稍後會提供多個實例證明這種充滿矛盾的電影手段，正在九七前後為香港電影帶來一種新氣象。這種電影手段的出現，給予我們很大的空間去反省近代香港電影的發展，進而反思近代電影學說的有效性。例如，關於經典電影的類型學說，是否足以幫助我們解讀香港電影混合類型的作法；究竟傳統的方法論是否足以應對電影跨越

類型的（即難於分類的）狀態；以及香港電影如何及為何在九七前後重構傳統黑色電影的特質。

「否定」即是「協商」？

在香港電影發展方面，這個時期的電影，本書稱為九七前後的電影，最顯著的其中一個特點，就是電影能夠提供一種「自省之樂」。這一方面的特點，至今沒有得到很多學者和評論家的關注。「自省之樂」的目的不單單在於取悅觀眾，乃是為了提供一個至今世上獨一無二的反思空間。在觀影的過程裏，電影既讓觀眾投入電影世界，又容許他們抽身自省，這是一個很獨特而且有趣的現象。在不斷投入和抽身期間，觀眾不能不為自己觀影的身份重新定位，這樣電影變相鼓勵了觀眾「協商」（negotiate）身份。再加上這一批電影多以九七回歸為背景，於是協商身份必然包括協商文化身份，所以在戲內和戲外，觀眾都在投入和抽離電影角色之間，於不同的層次上協商身份。在深入探討這個電影論題前，我先解釋香港文化身份的相關議題。

自1843年，香港開埠（英國宣佈香港為英屬殖民地）初期，香港只是一個小漁村，本地人口不多。戰後反而有很多人從中國內地移居香港，所以二次大戰之後，香港大多數居民都不是原居民。及後，文革前後亦有內地同胞移居香港。他們當中很多在香港定居，建立家庭之後，就在這裏安定下來。他們的孩子生於斯長於斯，成為英國殖民時期的香港中國人。他們的身份就是「香港中國人」（Hong Kong Chinese），而不是我們傳統文化所認知的中國人。從香港開埠至二十世紀初葉，有一段很長的時間，從內地移居香港的中國人一直視中國為家，一直有回國之想。他們的文化身份不言而喻，就是較接近傳統文化所認知的。反而，戰後土生土長的香港人的文化身份就不一樣。在1941年第二次世界大戰前，香港曾經有電影鼓吹愛國思想，這些電影順理成章強化了純粹的中國人身份，關於香港人身份的電影反而缺乏。直至五十年代，香港才出現一些關心本土議題的電

影，例如《危樓春曉》（李鐵，1953），描述香港人以香港為家，而且對香港建立了一份歸屬感。

香港電影從來不會涉獵政治議題，有其獨特的歷史原因。六十年代港英政府處理六七暴動的立場，正面壓抑了極左的思想，淡化香港人對中國文化身份的認同。文革期間，香港的電影因為政治因素，也不方便鼓吹愛國的思想。至此，香港電影不傾向附庸於任何一個政治實體，包括中華民國和中華人民共和國。七十年代香港年輕人保衛釣魚台的行動在香港引發示威遊行，及至警民衝突，最後愛國熱情都在某種程度上被壓抑下去。從此電影少有涉及保釣的議題。《玻璃之城》和《千言萬語》（1999）提及保釣運動，乃是多年來少見的做法。總的來説，香港文化身份的出現主要因為香港土生土長的一代對香港建立歸屬感，同時六七十年代的政治因素，亦使從古流傳至今的中國人身份認同感漸漸淡化。

七十年代以降，香港人對香港文化身份的認同，即是受殖者身份的認同，都穩定下來。可是1983年中英商討香港回歸祖國開始，香港人再次陷入身份危機的漩渦中。八十年代的香港人大部分都是英國治下土生土長的受殖者，他們都習慣了這個身份。從八十年代中到世紀之交，香港人在這個九七回歸的前提下，顯得進退兩難。他們不能不用批判的角度去重新思考這段殖民的歷史，又不能不珍視自己這一段成長的歷程。他們被迫無奈重新處理自己從來沒有好好想過的國民身份的問題，他們既不能保留英國受殖者的身份，又無法想像自己從來就是一個中國國民。於是香港出現一個文化身份認同斷裂的情況，香港人在自己的歷史及集體回憶中，再無法確認他們的殖民身份及國民身份。香港人的文化身份認同至今不穩，因為很多人難於想像自己在回歸之後不能再是從前一樣的香港人，亦沒有人認為自己是英國人。羅貴祥就這種心理矛盾，提出香港文化身份的「雙重否定」（double negation）論。

羅認為經過否定再否定的過程而產生的文化身份革新，並沒有導致香港人失去甚麼身份，然後恢復甚麼身份。香港人在否定一個身份，然後再

否定之後，就出現一種殖民身份（Hong Kong subject）的真空（vacuity）狀態。在空虛裏面，香港人就得到最佳的機會去重奪本來獨有的身份。所以，在「雙重否定」論下，否定的行為沒有改變任何事情。否定其實是一個自我指涉的行為，在過程中自我重申一遍。雙重否定的作用，就是超越中國國民身份的描述，並站在任何其他描述的對立面再思考。[114]

可是羅的想法並不樂觀，他認為香港人重塑文化身份的過程發生在社會政治變遷中，香港人在面對巨變之前，會有負面的回應，抗拒中國國民身份。所以第一重否定的作用，就是在中國國民身份認同之外，建立優越感。然後，第二重否定才應運而生，過程中，香港人會處理其獨特的文化身份危機。羅認為，第二重否定是虛妄的，因為文化身份的危機是無可逃避的。

羅的「空虛」論出現了一個疑點，就是這個文化身份真的會在因緣際會之下完全消失嗎？但他說得對，文化身份的危機是無可逃避的。由於任何一種文化身份的認知都是不能完全磨滅的，「空虛」的情況應該不會永遠持續。我認為，香港人在重新認識自己的文化身份時，沒有所謂以新代舊，重整文化身份，對於香港人來說只會是一種永不止歇的形成過程（ceaseless process of becoming）。

我反對「空虛」論，因為香港人的心中不可能有一刻完全沒有任何一種文化身份的想像。由於身份成立的過程是通過一種自我描述的程序而產生，無論在任何情況，有人在溝通的過程，用語言或是符號，有意識形態上的交流，一種身份總會產生，所以身份的「真空」狀態是不會發生的。沿着羅的思路進發，我們還需要另外處理一個問題：究竟甚麼東西可以啟導一個歷史主體去批判自己對於身份的認知；甚麼東西可以啟導他們去表達自己對於一個身份的認知。

在這一方面，*City on Fire* 的作者，史托斯和胡琺提及一種解構方法，電影透過模糊和混合角色身份及觀點的手段，挑戰受電影文本結構約束的身份概念。[115]我認為他們的想法只能在一種條件下成立，就是電影文本

能夠給予觀眾表達自己的空間。雖然他們並沒有考慮到這一個條件，這種空間是絕對可以在電影文本中設定的，這就是電影能給予觀眾的自省（reflexive）空間。歷史主體可以在這個自省的空間中清醒地面對自己一直以來的困惑和掙扎，在自省的過程中或許可以立下決心協商其文化身份。由於任何思考的過程，都是一種透過語言自我表述的過程，協商一個文化身份，即自我調整自己對文化身份的想像，亦不例外。

協商的意思，具體就是自我反思，通常在一個較為自省的狀態，思考和調整自己的想法。所以協商文化身份從來不會離開我們熟知的語言框架，問題在於協商究竟是怎樣得到激發的。協商的行為，必然發生在約定俗成的思路被中斷或延異之時；那就是說，當電影文本引導歷史主體去批判思考過去的「自己」，主體的協商行為便開始了。

本書將會介紹香港如何藉重構黑色電影，延異一般觀影情況下觀眾的思路，進而啟導觀眾（歷史主體）去批判自己對於自己的歷史身份的認識和認同感。我認為，在九七回歸前後，戰後香港土生土長的一代觀眾，對於自我認知的批判思考是一個無可奈何地永無休止的過程。香港人在政權移交前後所能重新建立的文化身份，必然是一種不斷在更新和修正的想像（a ceaseless process of becoming）。這一代香港人無法逃避這一個過程，最重要的問題不在於這個過程可會終結，我認為這個過程不會終止，所以我們更需要探尋這種非常獨特的文化身份的具體素質。將來我們可能需要關心這一代香港人的後代可會延續這種文化素質，但本書現在需要處理的是電影如何呈現這一代香港人的文化身份及文化素質。

我借用福柯（Michel Foucault）對主體（subject）意識的理解進行分析。他關心主體的兩種角色：（一）致使的、被動的角色（a passive role）；（二）主體在構成個人主體性（production of subjectivity）的過程中所佔的積極角色（an active role）。麥拉倫（Margaret A. McLaren）指出，福柯在《性史卷一》（*History of Sexuality*, Vol.1）中應用的法語詞語——sujet和assujettissement——實在同時具備從屬和致使、受制和信

服的雙重意思。[116]這是一種政治意識和歷史身份的覺醒：一個個人身份的形成關乎一種主觀化的過程（subjectification），即是根據歷史的「大論述」，找到一個理解自己的方法。這種理解顯示出身份認同的過程往往極受外來的理據、張力及其他因素影響，這正好證明主體對身份的認知隨時可變。如此這般，我們很難説，一種身份意識的形成，完全是單方面受制和被動的結果。

克比（Anthony Paul Kerby）特別談及一種引發自我認識（self-understanding）的處境，就是危機狀況，因為在危機的挑戰下，主體往往需要重新面對身份的問題。[117]危機下的心理狀態往往與平日不同，有一種日常被壓抑下去的感情，會在情況危急時浮現或湧現，被壓抑的東西會重回意識的層面，此時主體便會自然發現這種突如其來的感覺，其實都是屬於自己的個人經歷。用克比的觀點來看，重新意識到感情的壓抑（the return of the repressed feelings），正是一個自我檢討（self-appraisal）的開始。電影中出現的危機處境，在某種程度上都可以誘導觀眾重新得到這種意識。

例如在戰爭的環境下，或一個民族在其受殖的過程中，人民都會產生恐懼。恐懼的感覺很快會被壓抑下去，時間慢慢過去，人們便會慢慢感覺平安，浩劫之後會自我調整，重新建立另一個身份。可是，任何受壓的情感，都是可以重新浮現或湧現的。一個民族在受殖的過程中，原有的民族感情一定會受壓；當受殖者已經變得可以接受殖民者，其受殖的意識同是服從和主動致使（subjecting and subjugating）的結果。九七前後的香港電影出現了一個很獨特的狀態，有一組本土電影透過重構黑色電影元素，能誘導觀眾重返情感受壓抑的起點，從而自我調整從前自己不能接受的感覺，這是一種讓壓抑的情感回到意識層面的手段。

在克比眼中，自我和故事的關係乃是一種即時的關係，因為歷史的論述是需要不斷的更新的。他認為，歷史主體對於過去的認識不是固定和無法逆轉的，所以我們從而得到新的方法理解歷史，歷史就是現時不斷地得

到更新和重構的集體自我分析和自我表述。他強調，如果我們需要真正掌握我們存在的意義，必須重新解讀歷史的當代意義。[118] 本書將會從這裏出發，揭示香港電影如何在世上非常特殊的政治及社會變遷下，重新尋找理解香港和香港人的方法。

註

1　李焯桃，"Young and Dangerous and the 1997 Deadline", in *Hong Kong Panorama 96-97*, The 21st Hong Kong International Film Festival, eds. Linda Lai and Stephen Teo, trans. Stephen Teo, (Hong Kong: Urban Council of Hong Kong, 1997), p.11.

2　http://filmcritics.org.hk

3　張建德之原文節錄如下：'1997 being the year of the handover, the event did not go unnoticed as fodder for allegory in a motley [sic] of films released before and after the handover.... one critic had this to say about the animated A Chinese Ghost Story, for example: "Retreating from the Door of Reincarnation is indeed obvious (Hong Kong Chinese giving up on immigration and resuming their rightful identities), and (Tsui Hark's) intent can also be seen in the frolicking Hades (isn't Hong Kong's prosperity also transient?), the Black Mountain Monster (Big Shot from the north) who demands worship (the ghost of Mao?) and the people who would rather walk with ghosts." '
Stephen Teo, "Sinking into Creative Depths: Hong Kong Cinema in 1997", *Hong Kong Panorama 97-98*, The 22nd Hong Kong International Film Festival, eds. Kar Law and Stephen Teo, trans. Sam Ho, (Hong Kong: The Provisional Urban Council of Hong Kong, 1998), p.11.

4　與很多電影評論人不同，許鞍華在自己的自傳中，並沒有加強《投奔怒海》——講述越戰後越南在共產黨統治下一個可悲的故事——作為對中華人民共和國一個負面印象的這個觀念。鄺保威編著：《許鞍華說許鞍華》，香港：鄺保威出版社，1998年。

5　Cheuk To Li, "The Return of the Father: Hong Kong New Wave and its Chinese Context in the 1980s", in *New Chinese Cinemas; Forms, Identities, Politics*, eds. Nick Browne, Paul G. Pickowicz, Vivian Sobchack and Esther Yau, (Cambridge: Cambridge University Press, 1994), pp.167-168.

6　Patricia Brett Erens, "The Film Work of Ann Hui", in *The Cinema of Hong Kong: History, Arts, Identity*, eds., David Desser, (Cambridge: Cambridge University Press, 2000), pp.183 & 192.

7　Ping-kwan Leung, "Urban Cinema and the Cultural Identity of Hong Kong", in *The Cinema of Hong Kong: History, Arts, Identity*, eds., David Desser, (Cambridge: Cambridge University Press, 2000), p.242.

8　Julian Stringer, "Boat People: Second Thoughts on Text and Context", in *Chinese Films in Focus: 25 New Takes*, ed. Chris Berry, (London: British Film Institute, 2003), p.21. 這篇文章此後會稱為 "Boat People"。

9　Tony Rayns, "Chinese Changes", *Sight and Sound* 54, No.1 (1984/5), p.27.

10　"Boat People", p.20.

11　據說吳宇森自己描述他製作《喋血街頭》是為了回應天安門事件，在其中政治異見分子的不滿被鎮壓。斯泰恩璀薤嘗試運用吳宇森的其中一套動作片《喋血街頭》，來探討1989年6月4日在天安門廣場發生的歷史事件後的心理創傷，這事件被負面地稱為「大屠殺」。文章沒有提訪問者的名字。吳宇森的演詞由 Terence Chang 記錄及／或翻譯。參 John Woo，" Woo in Interview", *Sight and Sound*, Vol.3, No.5, May 1993, p.25. 參 James Steintrager, "Bullet in the Head: Trauma, Identity, and Violent Spectacle", in *Chinese Films in Focus: 25 New Takes*, ed. Chris Berry, (London: British Film Institute, 2003), p.28.

12　經過1997，張建德解釋說徐克不再視1997的問題為困難，而是思想前面可能有的困難。Stephen Teo, "Sinking into Creative Depths: Hong Kong Cinema in 1997", in *Hong Kong Panorama 97-98*, The 22nd Hong Kong International Film Festival, eds. Kar Law and Stephen Teo, trans. Sam Ho, (Hong Kong: The Provisional Urban Council of Hong Kong, 1998), p.11.

13　Lisa Odham Stokes and Michael Hoover, *City on Fire: Hong Kong Cinema*, (London: Verso, 1999), p. 105. 在羅伯堤 (Mark Roberti) 的劇作 *The Fall of Hong Kong: China's Triumph and Britain's Betrayal* (1996年在紐約出版) 中，評論家支持他們的主張，並指出「香港人尋求在岡比亞、牙買加和湯加等地方定居——加起來超過四十個

14 吳振邦（吳昊）論及危機處境下製作的香港電影。《亂世電影研究》第128頁，有他對1989年發生在北京的六四事件及事件對本地電影的影響的看法。參舒牧編：《亂世電影研究》，香港：次文化有限公司，1999年，頁128。

15 黃愛玲，"A Hero Never Dies: The End of Destiny", in *Hong Kong Panorama 98-99*, The 23rd Hong Kong International Film Festival, ed. Evelyn Chan, trans. Sam Ho, (Hong Kong: The Provisional Urban Council, 1999), p.78.

16 《暗花》（游達志、杜琪峰，1997）、《非常突然》（游達志，1998），以及《真心英雄》（杜琪峰，1998）在張偉雄（Bryan Chang）的 "The Man Pushes On: The Burden of Pain and Mistakes in Johnnie To's Cinema", in *Hong Kong Panorama 98-99*, The 23rd Hong Kong International Film Festival, ed. Evelyn Chan, trans. Sam Ho, (Hong Kong: The Provisional Urban Council of Hong Kong, 1999) 中被稱為黑色電影三部曲。張說：「……在1998年，他〔杜琪峰〕製作〔導演和監製〕可以被視為黑色電影三部曲……穩定的社會結構消失了，他的英雄被孤立……」，p.75。

17 參李焯桃的原文中文版："Young and Dangerous and the 1997 Deadline", *Hong Kong Panorama 96-97*, The 21st Hong Kong International Film Festival, eds. Linda Lai and Stephen Teo, trans. Stephen Teo, (Hong Kong: Urban Council of Hong Kong, 1997), p.9.

18 John Zou, "A Chinese Ghost Story: Ghostly Counsel and Innocent Man", in *Chinese Films in Focus: 25 New Takes*, ed. Chris Berry, (London: British Film Institute, 2003), p.39.

19 Janice Tong, "Chungking Express: Time and its Displacements", in *Chinese Film in Focus: 25 New Takes*, ed. Chris Berry, (London: British Film Institute, 2003), p.48.

20 同上，p.48。

21 這篇文章此後會稱為 "Migration-as-Transition"。Audrey Yue, "Migration-as-Transition: Pre-Post-1997 Hong Kong Culture in Clara Law's Autumn Moon", Intersections, No.4, September, 2000, pp.251-263; wwwsshe.murdoch.edu.au/intersections, para.5.

22 "Migration-as-Transition", para.5.

23 同上。

24 同上。

25 "Migration-as-Transition", para.36.

26 同上，para.5。

27 Roland Barthes, *S/Z*, trans. Richard Miller, (New York: Hill and Wang, 1974), p.5.

28 Roland Barthes, *The Pleasure of the Text*, trans. Richard Miller, (New York: The Noonday Press, 1989), p.62.

29 同上，p.66。

30 同上，p.62。

31 "Migration-as-Transition"，參第十九段，那裏描述《秋月》的主觀視角，乃在一個人物的視點和另一人物所操作的攝影機的角度之間游離。

32 香港國際電影節的週年出版，以類型電影的分析法回顧香港電影。

33 1970年代有李焯桃編輯的《電影雙周刊》應用作者論去分析由一些本地年輕導演製作的處女作。在雜誌其他作者的共同努力下，作者論得到廣泛使用。

34 *Postman Always Rings Twice* 和 *Citizen Kane* 後來與開始的五套黑色電影一起被歸為黑色電影。對法國批評家來說，黑色電影這個剛浮現的類別還包括 *The Woman in the Window*。

35 尼奧莫爾（James Naremore）在 "American Film Noir: The History of an Idea", *Film Quarterly*, Vol.49, No.2 Winter, 1995-96。第17頁談及影響美國黑色電影一些出版，並確定Nino Frank的"Un nouveau genre policier: Láventure criminelle"，在1946年8月，*L'Ecran Francais* 中首先提出「黑色電影」這個詞彙。

36 "Un nouveau genre policier: Láventure criminelle"，出版後三個月，在 *Revene du cinéma* 中，也就是 *Cahiers du cinéma* 的前身，Jean Pierre Chartier 發表了 "Les Americans aussi font des films 'noirs'"。

37 在 "Towards a Definition of Film Noir" 中，伯德（Raymond Borde）和緽穆頓（Etienne

Chaumeton）引述 *Ecran Francais*, No.61（Aug 28, 1946）中法蘭克（Nino Fran）對黑色電影的定義，「（這些電影）屬於我們通常稱為警匪片，但從現在開始，我們應該更恰當地用『犯罪歷險』或更好的是『犯罪心理』來描述」。參 Raymond Borde and Etienne Chaumeton, "Towards a Definition of Film Noir", in *Film Noir Reader*, eds. Alain Silver and James Ursini, (New York: Limelight Editions, 1999), p.17。

38　同上。

39　R. Barton Palmer 認為，*Panorama Du Film Noir Américain* 是關於黑色電影的最重要書籍。參 R. Barton Palmer: *Hollywood's Dark Cinema: The American Film Noir*, (New York: Twayne Publishers, 1994), p.17。

40　Raymond Borde and Etienne Chaumeton, "Towards a Definition of Film Noir", in *Film Noir Reader*, eds. Alain Silver and James Ursini, (New York: Limelight Editions, 1999), p.17. James Naremore 在 "American Film Noir: The History of an Idea" 中找出，Borde 和 Chaumeton 在使用幾個分析術語時並不一致。Naremore 說：「在不同時間，他們討論黑色電影為一個系列、一個循環、一個類型、一種情緒和一個時代精神。」見 "American Film Noir: The History of an Idea", in *Film Quarterly*, Vol.49, No.2 Winter, 1995-1996, p.18。

41　Cahiers 圈子中人對作者論顯得興趣較深。同時，他們在一些書籍一同發表文章，否定當年部分黑色電影現象。

42　有少部分電影監製和製作人似乎對黑色電影預先有所認識。例如，1956年 *Kiss Me Deadly* 的監製／導演 Robert Aldrich 在 *Attack!* 的佈景前擺姿勢拍照，手持着 Borde 和 Chaumeton 的書 *Panorama Du Film Noir Américain* 面向鏡頭。參 Alain Silver 在 *Film Noir Reader* 頁10的導論。我們可以看到，黑色電影這個詞在美國到了1960年代後期才使用。Eddie Muller 解釋說：「這些影像和創作意圖充斥着美國電影的銀幕時，並沒有黑色電影這種動物。Cinéastes 沒有為這個詞彙授予學術的位格。在洛杉磯的影廠，以及在華爾街保險商的會議室，這些電影都被稱為『犯罪戲劇』。」參 Eddie Muller 的 *Dark City: The Lost World of Film Noir*, (London: Titan Books, 1998), p.21。

43　過去，美國批評家很遲才採用黑色電影這個詞。根據艾理琛（Todd Erickson，Charles Higham，Joel Grenberg）等的 *Hollywood in the Forties*，在1968年出版之前沒有英語書籍使用這個詞。參 Todd Erickson, "Kill Me Again: Movement Becomes Genre", in *Film Noir Reader*, eds. Alain Silver and James Ursini, (New York: Limelight Editions, 1999), p.307.實際上並不容易找到這個詞正式開始使用的日期。Foster Hirsch 解釋說：「黑色電影在美國只是在1960年代後期才被認定為一個批評術語，那時美國人剛剛開始認真地看待美國電影。整體上來說，當代電影評論並不有利於黑色電影評論，也不開明。」參 Foster Hirsch 的 *Film Noir: The Dark Side of the Screen*, (New York: Da Capo Press, 1981), p.9。

44　Raymond Durgnat, "Paint it Black: The Family Tree of the Film Noir", in *Film Noir Reader*, eds. Alain Silver and James Ursini (New York: Limelight Editions, 1999), p.38.

45　Paul Schrader, "Notes on Film Noir", *Film Comment* 8, No.1, 1972, pp.8-13.

46　同上，p.8; 或 *Film Noir Reader*, eds. Alain Silver and James Ursini, (New York: Limelight Editions, 1999), pp.53-54.

47　*Film Noir Reader*, p.63.

48　David Bordwell, Janet Staiger and Kristin Thompson, *The Classical Hollywood Cinema: Film Style and Mode of Production to 1960*, (London: Routledge, 1985), pp.74-75.

49　Jon Tuska, *Dark Cinema: American Film Noir in Cultural Perspective*, (Westport and London: Greenwood Press, 1984), p.xvi.

50　Tony Bennett, *Outside Literature*, (London and New York: Routledge, 1990).

51　J.P. Telotte, *Voices in the Dark: The Narrative Patterns of Film Noir*, (Urbana and Chicago: University of Illinois Press, 1989).

52　「事實上，學者處理黑色電影較為困難的原因，在於黑色電影本身是一個臨界於歷史評論和電影理論之間的詞彙。當代批評家也許可以界定某一種特殊的美國電影為黑色電影，其商業覺醒的唯一指標卻是一些當代的荷里活期刊常用的詞彙，包括『驚慄片』或『心理驚慄片』。我實在難於反對這個詞彙是個評論術語的說法，因為把它視為一種類型就顯得比較含

混，黑色電影糅合了很多電影類型（主題片、幫會片、私家偵探片），事實上也沒有一個例子不是跨類型的。」Robert Gerald Porfirio, *The Dark Age of American Film: A Study of the American 'Film Noir' (1940-1960) Vol.1*, (England: Ann Arbor, 1985), p.9.

53　David Desser, "Global Noir: Genre Film in the Age of Transnationalism", in *Film Genre Reader III*, ed. Barry Keith Grant, (Austin: University of Texas Press, 2003), p.526.

54　同上，p.534。

55　同上，p.530。

56　同上，p.526。Desser 引用 Stokes and Hoover 的 *City on Fire*, p.67。

57　同上。David Desser, "Beyond Hypothermia: Cool Women Killers in Hong Kong Cinema", in *Hong Kong Neo-Noir*, Esther Yau and Tony Williams eds., (UK: Edinburgh University Press, 2017).

58　史文鴻在 2000 年撰寫關於香港黑色電影的文章，題為「香港現今黑色電影之形態」（未出版）。根據史的見解，杜琪峰的電影中可以找到黑色電影元素。首先，他的電影充滿着黑暗的想像，總是有不能逃避的宿命思想；第二，黑色電影人物不再限於好像 *Double Indemnity* 和 *The Asphalt Jungle* 舊有的道德傳統；最後，Orson Welles 的 *The Lady of Shanghai* 和 *Touch of Evil* 的攝影法成為黑色電影的經典攝影法。例如，黑色電影效果包含幽閉空間的描述、黑暗世界的象徵、暗調照明效果、對比強烈的色調及奇異的電影構圖等。我不同意杜琪峰的電影接近經典荷里活黑色電影的說法。我反而感覺他的作品比較接近美國新黑色電影，包括 *Pulp Fiction* 和 *Reservoir Dogs*。他還有很多作品被認定為承載黑色電影元素之作。

59　Alain Silver, "Son of Noir: Neo-Film Noir and the Neo-B picture", in *Film Noir Reader*, eds. Alain Silver and James Ursini, (New York: Limelight Editions, 1999), p.331.

60　Alain Silver and Elizabeth Ward eds., *Film Noir: An Encyclopedic Reference to the American Style*, (New York: The Overlook Press, 1992).

61　Todd Erickson, "Kill Me Again: Movement Becomes Genre", in *Film Noir Reader*, eds. Alain Silver and James Ursini, (New York: Limelight Editions, 1999), p.321.

62　Robert Crooks, "Retro Noir, Future Noir: Body Heat, Blade Runner, and Neo-conservative Paranoia", in *Film and Philosophy*, Vol.1, 1994, p.105.

63　Paul M. Sammon, *Future Noir: The Making of Blade Runner*, (UK: Orion Media, 1996).

64　Scott Bukatman 在 *Blade Runner*, (London: British Film Institute, 1997) 中描述電影對將來的看法，參 pp.19-33。

65　B. Ruby Rich, "Dumb Lugs and Femmes Fatales", in *Sight and Sound*, Nov. 1995, p.8.

66　他論及新黑色電影現象的時候，提起好些電影：「……這種電影類型在 80 年代初出現，在 Lawrence Kasdan 編劇和導演，非常近乎於完美的情色之作，*Body Heat*(1981)，中出現……經過幾年後，黑色電影又重回正軌，製作顯得認真和睿智，例如 *Black Widow* (Bob Rafelson, 1986), *Angel Heart* (Alan Parker, 1987), *Manhunter* (Michael Mann, 1987), *No Way Out* (Roger Donaldson, 1987), *Best Seller* (John Flynn, 1987), *Fatal Attraction* (Adrian Lyne, 1987), *Someone to Watch Over Me* (Ridley Scott, 1987), *House of Games* (David Mamet, 1987), *Frantic* (Roman Polanski, 1988), *Masquerade* (Bob Swain, 1988), *The House on Carroll Street* (Peter Yates, 1988), *D.O.A.* (Rocky Morton, 1988) 和 *Into the Fire* (1989) …」參 David A. Cook 的 *A History of Narrative Film*, (New York and London: W.W. Norton & Company, 1990), p.901.

67　David A. Cook, *A History of Narrative Film*, (New York and London: W.W. Norton & Company, 1990).

68　同上，p.502。例如：Robert Aldrich 的 *What Ever Happened to Baby Jane?* (1962) 和 *Hush, Hush Sweet Charlotte*, (1964)。

69　同上，p.602。例如：Ridley Scott 的 *Blade Runner*, (1982)。

70　同上，p.603。例如：Adrian Lyne 的 *9 1/2 Weeks* 和 *Fatal Attraction*, 1987。

71　參 *Film Noir: An Encyclopedic Reference to the American Style*, eds. Alain Silver and Elizabeth Ward, (New York: The Overlook Press, 1992), p.398。

72 Gerald Mast, *A Short History of the Movies*, (New York and London: Macmillan, 1986), pp.428-429.

73 尼奧莫爾（James Naremore）提出，經典黑色電影和新黑色電影都是受歐洲有才華的導演所影響。他解釋：「……在歷史中出現的美國黑色電影，乃是美國人從歐洲大陸引進美國的，新黑色電影出現於歐洲藝術電影復興時期，當時美國對外來的文化持開放態度。第二階段美國電影受法國和德國新浪潮所影響，哲學性很強的意大利黑色電影傳統亦對這些作品產生影響，例如Antonioni的波普 *Blowup* 及 Bertolucci的懷舊 *The Conformist* (1971)。這些電影亦大受歐洲英語驚悚電影導演所影響，這些電影目標打準美國市場：不單只Antonioni，也包括Polanski（*Repulsion*）、Boorman（*Point Blank*），甚至還有Wenders（*Hammett*）。參Naremore的 *More Than Night: Film Noir in its Contexts*, (Berkeley, Los Angeles and London: University of California Press, 1998), p.203。雖然Naremore同意歷史上德國對於黑色電影有重要影響，他亦同意Wim Wenders的相反見解。Wim Wender認為，他看不通「Fritz Lang在美國所拍的電影和他在德國所拍的電影之間的任何連繫」。他指出，「黑色電影乃是荷里活的原創作品，與美國普及文化及戰後從美國傳到德國的文化息息相關」。參 *More Than Night*, p.303。

普菲里奧（Robert Gerald Porfirio）解釋說，黑色電影不一定源於美國。他說：「……有兩個主要『起源』——德國表現主義及美國偵探小說傳統……正好展示黑色電影再形成的過程終是經過蛻變的。上面這兩個廣為人所接受的來源之說，直接與荷里活在1930年代和1940年代初期從外地輸入外來人才有關——所謂『德國的』流亡者和我所稱為的本地的流亡者（來自東方的作者和電影人員）——黑色電影製作模式得以確立正受惠於此。雖然我們必須小心指出，這兩個群體來自非常不同的圈子，如果要得到社會的認同，很難在荷里活形成一個獨立於主流社會的『流亡者』社區，但他們都共同持守『開放』的態度處理及批判主流美國文化。」參普菲里奧的 *The Dark Age of American Film: A Study of the American 'Film Noir' (1940-1960)*, (England: Ann Arbor, 1985), Vol.1, p.19.

74 參Law Kar, "Black and Red: Post-war Hong Kong Noir and its Interrelation with Progressive Cinema, 1947-1957", in *Hong Kong Neo-Noir*, Esther Yau and Tony Williams eds., (UK: Edinburgh University Press, 2017), pp.30-50。

75 我在1999年5月進行電話訪問。

76 《地獄無門》中一個偵探和外省人在走向村莊的路上相遇，其對話的英文字幕如下：
Detective: Where are you from?
Visitor: Don't you see that I am from Hong Kong.
Detective: The two places have very strict emigration policy.
Visitor: Trains and boats are carefully interrupted [sic].
Detective: How could you get out?
Visitor: Don't be stupid....walked to Canton first, then came here.

77 http://m.scmp.com/news/hong-kong/article/1191748/kowloon-walled-city-life-city-darkness

78 徐克不單在他導演的電影中留下了自己的印記，在他監製的電影中亦是如此。Mike Bracken說：「無論他親自導演自己的電影，還是監製電影工作室旗下其他青年導演的作品，他都留下不能磨滅的創作標記。」（參http://www.culturedose.net/review.php?rid=10003165）

79 《古惑仔之人在江湖》（1996）、《古惑仔2之猛龍過江》（1996）、《古惑仔3之隻手遮天》（1996）、《古惑仔戰無不勝》（1997）、《古惑仔之龍爭虎鬥》（1998）、《古惑仔情義篇之洪興十三妹》（1998）、《古惑仔之少年激鬥篇》（1998）、《古惑仔激情篇洪興大飛哥》（1999）、《友情歲月山雞故事》（2000）、《勝者為王》（2000）。

80 或廣東話的「goo wat jai」（古惑仔）。

81 So-young Kim, "Genre as Contact Zone: Hong Kong Action and Korean Hualkuk", in *Hong Kong Connections: Transnational Imagination in Action Cinema*, eds. Meaghan Morris, Siu Leung Li and Stephen Ching-kiu Chan, (Durham, London and Hong Kong: Duke University Press and Hong Kong University Press, 2005), p.101.

82 同上，p.102。

83 同上，p.101。

84 吳振邦在香港浸會大學電影電視系任職副教授。他也是香港國際電影節、香港電影資料館和香港歷史博物館等的顧問。

85　魏紹昌：《我看鴛鴦蝴蝶派》，香港：中華書局（香港）有限公司，1990年，第197—201頁。

86　范伯群：〈論程小青的《霍桑探案》〉，程小青著：《程小青文集：霍桑探案選》，北京：中國文聯出版公司，1986年，第2、4、16頁。

87　魏紹昌著：《我看鴛鴦蝴蝶派》，第200頁。

88　范伯群主編：《中國偵探小說家宗匠──程小青》，中國：南京出版社，1994年，第2—4頁。

89　吳振邦在1999年寫的文章〈論五十年代香港偵探小說〉手稿第2頁（未出版）。

90　同上，手稿第9頁。

91　資料來自2004年9月與吳振邦進行的一次長途電話訪問。也參吳的文章手稿第10頁。吳振邦在文章中說，到了1930年代，女性在社會的建制及非建制權利日益增加，威脅男性。因此男性作家在偵探小說中稱女性為「人形的豹，會令男性敵人窒息而死」。

92　同上，第4—7頁。

93　吳振邦在電話訪問中說小平是跛子，一生都生活在上海。他在1950年代的小說總是郵寄到香港，直到有一天他在中國失蹤。此後好些香港作家用小平作為筆名代筆，繼續呈交硬漢小說給同一家出版社。

94　同上，第15頁。

95　吳振邦在手稿第16頁提供一些書名。根據吳的印象，這些改編小說都是混合類型的創作，以女性功夫英雄取代傳統的功夫英雄，例如黃飛鴻的角色。

96　Cheuk-to Li and Ain-lin Wong eds., *Cantonese Melodrama 1950-1969*, The 10th Hong Kong International Film Festival, revised edition, (Hong Kong: Urban Council of Hong Kong, 1997), p.107.

97　Nien-tung Lin, "The Martial Arts Hero", in *A Study of the Hong Kong Swordplay Film (1945-1980)*, The 5th Hong Kong International Film Festival, revised edition, eds. Shing-hon Lau and Mo-ling Leong, (Hong Kong: Urban Council of Hong Kong, 1996), p.6.

98　這些文化合成體的始源，還可以追溯到唐代，例如唐代傳奇《紅線傳》。《紅線傳》描寫潞州節度使的婢女擁有雙重身份，日間是婢女，夜間是俠盜，劫富濟貧。香港電影中的「奪命佳人」不一定是紅顏禍水，也會是可愛和道德標準很高的人。Nien-tung Lin, "The Martial Arts Hero", in *A Study of the Hong Kong Swordplay Film (1945-1980)*, The 5th Hong Kong International Film Festival, revised edition, eds. Shing-hon Lau and Mo-ling Leong, (Hong Kong: Urban Council of Hong Kong, 1996), p.6.

99　在康城影展，重新剪輯的版本贏得技術成就大獎。

100　Stephen Teo, "Only the Valiant: King Hu and His Cinema Opera", *Transcending the Times: King Hu and Eileen Chang*, the 22nd International Film Festival, eds. Kar Law and Stephen Teo, (Hong Kong: The Provisional Urban Council of Hong Kong, 1998), p.19. 也參同一本文集其他關於《俠女》和胡金銓的電影的文章。

101　*Johnny Guitar* 通常被理解為黑色西部片。因此，當張建德提及此電影，他指出他留意到《俠女》中的黑色元素。就是說，在荷里活的黃金時期已經出現混合黑色電影及西部片的做法。迪爾尼亞（R. Durgnat）提及一種主導性的黑色電影母題時，他指出休斯頓（Huston）的黑色電影偉大之作，*The Treasure of Sierra Madre*，實屬一部西部片。參Raymond Durgnat的 "Paint It Black: The Family Tree of the Film Noir", in *Film Noir Reader*, eds. Alain Silver and James Ursini, (New York: Limelight Editions, 1999), p.46。

102　Teo, "Only the Valiant: King Hu and His Cinema Opera", p.21.

103　胡金銓自己可能不完全知道其作品呈現黑色電影的風格。在一個訪問中，他記起在園中示愛那一場，攝影師完成佈燈後，他曾經對場面中的暗調照明效果感到懷疑。然而在破堡中的打鬥場面，他自己選擇應用暗調照明的效果。總的來說，《俠女》中，黑色電影攝影風格的使用純屬巧合。或者，胡金銓是不經意地運用了黑色電影元素。參山田宏一及宇田川幸洋著、厲河及馬宋藝譯：《胡金銓武俠電影作法》，香港：正文社出版，1998年。

104　一直是胡金銓的意思，要在狹小及封閉的空間中以鏡頭捕捉戰士、殺手、腐敗的政府官員和間諜之間的衝突和對抗。參胡金銓的其他電影，如《龍門客棧》（1968）。

105　Jacques Derrida, "The Law of Genre", *Critical Inquiry*, Vol.7, Issue 1, Autumn, 1980, pp.55-6. 也參Thomas O. Beebee, *The Ideology of Genre: A Comparative Study of Generic Instability*, (USA: The Pennsylvania State University Press, 1994), p.19。畢比（Thomas O. Beebee）認為文化類型在成形之後，便化為一種意識形態的載體。這些意識形態的法則，涉及預計的限制或預先決定的分類規則。在這一個前題下，任何偏離和抗衡類型文化的做法便是「意識形態的掙扎」（ideological struggles）。

106 Tzvetan Todorov, "The Origin of Genres", in *New Literary History*, Vol.8, No.1, Autumn, 1976, p.163.

107 Louis Althusser, "Ideology and Ideological State Apparatus", in *Lenin and Philosophy and Other Essays*, trans. Ben Brewster, (London: NLB, 1971), p.163. 引文詳錄如下：
"...ideology 'acts' or 'functions' in such a way that it 'recruits' subjects among the individuals...or 'transforms' the individuals into subjects ...by that very precise operation which I have called interpellation or hailing, and which can be imagined along the lines of the most commonplace everyday police (or other) hailing: 'Hey, you there!'the hailed individual will turn round. By this mere one-hundred-and-eighty-degree physical conversation, he becomes a subject. Why? Because he has recognized that the hail was 'really' addressed to him, and that 'it was really him who was hailed' (and not someone else)."

108 阿爾都塞的召喚理論和電影精神分析理論都為分析觀眾的觀影行為而設。

109 Kaja Silverman, *The Subject of Semiotics*, (New York: Oxford University Press, 1983), pp.48-49.

110 Jean-Louis Baudry, "Ideological Effects of the Basic Cinematographic Apparatus", and "The Apparatus: Metapsychological Approaches to the Impression of Reality in the Cinema", ed. Philip Rosen, in *Narrative, Apparatus, Ideology* (New York: Columbia University Press, 1986), pp.286-318.

111 Mary Ann Doane, "Remembering Women: Psychical and Historical Constructions in Film Theory", in *Femmes Fatales: Feminism, Film Theory, Psychoanalysis*, (New York and London: Routledge, 1991), p.86.

112 Christian Metz, *The Imaginary Signifier. Psychoanalysis and the Cinema*, trans. By Celia Britton, Annwyl Williams, Ben Brewster and Alfred Guzzetti, (Bloomington: Indiana University Press, 1982), p.129；或 Le significant imaginaire: Psychanalyse et cinéma, (Paris: Union Générale d'Editions, 1997)。

113 Michel Pêcheux, *Language, Semantics and Ideology: Stating the Obvious* [1975], trans. Harbans Nagpal, (London: Macmillan, 1982), pp.158-159, 162-163.

114 Kwai-cheung Lo, "Double Negations: Hong Kong Cultural Identity in Hollywood's Transnational Representations", *Cultural Studies*, 15 (3/4), 2001, p.467.

115 參 *City on Fire*, p.188。Stokes and Hoover 引述王家衛的一套電影《東邪西毒》作為例子去說明他們所指的解構文本。

116 Margaret A. McLaren, *Feminism, Foucault, and Embodied Subjectivity*, (Albany: State University of New York Press, 2002), p.189.

117 Anthony Paul Kerby, *Narrative and the Self*, (Bloomington and Indianapolis: Indiana University Press, 1991), pp.6-7.

118 同上，p.7。

黑色電影、危機與身份政治

《非常偵探》：
空間的迷思

这一章我透過《非常偵探》（方令正，1994）挪用黑色電影空間佈局及氛圍作為案例，分析電影如何藉着一個悲劇性的黑色感官世界，在香港回歸祖國前後，對政治、社會變遷及文化身份認同，展開新的解讀。

《非常偵探》的空間佈局明顯是參考美國主流黑色電影的模式，展現一種現代都市腐敗的氛圍。這種做法配合了廣為世人所知的世界主流電影主題及風格，其悲觀感乃是此類主流電影約定俗成的意識形態。可是，《非常偵探》從電影的景觀到觀眾所能意識到的感官，顯而易見，並非雷同於一般的世界主流黑色電影。電影根本沒有直接複製美國黑色電影的目的，反而有重構黑色電影的意圖。從昏暗朦朧的街角到光亮井然的家，政治鬥爭的場景到兒童遊樂場，此電影都重現世界主流黑色電影的社會不安感；可是，因受外在社會政治快速的變遷所影響，它展現一種非比尋常的香港中國感官，是九七前後與別不同的世界觀。

《非常偵探》作為其中一部九七前後在香港出現的代表之作，下面我將透過它探討電影怎樣以一種獨特的方法，重構一種世界主流電影語言、主題及風格。這個電影現象特別關於重構荷里活經典黑色電影元素，我們的電影如何從世界的模式出發，然後回歸本土，再發展出一種跨文化的模式。從關心世界普及文化到關心本土思想；從關心本土意識到關心本土意識的普世價值，我們應該深入知道多少呢？

這個電影現象透過觀眾在意識上經歷空間轉移，最後刷新電影傳意的方法。究竟空間意識的轉移，簡單地說，怎樣能在觀影的過程中發生呢？

空間意識轉移發生與否，觀眾都一樣坐在漆黑的影院，面向着銀幕，觀看着二維度的映畫。這個突破性的電影傳意方法，涉及電影把觀眾設定在一個隨時可以抽身和進入虛擬世界的位置。這種突破性的發展，旨在引起觀眾反思。這些過程，容許觀眾可以來來回回地穿越兩種空間，包括：（一）電影視覺錯覺上的空間；（二）觀影主體意識上的空間。前者關於荷里活的線性剪輯所再現的時空連續感（classical continuity editing）；後者關於電影透過干擾電影的視錯覺（optical illusion），隱晦地暴露電影世

界的虛構性，讓觀眾意識到自己正在觀看，在不能不投入電影故事之際，又抽身反觀一下，突然發現電影人物在電影世界中的凝視，原來重疊在身處觀影世界中自己的凝視。

觀者涉及三種凝視，包括：（一）荷里活傳統線性剪輯方法造就的凝視；（二）觀眾在性別身份約束下，所達至的凝視；及（三）劇中人在性別身份及人物角色約束下，所達至的凝視。

九七前後的這組電影中，存在一種獨特的手段，把上述三種凝視同時間混合起來，製造一種解讀的弔詭性，以達至延異電影意識的效果。這種混合三種凝視的電影作法，就是一種以退為進的手段，電影先於敘事空間上模糊凝視者的觀感，然後才能讓觀眾生發出超越敘事空間的反思，就是真正屬於觀眾自己的，關於身份認同的反思。

空間意識轉移的意思就是說，觀眾會在觀影過程中，在不知不覺間被疏離，卻又同時不減投入電影世界的機會。他們往往可以遊走於被動的觀影空間和自省的觀影空間之間。當觀眾投入於劇中人的時候，較容易產生一種與電影共謀的意識形態（ideologically complicit）；當觀眾霎時間被疏離時，他們便能短暫地投入一種自省的空間。後者就是觀影意識從與電影共謀的狀態轉移到自省（ideologically self-conscious）的狀態；又千迴百轉、周而復始地從自省的狀態退回完全投入劇中人物的狀態。

這一組電影能夠涵蓋更寬廣的本土歷史、普世的電影及文化文本互換。在這種情況下，電影自然能夠引導觀眾在意識形態及心理層面作出個人的反思。本章的重點在於論證電影容許觀眾透過世界主流電影約定俗成的意識形態，找到獨特的切入點，重新發現一個解讀的角度，重尋一種純全的自我意識。

在九七前後發生的這個電影現象，很有趣，都是關於香港挪用黑色電影元素的。過程中，電影明顯涉及改變觀眾的觀影習慣的手段。這種電影手段，現在看來亦可算是一種主流的電影手法，它混合了經典主流電影元

素及新生的電影元素，致令類型電影可以再生。下面，我先看傳統類型電影的方法有何欠缺，然後對比香港電影的，看有何不同之處，再作分析。

傳統與「反類型」的設想

電影商業市場上最初出現拍攝類型電影的行為，乃由荷里活的黃金時期開始。這種行為源於一種非常認真的商業計算，在精細分析本地和世界電影觀眾的品味之後，才作出電影創作及投資的決定。市場上通用的電影分類行為，涉及按電影作品在形式及內容上相近之處，而作出歸類的決定。因此，一個電影類型的誕生，關乎負責分類的人能否查找出當代最明顯主導着潮流的片種。這個商業的傳統有一個漏洞，就是主流以外的電影和電影手法通常不會得到歸類。那些發生在核心電影類型的邊緣的商業電影手段，鮮有商家關心。本書特別關注商業電影市場中的非核心類型電影行為（non-core generic practice），它亦算是主流電影中不可或缺的一環。不可不強調一點，就是這種非核心類型電影行為，正好有效幫助我們分析近代的香港電影，特別是九七前後的香港電影。

在阿特曼（Rick Altman）關於類型發展的研究中，他提及一種新的研究方向，就是駐足於類型發展分歧的「十字路口」（generic "crossroad"），集中觀察觀眾對於類型變化的反應（spectatorial response），然後再作出類型變化（genre amalgamation）的觀察及文本分析。[1]這種觀察所關心的，就是觀眾在經歷類型電影變化的過程中，如何得到快感，這亦是我的研究重點。

下面以《非常偵探》為例，帶出一種新的觀察九七前後香港電影的方法，就是駐足於類型發展分歧之上，再特別觀察電影所提供的快感。這種方法的好處，在於它能涵蓋電影能夠在觀影空間中透過電影所發揮的作用。例如，《非常偵探》以回歸前的香港作為背景，在本土的觀影空間中便會發揮一種特別的功用。我從觀察電影如何運用社會議題，為當代觀眾

提供快感切入，便會發掘更多電影與觀眾之間有趣的關係，也能有效分析九七前後的香港電影如何處理看似是對立的元素，包括殖民者與受殖者、受殖的與本土的，以及壓迫者與被壓迫者。

《非常偵探》是一個混合類型的創作，其中包含一些經典黑色電影的元素。電影涉及一個天真爛漫的少女跨境從大陸來港的歷險故事，她偷渡來港背後的原因與其天賦的超能力，都是推動劇情發展的戲劇元素。

神秘女子本來是個治療師，在國內她的一切行動都被監視，因為一位舉足輕重的國家領導人需要借助她的特異功能，維持身體的健康。由於生活苦悶，她便偷渡來港玩一玩。她失蹤的消息很快傳開了，間接驚動了香港的黑社會組織。香港黑社會集團希望抓獲神秘女子，從中圖利；與此同時，一位不明來歷的人又聘請了一位私家偵探去保護這個神秘女子。當私家偵探涉及此錯綜複雜的案件不能抽身時，才知道自己陷於險境中。例如他的車子會忽然燒毀，住所被搜掠。他慢慢明白，原來有一群表面上極具名望的有錢人，正在與香港的黑道中人及政客合謀捉拿此女子。電影運用了主流的黑色電影攝影法，此外電影的男女主角——神秘女子及私家偵探，正是從經典黑色電影的原型人物改編而來——「陷於虐戀的悲劇英雄」（masochistic male）及「奪命佳人」（femme fatale）。在這麼一個腐敗的香港社會中，這一對落難的男女為求生存，別無他法，都開罪了城中極有權力的人，包括黑道中人。在千迴百轉的情節安排下，電影展開了一個異常複雜的逃亡故事。

夕陽殘照，男女主角逃往一個無人的海灘，她終於告白，說明自己的身世。因為她開始漸漸失去超自然能力，不能再像以前那樣照顧國家領導人，害怕一旦失去了政治功能，便會失去自己的身份。有感自己是偷渡來港的，在香港也沒有身份；可是現在做一個逃亡者，她不需要任何身份了，感覺反而很好。有見於此，男主角受感於神秘女子的正面思想，決心努力去克服個人及家庭的問題。由於男主角不願意把神秘女子交到壞人手中，最後決定把她放走。他們相擁片刻，然後告別，各奔前程。可是男主

角的小女兒被那無名的中國政客綁架了，神秘女子不能放下男主角及其家人；為了幫助這個家庭脫離險境，她願意犧牲自己，企圖讓自己在嚴重車禍的爆炸中消失，然後電影就在這裏結束了。

電影結束之後，又出現一個後記。後記插放於電影故事結束之後，開放一個不屬於黑色電影的敘事空間，具體顯現了非核心類型電影行為。當觀眾都以為神秘女子已經死於劫難中，她又重現在一個無名之地，打了一通電話給男主角。從悲劇性的結局，電影一轉過來，出現了一個神秘的歡樂局面。

根據黑色電影的製作傳統，神秘女子的電影原型來自於黑色電影的奪命佳人；而私家偵探就是黑色電影的傳統英雄人物。在《非常偵探》中，神秘女子一如傳統的黑色電影把男主角置於不能自拔的險境。例如，男主角為了拯救神秘女子，曾經被各方勢力圍困，陷於槍火之中。神秘女子亦把極大的麻煩帶到男主角的家中。哈爾菲（Sylvia Harvey）認為，經典黑色電影的發展，與美國人的現實生活息息相關。黑色電影暴露了美國人心中受壓抑的情緒，[2] 通常會呈現極大的不安和迷亂之感，其實這些都是電影暗示社會及家庭問題的手段。

一般來說，美國黑色電影中的家庭都在負面的描述之下顯得破敗。通常，這些電影都會描述家庭的陰暗面。其實，這些家庭的困境就是比喻社會的困境。《非常偵探》中，男主角把神秘女子帶回自己的家，本來以為家是一個安全的避難所。男主角的小女兒不知就裏，開門迎接神秘女子時顯得小心翼翼，深怕開門會令已經與父親離婚的母親遷怒於她。男主角的妻子知道事情之後，本來不允許神秘女子留下來；後來發現她的政治身份，便改變主意。當男主角與妻子為此事發生衝突時，神秘女子竟然溜進了主人的睡房，私下打開衣櫃，還穿上女主人的性感內衣，好好享受一番。

翌日早上，早餐桌上，這個家庭與神秘女子交淺言深。男主角的妻子嚴肅地請求神秘女子說服中國的領導人，必須確保香港在回歸之後得到繁

榮和安定的生活。神秘女子的回應莫名其妙，效果風趣幽默，十分有喜劇效果。九七前在戲院的觀眾看到，可能啼笑皆非。例如在婦人那個嚴肅的問題下，神秘女子回應說，後悔自己沒有一早與私家偵探好好戀愛。這樣的情節安排下，可見神秘女子的角色設計仍然是黑色電影的奪命佳人。可是，其喜劇效果偏離於傳統的黑色電影。

早餐後，男主角把神秘女子留在家中，自己外出辦事，希望扭轉大家的險境。出乎意料之外，其妻出賣了他，竟然把神秘女子帶上電視新聞節目接受訪問。此事之後，男主角與神秘女子無法不逃亡。這種主角亡命奔逃的情節安排，也常在經典黑色電影中出現。可是，電影的後記把這些經典的電影感覺完全扭轉過來。傳統的黑色電影都有結局，都會狠狠地懲罰片中的奪命佳人，暗示家庭和社會的秩序有望恢復。可是，《非常偵探》在電影結束之後，加了一個開放式的後記，完全破壞了這種黑色電影的傳統。

在後記中，神秘女子依然天真爛漫，卻再沒有像奪命佳人一樣造成威脅。她在電話的另一端問候男主角及其家人。男主角則在一個渡假的地方，與妻子和小女兒鬧着玩，十分享受家庭的溫暖。就這樣，《非常偵探》一反黑色電影的傳統。

為何電影在敘事結構和人物角色設計上構成這樣的巨變？為何電影要把一個居家男人的性情混在一個陷於虐戀的悲劇英雄人物中呢？為何電影要把一個天真爛漫的少女角色混在一個奪命佳人的身上呢？下面，我追溯一些西方的文化藝術歷史，試圖進一步審視《非常偵探》的創意。

奪命佳人出現的文化底蘊

在電影中，奪命佳人的出現，就象徵社會現代化和都市化。費舍爾（Lucy Fischer）指出，奪命佳人的形象早在十九世紀的藝術中已很常見。在十九世紀末，西方的美術、文學和哲學上，奪命佳人的身份，一般被喻

為是不稱和不當的。直到上世紀二十及三十年代，這種形象才在電影中流行。例如，葛麗泰・嘉寶（Greta Garbo）就是這一類性感和開放的女性角色的典範。[3] 奪命佳人在黑色電影中通常都是邪惡的，都會在電影的結局中得到應有的懲罰。例如，普萊斯（Janey Place）形容這一類角色為黑暗的女人（dark lady）、蜘蛛妖女（spider woman）和邪惡狐狸精（evil seductress）。[4]

根據很多黑色電影的影評，黑色電影中女性的罪惡和淫邪只是戰後男性失去自信的借代。喬林爾（Karen Hollinger）的黑色電影精神分析理論指出，奪命佳人的「不稱」和「不足」都是相對於電影的男角而言。[5] 托馬斯（Deborah Thomas）認為，黑色電影對女性的憎恨源於戰時軍隊開始接受女性入伍。[6] 有些人認為，電影呈現仇恨女性的情緒，乃是國民在現實生活對外國人抗拒的投射。[7] 托馬斯更進一步分析黑色電影所呈現的男性心理，指出女人在電影中是一個「他者」（the other）。

黑色電影在傳統上是一種通俗劇（melodrama），傳統上黑色電影都必定在電影結束之前懲罰那「禍害」男人的女人，顯得仇視女性。奪命佳人在電影中享有的權力和精神地位，並非由電影中的男權轉移過來。黑色電影所虛擬的女強男弱之關係，一反現實生活的常態。這些女角都是獨當一面的人物，男主角都是一面倒地傾慕她們。克魯特尼克（Frank Krutnik）認為，黑色電影原型中的英雄人物對奪命佳人的慾望，在這類電影中，是不可或缺的橋段。關於虐戀狀態的描述[8]（此乃電影原型設定的，並非個別的電影橋段），克魯特尼克指出黑色電影中的硬漢角色與「陷於虐戀的悲劇英雄」人物，對劇中的女性對手，都是一樣的癡迷。可是，黑色電影中的男女關係絕對不是對立的，而是相輔相成的。

黑色電影的男主角都在身份、慾望和個人成就上，出現男人在現實世界中難於接受的缺陷。在經典黑色電影中，男主角都經歷身份危機，一切問題的根源，都來自奪命佳人。經典黑色電影發展下去，到了成熟期，男性的身份危機都在電影的虛擬世界中，從兩方面展現，包括：（一）男人

對女人過分溺愛；（二）男人把女人看為「他者」。這就是黑色電影通常使用大量篇幅描述女性的性別身份的原因，因為一旦奪命佳人受控了，男性的身份危機便得到消解。奪命佳人一出現，電影便會帶來恐懼和憂患意識。女人在劇中的險惡，換句現實生活的話來說，就是男人的問題。

《非常偵探》的神秘女子一出現，同樣帶來上述的恐懼和憂患意識，電影亦有關於此女子誘惑男主角的描述。與經典黑色電影不同之處，在於《非常偵探》的男主角非常愛妻。有別於經典黑色電影，《非常偵探》中的奪命佳人並沒有越軌的性行為，她只是顯得有點不成熟，身為一個少女，她往往在社交場合中顯得少不更事。

雖然如此，少女在電影終結時，亦一如傳統的奪命佳人一樣陷於危難，甚至死亡，因為這是這種類型電影「懲罰」罪人的傳統方法。可是，電影結束之後，卻出現一個後記，少女再次出現的時候，已經不再是一個有能力影響男主角的「奪命佳人」，她再次出現也只是為了祝福男主角和他的家人。

《非常偵探》從頭到尾都把男主角陷入虐戀的狀態，這一點與傳統的做法沒有分別。真正的分別在於，虐戀的對象在這個電影中，竟然是男主角的結髮妻子，而不是那位奪命佳人。《非常偵探》的男主角還有另外一種創新的表現，異於一般的黑色電影，就是他是一個愛妻愛女的好男人。九七前後這一組結構和形式相近的電影，使用一種我稱為「結構性解構」的手段，最終在那些世界商業電影元素的襯托下，提升了本土元素的內涵，香港人藉香港電影，重新作出歷史認同及文化身份定位。此現象如果用德里達的學術用語解釋，可稱為「補助法」。[9] 過程包括：（一）首先置傳統類型電影的元素、特質及結構於敘事的框架之中，以便電影拓展一種世界性的語境；（二）給予這種世界性的語境一個「為心」的地位（佔據中心的地位）；及（三）然後電影才補助另外一些能感動當代香港觀眾的元素，包括香港人熟知的社會議題及／或民生狀態，以引發心照不宣的感覺。

德里達倡導以補助之法消解主流意識形態之中，佔據中心地位的概念的合法性，提出一種倒空中心（absence of centre）的想法。其「補助法」必然配合這種「倒空」的策略，有效發展出一種逆向思維，這種效果恰巧非常接近本書關注的一批香港電影的「逆向思維」。

下面我應用《非常偵探》為例，先解釋德里達個人對「補助法」（supplementarity）的理解，然後進一步說明這種「逆向思維」的貢獻。由於德里達主張揭露及顛覆西方的中心主義，於是他得力於「補助法」。德里達指出「人自稱為人，就是把自己區分為人，以別於他者的意思……」。[10] 下面我用一個簡單的實例，譬如，「人」的概念指的是「男人」，便需要把野人、蠻人、原始人、精神病人或女人的特性排除於人性之外嗎？如果男性中心思想的定位，必須把女性變異為他者的話，男人的存在意義便顯得狹隘。德里達不喜歡這種維繫意識形態的核心思想，例如，他認為在確立人的存在時，不需要證明此人有沒有動物性、原始性、童稚性及精神病態等。

循德里達的方向思考下去，我們不需要考慮「人」這個概念是「實在」（排除他者）的，還是「不實在」（不排除他者）的。如果用「補助法」，我們理解「人」這個概念，可以放心把關於人的概念的核心思想倒空，因為一個概念沒有可能是一種「物質」（substance），也沒有可能是設定的一種「特質」（essence）。一個概念的設置，就是一種遊戲，通過「補助法」，我們可以倒空一個舊的概念，其核心思想可以乍現未現，可以重現不現。[11] 這樣，新的意義才可以在新的秩序中得到生機。他的理論看似有點不可思議，我發現原來其實是可行的，而且我在香港電影中發現這種「去核心」的做法。

德里達認為任何約定俗成的概念，都有排他性及核心化的主題內容，實在這種核心化的程序是需要摒棄的。他提出，任何概念得到確立應該經過雙重的「補助」，以抵消其排他性及核心化的功能。我們可以理解這種要求為消解原來的核心思想的合法性或壟斷性的需要。例如，四十年代經

典黑色電影中，最終能以懲罰奪命佳人作結，以重新鞏固男權。經典黑色電影應用「反英雄」（陷於虐戀而不能自拔的男主角）的形象，已經是一種「補助」，挑戰了原本主流荷里活的英雄主義核心思想。

《非常偵探》中的私家偵探也具備這種「反英雄」的元素，卻又更多了一重「補助」，就是居家男人的關愛之心。結果，《非常偵探》的方法就是「補助」之上再「補助」。於是，經典荷里活的核心意識形態或男權思想，便在乍現未現、重現不現之間了。德里達的「補助法」猶如遊戲（play of supplementarity），其法能夠更新事物的意義，過程涉及延緩及延異主流的意識形態正常地發生作用。他指出我們必須要用合適的素材填滿核心思想中的核心（centre），這就是「補助」的意思。通常有效的「補助法」，一般涉及雙重補助的程序，那就是説「補助」之上再「補助」。[12]

「補助」的戲耍

下面，我會説明九七前後香港的一組電影出現逆向思維，挪用黑色電影元素、風格及結構，其效果與德里達提出的「補助法」有異曲同工之妙。其過程都不涉及完全推翻一些主流的意識形態，卻能帶出新的觀點和洞見。這些創作都不約而同地談及社會危機、歷史反思、身份迷思等。本書集中討論這一批香港電影如何在主流商業電影市場上，為觀眾逆向提供一種另類的快感，本書稱之為「自省之樂」。

《非常偵探》沒有完全剔除黑色電影的原型人物角色，更提供「補助」。雙重「補助」之下，奪命佳人依然是性感尤物，危險有加，可是其行為、衣着、行動及説話都與一般的黑色電影原型人物大有分別，她顯得純真可愛，一如「鄰家的女孩」。在《非常偵探》中，電影為奪命佳人的原型人物補以鄰家的女孩的形象，令這一個神秘人物顯得更撲朔迷離。這裏還有第三重「補助」的功效，電影後來在後記中，容許看似死去的奪命佳人重返故事世界，以更神秘的身份聯絡男主角，此時其奪命佳人的形象又乍

現了。可是同一時間，其天真爛漫的心態和行為，都不斷淡化其危險的形象。這種千迴百轉的傳意過程，涉及多於一種經典荷里活女性形象，於是電影的寫實再現功能，失去其常態，電影因而進入遊戲一樣趣味盎然的過程（play of representation）。這種情況之下，《非常偵探》不僅破壞了傳統類型電影的特性，還延遲了觀眾立時對電影的類型作出約定俗成的理解及期望。

　　《非常偵探》在結構上是有一個結局的，期間，黑色電影英雄無法挽救神秘少女的性命。她駕着車子衝出斷橋，意外中人車一起掉進水裏。一個戲劇性的近景慢動作中，可見少女一臉結束自己生命的意態，這樣一種結束奪命佳人生命的結局，與經典黑色電影無異。傳統來說，這種結局的功效就是肆虐懲罰女性，以減輕其對男性所產生的威脅。可是後來，在電影後記中，同一女子帶着不一樣的精神狀態重返故事世界，卻以開放式的結局取代了傳統的結局。當電影看似提供一個傳統的結局時，電影出現了一個黑畫面，以及手機撥號的畫外音，告訴觀眾電影其實還沒有真正的結束。黑畫面出現的時候，電影同時製造了一種時空的落差，為後來的後記鋪墊。當神秘的電話撥號響起，黑畫面切到一個三人家庭歡聚的中景。這時，黑色電影的英雄人物——那個享受着家庭溫暖的私家偵探——接過來電。電影在此時才第一次正面地描寫這個家庭良好及密切的關係。在風光明媚的渡假勝地，這個家庭因為來電感到驚訝。

　　陽光與海灘之下的家庭團聚，令觀眾感覺到夫婦二人相愛而且珍惜自己的家庭。這種溫暖家庭的大團圓，並不屬於黑色電影的世界。巴蓋恩奈爾（Earl F. Bargainnier）形容肥皂劇通常都以這一類大團圓的場面作結，目的為要暗示生命開展新的一頁。[13]《非常偵探》的後記，在「補助法」下，黑色電影的世界出現了一個大團圓。在不屬於黑色電影的大團圓中，又出現了不配合大團圓的危險女人。後記中的家庭婦女，又展現出一派本來不屬於黑色電影世界的愛夫愛兒的生趣。最終，後記進一步實踐了「補助法」，結果延異及延緩了黑色電影發揮悲劇力量的效能。

後記亦為電影營造了一個時空的破口，在結局與後記之間，不知過了多少日子，期間分別暗示了兩段時間及四個空間。奪命佳人被懲罰佔據了傳統黑色電影結局的悲劇時空，後記中，觀眾都不知道重返電影世界的奪命佳人與三人家庭分別身在何方，他們的對話發生在何時亦沒有人知道。另外，黑畫面也是一個獨立的空間，黑畫面的過場，把一個槍林彈雨的黃昏轉折到陽光充沛的渡假勝地。這樣的轉折暗示他們四人都已經從極惡的人生經驗中復原過來。家庭歡聚的一幕又是另一個時空，正好展示奪命佳人對他們再沒有任何影響。在時間消失的邊緣，電影已經交代了男主角不知怎的解決了他的所有危機。兩段時間包括：（一）奪命佳人於結局經歷交通意外時及（二）劫後餘生在後記中通話時；四個空間包括：（一）交通意外現場、（二）黑畫面、（三）電話通話時男主人公的一端及（四）電話通話時女主人公的一端。

後記中的黑色電影英雄，實際上是虛有的黑色電影原型人物，因為這個角色在此時並不帶有黑色電影英雄的「能指」（signifier）。就是說其實我們需要分別從兩方面解讀一個英雄的符號（sign），包括：（一）符號的形式，即能指及（二）符號的意識，即所指（signified）。從《非常偵探》可見電影男主人公象徵的符號，光有黑色電影英雄的能指，卻失去其所指。取而代之，其黑色電影英雄身份的所指，乃是肥皂劇中幸福快樂的居家男人。在後記中，居家男人的形象亦是一種「補助」的材料。總的來說，後記的出現干擾了傳統黑色電影的傳意功能，破壞了傳統黑色電影的悲劇力量。為何電影需要這樣一個反傳統的後記呢？

《非常偵探》沒有清楚交代夫婦之間的關係是如何修整的，可是後記卻直接展示他們非常良好及穩定的關係。後記中的家庭已經明顯地超越了從前的災難。這種肥皂劇式的處境強化了家庭在電影中的價值，這是一種不屬於黑色電影的處境。這樣一種玄妙的後記，延緩了男主角的身份危機。這些後記的多意性，不單只吸引觀眾重新理解電影的故事，還有重新審視類型電影的實踐方法。究竟這個時期的香港電影，為何需要這麼複雜的手段呢？

德里達的那種「補助」，實際上只能在戲劇結構的破口切入。[14]當黑色電影的原型人物，在觀眾的角度而言，出乎意料地進入不能單獨指涉甚麼及不能獨立代表甚麼的時候，電影便出現一種物是人非的感覺。同時，電影亦進入一個更高效能的狀態，能展現從前電影在其類型電影規範下所不能展現的。這種在結構性破口切入的方法，我稱為「結構性解構」。在此法之下，那些傳統以內不能發聲的人物，便能得到彰顯。這種情況都是在「補助」的行動開始後，才有可能發生，因為「補助」之法下，人物的「能指」與「所指」之間的關係，都被干擾和破壞了。結果反而有助於觀眾看見，平時類型電影在主流意識形態包裝下，傳統上不容許他們看見的，或鮮見的一面。其實這是香港電影在逆向思維之下，所產生的迴響。由於這一批九七前後的電影，其中沒有排除傳統黑色電影的模式，在「補助」的過程下，只展開補助及延異主流意識形態的功能，所以最終傳統的黑色電影原型人物仍然「乍現」於觀眾的眼前。這是「乍現」，而非經典荷里活式的「再現」。「再現」下的原型人物可以極盡虛擬現實的能事，置觀眾於被動觀影的狀態。「乍現」的情形，卻分別很大。因為「乍現」之所以能生效，有賴「乍現」發生之前的意識延異。其後，「乍現」的成效，亦會再次產生延異的功能，於是電影能夠賦予觀眾多一點主動思考的空間。下面，我繼續介紹香港電影如何透過這些「結構性解構」的手段，引發一種逆向思維。

當電影的結局打算除滅奪命佳人，電影已經準備好把她再次帶回電影的世界。當電影的後記描述別人家庭的溫暖，電影引導觀眾相信，人生一切的問題都已經消失，電影人物都已經開展人生的新一頁。可是，電影一轉，神秘的少女又重新接觸這個家庭的男主人公，彷彿暗示此女子對男主角的慾望。可是這一切的情感和慾望，在這個開放式的後記中沒有提供一個結論。究竟情況如何，觀眾可以自由想像。出乎觀眾的意料之外，奪命佳人一反一般黑色電影的常態，沒有被懲罰和除滅。當神秘女子再度出現之時，電影干擾了觀眾對於類型電影的期望。神秘少女在消失與重現之間，給予觀眾一種觀影經驗上的落差。

後記中，所謂經典黑色電影原型——奪命佳人——的「能指」失去它能正常運作的環境，其「能指」卻不能按傳統的軌跡指涉其「所指」，即傳統上呈現性感和危險的形象，只得現身的形式失去了表達其指定意識的功能。這不代表傳統的元素已經消失。在「補助」之法下，神秘少女沒有成為一個完整的奪命佳人，她亦沒有成全傳統以來男性中心思想主導之下，那種仇視女性的（misogynistic）意識形態。奪命佳人的形象沒有在《非常偵探》中的神秘少女身上完全顯現，少女既是性感和危險，又是天真和無知。上述這種被干擾了的傳意效果，我稱為意識形態的「乍現」（non-representation），也就是說，經典荷里活的現實再現手段沒有完全生效的意思。我特別探討九七前後香港電影的這種傳意功能，因為電影在延緩「能指」發出「所指」時，電影仇視奪命佳人的意識形態便不會以一套完整的概念出現在觀眾的面前，這是一種「概念中斷」（conceptual lapse）的現象。本書還會分析更多電影干擾傳統意識形態運作的手段，稍後會通過更多重要作品深入探討。

傳統以來，奪命佳人的存在都會為任何人帶來威脅，這種威脅必會在一個完美的結局中得到解除，因此奪命佳人會被殺害或懲罰。《非常偵探》中，這種威脅卻沒有得到解除。《非常偵探》的後記中，男主角的結髮妻子佔主導的地位，故事上雖然奪命佳人重返電影世界，意識形態上奪命佳人的「能指」卻再不能發揮任何作用。由於黑色電影的結局與肥皂劇的大團圓在《非常偵探》結束時重疊起來，奪命佳人的身份得到「補助」，在後記中同時成為鄰家的女孩，遙遙地在他方祝福這個黑色電影男主角及其家庭。在這種情況之下，電影容許觀眾重新解讀經典荷里活電影的意識形態。

在主流商業電影的習性下，觀眾在觀影的時候同時重新解讀電影的意識形態，不很常見，因為觀眾比較被動。九七前後這一批電影有趣的地方，在於它們就是鼓勵觀眾重新解讀電影的意識形態。這批香港電影認真地把電影建基在主流意識形態上，同時同樣認真地讓觀眾繞過這些意識形態，作出超越這些意識形態的思考。

當奪命佳人在後記中重現於電影世界，在黑色電影類型的框架下，觀眾便會自然記起男主角愁困於政治及文化身份危機。九七前後很多香港電影都以這種政治及文化身份危機為主體，甚至觸及社會變遷的危機，電影世界的危機意識與觀眾觀影世界的意識對照，觀眾看了會產生共鳴。究竟九七前後香港電影的新手段，如何讓觀眾作出超越意識形態的思考？

感受危機與安穩

經典黑色電影的原型人物之間，有千絲萬縷的關係。在這一組本書關注的電影的創新手段下，例如「補助」之法，那種剪不斷理還亂的黑色電影兩性關係，還要變得更複雜及更迷離。首先，黑色電影中的男女在電影世界中，可以真正脫離仇視女性的電影文本，進而提升此兩性關係，有助觀眾更理解人與社會的關係。例如《非常偵探》中，男女主角之間有共生的（symbiotic）關係，男人和女人，陰陽互動之下，相生相剋，此消彼長，互相作用的效果更為顯著。由於這批電影延異主流的意識形態，對電影產生重大影響，下面從黑色電影原型中的兩性關係入手，看這些電影的貢獻。

九七前後這批挪用黑色電影元素的本地作品的兩性關係，一如荷里活經典模式，顯得愛恨交纏，卻沒有在電影結束前帶來不安、罪疚和死亡。他們相交相知，共同經歷危機，故事都會感動觀眾。電影帶給觀眾的感悟，有別於經典黑色電影，那種精神狀態趨於安穩，而不是經典黑色電影的那種不安和絕望。

例如：（一）《非常偵探》透過黑色電影原型人物的兩性關係，反而重新正面地審視家庭的價值；（二）奪命佳人得到平反，還發揮正面思考人生的正能量；及（三）黑色電影原型怨侶，人生經歷各有不同，其故事便開始引導觀眾重新思考戀愛、家庭與社會的關係。

經典黑色電影以懲罰奪命佳人為方法（即以圍繞男權想像的主流意識形態引導思考）去平衡恐懼和危機感，這批九七前後的電影卻延緩這些意識形態的作用，引導觀眾反思主流意見，重新解讀人生、社會及危機。瑣緻克（Thomas Sobchack）認為以懲罰奪命佳人為方法去平衡恐懼和危機感的經典黑色電影大結局，[15]並不能真正幫助男性觀眾處理男性的身份危機。

《非常偵探》沒有提供經典黑色電影的大結局，沒有提供那種中和男性不安感的戲劇性平衡作用（stasis）。香港電影顯得有趣，在挪用黑色電影元素之後，電影不只正面地引導觀眾思考慣性的觀影行為，更提供一個更高的思考角度、一種相信幸福和安穩指日可待的信心（stasis-on-becoming）。

電影讓神秘少女重返電影世界的時候，便破壞了觀眾對類型電影的慣性期望，電影此時推翻了黑色電影的經典大結局，結果不再提供從前的戲劇性平衡作用。《非常偵探》進而插入一個後記，把黑色電影的經典悲劇模式扭轉過來，男主角與妻子快樂地開始人生的新一頁；神秘少女最後樂於祝福他。當先前的平衡作用失效，電影便提供一個更高的思考角度。在後記的開放式結構裏，觀眾雖然未可因此立即釋懷，文本卻暗示，眾裏尋他千百度，目標欣然在望。

《非常偵探》的後記很有趣，男主角在整部電影中經歷個人、社會及政治危機，電影後記一轉直下，中間略過一切細節，男主角的人生問題全都解決了，危機感也都消化了。我們值得進一步關注《非常偵探》處理危機感的弔詭性表現。在黑色電影的傳統裏，危機必須在奪命佳人得到懲治之後才會消退。《非常偵探》卻不落俗套。為何《非常偵探》需要不一樣的處理呢？為何一批九七前後的香港電影都有類似的安排？這是巧合嗎？還是一種不約而同的選擇呢？《非常偵探》沒有提供一個具備平衡功能的結局，可是其敘事結構暗示一個安穩的局面乃指日可待。電影引導觀眾產生對明天的平安之感，實在是這批九七前後的電影的一大特色。

兩性相生相剋的共生關係

經典黑色電影傳統以來都會把奪命佳人定位為慾望的客體（object of desire），她們性感的身軀充滿負面的意義，她們的存在代表邪惡和腐敗，會為人帶來虧損。可是《非常偵探》刻意地把男性的主體和慾望的客體混淆起來。例如，縱使神秘少女是慾望的客體，在電影中，她同時也與黑色電影英雄原型地位相當。她擁有超能力，能夠用特異功能治病，其超感官知覺有助她自我保護及脫險。英雄人物在電影中也是一般的強悍，在情節的安排之下，私家偵探從來沒有被一顆子彈傷害過。奪命佳人亦分享這種男主角的「光芒」，因為她有超能力，所以她擁有不死之身。電影的兩位主角在身軀和機能上，都顯得實力相當。

在心靈上，他們都是一樣有缺陷的。當神秘少女的特異功能有時失效，她便感覺自己不堪一擊；當私家偵探沒法解決家庭糾紛，他亦感覺自己一無是處。當他們一起逃亡的時候，便發現大家的處境原來有相似之處，例如大家都受困於身份的危機。當神秘女子流落異鄉，在香港努力尋找方法解決自己的身份危機時，私家偵探對她產生同情之感，頓時想到自己也有相同的問題有待解決。由於他同時得到中國、英國及香港政府的指令，必須交出神秘女子，他難於從命，便失去對中國、英國及香港的認同感了。就像神秘少女一樣，他感覺自己被視為一件政治工具。

當一對亡命鴛鴦身在險境之時，都願意為對方犧牲自己，他們的共生關係變得更為明顯。有別於傳統的做法，《非常偵探》沒有採取任何手段壓抑奪命佳人為男主角帶來的威脅，反而容許他們一起面對雙倍的威脅。合力抗逆的時候，他們還互相幫助對方去處理身份危機的問題。一起逃難的日子，他們言淺交深，彼此鼓勵，令對方在心靈上得到能力。在這個過程中，他們都有成長，要不是變得更強，就是變得更好。他們在戲中仍然正在失去自己的身份，但是，電影讓觀眾感到新的身份（identity-on-becoming）在他們在對未來的期盼中，還是有生機的。在這種情況之下，他們的共生關係（symbiotic relationship）並不衍生傳統的那種嚴重扭曲

女性本質的描述，不再依賴摧毀奪命佳人以提供平衡心理的橋段。

電影中，他們相輔相成，大家一起擁抱未來，其共生關係是一片和諧的。電影開放式的結構造就了一種莫可名狀的平衡。他們相生相剋，此消彼長，二人之間縱使出現矛盾和分歧，關係最終亦得以平復。可是，電影最終沒有呈獻電影主人公願望達成的大團圓，沒有灌輸絕對的意識型態。因此開放了解讀文本內容的機會，當觀眾代入角色，感同身受時，電影便給觀眾開放了協商內容的觀影環境。

「非人」的視點與觀影意識

下面我繼續以《非常偵探》為例，具體解釋電影究竟如何營造一種協商解讀的環境（space of negotiation），引導觀眾理解故事。這種協商解讀的環境，有三個形成的條件：（一）在世界電影語言的語境下，提供觀眾願意代入角色的商業電影氛圍；（二）延異電影中出現的主流意識形態；及（三）尋找敘事結構的破口，營造協商的環境。因此，協商解讀的行為，亦必須要在觀眾能夠代入角色（cinematic identification）的情況下發生。究竟傳統以來，電影如何引導觀眾代入角色呢？我得從經典荷里活的時空連貫性的剪輯說起，包括其鏡頭排列機制（shot organization）。

傳統的美式剪輯法以刺激觀眾的視覺達到感知時空連貫的作用。此情此景，觀眾必然處於被動的偷窺狀態。關於代入角色的主流意見，主要圍繞荷里活的時空連貫剪輯法，即是說戲中人物在情節的安排下，出現眼神交流的鏡頭，便有助觀眾代入角色，目的是（一）透過虛擬時空連貫的感覺，讓觀眾代入角色，看見劇中人看到的，從而支取看見的快感；（二）透過代入角色，也同樣可以支取被看見的快感。由於電影可以透過剪接的技巧，在二維度的銀幕上，根據三維的空間的邏輯，把角色的視線在不同鏡頭中於畫面組接起來，於是觀眾便能投入電影虛擬的三維空間，以偷窺者的角度代入角色。觀眾代入的感覺，往往好像是感同身受一樣。

蕭琺玟和斯德勒（Gaylyn Studlar）[16]認為，世界電影語言體系經營偷窺的快感，乃是一種滿足虐戀心態的機制。蕭琺玟和斯德勒這個時期的討論，已經超越了莫薇（Laura Mulvey）的電影精神分析學的討論範圍。[17]蕭琺玟和斯德勒的前設有趣地帶出一個很實際的問題：究竟女性觀眾會投入一個男角以支取虐戀的快感嗎？問題的範圍可以再放大一點：究竟是否任何觀眾都可以遊走於不同的性別角色，並代入其觀點與角度？多恩和靚頤（Elizabeth Cowie）[18]認為電影沒有硬性為觀眾預設一個觀影時使用的性別身份。靚頤認為，當電影把一連串的景觀（views）化成為扣連於人物角色觀點（looks）的情景，一個敘事結構便出現了。[19]敘事結構變得明顯，意思就是說，觀眾能夠按照時空連貫的鏡頭代入人物角色，過程中情節有效地觸及觀眾所代入的人物的觀點。

靚頤的論述證明，從表演到觀影，不同性別身份的角色和觀眾，在視聽效果帶動下，銀幕人物和觀眾互動間，整個觀眾代入角色的過程從來不是從頭到尾，由一個電影人物，單一的點對點，帶動一位觀眾去思考。關於代入角色的討論，其範圍涉及男性角色的視點不一定只吸引女性觀眾代入其中；男性觀眾不一定只對應男性角色的視點；女性觀眾亦不一定只對應女性角色的視點。觀眾實在可以遊走於任何人物的觀點與角度之間。

在展開下面的討論前，必須說明一點，就是我的觀察建基於靚頤等學者的電影理論上，所以我並不假設電影的時空連貫剪輯一定會把劇中人物的視點，由電影的開始到結束，連接於某個特定性別的觀眾以締造代入角色的想像。電影不一定必須跟隨商業傳統按時空連貫剪輯的邏輯去展開故事，也不一定需要跟隨先鋒派的電影作者，以前衛的手段推翻商業電影的手法。本書關注另外一種手法，下面開始一連四章分別展開論述。

靚頤的研究展示電影可以容許觀眾在觀影過程中遊走於多於一個人物的視點。這一點關於觀影的實況很重要，因為如果評論家忽視這一點，便無法把握這批九七前後的電影，如何透過引發觀眾代入人物，又同時引導觀眾抽離於那個代入點。這些電影運用特別的手段，營造了一個令觀眾可

以不假思索便自然反身自省的環境。電影必須引導觀眾發現非慣性的觀影環境及新的解讀方法。

《非常偵探》中出現這一個特別的觀影環境，電影在沒有預先驚醒觀眾的情況下，順勢干擾觀眾慣性依賴時空連貫剪輯所虛擬的現實情景，進而營造一種短暫的、暫時的不能認同劇中人物的感覺。在這種情況下，觀眾的代入感會暫時斷裂，我稱這個身份認同斷裂或游離（the rupture or the shifting of identification）的時刻為一個自省的時刻（reflexive moment）。從電影敘事方面來說，這是一個敘事結構上的破口（rupture）。以《非常偵探》為例，這一個破口的營造，只涉及一個看來很不經意的鏡頭的插入，觀眾便自然地得到引導，然後發現新的解讀方法，這就是自省的時刻。

用拉康（Jacques Lacan）的詞彙，這個自省的時刻可算是一個變幻的時刻（a moment of anamorphosis），[20] 因為觀眾會自況，反身自省解讀的話，必然是一個自主的、發自內心的覺醒，所以是個變幻。從被動的觀影狀態，進到自省解讀的狀態，只在一個不經意的鏡頭之間成就，這不是一個奇妙的變幻時刻嗎？

在《非常偵探》的這個案例中，那個造就變幻時刻的鏡頭，因為能夠霎時干擾電影人物的視角（viewpoint）、電影引導觀眾看見的觀點（look）及觀眾的視點（gaze）之間的運作才能發揮作用。變幻的時刻之所以能夠出現，電影在時空連貫的剪輯下，卻插入（insert）不符合時空連貫的需要的鏡頭，引導觀眾發現一個「非人」的視點（gaze of the Other）。我用拉康的詞彙，所以沿用大寫Other。通常Other被譯作「他者」，以別於小寫的other，本書在此把Other譯作「非人」。

在電影出現這個「非人」的視點那一刻，電影的場面調度作出了有限度的疏離，那就是說，電影令觀眾不能如常代入人物角色，讓觀眾在剎那間抽離一下，只在那一轉瞬間，觀眾突然瞥見這個「非人」的視點。過去的主流電影精神分析理論通常把大寫的Other譯作「偉大的心靈」，我放

棄了這種譯法，因為我怕有宗教背景的讀者，會單方面解讀the Other為上帝。本書所指的「非人」的視點，乃是以一種「補助」的姿態加插在觀眾熟悉的美式剪輯法下的時空連貫片段中。電影在這一方面的敘事功能，較少在主流電影評論及學術研究中探討，所以本書在此多談一點。

本書關注的這個「非人」的視點，也是主流電影理論中較少深入探討的。齊澤克（Slavoj Žižek）從電影敘事的角度去理解這個「非人」的視點，認為這種感覺等於觀眾想像有異物正在回望的樣子，情況類似Psycho中有個超然的視點，既不屬於任何片中的人物，電影也沒有清楚交代視點的源頭，觀眾的感覺，就像小丘上的屋子俯視着旅館。他亦指出這個「非人」的角度，有時是代表一個電影的盲點（blind spot），就是攝影的時候，影機背後的空間，往往都是時空連貫剪接下，電影不特別為觀眾再現的一塊地方。[21]

《非常偵探》就是在電影的中段，透過插入一個鏡頭開始，帶出一個「非人」的視點，並引導觀眾聯想起一個在現實生活中曾經真正出現的電視廣告，結果霎時之間，非常短暫地干擾、延緩及轉化了電影那種透過時空連貫剪接產生的、與意識形態共謀的快感。我不是說《非常偵探》沒有提供與意識形態共謀的快感，它是提供了多一種角度。於是觀眾在觀影的過程，可以有多一個選擇，以另一種角度，去處理電影約定俗成的意識形態。

《非常偵探》結果在延緩那種與意識形態共謀的傳統快感時，電影提供另類的快感，乃是一種自省之樂。這種提供快感的方法，需要一種比較輕微的電影疏離感（distancing effect），這種疏離的手段，只能在輕描淡寫的狀態下，才能真正地發生作用。這種輕微的電影疏離感，就是從電影暗示一個「非人」的視點開始發生的。下面淺談電影怎樣成就這種與別不同的電影快感。

《非常偵探》的中段，有一個關於利益衝突的情節，出現多方對峙的場面。故事涉及中國、英國和香港三方的代表秘密會面，爭奪得到神秘少

女的情形。這個秘密會議在一家酒樓的房間中發生,私家偵探特別參與這個會議,希望尋找拯救神秘少女脫離險境的方法,不願意看見她落入他們任何一方的手中。可是,與會的人都在恫嚇他交出神秘少女。電影暗示這些人,包括中國政客、黑社會人物和港英政府中的既得利益者。他們爭持不下,便暗中拿出手槍,準備開火。在這個時候,有一通從內地打來的長途電話接到私家偵探的手機上。電話的另一端,有一位老人家大方地提出以大量現金換取神秘少女。席間,老人家的建議被洩露出來,房中所有人便開始出價更高,競投神秘少女。最後,在一片抗爭的氣氛之下,三方的人都拿起槍桿,瞄準心中敵對的一方。此時,有一個年輕的女侍應,不知就裏的帶着一壺熱茶進來,準備侍候房中的客人。在門後驚見房中所有人都在槍桿子之下,她受驚過度,就驚叫起來。然後,房中所有人都亂了陣腳。

這個對峙的場面乃是透過一個全知的鏡頭,在有點怪異的角度下呈現的。場面調度嘗試為觀眾虛擬三百六十度的空間感。在全知角度的敘事語境之下,電影起初沒有特別顯示影機的視點。觀眾分享影機的全知觀點時,並沒有一種被疏離的感覺,他們仍然處於被動的偷窺者的處境,繼續觀看。電影一直沒有延緩與意識形態共謀的電影快感,觀眾因此順理成章,可以支取偷窺的快感。

這一場戲中,有一個由七個鏡頭組成的段落,就是上面提及的三路人馬對峙的局面。電影就是從這個段落開始,把傳統引導觀眾代入電影的方法扭轉過來。這七個鏡頭可以分成兩部分:頭三個鏡頭是時空連貫的正反打(shot/reverse-shot),但是在這個段落的第二部分,電影開始破壞這個傳統。

頭三個鏡頭準確地透過連接女侍應和男主角的視線,在經典荷里活的方法中,呈現他們與房間之間的空間關係。從這一段落描寫女侍應進入房間的第一個鏡頭開始,觀眾是從男主角的角度(過肩中景,見圖1),看見女侍應正在進入房間,開始發現房中的異樣,還未對於情勢作出任何

判斷；第二個鏡頭是反打，觀眾可從女侍應的角度（男主角的中景，見圖2），看見男主角。男主角當時正在示意女侍應離開，因為當時大家的槍早已轉向瞄準了她；第三個鏡頭描述女侍應的驚慌反應（女侍應的中景，見圖3），她在不知所措下只好放聲大叫。這三個正反打的鏡頭，看似十分傳統和完整，卻又不是完全以傳統的手法拍攝。例如，電影用廣角鏡拍攝近景，並不是正反打的傳統做法。而且，鏡頭是輕微傾斜，這樣便正好向觀眾暗示了攝影機的存在，這亦不是正反打的傳統做法。這種場面調度的安排，破壞了電影通常把影機的視點與人物的觀點聯繫起來的慣性手法。但這一組正反打的鏡頭過去了，觀眾仍未從偷窺者的處境中走出來。這三個正反打的組合，又可形容為「縫合」，電影仍然有效地引導觀眾代入電影中人物的處境，感受其重重的危機。與意識形態共謀的快感源自：（一）中國、英國和香港三方的代表與女侍應的男尊女卑；（二）男強女弱；及（三）槍桿子確定話語權。這些約定俗成的概念，一向以來都在主流商業中確立。

當電影在第四個鏡頭沒有繼續按傳統的方法反打，電影破解了正反打的「縫合」。就在正反打之後，電影開了一個破口（gap），就是不呈現場景中人物在其方位看見的事物。結果，電影便出現了一種不可知的「視野」（unknown and absent field），就是不符合電影語言邏輯的空間。電影開了破口的期間，觀眾亦因看不見電影人物對面的事物而感到不安。

主流電影在一般情況之下，並不會特別提示觀眾在影機背後存在一片空間，因為通常在敘事過程中，與故事情節有關的都是影機正在拍攝的對象，而不是拍攝期間出現在影機背後的事物。由於第四個鏡頭沒有反打而造成的電影敘事上的破口，觀眾會突然不知如何確定自己的觀影視點。霎時間不知所措的感覺，會激發觀眾主動思考。下面的討論圍繞着這個破口為觀眾帶來的新視野。

電影中酒樓的一幕開始的時候，所有來自不同背景的人都圍着一張中國式的大圓桌傾談，狀甚安泰，起初他們的關係也是團結的。這種安排可

圖1

圖2

圖3

圖4

插畫：吳楚圻

能正在暗示，這些人都是相識的。他們各懷鬼胎，當詭計敗露時，大家發現彼此之間有利益衝突，便陷入一個僵局。三方面的人分別在槍桿之下彼此抗衡，槍桿子顯示男權之際，彷彿他們要火速一拼，一分高下。在他們中間的男主角，身上沒有任何武器，可是他十分自信和安靜，彷彿擁有另一種權力，勝過圓桌會議中的任何一個人。雖然後來的三個正反打鏡頭結構簡單，已經非常清楚地展示男女之間不平等的對立關係。女侍應站在門口，沒有槍，而且驚慌失措，在男權昭彰的世界中，她沒有任何身份和地位。她只可以站在男性圈子外的邊緣地帶，進退失據。她當下的處境，好像被整個社會排斥一樣，站在門口，沒有話語權，也不知怎樣用言語表達自己的惶恐。結果，她按捺不住，便放聲大叫。電影中的她，本來只是一個平凡不過的弱女子，這種受驚過度的情節，在主流電影中多是為襯托男權而存在。

可是電影從這個段落的第四個鏡頭開始，因為沒有反打的緣故，便破壞了時空連貫剪輯的「縫合」原則。在電影敘事的層面，當鏡頭在這種情況之下沒有如常地運作，觀眾的意識便立時進入一種游離的狀態。在這種狀態中，觀眾沒有選擇，多會加強思考。用鄔達爾（Jean-Pierre Oudart）的術語，這時的觀眾是進入一種自由聯想（free-functioning imaginary）的狀態。電影不從女侍應的角度呈現男主角的回應，反而不尋常地採用了一個高角度廣角鏡，從女侍應背後一高處拍攝整個房間和所有人的活動情形，卻沒有特別交代男主角所在之處及其反應。此鏡頭在女侍應的呼叫聲中進行，完全置男主角此時的反應於不顧。於是，觀眾當時立刻失去了連接上男主角視線的機會，便自然不能繼續正反打本來暗示的空間連貫的假設。此鏡頭反而換上了一個「非人」的視點，在影機背後一高處，就是通常影機不呈現的影機背後的一處地方。這一處地方就是鄔達爾形容的那種技術上不存在的空間（pure field of absence）。

電影從房外門框以上的位置拍攝，暗示了正反打序列中電影通常必然不會描繪的地方。此地方不是電影主人公看事物的位置，這是一個「非人」的位置（視點）。此鏡頭的目的就是給予觀眾一個超然的角度，重新檢

視眼前的整個亂局。這種超然的角度乃是透過破壞電影「縫合」的機制而來的。

「縫合」（suture）本來是一個外科手術的用語，米勒（Jacques-Alain Miller）在精神分析學的領域中，根據拉康已經出版及未出版的講學資料，應用這個詞彙作為比喻。他指出文本提供資料細部時，解讀文本的主體，會在資料細部得到排序、結合及整合的過程中，投入其語境，以便作出解讀。在這個過程中，某些資料細部必然不全，當主體意識到有不全之處，便會作出相關的想像。根據上文下理，用自己的想像，把資料填補上去，這是一種「縫合」的結果。[22] 總的來説，「縫合」包括兩種過程：（一）在敘事結構上，文本的資料需要「縫合」；（二）在解讀的意識層面上，主體的想像亦自然需要與文本「縫合」起來。

鄔達爾和達軼（Daniel Dayan）[23] 認為電影透過正反打的鏡頭，引導觀眾解讀電影時，觀眾作為解讀的主體，亦會有上述的想像。當他們投入電影的人物中，往往亦會在意識上與電影同步，在電影「縫合」的過程中，把自己的想像都一同「縫合」到電影文本中。根據鄔達爾的理論，電影乃是透過「縫合」的道理，引導觀眾明白每一個鏡頭內的空間及其在畫外對應的空間之關係。[24] 那就是説，電影容許觀眾在觀影的空間觀看，卻在意識的層面投入戲中，把自己代入電影的世界內，彷彿置身於電影的空間中。達軼的研究興趣是「縫合」的機制怎樣隱而不露，在電影中發揮傳意的功能（invisible signifying practices）。[25] 還有其他著名的學者亦非常關心電影在「縫合」這方面的功能，他們包括希思（Stephen Heath）和蕭珐玟。我傾向關注鄔達爾主力研究的一個重點，不是其他學者所關注電影中得到「縫合」的事物，而是事物尚待「縫合」之時，敘事的方向和觀眾解讀的方向，可以何去何從。在「縫合」的一刹那間，畫面在組接及未接之間，電影此時怎樣交待情節，觀眾此時怎麼樣解讀故事，都有不確定性的因素。

鄔達爾指出在鏡頭組接及未接之間（an interval of incomplete

stitching），電影根本不能否定事實上文本存在一個自由解讀的空隙（possibility of free-functioning imaginary）。他指出，電影在下一個鏡頭未提供與上一個反方向的鏡頭對應的空間時，觀眾便會在意識上感覺不滿足，因為電影在鏡頭尚待組接的期間，時空連貫的感覺尚未成就。

鄔達爾關心在「縫合」未完成時，有一個短暫的時刻，觀眾乃被置於畫面的空間之外，在下一個鏡頭能夠造就時空連貫的想像之前，確實經歷失去時空連貫的可能。在這種「縫合」進行中又未完成的過程中，觀眾會感覺不安（moment of displeasure）。一般來說，主流電影不會造成這種不安，因為反打之下，下一個鏡頭會令不安得到消解。當時空連貫的想像圓滿了，偷窺的快感便滿足了。可是，電影此時此刻，不按傳統的章法是甚有意義的。鄔達爾説：「只有在這轉折的一刹那，觀眾才可以自由的聯想。」[26] 在這個不守章法的轉折期間，觀眾才有可能暫時不受制於主流意識形態，而作出自由的聯想。

我認為，我們不能只談鏡頭的組接怎樣提供觀影快感，卻不理會鏡頭如果不如常地組接，又會怎樣消解這種快感，然後提供另一種快感。另一種快感是甚麼呢？前者有助觀眾投入電影世界，後者會延緩或干擾觀眾投入電影世界，為何後者又可以帶來快感呢？

《非常偵探》在電影的中段，可以破壞主流電影語言的範式，電影便無法及時滿足觀眾觀影的習慣。霎時間把觀眾陷於一種不知如何自處、不能不主動理解自己為何好像有點不快的處境。於是，電影預期或沒有預期的觀影解讀都可以出現。

以上述《非常偵探》的那個段落為例，第四個鏡頭沒有以反打的方法重現男主角的容貌，於是沒有清楚展示男主角存在於這一個空間，女侍應和男主角的視線也接不上，觀眾霎時間失去了支援其作出時空連貫的想像的資料。第四個鏡頭是一個高角度的廣角鏡，當時，電影干擾了主流電影的「縫合」機制，亦同時延緩了觀眾以約定俗成的方法去解讀電影。此間，電影容許觀眾發生的聯想，可以千變萬化。

此片段的第五個鏡頭也沒有立刻接上片段的主場景,「不快」的感覺因此延續下去。第五個鏡頭是一個玻璃酒杯的近攝鏡,在女侍應高音頻的驚叫聲下,玻璃酒杯在空氣中「自然」破裂了。玻璃杯爆裂,明顯是超現實的,暗示女侍應的驚慌能夠釋放很大的負能量。這一段小插曲,明顯用了一種誇張的手法,描述電影人物的情緒及互動。第六個鏡頭以中近景展示女侍應惶恐的面容,繼續呈現其慘烈的驚叫。第七個鏡頭中可見不只玻璃杯會爆裂,所有雄赳赳的男人都在情緒高漲的情況下亂跑,房間的電燈亦失效了,眾人陷於一片黑暗中。但是這個段落的誇張手法不僅止於此,從第四到第六個鏡頭(見圖4至圖6),香港的觀眾必定會聯想起一個咳藥水的電視廣告,其內容和場面調度都與電影的很相似。這種跨越文本的手法,只用三個鏡頭輕輕帶出,效果溫和,卻十分有效地引發觀眾對香港的現實生活作出聯想。第四至第六個鏡頭的意義猶深,由於觀眾被動的偷窺,狀態早已受干擾了,這裏只用三個鏡頭,便有效地把觀眾置於一個開放的解讀空間,觀眾在很短的時間之內,根本無法重組原有男女角色之間,透過視線連接建構的時空連貫感。第五個鏡頭,關於酒杯爆裂的超現實空間,更加有效引導觀眾游離於原有的男女角色的視點之間。於是,《非常偵探》干擾了主流電影的「縫合」機制,延緩了觀眾以約定俗成的方法去解讀電影,觀眾的聯想產生變萬。

代入感被破碎的同時,觀眾又發現其他的觀點,包括觀眾反身自省的觀點,與觀眾在影院內觀影的視點對應。相對於代入電影人物之後產生的身份認同,觀眾亦可以選擇轉移這種身份的認同感,到現實的觀影場景中去認同觀者作為香港人的身份。

劇中人物與影機之間的空間

電影營造這種開放的解讀空間,乃由暗示劇中人物與影機之間存在空間開始,過程涉及上面提及的場面調度,包括正反打及干擾正反打的手

圖 5

圖 6

插畫：吳楚圻

圖 7

段。當第七個鏡頭（見圖7）在重複第四個鏡頭的高角度全景時，影機與所有劇中人物之間的空間便一再於電影中強調了。因為這一小片空間得到呈現，所以觀眾從第四到第七個鏡頭之間，開始發現影機的存在，於是除了代入人物角色，從劇中人的視點了解拍攝現場的事物之外，觀眾亦開始意識到自己可以站在觀眾的立場，更在影機的背後，其實就是在電影院中，以全知的角度解讀眼前的一切。這是電影既讓觀眾代入人物角色，又同時悄悄地疏離觀眾的效果。第四及第七個鏡頭已經不再是男性角色或是女性角色的視點（non-gender specific），因為這個高角度的視點並不存在於男女角色的視線範圍之內。這個高角度的視點，帶出一個超然的全知觀點，此觀點並不受任何一種性別的人物所制約。

當這個全知的觀點出現時，電影給予觀眾多一個角度去明白電影故事，因為透過全知而且沒有性別身份的觀點，觀眾反身自省的機會得到提升。因此，電影中男尊女卑、殖民者在上受殖者在下、有錢人在上平民在下、顧客在上服務員在下等主客的定位，都在觀眾反身自省之時，得以重新審視。換句話說，從第四到第七個鏡頭之間，電影既容許觀眾保留約定俗成的觀點，亦給予他們空間去超越這些觀點。

《非常偵探》只有在中段這個位置作出這樣的設定，給予能夠反身自省的觀眾機會，去發現電影在寫實的過程中，所能夠呈現的並不是「現實」（reality）。電影容許觀眾明白到電影最多只能做到「寫實再現」（representation）。電影在這個設定下，提供了一個在故事以外、沒有性別身份的視點，或作「非人」的視點。接着我會應用拉康的理論去說明電影如何透過這種視點，進一步建構一個開放的解讀空間。我希望詳加討論這一點，因為《非常偵探》有趣之處正在於此。電影輕描淡寫地，在觀眾不知不覺間，便開放了電影的解讀空間。

「非人」之境與拉康的「凝視」

第四及第七個鏡頭所呈現的空間，正是鄔達爾所形容的，並不存在於傳統正反打鏡頭內的「空間」（field of absence）。為何鄔達爾說這種「空間」並不存在呢？因為這是影機背後的一片空間，在正反打的過程中不可能同時得到呈現。一般來說，商業電影不需要這個「空間」，可是《非常偵探》特別應用了。第四個鏡頭開始，影機不只退到正反打的拍攝機位之後，還放棄正反打的視平線，以高角度俯攝。於是，到了這裏，《非常偵探》的觀眾才發現這個「空間」。

拉康的理論提供一個很好的分析角度，有助於我們去理解《非常偵探》為何需要這種特別的安排。拉康提出凝視的主體與視點是有可能分離的。第四及第七個鏡頭透過那不存在的「空間」提供的全知視點，正是拉康形容的屬於一部機器的視點，[27] 因為對於他來說，此視點是永遠不存在於任何人（鏡頭下被捕捉的人物）的視覺領域（scopic field）內的。

為何《非常偵探》需要額外建構這種視點呢？如果不從精神分析的角度去處理這個攝影空間和視點的問題，我們根本不容易理解此電影的奧妙之處。從第四個鏡頭開始，當觀眾發現螳螂捕蟬，黃雀在後，在觀影的世界上，原來還有一個凝視者，正在觀看「我」。本來代入了電影人物的觀眾便開始自省了，因為他們從那時開始意識到自己正在觀看。

這個從高角度俯攝的鏡頭，也是一種引發觀眾自由聯想的手法。當電影的橋段發展至此，電影人物正在處理自己與香港回歸祖國有關的文化身份危機時，電影開放聯想的空間，容許觀眾抽離於情節，便提高了電影致使觀眾進入一個比較自省的狀態的可能性。於是，觀眾可以遊走於電影人物的視點及觀者自省的視點。這種開放性的聯想空間，可以給予觀眾一個協商觀眾定位[28] 的選擇。這個協商的行為，實際上更涉及觀眾協商（negotiate）自己對自己約定俗成的理解（ideological understanding of self）。

　　電影在這個段落中描述酒杯爆裂，也是建構自由聯想的手段。酒杯爆裂的概念，來自一個推銷傳統咳藥配方的電視廣告，此廣告當時正在熱播中。廣告中一位歌唱家受喉痛所困，服用此配方之後，便變得聲如洪鐘。歌唱家再度開腔的時候，其聲之高音處能發揮超然的震撼力，並且觸及遠近的人，產生的震盪甚至可以震碎酒杯。《非常偵探》就是出現這種內容的鏡頭。在此段落中從女侍應呼叫到杯子爆裂，都令觀眾意識到電影故事世界之外還有一個世界。所以從電影空間到聯想的空間，觀眾便可以遊走於不同文本及人物的視點。

　　《非常偵探》這七個鏡頭設置在電影的中段，輕描淡寫，卻巧妙地透過跨文本及干擾主流之法，把電影故事人物的視點（point of view）扣連到觀眾視覺及意識上的觀點（look），讓觀眾在觀影期間，能同時遊走於電影的敘事空間及觀影的解讀空間。

　　本章所述的電影手段正是一種引發觀眾反身自省的方法，卻沒有致使觀眾完全失去代入電影故事世界的機會。電影明示及暗示九七回歸議題之時，又提供開放式的聯想空間，於是觀眾可以作出相對的、處理身份危機的聯想，以至於文化身份的協商。這種情況，出現在九七前後的香港電影，展示一種處理社會及文化身份危機的逆向思維。

註

1 Altman, *Film/Genre*, p.145.

2 哈爾菲之原文節錄如下："The repressed presence of intolerable contradictions, and the sense of uncertainty and confusion about the smooth functioning of the social environment, present at the level of style in film noir, can be seen also in the treatment of social institutions at the thematic level, and most notably in the treatment of the family." 參Sylvia Harvey, "Woman's Place: The Absent Family of Film Noir", in *Women in Film Noir*, ed. E. Ann Kaplan, (London: British Film Institute, 1998), p.36.

3 費舍爾指出，奪命佳人的形象始於十九世紀西方的藝術，可是不到二十世紀二三十年代，此形象並沒有普及化。例如，葛麗泰‧嘉寶演活了很多性感及崇尚自由的女性角色，象徵現實社會中爭取平權的女性。參Lucy Fischer, *Designing Women: Cinema, Art Deco and the Female Form*, (New York: Columbia University Press, 2003) 及 www.pitt.edu/~excelres/research_areas/pdf/refigure.pdf。

4 Janey Place, "Women in Film Noir", in *Women in Film Noir*, ed. E. Ann Kaplan, (London: British Film Institute, 1998), p.47.

5 賀林爾之原文節錄如下："Approached from a psychoanalytic perspective, the male confessing/investigating figures of *film noir* and the paternal figures who often listen to their stories consistently try to interpret the meaning of femaleness by male standards—from the point of view of the phallus. In these terms, femaleness is always judged as excess or lack from the perspective of male normalcy.... In this phallic economy, femaleness becomes simply insufficiency or excess in comparison to maleness, and real difference is masked under a discourse that approaches understanding only of this limited conception of truth." 參Karen Hollinger, "Film Noir, Voice-over and the Femme Fatale", in *Film Noir Reader*, eds. Alain Silver and James Ursini, (New York: Limelight Editions, 1999), p.245.

6 Deborah Thomas, "How Hollywood Deals with the Deviant Male", in *Movie Book of Film Noir*, ed. Ian Cameron, (London: Movie, 1992), p.62.

7 同上。

8 Frank Krutnik, *In a Lonely Street*, p.85.

9 Jacques Derrida, *Writing and Difference*, trans., Alan Bass, (London and New York: Routledge, 1978), p.xviii.

10 Jacques Derrida, *Of Grammatology*, trans. Gayatri Chakravorty Spivak, (Baltimore and London: The Johns Hopkins University Press, 1997), p.244.

11 德里達之原文節錄如下："...supplementarity, which is *nothing*, neither a presence nor an absence, is neither a substance nor an essence of man. Therefore this property [*propre*] of man is not a property of man: it is the very dislocation of the proper in general: it is the dislocation of the characteristic, the proper in general, the impossibility—and therefore the desire—of self-proximity; the impossibility and therefore the desire of pure presence."，同上。

12 同上，p.304。

13 Earl F. Bargainnier, "Melodrama as Formula", in *Journal of Popular Culture* 9, 1975, pp.726-733.

14 Derrida, *Of Grammatology*, p.303.

15 琦綞克把亞里士多德的理論 (stasis) 融入自己的類型電影觀眾分析中，他的原文節錄如下："If spectators identify strongly with the figures of the drama, feeling pity and fear as drawn out by the activities going on before their eyes and ears, then, when properly concluded, given the appropriate ending, these emotions are dissipated, leaving viewers in a state of calm, a state of stasis in which they can think rationally and clearly." 我認同琦綞克的看法，黑色電影在意識層面以懲罰女主角作結，實際在現實社會中，只是一種「偽手段」(pseudo resolution)，解決不了男

性在現實生活中經歷的身份危機。參Thomas Sobchack, "Genre Film: A Classical Experience", in *Film Genre Reader*, ed. Barry Keith Grant, (U.S.A.: University of Texas Press, 1986), p.109.

16　Kaja Silverman, "Masochism and Subjectivity", in *Framework*, No.12, 1980; and Studlar, Gaylyn, "Masochism and the Perverse Pleasures of the Cinema", in *Quarterly Review of Film Studies*, Fall, 1984.

17　莫薇的電影精神分析學範疇涉及電影如何處理觀影與慾望的關係,其理論假設電影文本的客體(object)必定是被觀察(being gazed at)的對象,其銀幕形象受制於電影文本的主體(subject),就是觀察者操控性的視點(controlling gaze)。莫薇的理論中,視點(gaze)會轉化成銀幕畫面上的觀點(look)。例如,一個鏡頭中出現奪命佳人很性感的樣子,呈現在觀眾眼前,就是一個觀點(look)。這個觀點從何而來呢?觀點是觀點而來。視點從何而來呢?視點是電影橋段中正在看着奪命佳人的人物的視點。視點與觀點的構成,都扣連於大眾對男權及男性性徵的崇拜。莫薇從視覺的快感出發,假設電影與觀眾之間有一個穩定的關係。莫薇在這方面的早期理論,都曾經引起爭議。參Laura Mulvey, "Visual Pleasure and Narrative Cinema", (1975) in *Visual and Other Pleasures*, (Bloomington and Indianapolis: Indiana University Press, 1989); Laura Mulvey, "Mulvey on Duel in the Sun: Afterthoughts on 'Visual Pleasure and Narrative Cinema", in *Framework* 15-17, 1981, p.12;及 Mary Ann Doane, "Film and the Masquerade: Theorizing the Female Spectator", in *Screen* 23, No.3-4, Sep-Oct, 1982。

18　龔頤比較重視分析各種人物的視點(view),如何在電影中以不同的觀點(look)呈現,繼而產生敘事的功能(narrative form)。參Cowie, Elizabeth, "Strategems of Identification", in *Oxford Literary Review* 8, No.1-2 (1986), p.66。

19　龔頤在其書*Representing the Women: Cinema and Psychoanalysis*指出莫薇所謂的gaze並非等同於look。在莫薇的著作*Visual and Other Pleasures*,她指出look共有三種,look的構成涉及被觀看的他者如何呈現在電影銀幕上。莫薇的凝視理論與拉康*objet à*的凝視理論不同。她所論及的三種look分別說明如下:(一)從影機的角度出發,所呈現影機中心的觀點;(二)從一個假設性的觀眾的角度出發,所呈現的觀眾中心的觀點;及(三)從一個故事人物的角度出發,所呈現的以一個人物為中心的觀點。參*Visual and Other Pleasures*, p.25。

20　Jacques Lacan, *The Four Fundamental Concepts of Psycho-analysis*, ed. Jacques-Alain Miller, trans. Alain Sheridan, (England: Penguin, 1979), pp.84-85.

21　Slavoj Žižek, *Enjoy Your Symptom!*, (New York and London: Routledge, 2001), p.201.

22　米勒的之原文節錄如下:"Suture names the relation of the subject to the chain of its discourse... it figures there as the element which is lacking, in the form of a stand-in. For, while there lacking, it is not purely and simply absent. Suture, by extension—the general relation of lack to the structure of which it is an element, inasmuch as it implies the position of a taking-the-place-of." 參Jacques-Alain Miller, "Suture (Elements of the Logic of the Signifier)", in *Screen*, Vol.18, No.4 (1977/78), pp.25-26.

23　Daniel Dayan, "The Tutor-Code of Classical Cinema", in *Movies and Methods*, Vol.1, ed. Bill Nichols, (Berkeley, Los Angeles and London: University of California Press), 1976.

24　Jean-Pierre Oudart, "Cinema and Suture", in *Screen*, Vol.18 No.4 Winter, 1977/78, pp.35-47.

25　達鞍之原文節錄如下:"Only during the intervals of such borderline moments is the spectator's imaginary able to function freely, and hence to occupy the place—evidenced by its spatial obliqueness—of a vanishing subject, decentred from a discourse which is closing itself, and suturing itself in it, and which the subject can only assume in the Imaginary, that is at once during the interval when he disappears as subject, and when he recuperates his difference, and from a place which is neither the place where the character is positioned by the spectator's imagination—a character who is no more the spectator than he is the subject of the image as fictive image—(hence the unease produced by a shot/reverse-shot...where the camera often actually occupies the place of the

character in that position); nor is it an arbitrary position forcing the spectator to posit perpetually the Absent One as the fictitious subject of a vision which is not his own and on which his imagination would stop short." 參 Dayan, "The Tutor-Code of Classical Cinema", p.447。

26　Jean-Pierre Oudart, "Cinema and Suture", in *Screen*, Vol.18 No.4 Winter, 1977/78, pp.45-46.

27　所以，「凝視」之事必定發生在這一度空間之外。拉康之原文節錄如下："... in the scopic field, the gaze is outside, I am looked at, that is to say, I am a picture... the gaze is the instrument through which... I am *photo-graphed*." 參 Jacques Lacan, in *The Four Fundamental Concepts of Psycho-analysis*, p.106。

28　電影精神分析學術中的主體（centred subject），不可能等同於電影觀眾（spectator-subject）。

《非常偵探》：空間的迷思

第三章

《玻璃之城》：
時間的感召

一章，我從電影的場面調度、鏡頭組接及空間佈局出發，看《非常偵探》如何挪用黑色電影元素及其他相關的形式，進而探討電影可以引導觀眾協商文化身份的可能性。下面從電影的「時間感」出發，進一步探討此問題。在電影放映及傳意的過程中，因描述時間而產生的效果，本章簡稱為「時間感」。

《玻璃之城》（1998）以近代社會政治為背景，故事中香港人處於一種危機中，這種危機處境在故事中被形容為一種焦慮的經驗。《玻璃之城》這部電影擁有強大的演員陣容，包括黎明（飾 Raphael）、舒淇（飾 Vivian）和吳彥祖。黎明的演出更為他贏得第三十五屆金馬獎及第十八屆香港電影金像獎最佳男主角提名。《玻璃之城》沒有按照事件的先後次序交代此故事，內容涉及因婚外情而產生的家庭危機，此事與香港人面對九七危機的情況雙線平衡發展。電影同時對一對戀人各自的歷史及其城市的歷史提出了質疑，並且運用特殊的敘事手段模糊了故事的時間、歷史的時間和觀眾觀影的時間。這種手法暴露了電影一般處理虛構及寫實的伎倆，結果產生很有趣的效果。

在電影敘事的過程中，敘述的行為有時會受歷史的時空所制約，但電影亦隨時可以突破這些限制，然後發揮結構性的或解構的功能。本章特別以《玻璃之城》為例，探討電影如何透過黑色電影的氛圍，在一種「結構性解構敘事」的法則下，讓觀眾意識到電影的時間因素，進而帶來莫可名狀的悲傷。電影在閃回及穿梭不同歷史歲月時，引起物是人非的感覺，因此又引起觀眾的共鳴。電影引導觀眾從自況身世到自省，並得以重新解讀電影的意義，過程不減虛擬文本能帶給觀眾的娛樂性。九七前後這種香港電影的特性，乃是一種非常突出的表現。為求清楚展示這一點特性，本章側重討論這種電影手段下的電影「時間感」，從時間與敘事的關係出發，探討香港電影曾經怎樣在九七前後，陪伴香港觀眾渡過現實生命中很重要的政治及社會變遷。

時間這傢伙很玄，它一出現，便會使電影引導觀眾發生聯想、思考、

回憶和感慨。當一個人物或一件物件在一個電影框架內靜止不動，這時觀眾是看不見時間因素的。當另一個人物或另一件物件在電影中進入同一個框架，這一個鏡頭內部的運動便因此產生韻律，時間因素便得到呈現了。如果這一個鏡頭組接到下一個鏡頭，發生鏡頭因組接而產生的韻律，時間因素亦能得到呈現。

時間因素進入電影世界

可是，時間因素如何進入電影的戲劇世界，可以非常簡單，或是非常複雜。我們並不能把這個過程簡化為順時發展的「過去」、「現在」和「將來」。時間在電影裏不一定是單線發展的，電影故事可以雙線發展，或多線跨時空地發展。例如，《玻璃之城》呈現不同層次的時間因素，電影在複雜的敘事結構中，同時在不同的歷史時空層面說故事，發揮特別的功效。

黑色電影的攝影手段在《玻璃之城》中十分突出，尤以拍攝維多利亞港與香港大學校園之景最為顯著。在故事中，香港亦被視為一個破敗貪污的黑暗城市。當電影的攝影藝術風格在觀眾心中喚起呼應現實經驗的悲劇感，電影同時亦通過閃回把觀眾帶進歷史中，描繪一群在英國殖民時期成長的年輕精英份子的黃金歲月。為甚麼電影充滿了弔詭性的元素，包括快樂和悲傷、希望和遺憾、罪過和無辜？在接下來的論述中，我的討論將圍繞電影文本如何令香港人既享受一個愛情故事，又同時感到自己需要批判目下所見所聞。我將會藉此進一步說明電影如何透過這些方法批判一個歷史主體（historical subject），以及反思寫實再現（representation）這個歷史主體的方法。這部電影呈現的時間、歷史和敘事之間的關係，將會是本章主力探討的課題。

《玻璃之城》描繪了香港作為英國殖民地的時期繁榮光輝的過去。一方面，這部電影通過殖民地景象展現了一種悲觀的世界觀；另一方面，這

部電影也正面地描述人生，縱使電影特別挪用經典黑色電影元素以加強一種悲劇力量，但它的目的並非交代一段黑暗的歷史，而是提出電影如何透過書寫歷史故事及反思歷史真相，得以引導觀眾重新解讀其電影文本。

在這章節中我提出，電影以出牆紅杏的故事切入，混合了歷史史料和虛構的故事，批判主流電影媒體對「奪命佳人」約定俗成的描述。我將進一步指出這種說歷史故事的方法破壞了觀眾一般解讀歷史的習慣，重新開始了解與九七回歸有關的「期限」──關於借來的時間、期限的盡頭及殖民時期的終結。這部電影不僅僅講述富有戲劇性的城市故事，而且也凸顯了各種描繪過去的敘事形式，包括閃回、閃回中的閃回、故事人物的回憶、自述、故事中的口述歷史和劇中虛構的往事。同時，在設計上《玻璃之城》的文本又一直不全面地在銀幕上交代一些人和事（unrepresented or under-represented），並藉此刺激觀眾思考。這種技巧與荷里活的《記憶碎片》（Memento, 2000）互相呼應，然而張婉婷的《玻璃之城》比美國導演諾蘭（Christopher Nolan）的創意還早了幾年。這種做法有個好處，一旦觀眾得到機會去思考時間這個因素，觀眾可以感受到更多而不僅僅是一個劇。電影透過引導觀眾觀察敘事結構的規律，觀眾有時會得到一個全知的視點，去反思電影文本怎樣容許觀眾享受一個虛構的故事，可以批判思考電影的文本。

《玻璃之城》結合了說教的文本和上述的非傳統電影手段，效果能引起觀眾反思主流電影的意識共謀（ideologically complicit text），然後在理解歷史和虛擬文本的關係時，在懸而不決之間，反而對事實真相生發多一重的理解。我最感興趣的是《玻璃之城》這種創新的手段，允許觀眾穿梭於歷史文本及虛構的故事之間，建立一般主流觀影模式不能提供的觀影角度。我以這部電影給予觀眾在思考上拓展新視野為討論的起點，探索下去便發現更有趣的事：（一）這部電影裏融合多種交代歷史的方法，並且不會在意識形態上預先設定某一種解讀歷史或故事的方法；（二）這部電影沒有以任何一種敘事方式以主導的地位排除另一種敘事方式的合法性；（三）這部電影沒有禁止觀眾從多個角度自由詮釋這兩種敘事方式的合法

性；及（四）電影情節迂迴曲折的佈局引發多角度的思考；及最後，很有趣，這部電影卻又同時忠於很容易明白的故事主線。我認為這部電影激發多維度的思考以提供觀影快感的現象很值得研究。我們解讀《玻璃之城》不能輕率，接下來我會探討關於電影情節的歷史及時間特性，將有助理解電影如何用一種不尋常的方法啟發觀眾思考。

屬柯和懷特（Hayden White）都提出，若要理解一種敘事手段，而沒有充分地分析其時間結構（temporal structure），便不足夠。例如，歷史有故事，人們都依賴這種故事的連貫性解讀歷史。這種連貫性結構發展，通常在一個時間維度上得到維繫。因此，人們對生活的理解，正是透過這個時間的維度，電影語言的結構才能給予人們解讀的參數（referent）及框架。[1]

懷特有一個挑釁性的言論，指出任何一種時間結構都是不能理解的，除非人們能具體地親身體驗該等時間的特性。費卞恩（Johannes Fabian）亦批判傳統上人們對時間和敘事的理解。[2]他的著作對結構主義的方法論提出挑戰。[3]在費卞恩的記憶[4]中，他與懷特有一段對話，有助於理解懷特的意思。他認為傳統的時間概念再不中用，因為我們只會一天比一天老去，無關擁有時間或不擁有時間。那就是說，我們無法完全把握時間的懸念，只能根據一個敘事結構，從中理解事情的時間性。亦即是說，我們不能理解這些文本的時間性，直至它們被置放於一個一般人能經驗得到的敘事框架中。

懷特和費卞恩的交流有助於我們尋找一個新的角度去理解《玻璃之城》。在這部影片中，Vivian（劇中名字）作為一個已經死去的女性的確「不再擁有時間」，因為她再也不屬於這個世界。在電影的結構中，她的時間不受過去、現在和將來所約束，因為電影每次提及她的片段，都是非連貫及斷裂的閃回，或是朋友和親人口中對她的回憶，又或是電視新聞中提及她的死訊，因此她的經歷並非展現於一般常人理解的時態。

電影佈局一開始，Vivian便不擁有時間，她只會「老去」。她並沒有佔

玻璃之城

據任何在電影主線中的時間，沒有任何為自己抗辯的機會，換句話説，她根本沒有「時間」。 因此，年輕時的Vivian和成熟的Vivian可以出現在同一層次的電影敘事空間中。她不屬於任何一種時態，她只會「老去」，因為電影不斷地從不同的角度展現她正在「老去」。觀眾對於Vivian的印象，隨時根據這些閃回及其他關於她的場景而改變，然而「老去」的感覺不斷地湧現，難於淡忘了。無論觀眾喜歡或不喜歡這種感覺，電影是透過扭轉時間在一般敘事結構中的特性而構成非一般的感染力。電影彷彿賦予時間一個與別不同的角色（a temporal character of plot），於是Vivian的故事便更顯得蕩氣迴腸。《玻璃之城》的社會政治變遷是戲劇性的，是帶有悲劇力量的。

再詮釋悲劇的空間

《玻璃之城》的開篇發生在1997年香港和倫敦的除夕夜。為慶祝跨年，Raphael（劇中名字）和Vivian（劇中名字）前去特拉法加廣場途中遇到嚴重車禍，不幸喪生。他們的屍體被困在車廂裏，警方調查期間及電視新聞報道時，兩人的婚外情曝光了。港人在海外遇難的消息透過電視廣播傳到了Raphael身在紐約的家人那裏。後來Raphael的兒子和Vivian的女兒分別代表兩個家庭在倫敦認領遺體。兩人都怪罪對方的父母釀成車禍令自己痛失親人，相處甚為不快。直到他們一起接手處理父母共同擁有的物業遺產，才開始明白命運一直如何折磨這對戀人。他們愈深入了解關於他們父母的在七十年代和九十年代的秘密，便愈加體諒，及後化解了大家的分歧。慢慢地，他們便發展友誼及至相愛。

電影開始時，畫面淡入。黃昏時分，西敏寺對岸一群小孩快樂地跑過，大笨鐘響起，Raphael和Vivian正在駕車往特拉法加廣場的途中。黑色電影的攝影效果在此場景營造了很強的宿命感：暗調照明下大笨鐘的指針在轉動，倫敦橋繁忙的車輛不停運轉，泰晤士河邊的煙花燦爛，人們慶祝新年卻沒有歡天喜地的氣氛，一切的景色在鏡頭幽閉空間的佈局下，

充斥着不可名狀的都市悲情。這對戀人在車禍發生前得到片刻的平安和喜悦，愈接近意外的發生，電影使用比較快速的蒙太奇效果，一連串的特寫包括車內的駕駛盤、轉動快速的里程表及其他裝置、車外的大笨鐘等，象徵他們在高速下步向死亡。廣角鏡下孤獨的大笨鐘轟立在泰晤士河邊，莊嚴地敲響了鐘，預示危險的降臨。畫面此時出現一個香港跨年的特寫鏡頭，就是一個閃動着的電子屏幕，顯示祝賀語——「新年快樂，1997」。一連串悲觀的影像，平衡地描述了倫敦和香港兩地跨年的景致，正好悲觀地暗示 1997 是個期限。香港作為一個殖民地，是一個借來的地方；英殖民時期——直至 1997 年 7 月 1 日回歸前——是借來的時間，都有了結束的期限。

暗調照明的效果也十分明顯地為一些重要的時刻加強氣氛，例如電影中發生車禍的場景，在城市一個幽暗的角落，清冷寂靜。無人之處，汽車掉進河裏，破壞了河的安寧。當汽車零件掉進河裏，水面泛起漣漪，西敏寺在河裏的倒影也模糊了。煙花的火苗落在河中，燒熔了，象徵死亡。接下來一個中景，河中反映顛倒的大笨鐘，溶於霓虹屏幕的文字中，又是「新年快樂，1997」。影機慢慢移動，暗調照明下，電影最終讓觀眾看見車禍中翻轉了的汽車。

Vivian 在電影開始的時候，已被設定為一個已死的人物，因此這位電影主人公，反而是一個沒有得到正面描述的人物。Vivian 以奪命佳人的形象——性感、不貞、作孽和危險——出現，讓男主角誤入歧途。《玻璃之城》的佈局，刻意剝奪 Vivian 為自己辯解的機會。

往後，電影刻意不直白地講述她的故事，刻意不給予人物簡單的描述。Vivian 死後，理論上她便從世界消失，所以她亦無從為自己的行為辯解。電影開始時，所有的人物都認為 Vivian 是一個罪人，觀眾卻無從聽到她的聲音。儘管 Vivian 在一開始被設置為一個已經死去並且不能自我表述的角色，但她貫穿整部電影，乃是揭開兩個家庭的歷史及觸發回憶的香港人物。Vivian 這個人物彷彿是個啞謎（enigma），她每每在電影的出場，

都把時空連貫的劇情隔斷，效果能引發批判思考。

當電影故事發展下去，似乎主力要解開Vivian這個謎，電影有把觀眾的注意力放在她的女兒身上，女兒成為亮點。女兒的角色功能，就是歷史批判。當Vivian不能自辯的時候，女兒的出現為母親平反。如此這般，亡者愈是無言，其「聲音」彷彿愈是響亮。

整部電影的愛情故事顯得完整，卻從來不是透過傳統的敘事模式「說」出來。電影不斷穿梭於七十至九十年代的時空，一段感人的愛情關係總是透過現代的人的反思、回憶、考證和評語呈現出來。電影常常出現閃回中的閃回，即是在一個閃回中安插另一個閃回，以回到更久遠的從前，打斷了故事的連貫性。Vivian和Raphael的愛情故事也是他們子女之間的戀愛故事的對照。這樣的佈局不僅僅是將兩個愛情故事並列，而且還多角度呈現劇中人不同的價值觀和看法。因此，電影設定的後設陳述（即現代的人的反思、回憶、考證和評語），引導觀眾作出個人、集體、殖民時期和後殖民時期的思考，再度詮釋這段歷史。

自從1983年香港的主權問題產生疑問，香港人便開始增加對現實處境的反思。評論家和學者主張從國家或亞洲民族文化滲透性的角度出發，為回歸之後的香港作為中國一部分重新定位。這個歷史的課題受到余琍智的關注，他以「97年前後的意識」[5]為議題發表文章，探討香港人在變遷中為自己重新定位（remapping）的意識。問題出現於其設想中的新定位，乃是一個安穩的位置。究竟事實上受困於回歸議題下，文化身份可以是一個牢固的定位嗎？以一個新的定位取代一個舊的定位，能夠解決香港人的文化身份危機嗎？本書將會論證這個時期香港的電影與社會之間，建立的一種很微妙的關係。電影允許觀眾在身份認同的問題上「飄移」，從多角度批判思考自己透過電影所經歷的任何一種定位，從而重新了解自身的處境。也就是說，一個固定的或者規定的定位再不可用。《玻璃之城》提供了一個獨特的敘事結構去觸發（觀眾的）再詮釋的可能。當電影敘事的時間連貫性被打破，這種再詮釋便一觸即發。

本土素質與世界

最初，《玻璃之城》通過Raphael兒子的畫外音，把香港描述為一個罪惡和腐敗的地方。後來，觀眾不難發現電影其實非常強調香港的美。電影十分細緻地描述香港大學本部的古典藝術建築，旨在呈現香港現實及回憶中的優良本土素質。香港大學本部的建築在電影中被描述為一個尊貴的高等學府，成為殖民時期香港的象徵。高反差的攝影風格把建築物的迴廊顯得神聖和浪漫。Vivian和Raphael在一次學生活動中騎着單車在這樣的校園中穿梭。Raphael違反了遊戲規則，護送Vivian為她解圍，他們的浪漫關係也是在這樣的環境中展開。約會發生在英殖民地色彩的建築群中，背景籠罩着淡淡的黃色，彷彿披戴着一團柔和的光環，紅磚牆和陽台的顏色搭配起來，營造出一種溫暖的感覺。這種感覺喚起香港人從小以來所經歷的融合文化——西方和東方、全球和本土。

香港大學被描繪為一個高級知識份子的天堂，是最幸運和優越的年輕人建立和發揮本領的地方。香港大學的歷史遺跡就是英殖民時期文化的優越標誌，例如其本部大樓三層結構的主體建築，充滿着英國維多利亞時期建築的高雅氣派；又如，古典折衷主義特色的柱子和門廊都是上世紀西方霸權主義的象徵，是帝國主義及全球化現象的歷史體現。然而，這種非常西化的歷史場域，在《玻璃之城》中，卻是本土學生展現本土素質的地方。

例如，電影中七十年代何東堂的學生高桌晚宴上，學生穿着一模一樣的歐式外袍，又善解洋化的餐桌禮儀，看似是一派「西學中用」的態度，其實電影在「西學中用」的表面下，早已鋪墊了劇中人在劇裏，分別在七十年代和九十年代，都有更深一層的批判思考。電影這一個安排，實際上是在說一個愛情故事的同時，亦處理不同年代不同的香港人對本土歷史的主流意見。這種處理歷史的意圖，王晴佳在研究東方話語權的時候，曾經處理並提出獨到的見解。我得知王的研究，參考近代分析歷史之法主要有兩種，就是（一）劃分及區別東西文化之法；及（二）反思法。[6]《玻璃之城》在穿梭七十及九十年代所述說及批判的本土歷史，彷彿也是一種反思

法。反思法涉及當年年輕人透過借用西方批判的思考法則，去探索及再思中國歷史及歷史學（Historiography），以便拓展新的學術研究範圍。例如，《玻璃之城》運用美式黑色電影的形式和風格，彷彿認同一個觀看歷史和世界的主流思想，探索及再思中國歷史及歷史學。

可是，電影其實並非鞏固這些約定俗成的歷史和世界觀。挪用世界電影語言，實際上是一種電影手段，為了借用一種外來的電影語境，去開拓及刷新本土約定俗成的歷史語境，從中國香港人的角度重新出發，尋找更大的思想空間。這就是本章所關注的，《玻璃之城》挪用經典黑色電影形式的效果。這也是電影在展現一連串歷史議題的時候，有助香港觀眾協商文化身份的原因。

安德生（Benedict Anderson）在他的 *Imagined Communities* 裏把「國籍性」、「國家性」和「民族主義」都看成為文化文本。[7]其實香港的中國性（Hong Kong Chineseness）乃涵蓋於香港的文化身份中，因此有關展示文化身份的文本，包括文字、圖像及影片，都是文化文本。所以，《玻璃之城》透過劇中的香港人，因對中國及香港認同而作出的描述及暗示，都是一種文化文本。電影描述一場七十年代的學生運動，學生主張保衛中國在釣魚台的領土主權。雖然男女主角都是英屬殖民地的公民，但是電影沒有壓抑他們對中國的認同。大學生 Raphael 和 Vivian 起初是非常激進的學生，電影後來描述他們後悔參與那些愛國運動。為何這個文化文本需要黑色電影元素呢？

這部電影明顯地透過黑色電影的攝影風格，強化一種歷史感。究竟在黑色電影的悲觀意識下，電影會否深化一種個人身份的危機感呢？這種不傳統的敘事模式能為觀眾提供重新解讀此危機和歷史的機會嗎？究竟在電影的敘事結構上，黑色電影與這對電影主人公的秘密生活有何關係？

Raphael 的兒子剛到香港便經歷一種文化衝擊，學術分析上這種感覺可以稱為文化身份的危機感。他被迫和 Vivian 的女兒合作一起處理他們的父母親在香港的遺產，遇到 Vivian 反叛無理的女兒，Raphael 的兒子更感

苦惱。Raphael 的兒子在外國成長，在香港用廣東話溝通顯得有點笨拙。被 Vivian 的女兒輕蔑嘲笑後，他在大家分道揚鑣後，在車上狠狠地用英語抱怨。他把討厭這個女子的情緒轉嫁到香港這個城市上，他說：

> 「我討厭那個女子，我討厭這個城市，我在這個鬼地方幹嘛？那個女子就像這座城市一樣，只有一束束的霓虹燈但裏面卻是空洞的。快點完成一切的事情，我要立刻離開這個地獄。香港，臭地方。」[8]

電影以兩位年輕人的惡劣關係開始，目的為了鋪墊他們如何在餘下的日子探索父母親的秘密。從頭到尾，電影都透過他們父母的後人及朋友的記憶透露 Vivian 的歷史，期間香港的歷史亦巧妙地得到展示。

本章將會分析《玻璃之城》一種「結構性解構」的敘事模式，看電影如何透過一段錯綜複雜的男女關係，展現香港人共同經歷的歷史。這部電影從一開始便抗拒用既定的形式和框架解讀歷史，意思就是抗拒中國傳統中十分重視的文教。文教是中國傳統道德教育的一種，通過歷史記錄的方式傳遞。在中國古代，中國人的道德觀念是通過對歷史作出學術性的分析，歸納出導人向善之理。所以在文教實踐的過程中，歷史文本其實也是故事文本；歷史文本會發揮文教的作用。《玻璃之城》的敘事模式非常獨特，為觀眾開放自由解讀及重新解讀歷史的思想空間，結果挑戰坊間對香港過去的殖民地歷史的看法及其文教的作用。

《玻璃之城》涉及一些國家主義和愛國主義的內容，電影中一些民族主義的年輕學生提倡政治干預及保護釣魚台（釣魚台位於中國南海，鄰近日本，二次大戰之後兩國就群島的歸屬權存在爭議）。電影中 Vivian 和 Raphael 一起憤慨地參與這場保衛釣魚台的運動。後來他們的子女在 1990 年處理雙親的遺物時，決定好好地探尋這段他們毫不了解的中國歷史，以便破解 Vivian 和 Raphael 的歷史故事。

他們專程去香港大學圖書館翻閱有關這場政治運動的歷史新聞片及相關的縮微膠卷資料。他們亦到處探訪父母的朋友，希望了解更多。然後，

他們發現父母當年滿腔熱情地參與保釣活動，竟然導致二人無奈地淡化感情。我們可見電影巧妙地以一些特別的歷史時刻作為主人公的生命轉捩點，保釣事件是其中一個例子。

另外，香港大學何東堂在重建前的舊生聯歡紀念活動也是一個例子，因為電影的主人公年輕的時候就是在這裏開始他們的戀愛故事。1997年香港回歸祖國的慶祝晚會又是一個例子。此夜，男女主人公的子女對自己及歷史文化根源都重新作出深刻的思考。

九七回歸慶祝晚會的具體內容在電影中並非是虛構的情景，電影插入了晚會的電視直播內容。這部電影在結構上融入了新聞紀錄片段之後，便產生了不同和不常規的戲劇效果。電影文本與紀錄片互為指涉所產生的「互文性」，可以激化深層及多方解讀的能量，觀眾因此會得到更多機會思考歷史的意義。這種呈現的方式使得電影在談及歷史的時候多出了調解的空間。當電影引導觀眾穿梭於歷史和虛構的故事之間，電影便漸漸破壞了觀眾對歷史及世事約定俗成的認知。

下面以電影在香港大學何東堂取景為例，電影交叉敘述子女們在現代的時空追查着父母親的秘密。同時，電影呈現 Vivian 和 Raphael 人到中年各自成家，在何東堂相見之時，感情再度產生糾結。電影貫徹始終，沒有順時地展示戀人的關係——如何一步一步的發展，又如何一步一步的改變。觀眾都要在觀影的過程中，自己把過去和當代的事整合。何東堂是香港大學中仍然保留其傳統營運模式的大學學生宿舍。例如，電影可見宿舍跨越七十年代和九十年代都有高桌晚宴。在電影交叉敘事的結構中，觀眾可見 Vivian 和她的女兒都在不同的時期見證這個傳統。可是，兩代的年輕人在參與同一個活動的時候，心態改變了。

九十年代的年輕人並不在意繼承何東堂的傳統。他們參加晚宴時不會穿着傳統的禮服，只會穿着休閒服飾，例如牛仔褲和 T 恤。電影閃回便跨越將近三十年。九十年代的學生走下樓梯，鏡頭聚焦在波鞋牛仔褲，影機移到帳幔前，便溶進了七十年代的情景，於是觀眾得見 Vivian 在何東堂的

青春歲月。

　　Vivian 和同學在晚宴上聆聽一位受過西方教育的學者嘉賓發表演說，題為「現代知識婦女在社會變遷中的困難」，學生對講者的言論反應激烈。從電影可見，首先，學生被置於一種學習適應西方文化的環境中，即是「西學中用」的氛圍。但是，晚宴上，同學們私下言談間對西方思想其實極力批判。例如，學生嚴厲地指出講者為「假道學」並且沒有在自己的生活中實踐其倡議的事。所以，其實電影並非正在描寫「西學中用」（Othering the west），亦非暗示學生們正在借用西學，以拓展中國人的研究及知識領域（othering the west）。電影有趣的地方，正在於這種似是而非的感覺。這種感覺的關鍵，在於電影中七十年代香港大學生對話時所用的語言。台上的講者說一口流利的英語，台下的學生以古雅的言辭對答，器宇不凡，充滿文化的優越感。其說話的方式及文化素質，令人想起二十世紀初民國時期的中國精英份子。[9]這種橋段，不單單揭露電影對西學的存疑，並暗示中國文化與西方文化可以並駕齊驅。電影在中國語言的運用上，只是這麼短短的一段對話，便顯露出英屬香港的受殖者對中國香港的文化認同。這種情形，究竟在七十年代的香港大學有沒有出現，並不重要；重點是它在電影裏的含義。《玻璃之城》的這個橋段，正好呈現一種中國香港文化的優越感。究竟香港電影從來有沒有廣泛地描述香港人的文化優越感，本身已經是一個很有趣的問題。我更加關心的，卻是《玻璃之城》為何藉此橋段，在九七前後，透過一部探索文化身份危機的香港電影，描述一份香港文化的認同感。

批判思考歷史

　　這部電影曾經透過參與暴動的熱血憤青，在文本中傳遞一種中國人身份的認同感。正如上文簡單提到的，暴動指的是七十年代的保衛釣魚台事件。其實，民族主義的思想，在殖民時期的香港是政治不正確的。在香港的歷史中，保釣的激進行為從來沒有得到官方正面的認同。關於保釣行動

的歷史，從來都屬於一種「民間的回憶」（popular memory）。

歷史總是為統治者服務而忽略持不同政見者，所以，那些「民間的回憶」在港英政府的角度其實一向並不受重視。然而，《玻璃之城》這部電影大膽地重新界定這場愛國運動的意義，並在電影中以一種正面書寫歷史的手段交代此事，彷彿正在交代一種政府官方的記錄一樣。正面的書寫方法，包括：（一）新聞片段、（二）微縮膠卷、（三）其他形式的關於政治運動的歷史記錄，及（四）電影以虛擬現實的手段重演此段歷史。

這部電影融合了虛構故事及記錄歷史的敘事手法，在談及香港的殖民地歷史時，使得這段歷史的主體——香港觀眾——不得不好好地想清楚，究竟這段歷史的說法怎樣成立。這部電影的故事主線，由1997跨年的慶祝活動開始，發展到香港的領土主權移交為止，明確地顯示了電影與香港的政治及社會問題相關。然而，這種關聯並沒有直白地得到揭露。

例如，九十年代晚期，在一所烏煙瘴氣的公寓裏，一些學生和朋友正在玩「真心話大冒險」，輪流坦白他們如何破處。Raphael的兒子和Vivian的女兒也參與其中。在此公寓裏一個無人的角落，遠離喧鬧的地方，有一台被遺忘了的電視機。它正在播放一段香港歷史紀錄片，其中出現一群七十年代的香港人，在維多利亞公園反對日本在釣魚台上宣示國家主權。電視節目中，嘉賓評論這段歷史之後，節目上的歷史紀錄片（television documentary footage）溶於歷史重演片段（re-enactment），還有故事主人公Raphael及Vivian參與其中。在警察和持不同政見者之間一場惡意的抗爭之後，保釣運動被警察武力鎮壓。幸運的是，Vivian在這場騷亂期間成功逃跑回家。其後，她收看電視新聞，新聞提及被補人士的名單，其中包括Raphael。Vivian知道後便大大發愁，並立刻離家。這個電影橋段有趣的是，被捕人士的名單中包括很多現在香港人都認識的知名人士。他們有著名電影演員及製作人岑建勳、著名藝術策展人莫昭如、著名香港作家鍾玲等。這些知名人士原來在七十年代有參與保釣運動，當時沒有很多人注意，現在他們知名度很高，電影在這樣的情節上提及他們的往事，使得

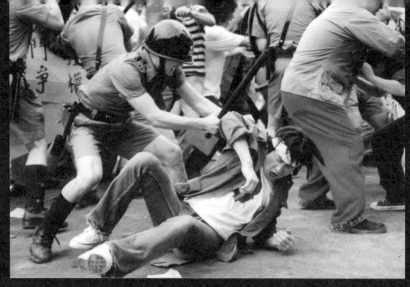

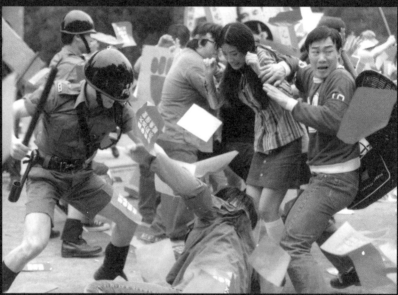

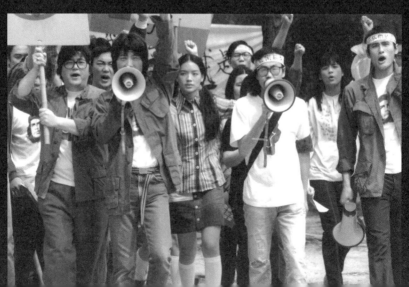

香港觀眾突然感覺這段歷史好像離開自己很近，便無法不反思香港人的歷史。這種敘事手段正好模糊了虛擬世界及觀影世界之間的界限，於是提升了觀眾的覺醒能力。

話須說回來，《玻璃之城》並非一部探討歷史的電影。電影把各種各樣呈現往昔的敘事體並列，只是為了提升觀眾批判思考歷史的能力。這種敘事手段，能夠令觀眾比較容易覺察，電影所呈現的現實世界事實上只是一個故事世界，關於電影對這個世界的解讀，也只是在故事中出現的一個概念。結果，觀眾在觀影的過程中，比較容易抽離電影的故事，然後作出客觀的思考。如此這般，《玻璃之城》已經達成了一種利奧塔（Jean-Francois Lyotard）曾經倡議的事。他提出人們應該展示隱藏在故事或歷史背後的東西，或者應該證明受制於敘事框架內的文本，以及從來不能表達的（unpresentable）事情。利奧塔說：「我們為了『懷舊』已經付出了沉重的代價，因為在達成溝通之目的時，不免在處理概念和情感之間作出妥協。當一般的受眾均要求得到安舒和慰藉時，我們聽到的是低語呢喃背後所隱藏的慾望，正在無情地以幻想取代現實。答案是：向維護結構完整的勢力宣戰。讓我們證明那些尚未得到明確表達之事，讓我們一起為那些被延異的事情起動……」[10] 從利奧塔的角度來分析文本可知，電影其實存在很多「不能明確表達之事」（unpresentable）。

事實上，電影中未明確表達之事實在很難得到驗證，因為如果電影根本沒有呈現那些事，觀眾自然就不能看見。然而，《玻璃之城》卻把這種電影的不明確性，以及電影不能自我驗證電影文本的事實，都赤裸裸地展現在觀眾眼前，並且能在商業電影市場中帶給觀眾愉悅之感。例如，電影不斷批判 Vivian 紅杏出牆的行為，於是她作為一個好情人及好媽媽，實在難於在電影文本中得到驗證。可是，電影出乎意料之外，透過非常獨特的敘事手段，暴露了電影並沒有自我驗證的能力，縱使電影引導觀眾作出 Vivian 是壞女人的判斷，同時電影亦暴露了電影本身並不能驗證 Vivian 在這方面的負面形象。電影在自暴電影本體的限制之時，便顯示文本中有「不能明確表達之事」及尚未得到明確表達之事。於是，觀眾便不只看見

故事，並且看見橋段；不只發現電影在結構上不能成就的是甚麼，還可以得到機會思考為何電影容許他們發現這一切。

《玻璃之城》不單單引導觀眾投入一個戀愛故事，卻同樣着意引導他們發現電影設置橋段的功能（emplotment），進而容許觀眾得到批判思考和分析這段愛情故事的多重機會。下面談及電影橋段的設置，不能不先略述保羅‧厲柯在這一方面的發現。

解讀《玻璃之城》的時間

保羅‧厲柯用嶄新的角度研究敘事體與時間的關係，涉及讀者如何在虛構故事世界的時間與閱讀時間交替碰撞時理解故事。由於他認為一般分析故事橋段的方法，難以幫助深入了解讀者如何受橋段佈局影響，所以他不從故事橋段出發，而研究橋段設置在實踐的過程中，如何引導讀者在有限的時間中，投入故事的世界裏。他提出，故事佈局中涉及三種時間意識：（一）首先，虛構的文本必有事先設定的、符合具體現實經驗的故事時間（prefigured time）；（二）其次，故事在佈局的時候，即創作及製作期間，所呈現的時間意識（configured time）；及（三）最後，觀眾在解讀過程中自行整合出故事的來龍在脈之後所產生的時間意識（refigured time）。[11]

一般來說，敘事必然涵蓋模擬（mimesis）現實的行動，關鍵在於如何讓讀者在解讀的過程中，體驗彷彿與現實生活一樣的時間。厲柯指出，mimesis 有一個三步迴環（cycle）的程序：（一）首先，mimesis1 指的是文本所模擬的現實，即是預先假設的事實；[12]（二）mimesis2 就是文本在一個完整的結構下所呈現的故事；[13] 及（三）mimesis3 就是文本在 mimesis2 的佈局之下，讀者所能理解的故事。根據厲柯這種文本結構的分析可知，文本在佈局的過程中，會建立一種連貫的時間意識，由 mimesis2 帶出 mimesis3，然後 mimesis3 在對照 mimesis1 的時候，得出

邏輯性的整合，結果讀者對故事產生認識，最後不會超越自己在現實生活的理解。[14]

　　厲柯證明了讀者乃是透過整合自己對時間的認知，而整合出符合邏輯的理解。厲柯的 mimesis 三步迴環之說，經過嚴謹的驗證，完美地破解了奧古斯丁（Augustine）所提出的時間的悖論（paradox），就是 intentio in distentio。[15] 奧古斯丁指出，每個人在經驗時間的時候，都會出現一種矛盾，就是讀者在理解時間在故事中的意義時（腦袋正在處理文本與時間的關係），他們會同時出現兩種傾向，包括：（一）腦袋會聚焦於事件發生的一刻，彷彿時間能夠停下來一樣（intention of the mind towards stillness）；及（二）腦袋會展開探索，嘗試理解事件所涉及的時間，如何在歷史中，一直以來不斷地延伸發展（distention of the mind that constitutes this movement in time）。這是一般人在理解時間的時候會經歷的矛盾，奧古斯汀發現這種矛盾其實沒有影響任何讀者整合故事世界中的內容與時間的關係，有趣的是，矛盾從來存在，但是理解依然成立。厲柯整合了自己的理解，然後以 mimesis 的三部迴環，清楚說明讀者是怎樣透過「理解」化解上述的矛盾。厲柯提出的 mimesis 的三部迴環，正是一個「理解」的過程。

　　《玻璃之城》卻干擾 mimesis 的三步迴環的自然定律，使得觀眾失去正常解讀時間的方向。換句話說，《玻璃之城》的敘事手段反常地干擾了觀眾「理解」文本，使觀眾不容易整合故事世界裏的時間經驗。《玻璃之城》透過干擾文本建構時間意識的常態，延緩（defer）了 mimesis 的三步迴環。結果解讀在受到干擾的一刻，觀眾便陷於兩難之間，既無法即時確認及聚焦於時間的某一刻，亦突然暫時失去延伸理解歷史性時刻的辦法，於是無從即時整合時間這一刻的歷史意義。其實，《玻璃之城》的這種突破性的敘事手段，並不會阻礙讀者理解電影的故事。其法只會讓觀眾在傳統的方法之上，得到多一些角度去詮釋電影文本。結果觀眾能在這種特別優厚的詮釋環境中，發掘電影文本從前鮮有明確表達之事（unpresentable）。

例如，《玻璃之城》透過一連串的閃回，插入電影主人公在不同時期經歷的事，還有真實的新聞片段，以破壞電影幫助觀眾整合故事的設計，干擾電影以敘事手段有效連貫時間的意識。因此，觀眾便無法按約定俗成的方法去「理解」。在電影這種敘事手段的引導下，觀眾可以迂迴地解讀，然後得到很不一樣的觀點和角度。用厲柯的詞彙，這種干擾出現在mimesis2過渡到mimesis3的期間，於是mimesis3延遲發生作用。結果，縱使觀眾在這階段所得的見解與mimesis1的先驗知識吻合，觀眾此時的理解都是超然的，因為最新的解讀必然涵蓋出乎故事涉及的解讀，有別於從前的。下面我嘗試用實例進一步説明《玻璃之城》在這方面的貢獻。

挑戰主流電影的方法

本章在探討電影的敘事結構時，放棄使用傳統的方法，不分析情節（plot）。我應用了厲柯關於情節佈局（emplotment）的想法，更有效説明電影如何能在不放棄主流電影的手段之餘，同時又能挑戰主流電影的方法。於是，電影創新的手段破壞了順時敘事的方法，依然完全不失娛樂觀眾的功效。《玻璃之城》的手法可以媲美《記憶碎片》，因為其法激發觀眾反身自省。《玻璃之城》在這方面的貢獻，比《記憶碎片》更早出現於主流電影市場。以下集中就《玻璃之城》的蒙太奇結尾作出分析。

觀眾到了電影接近結束時，已經能夠整合Vivian和Raphael三十多年以來的往事，這一點不成疑問。可是，結束時，這一系列蒙太奇的片段卻引起解讀上的變化。電影在結束前把兩代人的歷史和電影主人公個別橫跨三十多年的歷史壓縮在一個平面上，就是蒙太奇序列結束時的最後一個凝鏡，別有心思，下面詳細剖析。

故事在結尾描述Vivian和Raphael的子女已經深深明白父母親過去在成長時的掙扎、傷痛及無奈，於是他們拋開憤怒和怨恨，二人攜手解決彼此的矛盾，開始珍惜大家的關係，漸漸發展一段愛情，彷彿延續了父母親

的姻緣，把他們未能完善的關係昇華了。

此時已經到了香港九七政權移交之際，二人一同把父母親的骨灰混在慶典用的煙炮中，讓 Vivian 和 Raphael 的骨灰和在燦爛的煙花中，並綻放於維多利亞港上的夜空。此時，電影插入 Vivian 和 Raphael 舊時的生活片段，觀眾又能一再瞥見他們在大學期間真誠相愛的浪漫時刻，似是電影主人公的回憶。實際上，電影到了此時，這些片段已經發展成觀眾的回憶。片段的內容關於相隔多年之後重逢的電影主人公，在倫敦私會慶祝跨年的情景。這些片段又接上香港政權移交慶典的內容，還有英國查爾斯王子和中國國家領導人江澤民出現在其中。電影此時明明已經透過年輕一代人的觀感，對這段孽緣展現同情之感，可是這些在黑色電影攝影手段下攝製的片段，卻顯得幽怨，令觀眾一再感到婚外情的罪過和遺憾。

蒙太奇的片段中，接下來是一對戀人的特寫，首先是大學時期的美好回憶，浪漫的相遇，連接着一個中景鏡頭，可見二十年以後他們在僻靜的別墅中密會漫舞的情景。此時此刻，如果觀眾對於 Vivian 與 Raphael 的婚外情需要作出道德判斷的話，電影此時實在已經同時提供正反多方面的素材。究竟電影希望引導觀眾同情還是責備電影主人公呢？電影此時仍然持開放的態度。這時慶祝回歸的片段一再出現，煙花燦爛的鏡頭干擾了電影對往事的幽幽回想。可是，畫面又一再從九十年代回到七十年代的過去，從九十年代重逢的一吻到七十年代的初吻；從交通意外死亡前的一刻到回歸慶典的煙花表演，電影正在高速地交替描述電影主人公在不同年代的愛情生活，以及兩代之間香港人的戀愛生活和社會變遷。

電影的尾聲此時又回到七十年代，年輕的 Vivian 和 Raphael 説再見，鏡頭一轉就是九十年代維多利亞港上，廣闊的夜空和美麗的煙火。接着，電影又回到了九十年代，年輕人正在處理父母親的骨灰。他們把一對不幸的戀人「撮合」[16] 在香港的夜空中。電影到了最後結束之時，出現一個七十年代校園的景緻。在一個月影婆娑的夜裏，大學迴廊的深深處，一對年輕的戀人（Vivian 和 Raphael）往遠處快走，遠離了觀眾的視線，餘下

的就是一個校園的空鏡。然後，就是這一個空鏡的凝鏡。

這裏必須一提，《玻璃之城》看似是黑色電影的模樣，但是它又不能滿足觀眾對黑色電影類型的期待，因為《玻璃之城》乃透過黑色電影的手段，延緩黑色電影所描繪的危機感及宿命意識。蒙太奇片段每當轉到九十年代時，會特別強調一個九七的時限，就是慶祝跨年的英國大笨鐘的秒針、電子霓虹燈跳動着 1997 的數字、交通意外現場即將熄滅的火舌，以及香港政權移交時的升旗禮。

於是，電影虛擬的過去和現在，都與香港觀眾記憶中的九七回歸扣連在一起。結果，無論是現實和虛擬的事、過去和現今的事，都在此蒙太奇的序列中壓縮在一起。

觀眾在解讀的過程中便很容易出現自況身世的情形，觀眾的聯想較容易聯繫上文化身份變遷的事。蒙太奇序列中，當那紅色的霓虹燈近景接連到 Vivian 和 Raphael 二人奄奄一息的情景時，電影看似悲鬱。兩個不同時空的鏡頭組接在一起，扣連到觀眾在現實生活中能夠聯想起的九七議題，一段經歷了很長時間的過去，都壓縮起來。可是，電影的結局事實上並沒有悲觀的意識。

電影最後的凝鏡留下了一個開放性的結局。下面詳細解釋這個凝鏡的上文下理。此鏡頭在電影中段已經出現過，在此重現必然引起「似曾相識」的感覺，可是，此次重現，此鏡頭卻不止引發往昔之想，其獨特之處，下面探討。

此鏡頭寄意七十年代一件往事，事出於一個浪漫的學生舞會，夜很長，場景黑暗，電影男主人公在情濃之時，帶女主角離開，到達校園一角無人處。暗調照明的效果下，觀眾僅見二人的身影與輪廓。在夜的盡處，二人一起進入情感的禁區，黑色電影的攝影風格下，愛情此事添了幾分神秘、罪疚感和宿命的氣氛。荷花池畔，戀人的身體扭在一起，Vivian 突然制止 Raphael，卻是無言，感覺迷失。縱是如此，Raphael 沒有放棄心

中的慾念，還把Vivian引到走廊的更深處。畫面接到一個全景鏡頭，就是電影在終結時的凝鏡，電影主人公遠去之後，凝鏡（freeze frame）更是一個空鏡（scenery shot），留在電影的畫面上，久久不散，彷彿記憶已經失去一切內容，餘下的只是一個記憶的空框。電影結束時再次重現此鏡頭而且更加凝住了，必然有因。靜止了的全景，其實除了勾起Vivian及Raphael的愛情歎喟，其功能主要是營造一個重新解讀此段關係的環境。電影此刻可以同時包容正面和負面的詮釋。

可是如果詳細察看蒙太奇序列的整體，很容易發現凝鏡其實在電影終結時，已被設置於一個九七香港政權移交的時空意識中。電影此舉給予觀眾更多一個選擇，就是政治社會變遷及文化身份改變的解讀可能，而不只是個愛情故事，亦不只是年輕的下一代了解父母的一段往事那麼簡單。凝鏡的幽暗背景及暗調照明效果，更激發自況身世的港人對幽幽往事作出回想，此效果與電影描述時間和九七時限之法有關。很多評論家和學者都會引用阿巴斯（Ackbar Abbas）的 déjà disparu 之說，以談論香港九七前後的電影。人們多數比較關心其理念中關於「珍惜之情很深時才知眼前的一切都逝去」的說法。[17]那就是說，九七前「去殖」的情景已經展現，當香港人開始珍惜其文化或／及文化身份時，那種香港文化已經消失了。很多評論家和學者都引用這一論調，為了證明香港電影都是懷舊的（nostalgic）。可是，大家傾向較少應用阿巴斯關於「此時此刻」的觀察，於是評論便較為容易一面倒。

阿巴斯認為，時間是關於一個序列的「現在」（a series of 'nows'），也就是說，時間軸上只有「現在」的概念，過去是從來沒有出現的，因為我們只能不斷地立刻確認「現在」的存在，根本沒有時間留在過去確認「現在」的存在。我認為，我們應該探討「現在」那種尚未完全得以展現的特性，才能更準確地分析九七前後香港電影究竟曾經如何有助於觀眾協商文化身份。阿巴斯指出，所謂「現在」的概念，不存在延伸的可能性。所以電影在放映時，讓觀眾感受「現在」的存在，這正是電影結束時，凝鏡可以達到的效果，就是激發逆向思維的效果，讓認識此地的香港觀眾，忽然

在一個記憶的空框裏，無法逃避，瞥見更真實的世界，反身自省。電影沒有限制觀眾解讀電影的方法，只用一個凝鏡，最後引導觀眾，不把思念留在「從前」，而回到「現在」，然後透過思考其緬懷過去之思，好好思想當下的事。

註

1 Hayden White, *The Content of the Form: Narrative Discourse and Historical Representation*, (Baltimore and London: John Hopkins University Press, 1987), p.173 and p.171; 或 Paul Ricoeur, "Narrative Time", *Critical Inquiry 7*, No.1, 1980, p.169.

2 資料來自費卞恩給予 Eviatar Zerubavel's *Time Maps: Collective Memory and the Social Shape of the Past* entitled *If It is Time, Can it be Mapped?* 的 評 論，參 *History and Theory* 44, Feb 2005, pp.113-120.

3 同上，p.119。

4 下面是費卞恩之回憶的全文："A few months ago, Hayden White told me that he had decided that there was no time, only aging. I can still only guess what exactly *he* meant by his remark. I would translate it as: There is no time for us except embodied time. Disembodied maps and schemes don't catch time except when they become embodied or experienced. This invites a thought experiment."

5 Audrey Yue, "Migration-as-Transition: Pre-Post-1997 Hong Kong Culture in Clara Law's Autumn Moon", in *Intersections*, No.4, September, 2000, pp.251-263. wwwsshe.murdoch.edu.au/intersections

6 Edward Wang, "Encountering the World: China and its Other(s) in Historical Narratives, 1949-89", *Journal of World History*, Vol.14, No.3, 2003; and Edward Wang, "History, Space, and Ethnicity: The Chinese Worldview", in *Journal of World History*, Vol.10, No.2, 1999.

7 Benedict Anderson, *Imagined Communities: Reflections on the Origin and Spread of Nationalism*, (London and New York: Verso, 1991), p.4.

8 Raphael 的兒子從外地回來，狠批香港和香港的女子，其話原文如下："I hate that girl. I hate this city. What the hell am I doing here anyway? That girl is just like this city, a bunch of flashes, inside nothing. Gotta finish everything as soon as possible and get the hell out of here. Hong Kong, my ass."

9 電影中，學生在談話間夾雜中國古文的片語，凸顯一種優雅的文化氣質，情況猶如外國現代人說英語時，情之所至，便會在文中夾雜莎士比亞戲劇的經典台詞。

10 Jean-Francois Lyotard, *The Postmodern Explained to Children*, (London: Turnaround, 1992), pp. 24-25.

11 Paul Ricoeur, Time and Narrative, Vol.1, trans. Kathleen McLaughlin and David Pellauer, (Chicago and London, The University Press of Chicago, 1984), p.54, hereafter, Time and Narrative, Vol.1, pp.54-71.

12 參 *Time and Narrative*, Vol.1, p.64。

13 參 *Time and Narrative*, Vol.1, p.65。

14 參 *Time and Narrative*, Vol.1, p.71。

15 參 *Time and Narrative*, Vol.1, p.12。厲柯亦糅合了亞里士多德的想法（antithesis between *muthos* and *peripeteia*），然後指出 mimesis 有三重步驟。

16 把死者的骨灰撒在維多利亞港並非一般香港人的做法，電影中這對戀人處理骨灰的手段，暗示祝願父母親死後可以在另一個世界長相廝守。

17 Ackbar Abbas, *Hong Kong: Culture and the Politics of Disappearance*, (Hong Kong: Hong Kong University Press, 1997), p.25.

《春光乍洩》：
人物原型的對倒

上面第二及第三章分別從電影作為時間和空間藝術的角度出發，挖掘新的角度去分析電影。過程中，電影在沒有摒除傳統的電影手法下，既引導觀眾代入電影世界，又跨越電影的敘事空間及觀影空間，繼而發展出一個開放式的解讀空間。上一章提及的電影，亦以特別的手段處理電影故事內含的時間元素，在處理劇情中涉及的九七回歸議題上，電影在形式結構和風格上發揮創意，給予觀眾在現實的時間框架中理解故事內容之外，讓他們意識到時間的因素其實在不同的層次，影響着觀眾。

本章以《春光乍洩》作為案例，更進一步分析電影如何超越物理的時空限制，不單為本土電影創造一個開放性的解讀空間，更挪用世界主流類型電影的語境，用香港電影的手段，更進一步拓闊電影的解讀空間。於是，這一批電影，不單提供一種逆向思維，給予觀眾很不一樣的觀影快感，同時亦提升了本土電影的普世價值，為世界普及文化開拓文化共融的可能性。

《春光乍洩》（王家衛，1997）的故事環繞一對經常離離合合的同性戀情人——黎耀輝和何寶榮。故事正式開始之前，有一場非常露骨的床戲，兩位男主角關係密切，在身、心和慾望上都互相滿足對方。正式開始時，故事卻描述他們貌合神離的情況，在阿根廷旅遊時，二人正面臨分手。原來他們遠道從香港跑到世界的另一端，乃是為了慶祝他們重修舊好了，怎料感情又再遇上波折。

電影故事開宗明義，以回憶的片段和旁白交代劇情及推進劇情的發展。一對戀人在前往伊瓜蘇瀑布途中，不單在情感的路上不知去向，在旅途上亦失去方向。沒多久寶榮開始對耀輝感到不耐煩，當他們發現耀輝從家裏偷來的路費差不多花光時，他們不單無法繼續旅行，也無法繼續維持這段關係了。他們此時分手，在異鄉陌路上各走各路，彷彿都進入一個「被流放」的狀態。耀輝在一家酒吧找到一份小差事，還有一點空間便會充當導遊，帶台灣的中國旅客來光顧酒吧。寶榮的生活比較富足，因為他找到一個能在經濟上支持他的新伴侶。有一天，他們再次遇上，寶榮要求

私下約見耀輝。耀輝赴約了，可是他強調大家沒有重修舊好的可能。這一切的堅持，最後都落空了，因為有一天寶榮受傷入院，需要耀輝照顧。

《春光乍洩》的敘事結構有一個轉捩點，就是在耀輝從醫院的急診室送寶榮回家的路上，他們在計程車後座，電影忽然以一個側面的中景，用彩色菲林從那裏開始，結束前面二十分鐘的黑白片主體。布魯尼（Peter Brunette）認為《春光乍洩》在這樣的顏色運用上，是一種很陰沉的、表現主義式（expressionistic）的做法。他形容這個鏡頭是強有力並且令人不能忘懷的（powerfully haunting）。[1]電影不到此刻並沒有恢復完全以彩色電影的形式示人，此時，耀輝細心照料寶榮，親自送他回自己的家，讓他好好休養。雙手嚴重受傷的寶榮，在經歷浩劫之後回到耀輝身旁，感覺一片安舒。寶榮在計程車的後座悄悄伏在耀輝的肩膀上睡着了。二人回家的情形，就是這樣溫暖、甜蜜和平靜。《春光乍洩》以此為電影的轉捩點，此時，電影的片速亦改變，畫面上出現一對戀人溫馨靠倚着的慢動作。

寶榮雙手骨折，打石膏之後起居飲食都需要耀輝照顧。此時耀輝在一家中國餐館當小廚，遇到一位從台灣來打工賺取旅費的年輕男子。耀輝與他相處了一段時間，開始被他活潑的心靈感染，因為耀輝本來也是因為旅遊才遠道而來。沒多久，年輕人準備離開阿根廷繼續旅程，耀輝突然感覺自己也需要把往事拋諸腦後，了斷在阿根廷的事。於是，他開始每天勤奮工作，計劃完成在阿根廷未走完的路，再次啟程回香港。回港前，耀輝再度打算嘗試去伊瓜蘇瀑布，希望完成心願，彷彿往伊瓜蘇瀑布可以抗禦心中的慾望。回港之前，耀輝繞道台灣，稍作停留，特別看看台灣青年生活的地方，回程的路又是另一種心情。

外遊與回歸

《春光乍洩》直接和間接地交代一個旅行者如何在外地有所經歷，然後尋找一個重新認定自己身份的方法。電影在這方面，含蓄地涉及間接影

響香港回歸祖國的人和事。例如，耀輝回程時，在酒店房間中看見電視新聞直播，知道鄧小平在北京離世的消息。作為一個流落異鄉的人物，男主角耀輝一直在旅途上，從香港到阿根廷、阿根廷到台灣、台灣到香港，在每一個地方不同的民族文化空間，他都要投入旅行者不同的身份，調整自己的身份意識。這是一個微妙的過程，旅行者每到一個地方，都可以代入別的文化身份，可以忘我一番，好不逍遙。忘我之境，到了盡頭，卻總得要面對現實。兩位男主角在往伊瓜蘇瀑布路上的分岔口，一同面對他們之間性格的矛盾。電影挪用了傳統黑色電影及公路電影的部分元素，在此更有效把電影人物之間的戲劇性衝突呈現出來。兩位主角在毫不浪漫的衝突中，不能隱藏大家在性格上的分別：一個是冷靜和深思熟慮的，另一個是放蕩不羈的。

《春光乍洩》以國家公路電影的風格開始，然後逐漸展示一種跨國公路電影的視野，攝影風格卻充滿了黑色電影的色彩。例如，布宜諾斯艾利斯的夜生活都是在黑色電影的氛圍之下呈現，耀輝工作的酒吧及附近的街道，有一種黑色電影中常見的幽暗感覺。譚柏霖（Jeremy Tambling）形容這些是近似黑色電影的氣氛（noir-like atmosphere）。[2] 阿根廷的夜，街道兩旁的商店都關閉了，月光朦朧，石子路黯淡，寶榮乘坐計程車到來，與他的新愛伴踏進耀輝工作的酒吧，親密地跳着探戈舞。在一片浪漫的氣氛中，一個近景展示寶榮與其男伴親密地相吻，鏡頭移開，呈現酒吧外路上的幽暗處，耀輝拖着渺小的身軀站在一旁，孤單地偷看。街道上的暗調照明效果與酒吧內的情景對照，把寶榮這類「奪命佳人」的形象，描寫得絲絲入扣。鏡頭從酒吧外望，看見玻璃窗上 Bar Sur 的字樣倒了過來，黑暗籠罩着窗外的空虛，耀輝顯得可憐。光與暗的對比，更把這種寂寞和孤單的感覺顯明。例如，寶榮與愛人坐計程車離開的時候，電影以慢鏡頭捕捉車外耀輝的凝望。車子開動之時，電影鏡頭輕微地移開，寶榮出現在前景。車廂中的暗調照明效果，深刻地映照着寶榮的無情顧盼。

《春光乍洩》在各種藝術及商業元素的平衡下，把一個關於旅遊的故事主題提升，在精神領域上感動觀眾。電影小心經營每一個場面，無論自

然景色（nature landscape）或都市文化景觀（cultural landscape），都發揮深刻的意義。對一部跨越地域的電影而言，小路、高速公路和地鐵上的旅途，在情節發展中，都發揮着展示人物生命素質的敍事功能。

當車子在筆直的公路開往無邊際的遠處，造就開放和自由的感覺時，戀人跨越陌生的阿根廷郊區，卻相反地得到莫可名狀的迷失感。電影開始時給予觀眾一個印象，就是電影主人公在放棄香港之後，需要一個臨時棲身過渡的地方。故事發展到中段，耀輝才發現，自己踏上了一段長遠地改造生命的旅程。人在異鄉，經歷艱辛的歲月後，在心靈上騰出了空間，重新思考是否應該與戀人修補關係，是否應該繼續自己的選擇背叛家庭，以及是否應該繼續在世紀之交，做一個迷失身份的香港中國人。

耀輝的旅程不單跨越國界和不同地域的旅遊景點，他還跨越不同政治背景的社會及經濟區、富裕的大都會和貧窮的發展中國家。這種旅程感動他的地方，就是個人成長的滿足。電影中段之後，耀輝決定離開阿根廷，開始其生命旅程，就是象徵他要超越人生、尋求突破。他經台灣回香港，路程好像一幅馬賽克，拼貼各地方的環境、文化、語言、風俗和人情，發放一種跨越界限的動感和尋求改變的動力。

電影中，耀輝先後兩次踏上往伊瓜蘇瀑布之路。第一次失敗了，第二次在電影接近終結時，在其生命轉折時，快樂地完成了。下面我希望集中討論耀輝往伊瓜蘇瀑布的旅程，因為往瀑布之路其實就是一個思考的過程，期間電影主人公可以審視自己過去約定俗成的思考模式。伊瓜蘇之旅，是一種心理上的歧途（psychological detour）。電影主人公第一次踏上此路，感到迷惘；可是無論耀輝這個人物有多迷惘，他在這跨越地域的旅程上，身體和心靈同時經歷翻天覆地的改變，最後在身份認同方面有所感悟，得到新的方向。

《春光乍洩》融合了最少兩個電影類型的特色，包括黑色電影和公路電影。[3] 下面的論述，環繞電影如何以景色如畫的意境作為「象徵的載體」（trope of the picturesque），去呈現男主角的心路歷程、變化和感悟。伊

瓜蘇瀑布的景色，成為電影中這種意境的主要元素，因為電影主人公對這地方的想像，一直凝聚着觀眾的關注。電影的暗示，與電影主人公逃避世俗的枷鎖有關。這種想像常見於傳統的公路電影，科里根（Timothy Corrigan）提出，掙脫世俗枷鎖的想像乃是戲劇主人公面對生活矛盾[4]的反應。因為人們心理上十分抗拒家庭、婚姻和事業的責任，現實生活上卻無法推諉，便會出現矛盾。

這種掙脫世俗枷鎖的主題，在《春光乍洩》的跨類型電影手段下，為電影人物創造了一個被邊緣化的（being marginal）身份。在譚柏霖談論《春光乍洩》的著作中，有論及這種邊緣化的狀態。據他的意思，這就是一種抗拒香港的政治局面的象徵。譚柏霖根據其對王家衛一系列電影的觀察，認為《春光乍洩》關於上路的象徵意義，打從《阿飛正傳》開始都應用在王家衛的電影中，分別表現一種「步向死亡的慾望」。[5]這種在生命中竄動的慾望，自然地顯現在《春光乍洩》的探險情懷中。在王家衛的場面調度下，高角度空中俯視下，從伊瓜蘇瀑布的源頭可見，此路通往一個淵深的洞，如赫希（Foster Hirsh）所形容的一般公路電影的路，象徵「沒有出口的地方」（places without exit）。[6]可是，我看《春光乍洩》並沒有一般公路電影的這種悲觀之想。本章正要討論伊瓜蘇之旅如何首先把男主角困在一個精神的深淵中，然後容許他在心靈上慢慢找到出路。在伊瓜蘇大自然的意境下，電影巧妙地呈現耀輝的心路歷程。耀輝成功擺脫其不幸的遭遇，超越困難，最終更解決自己的身份危機。

景色及意境：象徵的載體

電影開始時的黑白回憶中，關於伊瓜蘇一片嫵媚的景色卻是彩色的片段。瀑布在《春光乍洩》中並不單只是一場景色，乃是扣連於敘事結構的電影意境，其作用包括展示：（一）電影故事中的大自然空間，及（二）故事人物的心靈空間。與瀑布有關的影像亦多次在電影中出現，包括：（一）首先以紀念燈罩旅行商品出現在酒店房中的床頭櫃上，及（二）後來出現

在耀輝家中的床邊。關於瀑布最震撼的描述，必定是剛才提及的彩色片段。電影以高角度慢動作移動鏡頭，呈現此景。慢動作強調了瀑布的滂沱氣勢，杜可風（Christopher Doyle）認為此乃王家衛別具特色的表現形式。這種空鏡，與荷里活的一般定位鏡頭（establishing shot）不同，此鏡頭有營造象徵意義的功能。[7] 此彩色鏡頭明顯地把黑白的回憶片段隔斷，反而更凸顯《春光乍洩》中黑色電影的氛圍。

伊瓜蘇瀑布的景色插在電影開首的做愛場面，以及接着在公路上迷失方向的黑白片段之後，於是，彩色的瀑布便干擾了這一段黑白的回憶。在 "Happy Alone? Sad Young Men in East Asian Gay Cinema" 中，裴開瑞（Chris Berry）指出，伊瓜蘇瀑布之景並非是一般旅行者的抓拍（tourist snapshot）。他說：

「一如王家衛的其他電影，《春光乍洩》在形式上以中景及近景主導。有好些單鏡頭都是戀人在未能成功到達伊瓜蘇瀑布途中，平地攝取的空鏡。此一瀑布之景，以空中飛鳥的角度俯攝，又多次在電影中重複使用，成為此電影的母題，這正好顯示它比旅行者抓拍的更具意義。」[8]

由於電影的前半部都是黑白片，瀑布之景以彩色的畫面呈現，插入其中，產生一種超然的視覺效果。這一幕通過描述無盡的公路，表示前方有一更高遠之處，象徵人世間的挑戰。可是這個鏡頭有一種弔詭性，瀑布奔騰的水流四散，大自然的影像展現無窮的生命力，不受制於人，可是畫面的慢鏡頭及狹窄的影框，卻象徵一種束縛和壓抑之感。影機從一個遙遠的高處俯攝，以圓形構圖展現瀑布的出口處。磅礡的水並沒有從天瀉下，瀑布的氣勢受阻，其圓形的出口處外圍緊貼着影框，構成外方內圓的圖像，營造了一種空間幽閉的感覺。

黑白片段中的彩色瀑布，必定是敘事手段中十分重要的一個環節，可是其幽閉的空間感覺，卻大大減退一般旅遊美景令人振奮的效果。電影並非在此分享一個廣闊的美景，人類在大自然中顯得渺小，反而營造了一種焦慮和不安的感覺。宏偉的大自然秩序井然的景色與沒有指望的都市人

的生活相映成趣，造成意識上非常巨大的矛盾。洶湧的瀑布流水，藍綠相間，只一瞬間便消失於不可知的深淵中，象徵人世間一種不可推諉的矛盾，生活中不可調和的虛無感，觀眾眼前的大自然既擁有悠久的歷史，亦有不可預測的未來。這種生命不受掌控的超然感覺，彷彿預示接下來將有不可預測之事發生。所以瀑布的彩色片段插放於黑白的回憶片段之中，不是一種懷舊的手段，反而是一種激發觀眾當下聯想並且即時引發思考的手段。

電影在引發思考的過程中，突然使用洶湧磅礴的彩色瀑布景緻，令陷於「回憶」狀態的觀眾頓時失去方向。震撼的視覺效果，打斷了回憶片段的敘事連貫性，使得觀眾在電影所引發的思考過程中，不得不暫時返回現實的狀態，反身自省。電影的敘事結構中，關於伊瓜蘇瀑布的影像，出現兩種時態：（一）彩色慢鏡下的大自然風貌，呈現一種即時性；（二）旅行紀念燈罩上仿真流動的藍綠色伊瓜蘇瀑布，呈現一種懷念過去的過去式。可是電影使用伊瓜蘇瀑布的影像，旨在提供一種批判的思考角度，不在乎陷觀眾於懷舊的狀態。

在余璇智的 "What's So Queer about *Happy Together*"，她談及伊瓜蘇瀑布的實景及燈罩上的畫像之間的關係，也談瀑布的地理因素，即位於巴西與阿根廷之間，對此電影有何意義。她認為：「瀑布是一個『交流區』，轉喻香港。在燈罩中，瀑布的景色是印刻在轉軸上的逆向圖像，被反射在旋轉的燈外殼上，這意味着一種現實存在的事物之不穩定性，及一件複製品與實物的區別。」[9]她認為，電影重複地描述燈罩上和現實中的瀑布，容許觀眾反覆經歷複製品和實物所帶來不同的感覺，便能在電影與觀眾之間，建構一種審視的距離（critical distance），於是，電影便能讓觀眾在反思的過程中發現觀者的身份。

如果我們能證實觀眾可以在觀影的過程中，突破那種完全忘我的觀影代入感，並意識到自己正在觀看，我們便能進一步探討觀眾的主體意識及余期待探討的「審視的距離」。可是，余在分析時忽略了這一點。我認為，觀眾的「審視的距離」，實際上不是由並列電影中的實物和複製品而

產生的；如果余希望證明電影建構了「審視的距離」，還需考慮同時分析電影如何挑戰順時解讀的觀影習慣，以及電影在時間和空間意識上，如何引發觀眾跨越電影世界和觀影世界作出批判思考。

在接下來的論述中，我探討電影從伊瓜蘇瀑布燈罩的觀察到全彩自然景觀的全景鳥瞰視角，我們可以發現伊瓜蘇瀑布不單是一個比喻體，因為電影容許這個比喻體，對懷舊之想發揮干擾的作用。在時間的意識上，電影場面調度所營造的「現在」和「過去」之感重疊起來，於是電影使得懷舊的感覺得到延異，伊瓜蘇瀑布便帶來「物是人非」的感覺，觀眾解讀時便會產生更深層的思考。

電影中關於耀輝最後一次遊覽瀑布的描述，不是一種懷舊的表現，也不是耀輝在這個國家對回憶的憂傷感慨。電影的主角再次回到公路之上，電影以五個漫長的跳接黑白鏡頭，描述耀輝駕車往瀑布的情況。一連五個跳接的鏡頭，只見漫長的公路不見人煙，正是一個扭轉觀眾正常代入角色的轉折點，車子向前走的動感亦象徵耀輝的進步思維，嘗試把過去的貪嗔癡愛拋諸腦後。

這一序列的鏡頭之後，電影便開始描述耀輝作出離開布宜諾斯艾利斯的決定。五個跳接鏡頭違反傳統商業電影的做法，並沒有反打，呈現戲劇主人公耀輝的樣貌，此時的觀眾並沒有機會明白耀輝的感覺，於是亦難於代入耀輝的世界。第五個跳接鏡頭，在淡出於一個轉折性質的透白畫面之前，此時電影在視覺上，把畫面推近到公路的遠方。鏡頭下接耀輝夜間繼續上路的情形，電影不到此時不反打耀輝的面容。此時，觀眾可見耀輝在駕駛席上的中景。然後，電影一度恢復其暗調照明的效果，描述寶榮和耀輝親密的過去，進而迴轉到布宜諾斯艾利斯，描述寶榮因為思念耀輝而改變了性情，感覺好像化成另一個人一樣。

譚柏霖認為耀輝最後前赴伊瓜蘇瀑布的旅程與一種步向死亡的想法息息相關，他説：「故事⋯⋯暗示他渴望透過重新啟動旅程作結，本來的敘

事結構中斷時，步向死亡的形式便開始了。」[10]

譚柏霖以最後伊瓜蘇瀑布出現兩分鐘的片段作證，指出重啟旅程的行為就是追求結束的象徵。他認為，當瀑布都好像流進一個洞裏去，正在消失的時候，「耀輝就進入一個靜止的狀態——沒有遲延，沒有耽誤——他的處境開始等同於死亡」。[11]

我不同意譚柏霖的死亡論，他忽略了耀輝決定重啟瀑布之旅後，便可以開始人生的新一頁；最後耀輝決定承擔命中注定的一切，展現了一種積極的人生態度。我認為，當耀輝承認自己命途坎坷時，他亦同時明白自己有能力把不能避免的遭遇扭轉，他便努力嘗試重新認識自己，包括自己的社會、文化及政治身份。他希望重新把握生命的決定，源於一種希望「自我釋放的智慧」（intelligence to liberate），[12] 是在瀑布下遊歷時沉澱出來的。我認為，《春光乍洩》的悲劇元素在反傳統的敘事結構中，反而成為引導觀眾重新思考歷史和身份的催化劑。本章會繼續論證《春光乍洩》並非一部悲劇。電影最後能在光明之中，引發一般公路及黑色電影欠奉的樂觀想法。

電影結束之時，耀輝生命中並沒有出現一個悲劇性的結局。耀輝決定離開布宜諾斯艾利斯，啟程返港的時候，曾經致電及寫信回家給爸爸，嘗試為自己背叛家庭懺悔。然後他積極地過着與香港人同步的生活，把自己在布宜諾斯艾利斯的生理時鐘完全倒轉過來。然後他放棄寶榮，將寶榮的護照奉還。離開布宜諾斯艾利斯之前，他首先啟程去伊瓜蘇瀑布，然後經台灣返港。

耀輝在故事中想念自己未完成的舊事，最終他能夠完成伊瓜蘇瀑布之旅。因此余琍智認為耀輝是一個「懷舊」（nostalgic）的主體。[13] 周蕾（Rey Chow）指出《春光乍洩》展示一種懷舊之思，對象是香港，伊瓜蘇瀑布在電影中，正好象徵人們渴望聯繫生命原動力（primeval）的想像。

可是，譚柏霖並不完全同意周蕾的這個論點。[14] 因為《春光乍洩》的結

構屬碎片式的（fragmented form），所以電影「排除了任何一種單向的解讀方法」。他提出疑問，認為周蕾的假設可能出現問題，因為她論及的懷舊主體乃是一個貫徹始終地有誠信的人。[15] 我同意譚柏霖的看法，按《春光乍洩》下半部的結構，可知電影容許原型角色互換身份。《春光乍洩》的人物主體，並非一如周蕾所假設的單一。

周蕾根據《春光乍洩》運用黑白片段的手法，認為此電影是一部懷舊之作。[16] 她嘗試使用拉康的分析性詞彙「n+1」作為比喻，指出《春光乍洩》的情節佈局就是「n+1」的模式。其論文應用德里達的理論，認為《春光乍洩》的戲劇效果，都是用倒行逆施的（retroaction）懷舊之法。[17] 可是她嘗試論證時，比較着重分析電影的結構，反倒沒有很多空間展示《春光乍洩》如何倒行逆施，超越電影結構的限制。

有別於周蕾，我不認為《春光乍洩》是一部懷舊之作。根據戴維斯（Fred Davis），懷舊的作品都是苦中帶甜（bittersweet）的美好回憶，[18] 可是，《春光乍洩》一開始就透過耀輝低沉單調的畫外音，交代故事的過去，不是引發甜蜜的聯想。電影頭二十分鐘不斷描述戀人的矛盾和衝突，也沒有甜蜜的愛情發展。最美的時光發生在耀輝把寶榮送回家的路上，用現在的時態，並非回憶，以彩色的菲林呈現。

我欲小心界定《春光乍洩》的目標並非懷舊，希望舉一反三，說明能引發觀眾對往昔懷念的九七前後之作，不一定是懷舊之作。如果我們對這些電影一概而論，便可能錯過其精髓，例如本書強調那一種造就觀眾協商文化身份的電影歷史觀及電影展現時間因素的高度創意。

懷舊之思亦不是純粹關於過去的，例如何其恩（Linda Hutcheon）認為，懷舊的行為涉及現在的事遠多於從前的事。[19] 她引用巴赫汀（Mikhail Bakhtin）的歷史觀，談及一種「歷史的迴路」（historical inversion），指出人們會把現在生活未能達成的指望，投射在過去的時空中，然後加以理想化的想像。[20] 何其恩亦引用史珠華（Susan Stewart）的言論，[21] 指出人們在想像的世界中，會寄託今天的理想在「過去」，往往那個想像中的「過

去」才是實現當今的理想的時空。

　　我確實相信我們在分析此電影時，不需完全把注意力放在過去，其實可以分析那激發懷舊之思的今日之想。《春光乍洩》的電影手段非常獨特，它挪用經典黑色電影的攝影風格及人物原型，敘述電影主人公在分手之後，各自流落於布宜諾斯艾利斯的生活，於是這部分的電影內容呈現一種獨特的氛圍，好像正在暗示一種過去的時態，其實這個環節正是現在的事，卻穿插在電影主人公的回憶中。其實電影的頭二十分鐘，即是在耀輝從醫院把寶榮接回家之前，大部分都屬於耀輝的回憶。電影頭二十分鐘期間，只有四處地方涉及現在的事，包括：（一）慢鏡彩色拍攝的伊瓜蘇瀑布、（二）旅館霓虹招牌的彩色空鏡、（三）耀輝在酒吧門外偶遇久別重逢的寶榮（黑白片段），及（四）耀輝送受傷的寶榮到醫院急救（黑白片段下接全面彩色的電影）。

　　由此可見，電影同時把表現現在和過去的元素拼湊起來。於是，當現在的時空以超越觀眾想像的歷史時態展現，電影便能夠破碎一般觀影的意識規範，並且給予觀眾更大的觀影自主權，開放了解讀電影的空間。這種做法的好處在於含蓄地勾起一種思古的幽情，其目的不在於借古諷今，亦不在乎詠歎物是人非。《春光乍洩》在一般觀影的規範之上，開放其他解讀的可能性，以助觀眾在觀影期間反身自省，各尋自己喜歡的觀點與角度。於是，觀眾可以對個人、社會、歷史和身份作出很不一樣的想像。

　　用何其恩的術語，這種手段既讓觀眾代入故事現在的時空，又同時疏離他們到往昔的時空，無論觀眾意識到現在或過去，當他們穿梭於電影及觀影時空之間，電影的歷史感不會失去感召力。那就是說，他們穿梭於現實的觀影時空及虛擬的故事世界時，會就同一件事或物，分別得到不同感悟。這種「雙重的感召」（twin evocation），[22] 有助觀眾尋找解讀歷史的新角度。

關注文化身份認同

我認為懷舊並非《春光乍洩》的目標，但是電影確實同時把表現現在和過去的元素拼湊起來。我們討論的重點應該關於：（一）電影如何達到這種效果，及（二）電影為何需要達到這種效果。本章已經談論前者，下面希望詳細探討後者。

用德里達的詞彙去理解《春光乍洩》在電影敘事時態上的混雜性，便需要提及德里達關於「增補」（adding on）的言論。我們不難於電影主人公的遊歷中發現這種「增補」的經驗。那就是説，旅行者在出發之前，他們在家鄉原有的文化身份會構成一種生活的座標，在日常的思考活動中，這個文化身份會佔據一個重要的中心地位。旅行者在陌生的他鄉，無論起居飲食，在文化上都未必可以完全持守家鄉的做法，於是本來的文化身份便失去其中心的位置。旅行者一邊上路，一邊需要吸收外地的文化，暫時容許一些外國人的生活和文化充斥自己的生命，都是一般旅行的經歷。這就是一種快樂的「增補」經驗。旅行者暫時放下自己原有的文化身份，嘗試在異地用異國的方法理解人生，也是一大樂趣。旅行者在外國享受異國風情，出現的文化身份認同（identifying）感覺只能用現在進行式的時態來形容，這種屬於旅行者的文化身份認同，是一個不斷「增補」的過程，期間涉及脫離、反沉澱和反規範的自我反思。

旅行者的文化身份認知過程，也是建立文化身份的一種過程。德里達在 *Monolingualism of the Other; or the Prosthesis of Origin* 指出，世上沒有一種從天而降、人民可以不假思索地接受或攝取的文化身份。[23] 他的意思是，人民不應該盲目依從約定俗成的身份觀念，而是需要關注認同這個身份的過程。這種反思文化身份認同的行為，應該是每個人生命中一場停不了的「思辨」過程（ceaseless contestation）。

我們可以嘗試從中國人的角度去思考這種行為，例如《春光乍洩》中的耀輝在布宜諾斯艾利斯的旅途上，正正想起自己是否應該重新考慮重拾

家裏「父親的方法」（意即傳統中國男子成家立室的方法）。這是他的「思辨」過程涉及文化身份的反思，也是電影的轉振點。耀輝在《春光乍洩》的下半部，改變了原有的行為模式，思想變得豁達了，又把生理時鐘改變，與香港人同步，嘗試重新理解自己的身份。他放下對愛情的執着，原諒了寶榮，偷偷退還寶榮的旅遊護照，因為他已經悄悄地揭開人生的新一頁。此時，故事到了一個反高潮，情節上出現新的發展。

《春光乍洩》從開始便大力描述喜、怒、哀、樂等至情至性的表現，但是在電影的轉振點之後，電影的主人公就進入一種「致中和」的狀態。這是一種處理危機的情感智商，並非電影無中生有、堆砌出來的心理活動，因為這種情緒的表現，乃源於中國人社會中歷久常新的老方法，就是中國人家中常會提及的中庸之道。孔子説：「喜怒哀樂之未發，謂之中。發而皆中節，謂之和。中也者，天下之大本也。和也者，天下之達道也。致中和，天地位焉，萬物育焉。」任何一個人處於耀輝的處境，如果應用這種情感智商去處理危機，在生活中都會出現電影中耀輝的行為，就是一種拒絕盲目順從喜怒哀樂之情，而把情緒及自己的人生推到絕處。換言之，「致中和」就是時時刻刻的自我反思，在生活文化上認定人生的座標，作出與身份對應的、中和的行為。這種自我反思，用福柯的方法理解，可稱為「思辨」（contestation）。他説：

「『思辨』的行為並不等同於否定，『思辨』本身並不需要確定任何事情，卻可以在事情轉變的過程中發揮臨時休止的作用，以排解當時某些存在的狀態或價值觀念。『思辨』就是一種把行為從限制的一端推到其另一端，以便『思辨』的主體作出本體性的探索……」[24]

我看《春光乍洩》的電影手段，一如本書早前給予其他電影的分析，也可以透過德里達這一概念加以理解。德里達形容的「補助」之法（supplementarity），[25] 正好亦能夠引發福柯提出的這種「思辨」行為。上面糅合了中國人的價值觀念和福柯及德里達的文化理論，探討《春光乍洩》的特點。它作為九七前後一批特別的香港作品的佼佼者，能夠拓展更

寬大的電影傳意及解讀空間。這批電影都經過類似的創作歷程，就是在香港回歸祖國前，香港人面對文化身份的危機時，透過重新認定本土及中國文化的素質，在一種兼收並蓄的狀態下，超越了世界電影語言帶給觀眾的觀影及解讀規範，而得出獨特的本土及世界觀。這批香港電影在挪用經典黑色電影元素之後，經過獨特的創作手段，所經營的價值觀念，究竟是何等的觀念呢？這些觀念是悲觀的還是正面樂觀的？坊間傾向抱持較悲觀的看法，我的立場卻不然。

《春光乍洩》在敘事結構方面的設計，引發出乎觀眾意料之外的效果，比較容易引導香港觀眾進入上面談及那種「思辨」的狀態。在《春光乍洩》的案例中，電影把身份及自我意識等概念延異了，下面詳細解釋為何此香港電影現象與香港人有關。王家衛承認《春光乍洩》是一部關於香港的電影，他說：「我走的路愈遠，就會更仔細的回顧香港。」[26] 焦雄屏談到，雖然電影當中幾乎看不到關於殖民城市的詳細描述，觀眾依然可以在影片的各個地方找到它的影子。她指出王家衛的話正好證實此觀點，王家衛說：「我們在布尼諾斯艾利斯重建了一個香港。」[27] 對於焦雄屏來說，《春光乍洩》隱含着一個政治議題。她說：

「……《春光乍洩》實際上講述的是『三座城市的故事』；同時，談及戀人之間的分手、復合和複雜的關係。然而其中隱含的真實情況，卻是由 1997 引發的焦慮，使得大量香港人離開此地，移居他方。戀人間的愛情、隔閡和離別其實影射了北京、台北和香港的關係，意義深遠和複雜。儘管王家衛的政治信息如此的難以察覺和複雜難懂，但《春光乍洩》選擇在 1997 年上映，毋庸置疑不是一個巧合。」[28]

王家衛也許並沒有想到透過《春光乍洩》探討任何政治議題，然而，影片在接近結束的時候，的確巧妙及含蓄地提及香港回歸中國的事。耀輝在回港前走過一些地方，作出思考，都與香港扣連。例如，耀輝在布宜諾斯艾利斯生活，並沒有必要把活動的時間配合香港人，可是他將日夜顛倒，每天艱辛地在夜間工作。電影亦倒攝香港人的都市生活，具體呈現耀

輝希望回港的心理需求。電影又特別描述電視台直播鄧小平（自1983年開始促成香港回歸祖國的國家領導人）的死訊。電影結束的時候，當餐館的小幫手張宛登上火地群島燈塔，電影指出時間是1997年。電影刻意把耀輝這一段經歷置放於電影的後段，構成電影的高潮及反高潮。電影的敘事結構鮮明，內容涉及九七前後香港人關心的人和事。張解釋布宜諾斯艾利斯的城市景觀可與香港人記憶中六十年代的社會及生活環境相比。他認為電影的內容與九七回歸問題對應是非常明顯的，指出《春光乍洩》：「……強化了1997的議題，透過描述兩個香港男子為逃避香港的生活，而投入別的時空。就強化了1997的議題。導演愈是讓人物走得遠，關於九七的疑問愈覺明顯」。[29]「別的時空」指的是不受香港的煩惱所影響的旅行時空。他認為《春光乍洩》關於主人公流落異鄉的主題是與困擾萬千香港人的九七大限有關。

人物原型的對倒：展示身份的問題

通常遊客在外地旅遊都會借代外國人的身份，從而感受外國的生活和風土人情，這是一種旅行的樂趣。可是，二人的路走遠了，旅行的新鮮感減退了，一起外遊開始無助於修補他們之間的矛盾。對於這對戀人來說，當旅行失去這種作用的時候，即他們再無法忘我地遊玩，不能逃避現實的煩惱時，他們便迷失了。電影的故事開始時，他們在公路上迷失方向，感情生活也一樣失去了方向。二人在公路上決定分手，感覺更加迷惘，因為他們感覺自己不屬於阿根廷。當旅費用光的時候，他們又失去旅行者的身份，於是，他們的身份出現了雙重的問題。

《春光乍洩》在電影開始的時候，便展示這些身份的問題，耀輝一直以單調的聲音旁述，不顯得回味這段戀愛的往事，彷彿他們的過去與自己無關似的。他處於兩難之間，拿不定主意，不知道應該留在阿根廷繼續做一個沒有身份的外來者，還是回家承擔兒子的責任和繼續做一個香港人。因此，他感覺無所適從，不安的感覺與日俱增。雖然已經適應阿根廷的生

活，並且懂得當地的語言和文化，他對這個地方卻從來沒有歸屬感。耀輝的一切回憶，都不是味兒。他的思考，都與協商個人、社會及文化身份有關。耀輝在電影中的旁述很重要，其內容證實他的文化身份是可變的，並且正在改變。

《春光乍洩》有一點很有趣，電影後半部以一種非常的手段，把奪命佳人和陷於虐戀的男人的角色顛倒了，這兩種角色分別都是經典黑色電影的原型，卻在《春光乍洩》中產生變化。寶榮，在電影中作為「奪命佳人」的原型，在故事開始時已經把耀輝引入歧途，捲入了盜竊旅行經費的刑事案件中。耀輝，在電影中陷於虐戀的狀態，也是經典黑色電影的一種原型人物。然而電影發展到中段，耀輝決定離開阿根廷的時候，他將自己代入了「奪命佳人」的角色。耀輝拿走了寶榮的護照，令他無法自由地離開阿根廷，不能自拔，此時耀輝變成了一個邪惡的「蛇蠍美人」。相反，當寶榮感覺耀輝改變了，他反過來陷入虐戀的狀態，每天留在家中等着耀輝回來，努力嘗試留住戀人的心。耀輝後來又在性生活上糊里糊塗，甚至會在公廁中尋找陌生的性伴侶。相反，寶榮好像代入從前耀輝的角色，變成一個很珍惜愛情的居家男人。

兩位電影主人公的性情對調了，不僅打斷觀眾原本投入人物角色的感覺，更加延緩了他們進一步投入這些電影虛構的人物角色，包括現在變得情深款款的寶榮，或是好像奪命佳人一般危險的耀輝。當這兩個黑色電影的原型人物在電影的特別手段下對調了身份，觀眾便立刻被電影疏離。觀眾在意料不及的情節發展下，理應不知如何是好，因為他們還來不及在變幻中的敘事結構框架外重新定位。可是，電影急速的戲劇性發展，此時已經奇妙地吸引着他們進入戲劇世界的另一個階段。《春光乍洩》的這種手段，是刻意引導觀眾偏離於傳統解讀黑色電影原型人物關係的軌跡，然後得到一個反身自省的閃念。

黑色電影原型人物的身份互換，與故事一步一步的進入高潮有關。本章較早前談及電影如何在結束前經營其反高潮，現在話須說回來，詳細談

一談此反高潮之前的故事高潮。

在電影進入高潮之時，即耀輝自行到達伊瓜蘇瀑布，然後準備離開阿根廷；寶榮想念從前，租下了耀輝的公寓，懷舊一番，卻陷入了不能自拔的情感深淵。此時此刻，電影並非透過懷舊的氣氛說寶榮不放棄愛情的動人故事，相反卻指出懷舊及懷舊的狀態所引發的無奈及悲劇感。寶榮在耀輝的公寓裏，小心翼翼地把所有東西根據耀輝的方法安排妥善，別無二致。寶榮把耀輝喜歡的香煙安放在耀輝喜歡的小櫃子上面，整理床鋪也是沿用耀輝喜歡的方法，一絲不苟。可惜寶榮所做的一切都是徒然的，因為此時觀眾已經知道，耀輝已經離開阿根廷，開始人生的新階段，不會回到這個房間。

於是，影片中性感危險的人物，不論是從前的寶榮，還是現在的耀輝，在電影的下半部中，都不能真正與危險及邪惡的素質扣連起來。《春光乍洩》的黑色電影原型因此亦產生了結構性的變化，然後電影談及的善與惡、好與壞的界限都模糊了。因為電影的前半部完全沒有為此變化作出任何鋪墊，觀眾在電影的高潮及反高潮之處，都在意料之外的狀態下觀影，所以觀眾得以重新解讀經典電影那些約定俗成的觀念，反身自省。當耀輝在故事中進入一個自我反思的狀態，電影又容許觀眾同時代入其處境，產生同感。所以，《春光乍洩》的手段乃是一種容許觀眾代入故事，又同時疏離他們的方法。在這種情況之下，觀眾無論再主動地解讀，或是更被動地投入故事世界，他們都得以客觀地重新思考關於身份這個問題，即是香港回歸祖國之前的身份迷失。

《春光乍洩》特別之處更在於它以反高潮的手段，呈現戲劇主人公都分別進入一種「致中和」的狀態。耀輝曾經一度質疑自己一直付出愛情的愚昧，於是嘗試反其道而行。最後，他願意踏上回家的路，修正自己及重新尋找新的路向，這是一種中庸之道。

寶榮也是反其道而行，代入了耀輝忠於愛情的角色，進入「致中和」

的狀態，重新尋找愛情的真諦，這也是一種中庸之道。《春光乍洩》在對比兩位主人公互換角色之後的生活，通過展示一系列令人玩味的電影符號，邀請觀眾一起思考他們的發現，讓觀眾在過程中亦一同自省，並重新探究自我身份的認知（idea of self）。

電影中耀輝遊走於多重身份之間，包括同性戀人的伴侶、父親的兒子、在香港成長的受殖者和香港中國人等諸多身份，互相協調。由此可見，電影通過象徵性的符號，表達陰陽兩極互換位置，相生相剋，循環不息。例如，當愛情在電影發揮到一個臨界點，不忠的行為反而在情節結構上發生主導的作用，相反亦然。於是電影便出現一種步向平衡的狀態，可是，電影開放式的敘事結構沒有把任何一種狀態固定下來。電影陰陽互動的效果，生生不息，讓觀眾繼續反思身份認同的問題。電影持續地讓觀眾代入電影世界，又同時疏離他們，亦有助觀眾反身自省，各自在自己的思想領域中，持續地追尋一種理想的平衡狀態。

本章強調一點，就是電影在引導觀眾持續地反思自省，追求平衡的狀態，乃是一種協商的行為。電影容許觀眾遊走於虛構文本的各種身份角色之間，觀眾便可以在敘事框架之外，作出批判性的獨立思考。當電影涉及香港回歸祖國之事，電影容許觀眾反思現實的政治、社會及經濟狀況的機會亦多了。這種開放式的敘事結構，出現於好些九七前後的香港電影，有助當代的香港人處理身份的迷失。下一章分析的《笑傲江湖 II：東方不敗》，也是一個鮮明的例子。

註

1 Peter Brunette, *Wong Kar-wai*, (Urbana and Chicago: University of Illinois Press, 2005, p.78. ('Po-wing' is known as 'Bo-wing' in this chapter.)

2 Jeremy Tambling, *Happy Together*, (Hong Kong: Hong Kong University Press, 2003), p.42.

3 黑色電影為戰後一個非常獨特的電影現象，催生了一系列的公路電影，描述一群法律不能制約的叛逆者的故事。參Steven Cohan and Ina Rae Hark, *The Road Movie Book*, (London and New York: Routledge, 1997)。

4 Timothy Corrigan, *A Cinema without Walls: Movies and Culture after Vietnam*, (London: Routledge, 1991).

5 Jeremy Tambling, *Happy Together*, p.36.

6 這些公路電影的開放空間都是「沒有出路的地方」(places without exit)。譚柏霖引赫希 (F. Hirsh) 的書稿作出描述，參Foster Hirsh, *Detours and Lost Highways: A Map of Neo-Noir*, (New York: Limelight Editions, 1999)。

7 Christopher Doyle, *Don' t Cry for Me Argentina: Photographic Journal*, (Hong Kong: City Entertainment, 1997).

8 Chris Berry, "Happy Alone? Sad Young Men in East Asian Gay Cinema" , *Journal of Homosexulaity*, Vol.39, No.3/4, 2000, pp.194-195.

9 Audrey Yue, "What's So Queer about *Happy Together*? A.k.a. Queer (N) Asian: Interface, Community, Belonging" , *Inter-Asia Cultural Studies*, Vol.1, No.2, 2000, p.257.

10 譚柏霖說：「故事……暗示他渴望透過重新啟動旅程作結，本來的敘事結構中斷時，步向死亡的形式便開始了。」參Jeremy Tambling, *Happy Together*, p.60。

11 同上。他認為，當瀑布都好像流進一個洞裏去，正在消失的時候，「耀輝就進入一個靜止的狀態——沒有遲延，沒有耽誤——他的處境開始等同於死亡」。

12 「……經典電影中的奪命佳人受歡迎……因為她不單只性感，還很獨立，而且野心大，會憑自己誘人的魅力和聰明去衝破因婚姻不美滿而帶來的困難。」參Elisabeth Bronfen, "Femme Fatale—Negotiations of Tragic Desire" , in *New Literary History*, Vol.35, No.1, Winter 2004, 7th paragraph.

13 Audrey Yue, "What's So Queer About *Happy Together*?" , p.255.

14 Tambling, *Happy Together*, p.83.

15 同上，pp.88-89。

16 Rey Chow, "Nostalgia of the New Wave: Structure in Wong Kar-wai's Happy Together" , in *Camera Obscura*, No.42, Sep 1999, p.34.

17 同上，p.31、p.46。

18 Fred Davis, *Yearning for Yesterday: A Sociology of Nostalgia*, (New York: The Free Press, 1979), p.265.

19 何其恩追溯了Nostalgia在醫學及病理學中的詞源。她指出這個字分別都從希臘而來：首先，nostos是回家的意思；其次，algos是痛苦的意思。Nostalgia這個字乃於1988年，一位十九歲的瑞士學生，在其醫學論文中首先提出。他藉此詞彙，談及一種思鄉的疾病。參Johannes Hofer, "Dissertatio medica de nostalgia, oder Heimwehe" , translated in The Bulletin of the Institute of the History of Medicine 7, 1934, pp.379-91及Linda Hutcheon, "Irony, Nostalgia, and the Postmodern" , last modified on 19th January, 1998，參 library.utoronto.ca/utel/criticism/hutchinp.html。

20 何其恩的資料來自M.M. Bakhtin's *The Dialogic Imagination: Four Essays*, ed. Michael Holquist, trans. Caryl Emerson and Michael Holquist (Austin: University of Texas Press, 1881), p.147。

21 何其恩的資料來自Susan Stewart's *On Longing: Narrative of the Miniature, the Gigantic, the Souvenir, the Collection*, (Baltimore: The Johns Hopkins UP, 1984), p.23。

22 Hutcheon, "Irony, Nostalgia, and the Postmodern" , p.8.

23 Jacques Derrida, *Monolingualism of the Other or The Prosthesis of Origin*, trans. Patrick Mensah, (Stanford and California: Stanford University Press, 1998), p.10.

24 Michel Foucault, "Preface to Transgression", in *Language, Counter-memory, Practice: Selected Essays and Interviews*, ed. Donald F. Bouchard (Ithaca and New York: Cornell University Press, 1977), p.36.

25 對於啟蒙時期的哲學家來說，supplement的性質是「危險的」（dangerous），因為他們認為，supplement是一種唯心的主張，強調需要將中心以外的「他者」（the other）邊緣化。德里達反對這種舊的概念，他提出différance，解釋supplement實際上可以容許「他者」重回文本的中心。德里達的做法，目的為了挑戰所有唯心理論的合法性。

26 Peggy Hsiung-ping Chiao, "Happy Together: Hong Kong's Absence", in *Cinemaya 38*, 1997, p.17.

27 同上，p.18。

28 同上。

29 Stephen Teo, *Wong Kar-Wai*, (London: British Film Institute, 2005), pp.99-100.

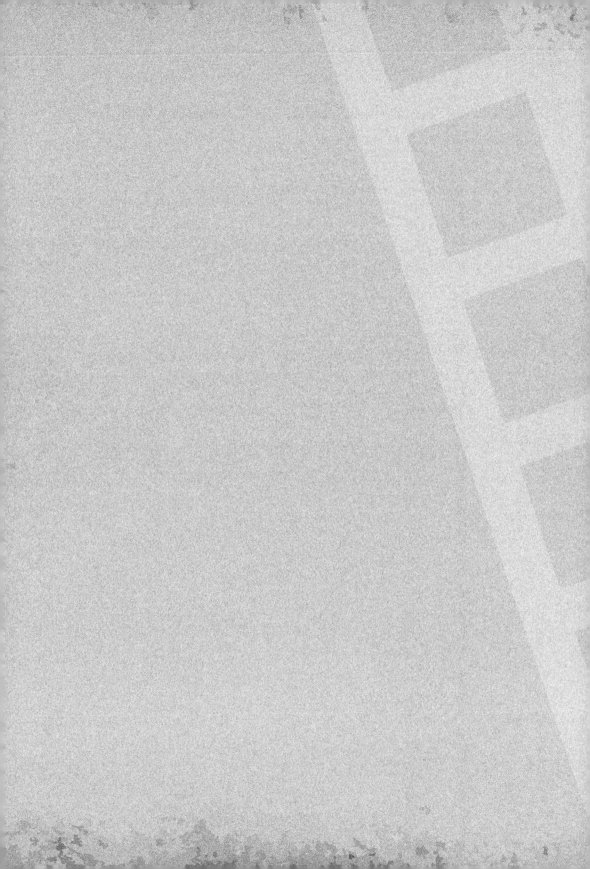

《笑傲江湖Ⅱ：東方不敗》：林青霞的「表演性」[1]

《笑傲江湖II：東方不敗》與上面三個電影案例的相同之處，在於電影應用特別的手段，給予觀眾一個嶄新的觀影方式，反而可以呈現一般電影無法描述的內容。此電影亦挪用了傳統黑色電影的原型人物、主題及攝影風格。電影把武俠元素混在兩種經典黑色電影的橋段中，包括：（一）末路英雄遇上奪命佳人和（二）絕路鴛鴦亡命天涯。電影中黑暗的武林恍如黑色電影中的罪惡迷城，象徵一個無法無天的世界。武林之中人人迷失生命的方向，人人自危。究竟九七前後，這種關於武林的悲劇電影，也會一如前面的案例，有利觀眾協商文化身份及引發積極和正面的想像嗎？

　　《笑傲江湖II：東方不敗》（程小東，1991）改編自金庸著名同名小説《笑傲江湖》，故事發生在遙遠的中國古代。小説於十九世紀六十年代首次在報章上發表，故事的歷史背景未於小説中清楚界定。電影不僅僅講述原本武俠世界裏的權力糾葛，憑藉著名女星林青霞的「反串」演出，同時透過描述一種同性慾望，引發連串關於男權與中國社會文化的問題。過程中林青霞隨着劇情的發展，後來以男角的身份易服，造型酷似一位奪命佳人。作為一個聞名於香港、中國大陸、台灣和世界華人社區的女星，林青霞在《笑傲江湖II》中飾演一個惡毒凶險的魔頭，人稱「東方不敗」。本章的切入點，着眼於電影如何利用一個弱者的造型，美化一個萬惡的魔頭，最終還把他塑造為忠義仁愛的大情人。電影藉「奪命佳人」的造型，把一個魔頭「藏」在一「弱女」的身軀下，造就多種解讀電影的可能，過程引人入勝。此電影在終結時亦與其他案例一樣，出現一個開放性的結局，讓觀眾自由批判思考那些約定俗成的意識形態，包括情愛、身份和仁義。

　　《笑傲江湖II：東方不敗》中林青霞的演出，一直引導觀眾思考關於電影人物的身體的象徵意義。觀眾在解讀的過程中，同時觀賞林青霞生理上的女體和電影中男角易服後的女體。於是，看見的不再單單是女體，而是林青霞跨性別的表演身段。此時，觀眾不能不同時處理觀看和解讀之間的落差。更大的問題出現在東方不敗自宮之後以女性自居，這個落差失效之時，電影更進一步模糊了約定俗成的身份界線。無論落差出現和失效時，

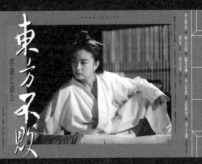

都有利觀眾協商他們對身份的想像。

《笑傲江湖 II》改編了小說的文本，把故事設置在中國的明朝。當時中國的俠客習武不只為保護自己，也為保家衛國。在政局不穩時，宮中的太監背叛了傀儡皇帝並與少數族群的日月神教聯盟；同時，東方不敗——一個反叛的男性武者——憑實力控制了日月神教，懷着能夠獨自統治世界的希望，他偷取了一本武術秘籍《葵花寶典》，並成功練成了書中一種邪惡的功夫。東方不敗此時超越了太監的勢力，漸漸控制全國大局。可是修煉神功之際，東方不敗需要自宮，在修煉過程中，漸漸顯露出一種獨特的女性氣質。有一天，愛好和平的武林高手令狐沖與正在湖水中秘密修煉的東方不敗偶遇。在這次短暫的相遇中，令狐沖深受東方不敗吸引，並沒有發現對方其實是男性。他們成為朋友並開始發生感情。漸漸東方不敗對令狐沖產生情愫，希望他相信自己是個女人。有一天晚上，令狐沖在追查東方不敗的行蹤時突然出現；他對眼前擁有獨特女性氣質的東方不敗傾慕不已，於是二人建立更深的關係。為了維持兩人之間的浪漫感覺，東方不敗說服妻子假裝自己，與令狐沖在一個黑夜裏發生了性關係。從此之後，東方不敗對令狐沖的愛日益加深，最後不得不放棄自己的武林事業。他堂堂正正地以女性的身份出現，在一座大山上挑戰阻礙他的所有對手。東方不敗不再想要統治國家，他需要的是令狐沖的愛。為了測試令狐沖，東方不敗威脅要殺死與令狐沖有曖昧關係的好友任盈盈。於是東方不敗抱着任盈盈跳下懸崖，其實他希望令狐沖前來營救的是他，而不是任盈盈。結果令東方不敗心碎。最終，東方不敗決定退出愛情的三角，從此消失於武林。

男性雄風與中國的「文武」

一般情形下，香港動作片會把英雄素質灌注於男性角色中，其身份和身體都是英雄感的載體。例如香港很多強調男權的電影，會期望「符合現代西方的標準，包括健康、形態和體格」，[2] 有些可能加以「孕育國家主義感情」，[3] 甚或「表彰受殖者的文化身份」。[4] 可是仍有好些中國和香港的武

術電影或會注入中國文學和哲學的傳統元素。雷金慶（Kam Louie）[5]和王德華（Edward Wang）[6]拓闊了這方面的討論空間，他們研究中國文化的「文武」概念，例如書生的素質，包括良善、才情和智慧。他們參考了中國傳統戲劇中小生和文武生的表演程式，通過討論易服，[7]他們發現更佳地理解中國男性形象的方法。

中國電影極少把男性武者與女性形象結合在一起，《笑傲江湖 II》是一種例外，徐克和程小東以「酷兒」（queering）手段，憑林青霞的易服和跨性別造型，挑戰電影中傳統的男性形象。然而在中國戲曲中，易裝是一種傳統的「行檔」藝術，並非「酷兒」表現。這種傳統藝術程式中，女演員被分配演出書生（文）或軍人（武）的男性角色。這類藝術家被稱為「反串」的表演者，也就是演出相反性別角色的人。傳統上，作品通過藝術，提煉舞台演繹的方法，把不同身份和年齡的人物的生活行為，作出完美的展示。跨性別的演繹（反串），從來不會令觀眾對性別角色產生混淆。「反串」表演是戲曲表演藝術的一個重要組成部分。

《笑傲江湖 II》的「酷兒失衡」

不同於「反串」表演，學者認為《笑傲江湖 II》的跨性別演出反而能在視覺上引發同性愛的愉悅感。梁學思（Helen Hok-sze Leung）認為電影從成像到觀影，過程中動搖了一般的性別意識。在其《笑傲江湖 II》的研究中，她着重分析跨性別角色的主體性。她認為，這種跨性別角色在銀幕中並不是一種象徵，而是一種解構敘事的中介。她強調，她並不認為這是一部關於彰顯男性中心思想的電影；相反，這是一部以跨性別女性中心的思想侵蝕男性英雄主義的電影。[8]下面我也從電影怎樣動搖觀眾的意識着手，我認為這種電影的作法，涉及使用黑色電影的手段和「酷兒失衡」（queer de-stablization）法，在不驚動觀眾的情況下提高觀影自覺性，本章稍後會詳加分析電影最後因此造就甚麼創新的效果。

梁的「酷兒失衡」理論假設電影中跨性別女性中心思想會得到鞏固。但我會從另一方面看這種酷兒手段。我認為電影吸引觀眾之處在於重置經典黑色電影元素，製造解讀的差別和延異性。經典黑色電影元素包括高反差的攝影技巧、迂迴曲折的敘事和撲朔迷離的奪命佳人造型。然而，使用這些經典元素並沒有把《笑傲江湖II》變成一部經典黑色電影。《笑傲江湖II》喚起觀眾對黑色電影類型的觀感，然後引起觀眾的興趣，特別解讀電影類型中常見的男權危機。這種手段最終讓電影破壞電影文本的穩定性，因為它改變和延誤了文本傳達個人、社會、政治、文化危機的信息。

電影中東方不敗得到傳統黑色電影奪命佳人的造型，同是危險和性感的尤物。他雖有優越的男權地位，卻添上一種女性柔弱的氣質，於是角色近似奪命佳人。然而不同之處在於跨性別的東方不敗沒有經典電影類型中奪命佳人必受懲罰的命運。這部電影提供的開放式結局，使觀眾產生一種關於易服和跨性別的想像。這種充滿愛和浪漫的想像，讓觀眾在投入電影角色之餘，遊走於性別和文化身份定位之間，產生快感。

江湖：香港的象徵

在香港主權移交之前，有愈來愈多的本土製作以危城亂世為社會背景，一般講述男權破敗和身份危機的故事。這些電影描述的「江湖」，特別以中國武俠世界為象徵，正是代表香港的社會和政治現狀。陳清僑認為江湖是一種比喻，勾勒出「一個呈現思想狀態的景觀，影射香港人的集體經驗，包括成功、失敗、希望和絕望」。[9]《笑傲江湖II》的「江湖」，既墮落又危機四伏，這種狀況常於黑色電影出現。儘管電影沒有美國黑色電影經常描繪的雨後街道和幽暗小巷，電影充滿明暗的對比，暗調照明效果貫穿全片，武林就是荒郊野嶺下危機重重的世界。

例如，有一幕，日本忍者偷偷潛入，在黑暗的背景中，一柱強光散

落，把大樹和人物的影子照射出來，造成強烈的明暗對比。這種暗調照明的效果，把華山描繪為權力鬥爭的舞台。電影提供了一個「文化想像」或「文化協調」[10] 的空間，藉此電影容讓觀眾感知他們正是一個「想像的群體」。

黑色攝影法與文化想像

戲中一幕，在山中，令狐沖和劍客師兄弟們失意於武林，故此最後決定歸隱。此時，他們被捲入東方不敗與前日月神教教主之女及一群日本亡命之徒之間的權力鬥爭中，劍客的愛馬被殺。劍客哀悼亡駒，電影慢慢呈現一個華山的全景，雲霧深鎖，氣氛沉鬱；月影柔和，卻增添哀愁。接下來一個單鏡頭下可見日月神教倖存者的藏身之處。上述攝影機的運動不僅無縫地連接兩個鏡頭間的景觀，也為英雄的悲劇人生預報了一個全知的視點。這恰巧就是漢克（Steffen Hantke）描述的「黑色電影世界的超闊全視景」。他評論道：「……黑色電影運用經典的敘事方式、不斷重現的主題和表彰黑色電影空間的比喻體，藉此建構黑色電影世界的完整性，勾勒出一個更幽暗的『世外』之景。」[11]

黑色電影的攝影效果不僅僅體現於夜景，也在日景中。例如，劍客策馬奔馳時，電影以低角度捕捉人物角色的剪影。這部電影不像美國黑色電影般煙霧瀰漫，但是每次馬兒從影機前跑過，前景會有薄薄的一層塵土飛揚，造成類似的視覺效果。如其他黑色電影一樣，這部電影使用深景深攝影法，描述了地方的完整面貌和細節。本片亦通過特寫前景的做法，創造一種迷離感，製造懸疑，加強觀眾對一個「黑色」的「江湖」的想像。《笑傲江湖 II》跨越類型電影的敘事空間，巧妙地要求觀眾主動深化印象和想像。其他重置黑色電影元素的香港電影案例中，也出現這樣的情況。

身體和身份認同

電影有效地引發觀眾對黑色電影的合理觀賞期望，超越了電影敘事的限制，模糊了觀眾對林青霞的身體的想像——既是男的劍客又是「女的」奪命佳人。林青霞的身體隨即變得更具可塑性，加上多面的表演藝術和技巧，她的身體分別呈現出中國戲劇反串生角的彬彬文質，又有旦角的中國傳統女性素質。戴爾（Richard Dyer）認為，演員的造型可以被解讀為「表演符號」，其中包括面部表情、聲音、手勢、肢體語言和肢體動作。[12]林青霞的身體在表演的層面引發多重解讀的可能性：（一）她以女性之身反串飾演男角；（二）此男角在戲中又易服打扮成女人；及（三）此男角後來在戲中決心做女人，正好由一位女演員飾演。電影如此安排引發一連串的觀影迷思，包括不能不放棄想像東方不敗並非男角；也無法不認同此男角是一女子。結果觀眾從中體驗到此男角自身的性別角色身份迷思。

例如電影中，女星林青霞飾演的男角東方不敗，按劇情所需以女人之身騙取令狐沖的愛。易服對東方不敗來說，乃是身份及行為的偽裝。林青霞卻要憑藉戲曲的行檔藝術（反串生角及旦角），演出時重構跨性別的「女性」行為，期間她刷新易服癖者及變性人的形象。她不是在演一個男人或女人，她是演繹一個含「女體」的人物。例如東方不敗練功，湖中贈酒一場，東方不敗偶遇令狐沖，不言不語，風度翩翩，練功受阻，依然沒有怪罪令狐沖，還恩義有加，贈酒為記，充滿儒者的風範，其實這是戲曲文武生的行檔藝術可以兼容的。又如最後一場作戰，東方不敗以女裝打扮，儀態萬千，與敵交戰時，卻沉默地刺繡，其手穿針引線，似綻放的蘭花，這些通過藝術提煉的動作，正是戲曲旦角的表演形式。行檔藝術的應用，突出了東方不敗的造型，因為電影中其他角色的演繹風格大致比較寫實，與林青霞的方法堪有分別，一辨而知。

下面我引用巴特勒（Judith Butler）的理論去理解林青霞的演出。巴特勒把「表演」和「表演性」區分開來，「前者的前設是彰顯一個主體；後者卻有質疑這種想法的意思」。[13]我們與異性相交時，無可逃避社會強加

於我們的規範，因此她認為我們的生活行為表現也是「表演」，所以特意透過探討「表演性」去加深理解「表演」。理解「表演性」，即透過思考「表演」如何形成，以便批判「表演」的意義，這樣我們可以更深一層解讀「表演」這種傳意的行為。[14]林青霞的演繹不僅是男性的習性表現，也是女性的。電影不僅應用了旦角的身段，也加入了女性演員「反串」演出生角的風度。當電影讓林青霞融合所有這些表演元素並穿梭於邪惡和惹人憐愛的角色之間時，電影便顯露了電影的虛構性。這種過程能令觀眾得到超越解讀電影的限制的快感。

　　電影中段，令狐沖突然成為東方不敗的不速之客。暗調照明下，寢室中，屋中男主人東方不敗被不速之客驚擾了，正處於備戰狀態，等候應付危機。幽暗的房中，只有油燈數盞。微弱的光線下，林青霞的中性造型恍似一位奪命佳人。房外，令狐沖在潛入屋子之前正與一位同伴商討戰略。此段落以低角度取景，影框緊緻，空間狹小，電影構圖營造了空間幽閉之感。佔據鏡頭前景之物，在視覺上被輕微扭曲及放大了，配合背景的一陣輕煙，暗調照明下，人物的臉在光線下半露。月色朦朧，危機隱伏。一群武士的影子掠過，危機感在接下來的一場更深體現。房間裏的燈光明暗對比一樣強烈。東方不敗冷靜地坐在紙燈籠旁，一隻飛蛾撲進來，走向死亡，無助地拍打着翅膀。垂死的昆蟲剪影，映襯着東方不敗嚴肅的等待，如箭在弦。

　　光線在明滅之間，東方不敗未知令狐沖的身份，隨手拿來身旁的繡花針線，發動武力攻勢，刺向不速之客。電影此際以一個輕微傾側的中景鏡頭，展示演員身體所具備的性感和危險性。內容關於東方不敗在發現令狐沖的身份的一刹，後悔施襲。風起了，東方不敗的長髮散落，其奪命佳人的形象變得更鮮明。亦在暗調照明中，東方不敗迅速取回針線，他隨後溫馨的一笑，因為關切，吸引了令狐沖。他們存異求同，坐下來，令狐沖想起眼前的「姑娘」需要保護。為了安慰「她」，令狐沖不小心拉開了東方不敗的外衣，裸露出其「性感」的肩膀。故事中，此肩膀屬於「男性」的身體部位，實在就是女演員的。

直至令狐沖夜闖一場，電影才明確地讓觀眾明白東方不敗是男人。可是，此時的令狐沖仍未發現眼前的「女子」的真正身份。當電影讓觀眾聽到東方不敗與其妻子的對話，他們就能確定林青霞飾演的神秘角色其實是個男的，令狐沖並不是唯一一個被誤導的人。

性別身份的錯置、誤認與確認

電影容許觀眾在發現上述的誤解之後，重新解讀他們的理解。在這個過程中，觀眾同時周旋於三種視點之間：（一）觀眾全知的觀點；（二）觀眾與電影人物同時分享的觀點（角色身份的誤解）；及（三）觀眾發現誤解之後的觀點。電影讓觀眾遊走於上面三種視點之間，主動審視從前的理解，從而得到非影機主導的觀影視點。

朱若蘭（Rolanda Chu）也認為由女子飾演這個男角屬於一種特別的電影策略。在她的文章〈笑傲江湖 II 之東方不敗：香港電影、娛樂和性別〉中，她參考安妮特・庫恩（Annette Kuhn）應用茨維坦・托多羅夫（Tzvetan Todorov）的兩個概念：（一）框內的懸念和（二）觀眾與人物角色的共識。前者是觀眾在熒幕前的想像，後者是觀眾在認同電影人物後得到的觀點。一般來說，後者的情況中，觀眾跟電影人物的觀點都是相同的。這兩個概念之外，朱還研究林青霞的明星效應對觀眾理解電影的影響。她認為：

「徐克聰明地選用林青霞，效果超越了庫恩所想的框內的懸念，引發了我提出『框外之思』的想法。我的目的，不單單為了知道懸念，乃是要挖掘明星效應下因林青霞同時在電影結構外所成就的意義。」[15]

此「框外之思」給觀眾空間去理解東方不敗這個人物帶來的身份迷思。如果觀眾看東方不敗的故事時，跨越敘事框架，非常性地代入林青霞的身份，享受女星林青霞的演員光華，便能獲取「框外之思」，因此觀眾可以解讀隱藏在敘事結構以外的意思。朱基於電影精神分析學中電影代入感的理論作出分析，指出觀眾和令狐沖是在同樣的情況下被誤導。朱說：

「……電影是特意誤導觀眾的，好像東方不敗誤導令狐沖相信他是女人一樣。」[16]

我不完全同意朱的見解，因為電影從沒有引導觀眾相信林青霞的角色是女的，電影也沒有誤導觀眾，好像東方不敗誤導令狐沖一樣。例如，林青霞演繹此男角時，電影一直為她配以男性的聲音。在電影的前半部，東方不敗亦沒有穿着傳統中國女子的服裝。電影提供了足夠的線索，明示這個角色根本不是一個普通的人，同時也避免觀眾把性別角色的「表演性」界定為男性和女性。然而，《笑傲江湖 II》巧妙地分散了觀眾的注意，確實阻礙了觀眾立刻發現東方不敗的性別。令狐沖和觀眾卻不同，直到電影將結束之前，令狐沖還以為與他發生性關係的女人是東方不敗。其實電影最有趣的，乃是確認性別身份的錯置而非誤認，電影最弔詭的地方就是延至電影中段才讓觀眾確認東方不敗是個男的，但當時觀眾可能已經對林青霞的生理女體發生觀影上的依賴，其後便陷於不可能誤認與不想放棄誤認的感覺之間。電影構成性別身份的錯置、誤認與確認，目的為了陷觀眾於觀影的兩難之間，藉此激發觀眾主動投入批判思考。

I 身份定位與「多重視點」

例如電影引起東方不敗的身份爭議，因此推遲了解讀，更在解讀上造成「延異」，令敘事空間以外的觀點（即「框外之思」）得以產生，給予觀眾「多重視點」（multiple viewpoints。矛盾的「框外之思」，因此容許觀眾反覆批判傳統信念、習慣和世界觀。

下面我應用德里達的「延異」概念去解釋《笑傲江湖 II》的創意。在 *Writing and Difference* 的英文版中，différance 這個新詞的意思不單是變化，更是延異。[17]透過德里達的方法，我們理解到，電影文本能夠推遲觀眾代入劇中人或推遲觀眾對電影的內容產生理解，於是發生「延異」。德里達不單單強調差別，還有延異。

艾倫（Richard Allen）對麥茨（Christian Metz）提出的評論，[18]亦有

助於我解釋下面的觀點。由劇中人引發的代入感可以反過來由觀眾自己主導。麥茨提到一種觀影的狀態，其中觀眾需要通過影機的視點去代入劇中人。但是艾倫卻認為，觀眾不一定需要通過影機的視點也可代入劇中人。首先觀眾可以自主代入劇中人；其次在觀影和代入劇中人的過程中，觀眾也可以隨時偏離於劇中人的視點。

觀眾，不論男性或女性，都有可能同時代入跨性別的東方不敗，與他一同為自己假定一個女性的性別身份。這種輾轉抽離及代入角色的過程，乃分別由電影構成的心理矛盾所致（性別身份的錯置、誤認與確認）。《笑傲江湖 II》容讓觀眾遊走於不同的觀點之間，因此觀眾能在同時間或不同時間，從不只一個角度與主角產生共鳴。這一點很重要，但朱在其文章中沒有提及。

II 去除歷史深度感

德里達的「延異」概念和詹明信（Fredric Jameson）的後現代拼湊論（pastiche）有助我們進一步理解電影怎樣把觀眾從電影銀幕框內帶到電影銀幕框外。當電影描寫混亂的古代江湖時，電影所應用的方法，可說是後現代的拼湊法。《笑傲江湖 II》混合了一種舊的世界語言，就是荷里活黑色電影語言，在武俠電影的傳統上拼湊，作出「空心反諷」，於是觀眾每每需要清醒頭腦，好好理解。「空心反諷」就是用反諷的格式，卻沒有提供諷刺的內容，因為後現代的方法去除了歷史深度感，電影便能延緩歷史的象徵意義，更新我們對「往昔」（pastness）的感覺和看法。這種作法，亦會造成「框外之思」。一段關於歷史的文本或歷史故事，便自然地延遲產生歷史的感召力。在這種情況下，歷史故事與觀眾的距離愈來愈近，故事文本的虛擬性亦會顯明。[19] 詹明信說：

「拼湊，類似諷喻，是某一種關於特定的、獨特的、風格上的模仿過程，情況好像一個人佩戴上一個很有風格的面紗，說一種世界上失落的語言；但這種拙劣的模仿是中性的，沒有諷喻的終極目的，沒有譏諷的衝動，沒有笑料，卻又不會令人無動於衷，總是在模仿的同時，用平常心觀

照世情，看模仿的行為，總是感覺有一點滑稽。拼湊是一種空心反諷，就是諷喻卻沒有幽默感的意思……」[20]

在《笑傲江湖 II》中，電影透過「拼湊」，借用了黑色電影的老套，包括其形式和風格，配合武術電影的元素，發揮了空心反諷的效果，卻沒有任何諷刺的意圖。結果電影提供了一種「框外之思」，在電影世界外和敘事空間外，提供了另外一個解讀的角度。這種感覺能夠透過逾越多重觀影及思考的身份定位而產生。

III　同性與異性愛的想像

在拼湊的過程中，電影產生了性別身份誤認的情況。電影不單單讓觀眾代入角色，也同時破壞這種代入感（誤認），因為觀眾得到機會去重新解讀奪命佳人的角色與林青霞的身體之間的關係。東方不敗與一個男人陷入愛情關係後，他的角色出現矛盾：（一）他從男性的角度出發追求權力；及（二）從女性的角度出發需求愛情。當電影在劇情上譴責同性愛的慾望，銀幕上出現的卻是一對異性演員在演繹愛情故事。因為電影中同性愛的關係確實分別由一個男人（李連杰）和一個女人（林青霞）呈現，這樣電影減輕了恐同感。觀眾也可以自由地選擇，代入林青霞的角色，去忠誠地愛。很有趣的一點，電影在這個時候既鼓勵代入角色也延誤了觀眾代入其中。這是同時透過應用及違反經典電影類型的做法而產生。

電影易服和跨性別的橋段沒有阻礙觀眾代入東方不敗這個有違道德的情人角色。從這個「框外之思」去理解，林青霞的跨性別表演超越一般電影的限制，促進了一種極具自省意識的解讀和身份協商行為。當電影允許觀眾重新解讀電影的武林世界觀時，電影亦重新界定了奪命佳人的性感和危險性，於是電影亦額外提供了一個批判恐同論述的角度。

在電影中無論主角或配角都大大抨擊東方不敗和令狐沖之間的不倫之戀，主角二人的行為表演卻一點都沒有引發恐同感。銀幕上林青霞易服和跨性別的行為，視覺上並沒有造成不道德的感覺。林青霞的身體就是中和

這種恐同感的關鍵元素。當電影描述東方不敗親近自己的妻子時，銀幕呈現兩位女演員互相愛撫。異性戀的觀眾可能反而感覺不安，觀眾可能更容易接受林青霞和李連杰之間的浪漫關係。由於觀眾把林青霞的身體看成「善良」，恐同的感覺便沒有那麼實在的立足之地了。電影這一類迂迴曲折的再現程式，為觀眾提供了一個自省的解讀空間。當觀眾因此而變得自省，他們可以遊走於不同的身份定位之間，得到多方解讀的可能性。

電影應用林青霞的易服和跨性別形象，就是為了延異故事內外有關身份意識的定義。電影透過模糊傳統性別角色行為的表演元素，在電影的特別手段下，一個極惡的魔頭，最終可以被理解為一個柔情萬種的好人。電影慢慢引導觀眾代入一個性別身份錯置、誤認與確認的矛盾中，透過重置黑色電影及中國武術電影的手段，給觀眾這一個新角度。東方不敗為情跳崖，又為情拯救甚或成全負心的人，在電影的故事中，他比傳統的英雄劍客顯得更無私和勇敢。為何在無法無天的罪惡世界中，人人迷失生命的方向之時，唯獨東方不敗一人正面地處理自己的身份危機，而且好好地按自己的理想去生活和戀愛呢？ 結果觀眾不能不暫且放下他們對傳統道德和身份的認知，進而批判和重整自己心中的概念。《笑傲江湖 II》讓觀眾得到重新和多方解讀及批判電影的機會，有利他們協商文化身份及引發積極和正面的想像。

香港這些電影與一般的商業主流電影一樣要求觀眾投入欣賞，把自己代入劇中人的身份，同時亦疏離他們，電影便衍生多層解讀其文本的空間。結果，電影便能讓觀眾作出他們在電影世界外（extra-diegetic）的反思，當他們在觀影過程中又再反覆回到或投入電影的世界中（diegetic），他們便在超越電影條件限制下（inter-diegetic）更客觀地判斷世情，更深層地審視眼前的所謂「危機」。無論從個人、社會、政治及文化角度出發，這批九七前後的香港電影，都給予觀眾機會去穿梭於電影世界和現實中，有助他們反身思量，並支取另類的「自省之樂」。本章提出自省的解讀過程是得到快感的原因，闡述電影如何跨越敘事空間的限制，提供認識電影意識形態的新視野。

註

1　本章曾刊於2016年7月第二期的*International Journal of Cinema*中出版，題為 "A Film Persona of Chin-hsia Lin: The Pleasure of Reflexivity and Identification"。

2　Matthew Turner, ed., Matthew Turner. "Hong Kong Sixties/Nineties: Dissolving the People", in *Hong Kong Sixties: Designing Identity*, (Hong Kong: Hong Kong Arts Centre, 1995).

3　Stephen Teo, *Hong Kong Cinema: The Extra Dimensions*, (London: BFI, 1997).

4　Kwai-cheung Lo, "Muscles and Subjectivity: A Short History of the Masculine Body in Hong Kong Popular Culture", *Camera Obscura*, 39, Sep 1996.

5　Kam Louie, *Theorising Chinese Masculinity: Society and Gender in China*, (Cambridge: Cambridge University Press, 2002).

6　Edward Wang, "Encountering the World: China and its Other(s) in Historical Narratives, 1949-89", in *Journal of World History*, Vol.14, No.3, 2003.

7　Siu-leung Li, *Cross-dressing in Chinese Opera*, (Hong Kong: Hong Kong University Press, 2003).

8　Helen Hok-sze Leung, "Unsung Heroes: Reading Transgender Subjectivities in Hong Kong Action Cinema", in *Masculinities and Hong Kong Cinema*, eds. Lai-kwan Pang and Day Wong, (Hong Kong: Hong Kong University Press, 2005), p.83, 90.

9　Stephan Ching-kiu Chan, "Figures of Hope and the Filmic Imaginary of Jianghu in Contemporary Hong Kong Cinema", in *Cultural Studies*, 15(3/4), July/Oct 2001, p.490. 本文亦收入*Between Home and World: A Reader in Hong Kong Cinema*, eds. Esther M.K. Cheung and Yiu-wai Chu, (Hong Kong: Oxford University Press, 2004), pp.297-330。

10　同上，pp.490-491。

11　Steffen Hantke, "Boundary Crossing and the Construction pf [sic] Cinematic Genre: Film Noir as 'Deferred Action'", in *Kinema*, No.22, Fall, 2004, pp.5-18.

12　Richard Dyer, *Stars*, (London: British Film Insttitute, 1979), p.151.

13　Judith Butler, "Gender as Performance", ed. Peter Osborne, in *A Critical Sense: Interviews with Intellectuals*, (England, USA, Canada: Routledge, 1996), p.112.

14　Judith Butler, *Bodies That Matter: On the Discursive Limits of 'Sex'*, (New York and London: Routledge, 1993), p.13.

15　Rolanda Chu, "Swordsman II and The East is Red: The 'Hong Kong Film,' Entertainment, and Gender", *Bright Lights: Film Journal*, No.13, 1994, p.33. 儘管徐克沒有執導本片，他作為監製對影片的影響和貢獻是卓越和重要的。

16　同上，p.34。

17　Jacques Derrida, *Writing and Difference*, trans. Alan Bass, (London and New York: Routledge, 1978), p.xviii.

18　Richard Allen, "Cinema, Psychoanalysis, and the Film Spectator", in *Persistence of Vision*, No.10, 1993, p.15.

19　Fredric Jameson, *Postmodernism, Or, the Cultural Logic of Late Capitalism*, (London and New York: Verso, 1991), p.21.

20　Fredric Jameson, ed. Hal Foster, "Postmodernism and Consumer Society", in *The Anti- Aesthetics: Essays on Postmodern Culture*, (Seattle and Washington: Bay Press, 1983), p.114.

香港電影
的軟實力

本書透過詳盡的歷時（diachronic）及斷代（synchronic）的分析，指出九七前後有一批香港電影的貢獻鮮為人討論，並論證這批電影盛載逆向的思維，並非簡單。本書探討九七前後這些電影如何透過挪用經典黑色電影元素，轉化黑暗、腐敗、罪惡、危險、色慾、恐懼、焦慮的內容，化解了世界同類電影所倡導的宿命主義。這批香港電影不是排除這些元素，而是延異其文本意義及影響，致使觀眾可以重新理解電影所描述的危機。這些電影所描述的危機，某種程度上是生活的寫照，或象徵，內容與九七危機緊緊扣連。所以，一直以來大多數的評論——例如最近科利爾（Joelle Collier）、[1]蓋菈格（Mark Gallagher）[2]和冼芷欣（Chi-yun Shin）[3]的評論——均假設香港挪用黑色電影元素／原型的手段乃源於負面的思想。可是，本書確認香港電影其實有轉化這些危機的意識，並提出佐證，澄清這個現象並非來自負面的思想，反而提供一種逆向思維，期間展示了香港文化的軟實力。

我的論據建基於香港電影干擾約定俗成的電影結構及形式，以營造創意極高的電影效果。因為這一批九七前後的電影，不只引導觀眾批判電影慣常呈現觀點的方法，亦對殖民歷史、民間記憶、大眾文化、社會風俗和中國傳統文化及哲學思想作出審視。它們還會激發一種另類的觀影快感，乃是觀眾經由電影引導，作出反身自省的結果。

電影鼓勵觀眾反身自省本是很平常的事，很多前衛藝術和電影都能發揮這種效能。可是這一批電影並非高不可攀的前衛之作，乃是平易近人的主流電影，卻在九七前後發揮非比尋常的功效。可是，它們並未得到評論家和學者的特別關注。電影獨特之處在於同時引導觀眾代入人物角色，卻又疏離他們。於是觀眾便能同時意識到自己正游於最少兩種觀點——故事框架內屬於故事人物的觀點，及故事框架外觀眾其實置身事外的觀點。最有趣之處在於這種電影挪用黑色電影的元素、形式、風格及人物原型，延異電影文本的意識。

香港電影經過多年來與西方文化交融之後，轉化成獨一無二的跨民族

文化產物（transculturation）。從上世紀六十年代至今，香港電影在處理九七危機與香港觀眾的關係時，黑色電影風格與形式一再發揮作用，繼往開來。最後，香港電影在應用這種外來的類型電影特點時，卻延異了它的內容（包括罪案、罪惡、欺騙、盜竊、背叛、慾望、貪婪等），然後重新界定道德審判的標準及道德主體的定位。這些電影不按照約定俗成的意識形態去建構電影的內容，並容許觀眾游於不同的意識形態中，自行協商自己最終感覺貼心的內容。由於電影文本多關注九七危機的現實社會情況，電影亦順理成章給予了觀眾協商文化身份的機會。在這個前提下，本書第二至第四章特別透過四部電影，提供精細的文本分析，作為佐證。電影為《非常偵探》、《玻璃之城》、《春光乍洩》及《笑傲江湖II：東方不敗》。案例顯示電影都動搖這些人物在敘事結構中的定位，引導觀眾重新理解故事中的道德主體，以便觀眾協商其身份意識。

在編劇及形象設計方面，電影非常依賴黑色電影的原型人物之間的矛盾及「共生」的互維關係（symbiotic relation）。香港電影明顯比較喜歡應用黑色電影的其中一對原型人物——陷於虐戀狀態的男主人公及奪命佳人。本書已經詳細交代這種香港電影獨有的現象並非突然出現的，也不是因抄襲美式電影而來，其中創作及發展的過程涉及多年以來香港電影的傳統，本書的歷時及斷代分析已經清楚說明了。下面我希望總結一下這個獨特的現象的深層文化意義。

原型人物「共生」的互維關係

香港這一組電影在故事中直接或間接地處理九七問題時挪用黑色電影的原型人物，明顯不是借用一兩個電影形象那樣簡單。我們必須更深入探討最少三點：（一）電影轉化了市場上約定俗成的意識形態，並展示一種逆向思維；（二）其逆向思維帶動樂觀及正面的聯想，一反世界黑色電影的傳統；及（三）這種逆向思維的原動力乃是中國香港文化的軟實力。

有別於美國的黑色電影橋段，香港電影中奪命佳人與男主人公的糾結，並不會發展成那種殺絕女主人公的結局。相反，香港電影中這些男女主人公都是惺惺相惜的，女角更不會因罪被治死。如此看來，香港電影的做法乃是與世界的主流對着幹了。為何香港電影不仇視「奪命佳人」呢？事實上香港電影在這方面是貫徹始終的，這個現象令人發生好奇。

　　香港電影在這方面別樹一幟，還有一點很特別，就是男女主人公的關係是陰陽對衡、相生相剋的，其互動結果展現了中國人對和諧生活的冀盼。在美國黑色電影中，男女主人公的矛盾會發展出悲劇的結果，無可推諉，彷彿是命中注定。在香港電影中，男女主人公的關係亦有對立的情形，導致矛盾出現；可是，他們的矛盾此消彼長。其關係中，正反陰陽的元素對立，處於相生相剋，又生生不息的狀態。本書就這種特殊的電影人物發展作出了歷時及斷代的分析，並且就着不同的案例，歸納出一個歷史性的文化現象。電影的戲劇性淨化作用，不是靜止的。男女主人公都分別或共同邁向平安和穩妥的狀態，開放式的結局下，關係變化，生生不息。

　　美國黑色電影卻不然，男女主人公的矛盾，最終把他們引向罪惡的盡頭，他們結果都受死亡的威脅，無法超脫。相反，香港電影的主人公卻在危難中見到希望的曙光。

　　例如《非常偵探》、《玻璃之城》、《春光乍洩》和《笑傲江湖II：東方不敗》，都有重點描述男女主人公個別在戲中的成長經歷，或在主角之間相互影響之下一起改變的經歷。他們無論經歷多少艱辛和困難，在彼此的互動下都會發展出和諧的關係。這種黑色電影原型人物在危難中相知，彼此諒解，獲得心靈的安舒。這種案例，乃於世上同類黑色電影中難尋，可是這些橋段在香港這一批電影中十分常見。在香港，黑色電影的敘事結構，因此亦有相對的變化。美式電影在結局都會懲罰或殺死奪命佳人；在香港電影中，首先奪命佳人的原型本身就混合了中國人理想中的美善本質，所以這類人物在香港電影中會得到很不一樣的結局。傳統黑色電影都在結局

提供一個淨化罪惡和過錯的安排，例如殺死奪命佳人；在香港，這種安排
出現了變化，而且變化的規律很一致，在不同年代的導演領導下都出現相
似的效果。結局的特點有三：（一）結局通常是開放性的；（二）奪命佳人
不再是一切罪惡的根源；及（三）戲劇性的淨化過程，是開放性的，在電
影的結尾，沒有終結。這種效果比較難於在傳統的黑色電影結局中產生。
九七前後，這一批挪用黑色電影元素、原型、風格及形式的電影，有利觀
眾在觀影期間，反身自省。

　　這種香港電影的獨特變奏，為電影灌注了一種逆向的思維方式。香港
電影在關於危機的故事中加入人性本善的描述，為這一批九七前後的電影
釋放了中國文化的軟實力，這一點非常值得關注。

　　研究香港電影這些年來，我一直關注香港人如何藉電影談自己感覺重
要的事。在商業領域上，應用世界電影語言去講故事，看似是一件簡單的
事；但以香港為例，情況倒是複雜的。香港居民以中國人為多，卻受英殖
民政府管治多年，在生活上習慣東西文化交融，其創作因此較有條件把各
種外來的文化兼收並蓄。例如上世紀七十年代，香港新浪潮電影的出現，
創造了一個百花齊放的景象，電影形式多變、內容豐富、別樹一幟，可是
一直沒有很多人談及其逆向思維。上世紀九十年代的「無厘頭」現象，雖
然不是新浪潮下的商業創作，其逆向思維也是值得研究的。本書只集中處
理九七前後激發逆向思維，並釋放正能量的電影。

中國香港文化的軟實力

　　九七前後，無論電影作者或觀眾，都同時面對變幻莫測的社會狀況及
文化身份的危機。本書集中詳細論述香港電影在這種背景及前提下，發展
一種特別的逆向思維模式。我在總結之時，還希望拋磚引玉，進一步探索
這種逆向思維的普世價值，亦即中國香港文化的軟實力。

從本書選取的商業電影案例中，可見電影人物在不同導演的塑造下，都會在故事發展中及／或結尾時，把一切過度投放在生活中的激情、能量、感傷和慾望加以調和。這種處事態度，其實可以追溯到中國人家長教給子女的處世之道——中庸之道。孟子於《論語‧雍也》中曾經解說「中庸之為德也」。這樣看來，孔子的思想幾千年來都在中國人的家中，毋庸置疑。中庸之道在當今世代仍然普及，最低限度，這是一種中國人的情緒管理措施，在中國得到廣泛的認同。

在中庸之道的理念中，「致中和」乃是中庸之道在實踐上的不二法門。孔子說：「喜怒哀樂之未發，謂之中；發而皆中節，謂之和；中也者，天下之大本也；和也者，天下之達道也。致中和，天地位焉，萬物育焉。」[4]

九七前後的這批香港電影，都會描述不同的危難和困厄，電影均有刻意呈現人物情緒兩極的極端反應。電影主人公在面對極惡的危機時，電影卻又會延緩他們的激情憤慨。電影這種「致中和」的狀態漸漸破解電影主人公的身份危機，於是他們可以重新為自己的生活定位，然後開展新的人生軌跡，這就是電影情節中「致中和」的效果。本書已經闡述，這種電影手段從挪用黑色電影元素、原型的風格及模式開始，並加以「補助」，即融匯於其他文化文本的內容和形式，方能達成。

在我提出的案例中，「致中和」的狀態，通常出現於男女主人公的關係發生變化之際，及彼此之間按特別事態而互動之時。這些電影中，儒家思想的影響是淡淡然的，並非電影要探討的一種哲學大道理，更不是比喻或象徵，而是建構一種氛圍或戲劇效果，含蓄地推動觀眾更深層思考電影的故事、情節和約定俗成的意識形態。在這種情況下，我不能同意科利爾的假設。科利爾認為香港這批電影只是表面上極度認可儒家思想，實際卻挑戰這種思想。[5]

有一點亦很有趣，這些電影絕非說教性質，可是在逆向思維的影響下，配合一個開放式的結局，電影便建構了一種引發「仁」思的氛圍。中國文化中「修身」的概念，涵蓋「致中和」之法，目標就是達德行「仁」。[6]

　　所以「致中和」之想在這些電影案例中，正是一種解決困難的逆向思維方式。「致中和」是世上其他地區的黑色電影中欠奉的思維。為何香港電影在這方面要逆世界之道而行呢？

　　這種「致中和」的學說雖然在西方沒有得到全面的發展，可是在福柯的主體理論中稍見端倪。福柯喜歡探究主體如何形成和怎樣得到解放的可能性，他發現主體在形成的過程中，出現兩種對衡的力量——sujet 和 assujettissement，[7] 就是約束性及強迫性的情操同時出現。約束者可以泛指人們控制自己不作出行動；強迫者可以泛指人們不能控制自己不作出行動。福柯關於平衡兩種對衡的力量——sujet 和 assujettissement——的想法，與「致中和」的情況有異曲同工之妙。福柯關注的平衡作用，亦會隨時左右主體的思想發展，並影響主體的形成。同樣，「致中和」之想亦能影響主體性的發展和改造。香港這一批電影，在呈現電影人物的思想鬥爭、心理矛盾及人際關係時的方法，恰巧涵蓋了福柯對於平衡約束性及強迫性行為的想法。本書作出詳細的文本分析，已經展示「仁」這種概念在此形成。這種做法乃是反傳統黑色電影類型的方法，逆世界之道而行，把希望之思灌注於悲劇中。

　　究竟黑色電影的奪命佳人行惡和犯罪英雄危害社會可以怎樣與中國的「仁」思沾上關係呢？這種引發「仁」念的香港電影，真的有助觀眾反身自省，並且協商文化身份嗎？

　　本書指出香港電影挪用黑色電影元素、原型、風格及形式，並非源於一種黑暗和悲觀的動機，我們可以在電影開放性的結局中找到端倪。在《非常偵探》中，無論飾演私家偵探的男主人公如何與妻子不和，最後他們都是相親相愛的，並且共同繼續孕育有一個女兒的幸福家庭。電影中的男女主人公，在危難中都願意犧牲自己，拯救對方，這些都是仁愛之想。在《玻璃之城》中，無論電影的男女主人公的兒子和女兒如何不和，他們在追查父母的秘密生活時，都多方得到機會看到事情的原委，然後慢慢調和了自己激進的想法。他們最後不單單可以接受家人和自己的過去，

公平、客觀地評價歷史和現在的情況，還可以彼此相愛，這些都是仁愛之想。在《春光乍洩》中，盜取家人和朋友的錢財作旅費，離開香港去阿根廷遊玩的耀輝，願意拋開愛情的枷鎖，踏上回家的路，嘗試重拾一個兒子在家庭中的責任，這是中國人的孝義之風。他最後亦原諒了情人，把護照偷偷歸還對方，寓意讓情人自由選擇自己的路向，這也是一種仁義之想。在《笑傲江湖 II：東方不敗》中，本來邪惡的東方不敗願意為愛情放棄天下，知道心上人背叛自己，也沒有因此放棄這份愛的理想，最後在墮崖之時，仍充滿愛和尊嚴地一手推開抓住自己的愛人，自己抽身離開，這是一種從仁愛出發的行為。雖然這些黑色電影原型人物的共生關係，依然在故事世界中引發很多個人及社會的問題，但在香港電影中，這些人物的故事並沒有黑暗的結局。

　　這一批九七前後的香港電影，成功地延緩了觀眾一般以傳統的方法解讀黑色電影的過程。這些電影能夠給予觀眾反身自省的空間，特別在香港電影文本涉及危機管理的劇情上，觀眾得到較大的詮釋自由。這種關於危機管理的方法，[8] 是非常具備中國特色的，也是屬於香港人的。在這種情況之下，世界上廣泛流通的電影程式得到地道的重新演繹及理解，我稱之為一種因地制宜的全球化（glocal）反思。

　　電影沒有把全球化及本地的元素割裂，亦沒有因為需要迎合世界而忽略了本地的文化。在實踐這種因地制宜的全球化手段時，這批電影亦沒有任何說服觀眾接受仁念的做法。「仁」是一種氛圍，戲劇效果的其中一部分。結果，在戲劇整體的佈局下，因電影提供的逆向思維方式，觀眾獲得自由詮釋及理解電影的新角度。

　　本書希望特別引起大眾關注此關於九七回歸的電影現象，因為最感動人的地方就是九七前後這一批電影，因地制宜，靈活地提供了一種逆向的思維方式。在香港人曾經萬分艱難及迷茫之時，電影讓觀眾既投入及享受一個引發九七回歸想像的故事，又同時疏離他們，並容許他們重新解讀約定俗成的社會意識。結果，觀眾得到自由解讀文本的選擇，在反身自省的

過程中，更可以協商自己作為觀眾的身份，以及作為香港人的文化身份。最後我想強調一點，就是這批香港電影把中國人的情緒管理智慧及開朗光明的處世態度灌注於文本之中。這種電影手段，並非試圖把香港的電影本色化，而是提升其普世實踐的價值。我認為這是香港電影一個重大的成就，我們怎能忽略呢？

註

1 Joelle Collie說：「香港電影導演重新演繹這個類型，為的是要反映後現代亞洲的焦慮，並非是美國戰後的，於是香港便能把黑色電影轉化成一種新的電影：東方黑色電影。」Joelle Collier, "The Noir East: Hong Kong's Filmmakers' Transmutation of a Hollywood Genre?", in *Hong Kong Film. Hollywood, and the New Global Cinema: No Film is an Island*, eds. G. Marchetti and S. K. Tan, (Oxen, USA and Canada: Routledge, 2007), p.138.

2 蓋菈格說：「我論及這些電影透過一些悲觀的故事及主題，以強調令人勞累的事、憤世嫉俗之思及恐懼，成就了一種黑色電影的感覺。電影的敘事結構中充滿浪漫的色彩和慾望——迷戀、暗戀及三角戀——有系統地營造黑色電影的氛圍及宿命的氣氛以取悅觀眾。」Mark Gallagher, "Tony Leung's Noir Thrillers and Transnational Stardom", in *East Asian Film Noir: Transnational Encounter and Intercultural Dialogue*, eds. Chi-yun Shin and Mark Gallagher, (London and New York: I.B. Tauris & Co. Ltd., 2015), p.198.

3 冼芷欣說：「周迅在《香港有個荷里活》所演的角色，正好帶出官能上的感覺及心理上的矛盾，表明香港在回歸祖國之前，在社會上遇到壓力。」Chi-yun Shin, "Double Identity: The Stardom of Xun Zhou and the Figure of the Femme Fatale", in *East Asian Film Noir: Transnational Encounter and Intercultural Dialogue*, eds. Chi-yun Shin and Mark Gallagher, (London and New York: I.B. Tauris & Co. Ltd., 2015), p.223.

4 「喜怒哀樂之未發，謂之中。發而皆中節，謂之和。中也者，天下之大本也。和也者，天下之達道也。致中和，天地位焉，萬物育焉。」(《中庸》)

5 科利爾說：「美國黑色電影以男權受威脅作為象徵，可是東方社會的父權在東方的黑色電影中仍然有壓倒性的優勢。東方黑色電影加入了儒家思想中的父權意識，並發揮到一個極致的狀態，以示一種對此文化的挑戰。」Joelle Collier, "The Noir East: Hong Kong's Filmmakers' Transmutation of a Hollywood Genre?", in *Hong Kong Film. Hollywood, and the New Global Cinema: No Film is an Island*, eds. G. Marchetti and S. K. Tan, (Oxen, USA and Canada: Routledge, 2007), pp.149-150.

6 「古之欲明明德於天下者，先治其國；欲治其國者，先齊其家；欲齊其家者，先修其身，欲修其身者，先正其心；欲正其心者，先誠其意……」(《禮記·大學》)

7 Margaret A. McLaren, *Feminism, Foucault, and Embodied Subjectivity*, (Albany: State University of New York Press, 2002), p.189.

8 「知、仁、勇三者，天下之達德也。」(《中庸》)

參考書目

Abbas, Ackbar, *Hong Kong: Culture and the Politics of Disappearance*, (Hong Kong: Hong Kong University Press, 1997)

----- "(H)edge City: A Response to 'Becoming (Postcolonial) Hong Kong'", *Cultural Studies*, 15(3/4), July/Oct 2001.

Adams, Parveen, "Representation and Sexuality", in *The Woman in Question*, eds. Parveen Adams and Elizabeth Cowie, (Cambridge and Massachusetts: The MIT Press, 1990)

Adams, Parveen and Minson, Jeff, "The 'Subject' of Feminism", in *The Woman in Question*, eds. Parveen Adams and Elizabeth Cowie, (Cambridge and Massachusetts: The MIT Press, 1990)

Ahmed, Sara, "Phantasies of Becoming (the Other)", *European Journal of Cultural Studies*, Vol. 2(1), 1999.

Alcoff, Linda and Potter, Elizabeth, eds., *Feminist Epistemologies*, (New York and London: Routledge, 1993)

Allen, Richard, "Cinema, Psychoanalysis, and the Film Spectator", *Persistence of Vision*, No. 10, 1993.

----- "Representation, Illusion and the Cinema", *Cinema Journal* 32:2 (Winter 1993)

Althusser, Louis, *Lenin and Philosophy and Other Essays*, trans. Ben Brewster, (London: New Left Books, 1971)

Altman, Rick, "A Semantic/Syntactic Approach to Film Genre", in *Film Genre Reader*, ed. Barry Keith Grant, (USA: University of Texas Press, 1986)

----- "Reusable Packaging: Generic Products and the Recycling Process", in *Refiguring American Film Genre*, ed. Nick Browne, (Berkeley, L.A, and London: University of California Press, 1998)

----- *Film/Genre*, (London: British Film Institute, 1999)

Anderson, Benedict, *Imagined Communities: Reflections on the Origin and Spread of Nationalism*, (London and New York: Verso, 1991)

Andrew, Dudley, *Concepts in Film Theory*, (New York: Oxford University Press, 1984)

Ang, Ien, "Can One Say No to Chineseness? Pushing the Limits of the Diasporic Paradigm", *Boundary 2*, Fall 1998.

Appel, Alfred Jr., "Fritz Lang's American Nightmare", *Film Comment*, Vol. 10, No. 6, Nov-Dec 1974.

Appiah, Anthony, "Deconstruction and the Philosophy of Language", *Diacritics*, Spring 1986.

Arnwine, Clark and Lerner, Jesse, "Cityscape: Introduction", *Wide Angle,* 19.4 (1997)

Ashby, Justine and Higson, Andrew, *British Cinema: Past and Present*, (London and New York: Routledge, 2000)

Ashcroft, Bill; Griffiths, Gareth and Tiffin, Helen, *The Post-Colonial Studies Reader*, (London and New York: Routledge, 1995)

Astbury, Katherine, "National Identity and Politicisation in Fiction up to the Revolution: The Example of the Moral Tale", *Literature and History*, third series, 10/1.

Auslander, Leora, "Do Women's+Feminist+Men's+Lesbian and Gay+Queer Studies=Gender Studies", *Differences*, 9.3, 1997.

Bade, Patrick, *Femme Fatale: Images of Evil and Fascinating Women,* (New York: Mayflower Books, Inc., 1979)

Balibar, Etienne, "The Nation Form: History and Ideology", in *Race, Nation, Class: Ambiguous Identities*, eds. Etienne Balibar and Immanuel Wallerstein, (London: Verso, 1991)

Bargainnier, Earl F., "Melodrama as Formula", *Journal of Popular Culture*, 9, 1975.

Barilier, Etienne and Volk, Carol, "A Culture or a Nation?" *Literary Review*, Vol. 36, Issue 4, Summer 1993.

Barth, Daniel, "Faulkner and Film Noir", *Bright Lights: Film Journal*, No. 12, 1994.

Barthes, Roland, *Mythologies*, trans. Annette Lavers, (New York: The Noonday Press, 1972)

----- *S/Z*, trans. Richard Miller, (New York: Hill and Wang, 1974)

----- "An Introduction to the Structural Analysis of Narrative", *New Literary History*, Vol. 6, No. 2, Winter 1975.

----- *Camera Lucida*, trans. Richard Howard, (London: Fontana Paperbacks, 1984)

----- *Image, Music, Text*, (New York: The Noonday Press, 1988)

----- *The Pleasure of the Text*, trans. Richard Miller, (New York: The Noonday Press, 1989)

----- *New Critical Essays*, trans. Richard Howard, (Berkeley and Los Angeles: University of California Press, 1990)

Bass, David, "Insiders and Outsiders: Latent Urban Thinking in Movies of Modern Rome", in *Cinema and Architecture*, eds. Francois Penz and Maureen Thomas, (London: BFI, 1997)

Bateman, Anthony and Holmes, Jeremy, *Introduction to Psychoanalysis: Contemporary Theory and Practice*, (London and New York: Routledge, 1995)

Baudry, Jean-Louis, "Ideological Effects of the Basic Cinematographic Apparatus", in *Narrative, Apparatus, Ideology,* ed. Philip Rosen, (New York: Columbia University Press, 1986)

----- "The Apparatus: Metapsychological Approaches to the Impression of

Reality in the Cinema", in *Narrative, Apparatus, Ideology,* ed. Philip Rosen, (New York: Columbia University Press, 1986)

Bauman, Zygmunt, *Legislators and Interpreters: On Modernity, Postmodernity and Intellectuals*, (New York and London: Polity Press, 1989)

Beebee, Thomas O., *The Ideology of Genre: A Comparative Study of Generic Instability*, (USA: The Pennsylvania State University Press, 1994)

Bell, Daniel, *The Cultural Contradictions of Capitalism*, (USA: Basic Books, 1978)

Belsey, Catherine, *Critical Practice*, (London and New York: Methuen, 1980)

Belton, John, *American Cinema/American Culture*, (New York and London: McGraw-Hill, Inc., 1994)

----- "Film Noir's Knights of the Road", *Bright Lights: Film Journal*, No. 12, 1994.

Bennett, Tony, *Outside Literature*, (London and New York: Routledge, 1990)

Berger, Arthur Asa, *Popular Culture Genres: Theories and Texts*, (Newbury Park, London and New Delhi: Sage Publications, 1992)

Berry, Chris, "Chinese Urban Cinema: Hyper-realism Versus Absurdism", *East West Film Journal*, Vol. 3, No. 1, Dec 1988.

----- "Sexual Difference and the Viewing Subject in Li Shuangshuang and the In-laws", in *Perspectives on Chinese Cinema*, ed. Chris Berry, (London: BFI, 1991)

----- "A Nation T(w/o)o: Chinese Cinema(s) and Nationhood(s)", *East-West Film Journal*, Vol. 7, No. 1, Jan 1993.

----- "Neither One Thing Nor Another: Toward a Study of the Viewing Subject and Chinese Cinema in the 1980s", in *New Chinese Cinemas: Forms, Identities, Politics*, eds. Nick Browne, Paul Pickowicz, Vivian Sobchack, and Esther Yau, (New York and Melbourne: Cambridge University Press, 1994)

----- "If China Can Say No, Can China Make Movies? Or, Do Movies Make China? Rethinking National Cinema and National Agency", *Boundary 2*, 25:3, 1998.

----- "Happy Alone? Sad Young Men in East Asian Gay Cinema", *Journal of Homosexulaity*, Vol. 39, No. 3/4, 2000.

----- "Where Do We Put the National in Transnational Chinese Cinemas? From National Cinemas to Cinema and the National", a paper presented at The Second International Conference on Chinese Cinema entitled *Year 2000 and Beyond: History, Technology and Future of Transnational Chinese Film and TV*, organized by the Department of Cinema and Television of Hong Kong Baptist University, March 2000.

----- ed., *Chinese Films in Focus: 25 New Takes*, (London: British Film Institute, 2003)

Bhabha, Homi K., "The Third Space: Interview with Home Bhabha", in *Identity: Community, Culture, Difference*, ed. Jonathan Rutherford, (London: Lawrence and Wishart, 1990)

----- "The Other Question: The Stereotype and Colonial Discourse", in *The Sexual Subject: A Screen Reader in Sexuality*, (London and New York: Routledge, 1992)

Birch, Helen ed., *Moving Targets: Women, Murder and Representation*, (Berkeley, Los Angeles, University of California Press: 1994)

Bjerrum Nielsen, Harriet and Rudberg, Monica, "Chasing the Place Where the Psychological Meets the Cultural", *Feminism and Psychology,* 12, No. 1, 2002.

Blaser, John, "No Place for a Woman: The Family in *Film Noir*", posted and updated on January 1996 and April 1999 respectively, retrievable on http://www.lib.berkeley.edu/MRC/noir/np01intr.html.

Boozer, Jack, "Seduction and Betrayal in the Heartland: Thelma and Louise", *Literature Film Quarterly*, Vol. 23, Issue 3, 1995.

Borde, Raymond and Chaumeton, Etienne, "Towards a Definition of Film Noir", in *Film Noir Reader*, eds. Alain Silver and James Ursini, (New York: Limelight Editions, 1999)

Bordwell, David, *Film Art: An Introduction*, (New York: McGraw Hill, 2001)

Bordwell, David; Staiger, Janet and Thompson, Kristin, *The Classical Hollywood Cinema: Film Style and Mode of Production to 1960*, (London: Routledge, 1985)

----- *Making Meaning: Inference and Rhetoric in the Interpretation of Cinema*, (Cambridge, Massachusetts, and London: Harvard University Press, 1989)

----- *Narration in the Fiction Film*, (USA: Routledge, 1995)

----- "Richness through Imperfection: King Hu and the Glimpse", in *Transcending the Times: King Hu & Eileen Chang*, The 22nd Hong Kong International Film Festival, eds. Kar Law and Stephen Teo, (Hong Kong: The Provisional Urban Council of Hong Kong, 1998)

----- "Transcultural Spaces: Chinese Cinema as World Film", a paper presented at The Second International Conference on Chinese Cinema entitled *Year 2000 and Beyond: History, Technology and Future of Transnational Chinese Film and TV*, organized by the Department of Cinema and Television of Hong Kong Baptist University, March 2000.

----- *Planet Hong Kong: Popular Cinema and the Art of Entertainment*, (Cambridge, Massachusetts and London: Harvard University Press, 2000)

Bowen, Peter, "Time of Your Life: Wong Kar-Wai's Chung King Express", *Filmmaker*, Winter 1996.

Branigan, Edward, *Narrative Comprehension and Film*, (London and New York: Routledge, 1992)

Bronfen, Elisabeth, "Femme Fatale—Negotiations of Tragic Desire", *New Literary History*, Vol. 35, No. 1, Winter 2004.

Brooker, Peter, "Introduction: Reconstructions", in *Modernism/Postmodernism*, ed. Peter Brooke, (London and New York: Longman, 1992)

Brottman, Mikita and Sterritt, David, "Allegory and Enigma: Fantasy's Enduring Appeal", *Chronicle of Higher Education*, 12/21/2002, Vol. 48, Issue 17.

Browning, Gary, *Lyotard and the End of Grand Narratives*, (Cardiff: University of Wales Press, 2000)

Brunette, Peter, "Post-structuralism and Deconstruction", in *The Oxford Guide to Film Studies*, eds. John Hill and Pamela Church Gibson, (Oxford and New York: Oxford University of Press, 1998)

----- *Wong Kar-wai*, (Urbana and Chicago: University of Illinois Press, 2005)

Brunette, Peter and Wills, David, *Screen/Play: Derrida and Film Theory*, (New Jersey: Princeton University Press, 1989)

Bruno, Giuliana, "Ramble City: Postmodernism and Blade Runner", in *Alien Zone: Cultural Theory and Contemporary Science Fiction Cinema*, ed. Annette Kuhn, (London and New York: Verso, 1990)

Bruzzi, Stella, *Undressing Cinema: Clothing and Identity in the Movies*, (London and New York: Routledge, 1997)

Bubner, Rudiger, "Concerning the Central Idea of Adorno's Philosophy", in *The Semblance of Subjectivity: Essays in Adorno's Aesthetic Theory*, eds. Tom Huhn and Lambert Zuidervaart, (Cambridge, Massachusetts and London: The MIT Press, 1997)

Buchsbaum, Jonathan, "Tame Wolves and Phony Claims: Paranoia and Film Noir", *Persistence of Vision*, No. 3/4, 1986.

Buhle, Paul, ed., *Popular Culture in America*, (Minneapolis: University of Minnesota Press, 1987)

Bukatman, Scott, *Blade Runner*, (London: British Film Institute, 1997)

Bulhof, Johannes, "What If? Modality and History", *History and Theory*, Vol. 38, Issue 2, 1999.

Bullock, Alan and Trombley, Stephen, *The New Fontana Dictionary of Modern Thought*, (UK: Harper Collins Publishers, 1999)

Burchell, Graham; Gordon, Colin and Miller, Peter, *The Foucault Effect: Studies in Governmentality*, (Chicago: The University of Chicago Press, 1991)

Buscombe, Edward, "The Idea of Genre in the American Cinema", in *Film Genre Reader*, ed. Barry Keith Grant, (U.S.A.: University of Texas Press, 1986)

Butler, Judith, "Performative Acts and Gender Constitution: An Essay in Phenomenology and Feminist Theory", in *Performing Feminisms: Feminist Critical Theory and Theatre*, ed. Sue-Ellen Case, (Baltimore: Johns Hopkins University Press, 1990)

----- *Bodies That Matter: On the Discursive Limits of 'Sex'*, (New York and London: Routledge, 1993)

----- "Gender as Performance", in *A Critical Sense: Interviews with Intellectuals*, ed. Peter Osborne, (England, USA and Canada: Routledge, 1996)

----- *The Psychic Life of Power: Theories in Subjection*, (Stanford and California: Stanford University Press, 1997)

Butler, Rex, *Jean Baudrillard: the Defence of the Real*, (London, California and New Delhi: Sage Publications Ltd, 1999)

Byrge, Duane Paul, "Screwball Comedy", *East-West Film Journal*, Vol. 2, No. 1, Dec 1987.

Cadava, Eduardo; Connor, Peter and Nancy, Jean-Luc, eds., *Who Comes After the Subject*, (New York and London: Routledge, 1991)

Calhoun, Craig, "Social Theory and the Politics of Identity", in *Social Theory and the Politics of Identity*, ed. Craig Calhoun, (Massachusetts and Oxford: Blackwell, 1994)

Capdevila, Rose, "Motherhood and Political Involvement: The Construction of Gender and Political Identities", *Feminism and Psychology*, Vol. 10, No. 4, 2000.

Carr, David, "Place and Time: On the Interplay of Historical Points of View", *History and Theory*, Theme Issue 40, Dec 2001.

Carroll, Noel, "Toward a Theory of Film Editing", *Millennium Film Journal*, No. 3, 1978.

----- " The Future of Allusion: Hollywood in the Seventies (and Beyond)", *October* 20, Spring, 1982.

Cawelti, John G., "Chinatown and Generic Transformation in Recent American Films", in *Film Theory and Criticism: Introductory Readings*, eds. Gerald Mast and Marshall Cohen, (New York and Oxford: Oxford University Press, 1979)

Chan, Cindy S.C., "Organised Chaos: Tsui Hark and the System of the Hong Kong Film Industry", in *The Swordsman and His Jiang Hu: Tsui Hark and Hong Kong Film*, eds. Sam Ho and Wai-leng Ho, trans. Cindy S.C. Chan & Jane Park, (Hong Kong: Hong Kong Film Archive, 2002)

Chan, Natalia Sui Hung, "Rewriting History: Hong Kong Nostalgia Cinema and Its Social Practice", in *The Cinema of Hong Kong: History, Arts, Identity*, eds. Po Shek Fu and David Desser, (UK: Cambridge University Press, 2000)

Chan, Stephan Ching-kiu, "Figures of Hope and the Filmic Imaginary of Jianghu in Contemporary Hong Kong Cinema", *Cultural Studies*, 15(3/4), July/Oct 2001.

Chang, Bryan, "Waste Not Our Youth: My World of Sixties Cantonese Movies", in *The Restless Breed Cantonese Stars of the Sixties*, The 20th Hong Kong International Film Festival, eds. Kar Law and Stephen Teo, trans. Stephen Teo, (Hong Kong: Urban Council of Hong Kong, 1996)

----- "Where A Good Man Goes (When He Gets Out of Jail)", in *Hong Kong Panorama 98-99*, The 23rd Hong Kong International Film Festival, ed. Evelyn Chan, trans. Ranchof Cong, (Hong Kong: The Provisional Urban Council of Hong Kong, 1999)

----- "The Man Pushes On: The Burden of Pain and Mistakes in Johnnie To's Cinema", in *Hong Kong Panorama 98-99*, The 23rd Hong Kong International Film Festival, ed. Evelyn Chan, trans. Sam Ho, (Hong Kong: The Provisional Urban Council of Hong Kong, 1999)

----- "A Touch of Zen", in *A Century of Chinese Cinema: Look Back in Glory*, The 25th Hong Kong International Film Festival, eds. Fung Po and Sam Ho, trans. Sam Ho, Stephen Teo et al, (Hong Kong: Leisure and Cultural Services Department of the Hong Kong Government, 2001)

Chatman, Seymour, *Story and Discourse: Narrative Structure in Fiction and Film*, (Ithaca and London: Cornell University Press, 1978)

Cheah, Pheng, "Spectral Nationality: The Living On [*sur-vie*] of the Postcolonial Nation in Neocolonial Globalization", *Boundary 2*, 26, 1999.

Cheng, Yu, "The World According to Everyman", in *The Traditions of Hong Kong Comedy*, The 9th Hong Kong International Film Festival, eds. Cheuk-to Li and Cynthia Lam, (Hong Kong: Urban Council of Hong Kong, 1985)

Cheuk, Pak-tong, "The Characteristics of Sixties Youth Movies", in *The Restless Breed Cantonese Stars of the Sixties*, The 20th Hong Kong International Film Festival, eds. Kar Law and Stephen Teo, (Hong Kong: Urban Council of Hong Kong, 1996)

----- "A Pioneer in Film Language: On King Hu's Style of Editing", in *Transcending the Times: King Hu & Eileen Chang*, The 22nd Hong Kong International Film Festival, eds. Kar Law and Stephen Teo, trans. Grace Ng, (Hong Kong: The Provisional Urban Council of Hong Kong, 1998)

----- "The Beginning of the Hong Kong New Wave: The Interactive Relationship between Television and the Film Industry", *Postscript*, Vol. 19, No. 1, 1999.

Cheung, Esther M.K., "The Hi/stories of Hong Kong", *Cultural Studies*, 15(3/4), July/Oct 2001.

Cheung, Esther M.K., and Chu, Yiu-wai, eds., *Between Home and World: A Reader in Hong Kong Cinema*, (Hong Kong: Oxford University Press, 2004)

Chew, Matthew, "An Alternative Metacritique of Postcolonial Cultural Studies from a Cultural Sociological Perspective", *Cultural Studies,* 15(3/4) 2001.

Chiao, Peggy Hsiung-ping, "Happy Together: Hong Kong's Absence", *Cinemaya*, 38, 1997.

Choi, Hak-kin, ed., '*Superstars of Cantonese Movies of the Sixties*' Exhibition, (Hong Kong: Urban Council of Hong Kong, 1996)

Chow, Rey, "Film and Cultural Identity", in *The Oxford Guide to Film Studies*, eds. John Hill and Pamela Church Gibson, (Oxford and New York: Oxford University of Press, 1998)

----- "Introduction: On Chineseness as a Theoretical Problem", *Boundary 2*, 25:3, 1998.

----- "Nostalgia of the New Wave: Structure in Wong Kar-wai's Happy Together", *Camera Obscura*, No. 42, Sep 1999.

Chu, Blanche, "The Ambivalence of History: Nostalgia Films as Meta-Narratives in the Post-Colonial Context", *Hong Kong Cultural Studies Bulletin,* No. 8-9, Spring/Summer, 1998.

Chu, Rolanda, "*Swordsman II* and *The East is Red*: The 'Hong Kong Film,' Entertainment and Gender", *Bright Lights: Film Journal*, No. 13, 1994.

Chu, Rolanda and Forester, Grant, eds., "A Brief Historical Tour of the Hong Kong Martial Arts Film", *Bright Lights: Film Journal*, No. 13, 1994.

Chu, Yiu Wai, "(In)Authentic Hong Kong: The '(G)Local' Cultural Identity in Postcolonial Hong Kong Cinema", a paper presented at the Second International Conference on Chinese Cinema entitled *Year 2000 and Beyond: History, Technology and Future of Transnational Chinese Film and TV*, organized by the Department of Cinema and Television of Hong Kong Baptist University, March 2000.

Chua, Siew-keng, "Song of the Exile: The Politics of 'Home'", *Jump Cut* 42, 1998.

Clarens, Carlos, *Crime Movies: From Griffith to the Godfather and Beyond*, (London: Secker and Warburg, 1980)

Clarke, David B, *The Cinematic City*, (London and New York: Routledge, 1997)

Cohan, Steven, "Censorship and Narrative Indeterminacy in *Basic Instinct*", in *Contemporary Hollywood Cinema*, eds. Steve Neale and Murray Smith, (London: Routledge, 1998)

Cohan, Steven and Hark, Ina Rae, "Introduction", in *Screening the Male: Exploring Masculinities in Hollywood Cinema*, eds. Steven Cohan and Ina Rae Hark, (London and New York: Routledge, 1993)

----- eds., *The Road Movie Book*, (London and New York: Routledge, 1997)

Cohen, Mitchell S., "Villains and Victims", *Film Comment*, Vol. 10, No. 6, Nov-Dec 1974.

Collier, Joelle, "The Noir East: Hong Kong's Filmmakers' Transmutation of a Hollywood Genre?" in *Hong Kong Film. Hollywood, and the New Global Cinema: No Film is an Island*, eds. G. Marchetti and S. K. Tan, (Oxen, USA and Canada: Routledge, 2007)

Collier, Peter and Geyer-Ryan, Helga, eds., *Literary Theory Today*, (UK: Polity Press, 1990)

Collini, Stefan, ed., *Interpretation and Overinterpretation*, (Cambridge, New York and Victoria: Cambridge University Press, 1992)

Collins, James, "Postmodernism and Cultural Practice: Redefining the Parameters", *Screen*, Vol. 28, No. 2, Spring 1987.

Colmey, John, "Wong Kar-wai: Dream Master for Nighttown", *Time International*, Jan 29, 1996.

Comolli, Jean-Louis and Narboni, Jean, "Cinema/Ideology/Criticism", in *Movies and Methods Vol. I*, ed. Bill Nichols, (Berkeley, Los Angeles and London: University of California Press, 1985)

Conley, Tom, "Noir in the Red and the Nineties in the Black", in *Film Genre 2000: New Critical Essays*, ed. Wheeler Winston Dixon, (USA: State University of New York Press, 2000)

Connell, John, and Lea, John, "Distant Places, Other Cities? Urban Life in Contemporary Papua New Guinea", in *Postmodern Cities and Spaces*, eds. S. Watson and K. Gibson, (USA: Blackwell Publishers Inc., 1995)

Cook, David A., *A History of Narrative Film*, (New York and London: W.W.Norton & Company, 1990)

Cook, Pam, and Bernink, Mieke, eds., *The Cinema Book*, (London: BFI, 1999)

Copjec, Joan, "The Orthopsychic Subject: Film Theory and the Reception of Lacan", *October,* 49 Summer, 1989.

----- ed., *Shades of Noir*, (London and New York: Verso, 1993)

Corrigan, Timothy, *A Cinema without Walls: Movies and Culture after Vietnam*, (London: Routledge, 1991)

Cousins, Mark, "Men and Women as Polarity", *Oxford Literary Review*, 8, No. 1-2, 1986.

Covey, William Bennett JR, *Compromising Positions: Theorizing American Neo-Noir Film*, Purdue University PhD Thesis, 1996.

Cowie, Elizabeth, "Strategems of Identification", *Oxford Literary Review*, 8, No. 1-2, 1986.

----- "Representations", in *The Woman in Question*, eds. Parveen Adams and Elizabeth Cowie, (London and New York: Verso, 1990)

----- "Woman as Sign", in *The Woman in Question*, eds. Parveen Adams and Elizabeth Cowie, (London and New York: Verso, 1990)

----- "Underworld USA: Psychoanalysis and Film Theory in the 1980s", in *Psychoanalysis and Cultural Theory: Thresholds*, ed. James Donald, (New York: St. Martin's Press, 1991)

----- "Film Noir and Women", in *Shades of Noir*, ed. Joan Copjec, (London and New York: Verso, 1993)

----- *Representing the Woman: Cinema and Psychoanalysis*, (Minneapolis: University of Minnesota Press, 1997)

Crooks, Robert, "Retro Noir, Future Noir: Body Heat, Blade Runner, and Neo-Conservative Paranoia", *Film and Philosophy*, Vol. 1, 1994.

Cui, Shuqin, "Gendered Perspective: The Construction and Representation of Subjectivity and Sexuality in Ju Dou", in *Transnational Chinese Cinema: Identity, Nationhood, Gender*, ed. Sheldon Hsiao-peng Lu, (Honolulu: University of Hawaii Press, 1997)

----- *Women Through the Lens: Gender and Nation in a Century of Chinese Cinema,* (Honolulu: University of Hawaii Press, 2003)

Culler, Jonathan, *On Deconstruction: Theory and Criticism after Structuralism*,

(New York: Cornell University Press, 1982)

----- *Framing the Sign: Criticism and Its Instruction*, (USA: University of Oklahoma Press, 1988)

Curtin, Michael, "Industry on Fire: The Cultural Economy of Hong Kong Media", *Post Script*, Vol. 19, No. 1, 1999.

Damico, James, "Film Noir: A Modest Proposal", in *Film Noir Reader*, eds. Alain Silver and James Ursini, (New York: Limelight Editions, 1999)

Dargis, Manohla, "Pulp Instincts", *Sight and Sound*, Vol. 4, No. 5, May 1994.

David, Sordwell, *Narration in the Fiction Film*, (London: Methuen, 1985)

Davis, Fred, *Yearning for Yesterday: A Sociological of Nostalgia*, (New York: The Free Press, 1979)

De Lauretis, Teresa, *Technologies of Gender: Essays on Theory, Film and Fiction*, (Bloomington and Indianapolis: Indiana University Press, 1987)

----- "Eccentric Subjects: Feminist Theory and Historical Consciousness", *Feminist Studies*, Vol. 16, Issue 1, Spring, 1990.

Degli-Esposti, Cristina, ed., *Postmodernism in the Cinema*, (New York and Oxford: Berghahn Books, 1998)

----- "Postmodernism(s)", in *Postmodernism in the Cinema*, ed. Cristina Degli-Esposti, (New York and Oxford: Berghahn Books, 1998)

Deleuze, Gilles and Guattari, Felix, *Anti-oedipus: Capitalism and Schizophrenia*, trans. Robert Hurley, Mark Seem and Helen R. Lane, (New York: The Viking Press, 1977)

Denzin, Norman K., *Images of Postmodern Society: Social Theory and Contemporary Cinema*, (London, Newbury Park and New Delhi: Sage Publications, 1991)

Derrida, Jacques, *Writing and Difference*, trans. Alan Bass, (London and New York: Routledge, 1978)

----- "The Law of Genre", *Critical Inquiry*, Vol. 7, Issue 1, Autumn, 1980.

----- *Positions*, trans. Alan Bass, (London: The Athlone Press, 1981)

----- *Of Grammatology*, trans. Gayatri Chakravorty Spivak, (Baltimore and London: The Johns Hopkins University Press, 1997)

----- *Monolingualism of the Other; or, the Prosthesis of Origin*, trans. Patrick Mensah, (Stanford and California: Stanford University Press, 1998)

----- *Resistances of Psychoanalysis*, eds. Werner Hamacher and David E. Wellery, trans. Peggy Kamuf, Pascale-Anne Brault and Michael Naas, (Stanford and California: Stanford University Press, 1998)

Desser, David, "Global Noir: Genre Film in the Age of Transnationalism", in *Film Genre Reader III*, ed. Barry Keith Grant, (Austin: University of Texas Press, 2003)

----- "Beyong Hypothermia: Cool Women Killers in Hong Kong Cinema", in *Hong Kong Neo-Noir*, Esther Yau and Tony Williams eds., (UK: Edinburgh University Press, 2017)

Doane, Mary Ann, "Film and the Masquerade: Theorizing the Female Spectator", *Screen*, Vol. 23, No. 3-4 Sep-Oct 1982.

----- *Femmes Fatales: Feminism, Film Theory, Psychoanalysis*, (New York: Routledge, 1991)

----- "Remembering Women: Psychical and Historical Constructions in Film Theory", in *Femmes Fatales: Feminism, Film Theory, Psychoanalysis*, (New York and London: Routledge, 1991)

----- "The Voice in the Cinema: The Articulation of Body and Space", in *Film Theory and Criticism*, eds. Loe Braudy and Marshall Cohen, (New York and Oxford: Oxford University Press, 1999)

Diawara, Manthia, "Noir by Noir: Toward a New Realism in Black Cinema", in *Shades of Noir*, ed. Joan Copjec, (London and New York: Verso, 1993)

Docherty, Thomas, ed., *Postmodernism: A Reader*, (New York and London: Havester Wheatsheaf, 1993)

Dolar, Mladen, "Beyond Interpellation", in *Subject in Democracy*, eds. Tomaz Mastnak and Rado Riha, (Yugoslavia: IMS, 1988)

Dollimore, Johnathan, "Masculine Sexuality—1:Homophobia and Sexual Difference", *Oxford Literary Review*, 8, No. 1-2, 1986.

Dowling, William C., *Jameson, Althusser, Marx: An Introduction to Political Unconscious*, (Ithaca and New York: Cornell University Press, 1984)

Doyle, Christopher, "Exclusive Diary: Wong Kar-wai's 'Happy Together'", *Sight and Sound*, Vol. 7, Issue 5, May, 1997.

----- *Don't Cry for Me Argentina: Photographic Journal,* (Hong Kong: City Entertainment, 1997)

Dubois, Diane, "'Seeing the Female Body Differently': Gender Issues in the Silence of the Lambs", *Journal of Gender Studies*, Vol. 10, No. 3, 2001.

Dubrow, Heather, *Genre*, (New York: Methuen, 1982)

Duncan, Paul, "The Novel and Films of Night and the City", in *The Big Book of Noir*, eds. Lee Server, Ed Gorman, and Martin H. Greenberg, (New York: Carroll and Graf Publishers, Inc., 1998)

----- ed., *Noir Ficton: Dark Highways*, (UK: Pocket Essentials, 2003)

Durgnat, Raymond, "The Family Tree of Film Noir", *Film Comment*, Vol. 10. No. 6, Nov-Dec 1974.

----- "Paint it Black: The Family Tree of the Film Noir", in *Film Noir Reader*, eds. Alain Silver and James Ursini, (New York: Limelight Editions, 1999)

Dyer, Richard, *Stars*, (London: British Film Institute, 1979)

----- "Homosexuality and Film Noir", in *The Matter of Images: Essays on*

Representations, (London and New York: Routledge, 1993)

Dyer, Richard and Vincendeau, Ginette, *Popular European Cinema*, (London and New York: Routledge, 1992)

Eagleton, Terry, *Ideology*, (London and New York: Verso, 1991)

----- *The Idea of Culture*, (UK and USA: Blackwell Publishers, 2000)

Easthope, Antony and McGowan, Kate, *A Critical and Cultural Theory Reader*, (Buckingham: Open University Press, 1992)

Eaton, Michael, *Chinatown*, (London: British Film Institute, 1997)

Eberhard, Wolfram, *The Chinese Silver Screen: Hong Kong and Taiwanese Motion Pictures in the 1960's*, ed. Tsu-kuang Lou, (Taipei: The Orient Cultural Service, 1972)

Edley, Nigel and Wetherell, Margaret, "Jockeying for Position: The Construction of Masculine Identities", *Discourse and Society*, 8(2), 1997.

Ellis, John, *Visible Fictions*, (London and New York: Routledge, 1992)

Ellwood, David, ed., *The Movies as History: Visions of the Twentieth Century*, (Great Britain: History Today, 2000)

Elsaesser, Thomas, "Subject Positions, Speaking Positions: From *Holocaust*, *Our Hitler*, and *Heimat* to *Shoah* and *Schindler's List*", in *The Persistence of History: Cinema, Television, and the Modern Event*, ed. Vivian Sobchack, (New York and London: Routledge, 1996)

Emerson, Cornelia, "Chinese Martial Arts", *Archive*, UCLA Film and Television Archive Newsletter, April/May 2002.

Emery, Sharyn, " 'Call Me by My Name' : Personal Identity and Possession in the English Patient", *Literature Film Quarterly*, Vol. 28, Issue 3, 2000.

Eng, David L., "Love at Last Site: Waiting for Oedipus in Stanley Kwan's Rouge", *Camera Obscura*, 32, Sep-Jan, 1993-94.

Erickson, Todd, "Kill Me Again: Movement Becomes Genre", in *Film Noir Reader*, eds. Alain Silver and James Ursini, (New York: Limelight Editions, 1999)

Erens, Patricia Brett, "The Film Work of Ann Hui", in *The Cinema of Hong Kong: History, Arts, Identity*, eds. Poshek Fu and David Desser, (Cambridge: Cambridge University Press, 2000)

Erni, John Nguyet, "Introduction--Like a Postcolonial Culture: Hong Kong Re-imaged", *Cultural Studies*, 15(3/4), July/Oct 2001.

Evans, Dylan, *An Introductory Dictionary of Lacanian Psychoanalysis*, (London and New York: Routledge, 1996)

Ewen, Stuart, *All Consuming Images: The Politics of Style in Contemporary Culture*, (USA: Basic Books, Inc., 1988)

Ewing, Dale E., "Film Noir: Style and Content", *Journal of Popular Film and Television*, Vol. 16, No. 2, Summer 1988.

Fabian, Johannes, "Language and Time", A discussion paper prepared at a symposium on "Language and Time" at the University of Antwerp, April 4, 2003.

----- "If It is Time, Can It be Mapped?" *History and Theory* 44, Feb 2005.

Falkenberg, Pamela, " 'Hollywood' and the 'Art Cinema' as a Bipolar Modeling System", *Wide Angle*, Vol. 7, No. 3, 1985.

Featherstone, Mike, *Consumer Culture and Postmodernism*, (London, Newbury Park and New Delhi: Sage Publications, 1991)

Ferguson, Russell; Olander, William; Tucker, Marcia and Fiss, Karen, eds., *Discourses: Conversations in Postmodern Art and Culture*, (New York, Cambridge, Massachusetts and London: MIT and The New Museum of Contemporary Art, 1990)

Fineman, Joel, "The Structure of Allegorical Desire", *October*, No. 12, 1980.

Finter, Helga, "The Body and its Doubles: On The (De)Construction of Femininity on Stage", trans. Matthew Griffin, *Women and Performance: A Journal of Feminist Theory*, Issue 18, 9:2, 1997.

Fischer, Lucy, "The Lives of Performers: The Actress as Signifier", in *Shot/Countershot: Film Tradition and Women's Cinema*, (Princeton and New Jersey: Princeton University Press, 1989)

----- *Designing Women: Cinema, Art Deco and the Female Form*, (New York: Columbia University Press, 2003)

Fiske, John, *Reading the Popular*, (Boston, London, Sydney and Wellington: Unwin Hyman, 1989)

Fitting, Peter, "Futurecop: The Neutralization of Revolt in Blade Runner", *Science-Fiction Studies*, Vol. 14, 1987.

Fitzhugh, Michael L. and Leckie, William H., "Agency, Postmodernism, and the Causes of Change", *History and Theory*, Theme Issue 40, Dec 2001.

Flitterman-Lewis, Sandy, *To Desire Differently: Feminism and the French Cinema*, (Urbana and Chicago: University of Illinois Press, 1990)

Fonoroff, Paul, *At the Hong Kong Movies: 600 Reviews From 1988 Till the Handover*, (Hong Kong: Film Biweekly Publishing House, 1998)

Forceville, Charles, *Pictorial Metaphor in Advertising*, (London and New York: Routledge, 1996)

Fore, Steve, "Introduction: Hong Kong Movies, Critical Time Warps, and Shapes of Things to Come", *Post Script*, Vol. 19, No. 1, Fall 1999.

Forrester, John, *The Seductions of Psychoanalysis: Freud, Lacan and Derrida*, (Cambridge, New York and Victoria: Cambridge University Press, 1990)

Foster, Hal, ed., *The Anti-Aesthetic: Essays on Postmodern Culture*, (Seattle and Washington: Bay Press, 1983)

Foucault, Michel, *The Order of Things: An Archaeology of the Human Sciences*,

(London: Tavistock Publications, 1970)

----- *The Archaeology of Knowledge*, trans. A.M. Sheridan Smith, (UK: Routledge, 1972)

----- *Discipline and Punish: The Birth of the Prison*, trans. Alan Sheridan, (United Kingdom: Penguin Group, 1977)

----- *Language, Counter-Memory, Practice: Selected Essays and Interviews by Michel Foucault*, ed. Donald F. Bouchard, trans. Donald F. Bouchard and Sherry Simon, (Ithaca and New York: Cornell University Press, 1977)

----- *Power/ Knowledge*, ed. Colin Gordon, trans. Colin Gordon, Leo Marshall, John Mepham, and Kate Soper, (UK: The Harvester Press Ltd., 1980)

----- "Afterword: The Subject and Power", in *Michel Foucault: Beyond Structuralism and Hermeneutics*, Hubert L. Dreyfus and Paul Rabinow, (Chicago: University of Chicago Press, 1983)

----- "Of Other Spaces", *Diacritics*, Spring 1986.

----- *Foucault Live (Interviews, 1966-84)*, ed. Sylvere Lotringer, trans. John Johnston, (New York: Semiotext(e), 1989)

----- *The Care of the Self: The History of Sexuality 3*, trans. Robert Hurley, (UK: Penguin Group, 1990)

----- *The Will To Knowledge: The History of Sexuality 1*, trans. Robert Hurley, (UK: Penguin Group, 1990)

----- *The Use of Pleasure: The History of Sexuality 2*, trans. Robert Hurley, (UK: Penguin Group, 1992)

Foucault, Michel and Blanchot, Maurice, *The Thought from Outside* and *Michel Foucault as I Imagine Him*, (New York: Zone Book, 1987)

Freud, Anna, *The Ego and the Mechanisms of Defense*, (London: The Hogarth Press and the Institute for Psychoanalysis, 1948)

Freud, Sigmund, "The Ego and the Id", in *On Metapsychology: The Theory of Psychoanalysis*, (Great Britain: Penguin, 1984)

----- "The Economic Problem of Masochism", in *On Metapsychology: The Theory of Psychoanalysis*, trans. J. Strachey, (Harmonsworth and Middlesex: Penguin, 1987)

----- *Jokes and Their Relation to the Unconscious*, ed. Angela Richards, trans. James Strachey, (United Kingdom: The Penguin Group, 1991)

----- *On Sexuality: Three Essays on the Theory of Sexuality and Other Works*, ed. Angela Richards, trans. James Strachey, (United Kingdom: The Penguin Group, 1991)

----- "An Unpublished Letter from Freud on Female Sexuality", *Gender and Psychoanalysis*, trans. Eli Zaretsky, Vol. 4, No. 2, Spring 1999.

----- *On the History of the Psycho-analytic Movement: Papers on Metapsychology and Other Works (1914-1916)*, trans. James Strachey, (UK: Vintage, 2001)

Frye, Northrop, *Anatomy of Criticism*, (Princeton and New Jersey: Princeton University Press, 1957)

Fu, Poshek, "Struggle to Entertain: The Political Ambivalence of Shanghai Film Industry under Japanese Occupation, 1941 — 1945", in *Cinema of Two Cities: Hong Kong — Shanghai*, The 18th Hong Kong International Film Festival, eds. Kar Law and Cindy Chan, (Hong Kong: Urban Council of Hong Kong, 1994)

----- "Patriotism or Profit: Hong Kong Cinema During the Second World War", in *Early Images of Hong Kong & China*, The 19th Hong Kong International Film Festival, eds. Kar Law and Stephen Teo, (Hong Kong: Urban Council of Hong Kong, 1995)

----- "The 1960s: Modernity, Youth Culture, and Hong Kong Cantonese Cinema", in *The Cinema of Hong Kong: History, Arts, Identity*, eds. Po Shek Fu and David Desser, (UK: Cambridge University Press, 2000)

Fu, Winnie, ed., *Hong Kong Filmography: Vol. 2 1942 — 1949*, (Hong Kong: The Provisional Urban Council of Hong Kong, 1998)

Fuery, Patrick, *New Developments in Film Theory*, (Hampshire and London: Macmillan Press Ltd., 2000)

Fung, Anthony, "What Makes the Local? A Brief Consideration of the Rejuvenation of Hong Kong Identity", *Cultural Studies*, 15(3/4), July/Oct 2001.

Fuss, Diana, *Essentially Speaking: Feminism Nature and Difference*, (London : Routledge, 1990)

Gaines, Jane, ed., *Classical Hollywood Narrative: The Paradigm Wars*, (Durham and London: Duke University Press, 1992)

Gallafent, Edward, "Echo Park: Film Noir in the ʻSeventiesʼ", in *Movie Book of Film Noir*, ed. Ian Cameron, (London: Movie, 1992)

Garcia, Robert, "The Third Cinema: Liu Jailing, Wu Ma and the Ghost Film", in *Phantoms of the Hong Kong Cinema*, The 13th Hong Kong International Film Festival, eds. Cheuk-to Li and Stephen Teo, (Hong Kong: Urban Council of Hong Kong, 1989)

Garcia, Roger, "The Melodramatic Landscape", in *Cantonese Cinema Retrospective (1950-1959)*, The 2nd Hong Kong International Film Festival, eds. Nien-tung Lin, Paul Yeung and Roger Garcia, (Hong Kong: Urban Council of Hong Kong, 1978)

----- "Alive and Kicking: The Kung Fu Film is a Legend", *Bright Lights: Film Journal*, No. 13, 1994.

Gehring, Wes D., ed., *Handbook of American Film Genres*, (New York, Westport, Connecticut and London: Greenwood Press, 1988)

Genocchio, Benjamin, "Discourse, Discontinuity, Difference: The Question of ʻOtherʼ Spaces", in *Postmodern Cities and Spaces*, eds. S. Watson and K. Gibson, (USA: Blackwell Publishers Inc., 1995)

Gever, Martha; Greyson, John and Parmar, Pratibha, "On Queer Day You Can See Forever", in *Queer Looks: Perspectives on Lesbian and Gay Film and Video*, eds. Martha Gever, Pratibha Parmar and John Grey, (New York and London: Routledge, 1993)

Gibson, Katherine, and Watson, Sophie, "Postmodern Spaces, Cities and Politics: An Introduction", in *Postmodern Cities and Spaces*, eds. S. Watson and K. Gibson, (USA: Blackwell Publishers Inc., 1995)

Gill, Pat, 'Technostalgia: Making the Future Past Perfect,' *Camera Obscura*, No. 40-41, May 1997.

Gittings, Christopher, "Zero Patience, Genre, Difference, and Ideology: Singing and Dancing Queer Nation", *Cinema Journal*, 41, No. 1, Fall 2001.

Gledhill, Christine, "The Melodramatic Field: An Investigation", in *Home is Where the Heart is: Studies in Melodrama and the Woman's Film*, ed. Christine Gledhill, (London: BFI, 1987)

----- "Klute 1: A Contemporary Film Noir and Feminist Criticism", in *Women in Film Noir*, ed. E. Ann Kaplan, (London: British Film Institute, 1998)

----- ed., *Stardom: Industry of Desire*, (London and New York: Routledge, 1991)

----- "Rethinking Genre", in *Reinvesting Film Studies*, eds. Christine Gledhill and Linda Williams, (New York and Great Britain: Oxford University Press, 2000)

Gordon, Deborah A., "Feminism and Cultural Studies", *Feminist Studies*, Vol. 21, Issue 2, Summer 1995.

Grant, Barry Keith, "Experience and Meaning in Genre Films", *Persistence of Vision: The Journal of the Film Faculty of the City University of New York*, No. 3/4, 1986.

----- "Introduction", in *Film Genre Reader*, ed. Barry Keith Grant, (USA: University of Texas Press, 1986)

Green, David, *Where is the Photograph?*, (Brighton: Photoforum and Photoworks, 2003)

Grist, Leighton, "Moving Targets and Black Widows: Film Noir in Modern Hollywood", in *Movie Book of Film Noir*, ed. Ian Cameron, (London: Movie, 1992)

----- "Out of the Past: a.k.a. Build My Gallows High", in *Movie Book of Film Noir*, ed. Ian Cameron, (London: Movie, 1992)

Gross, Larry, "Film Apres Noir", *Film Comment*, Jul-Aug 1976.

Grosz, Elizabeth, "Bodies and Knowledges: Feminism and the Crisis of Reason", in *Feminist Epistemologies*, eds. Linda Alcoff and Elizabeth Potter, (London and New York: Routledge, 1993)

----- "Women, Chora, Dwelling", in *Postmodern Cities and Spaces*, eds. S. Watson and K. Gibson, (Oxford: Blackwell Publishers Inc., 1995)

Gullette, Margaret Morganroth, "Wicked Powerful: The Postmaternal in Contemporary Film and Psychoanalytic Theory", *Gender and*

Psychoanalysis, Vol. 5, No. 2, Spring 2000.

Gunning, Tom, *D.W. Griffith and the Origins of American Narrative Film*, (Urbana: University of Illinois Press, 1991)

Habermas, Jurgen, *Knowledge and Human Interests*, trans. Jeremy J. Shapiro, (London: Heinemann Educational Books Ltd., 1972)

Hackney, Sheldon, "A Conversation with Stephen Toulmin", *Humanities*, Mar/April Vol. 18, Issue 2, 1997.

Hahn, Stephen, *On Derrida*, (Australia, Canada, Mexico, Singapore, Spain, UK and USA: Wadsworth, Thomson Learning, Inc., 2002)

Halberstam, Judith, *Female Masculinity*, (London: Duke University Press, 1998)

Hall, Stuart; Hobson, Dorothy; Lowe, Andrew and Willis, Paul, eds., *Culture, Media, Language*, (UK: Routledge, 1980)

----- "Signification, Representation, Ideology: Althusser and the Post-Structuralist Debates", *Critical Studies in Mass Communication*, Vol. 2, No. 2, Jun 1985.

----- "Cultural Identity and Cinematic Representation", *Framework*, 36, 1989.

----- "Cultural Identity and Diaspora", in *Identity: Community, Culture, Difference,* ed. Jonathan Rutherford, (London: Lawrence and Wishart, 1990)

----- "Fantasy, Identity, Politics", in *Cultural Remix: Theories of Politics and the Popular*, eds. Erica Carter, James Donald, and Judith Squires, (London: Lawrence and Wishart, 1995)

----- "When Was 'The Post-Colonial?' Thinking at the Limit", in *The Post-Colonial Question,* eds. Iain Chambers and Lidia Curti, (London and NewYork: Routledge, 1996)

Hall, Stuart and Du Gay, Paul, *Questions of Cultural Identity*, (London, Thousand Oaks and New Delhi: Sage Publications, 1996)

Halperin, David M., "One Hundred Years of Homosexuality", *Diacritics*, Summer, 1986.

Hampton, Howard, "*Once Upon a Time in Hong Kong*: Tsui Hark and Ching Siu-tung", *Film Comment*, Aug 1997.

Hantke, Steffen, "Boundary Crossing and the Construction pf [sic] Cinematic Genre: Film Noir as 'Deferred Action'", *Kinema*, Fall 2004, retrievable on http://www.kinema.uwaterloo.ca/hant042.htm.

Harries, Dan, "Film Parody and the Resuscitation of Genre", in *Genre and Contemporary Hollywood*, ed. Steve Neale, (London: BFI, 2002)

Hart, Johnathan, "New Historicism: Taking History into Account", *Ariel*, Vol. 22, No. 1, Jan 1991.

Hart, Lynda, *Fatal Women: Lesbian Sexuality and The Mark of Aggression*, (London: Routledge, 1994)

Harvey, David, *The Condition of Postmodernity*, (Oxford and Massachusetts: Basil Blackwell, 1989)

Haskell, Molly, *From Reverence to Rape: The Treatment of Women in the Movies*, (Chicago and London: The University of Chicago Press, 1987)

Hassan, Ihab, *The Postmodern Turn: Essays in Postmodern Theory and Culture*, (USA: Ohio State University Press, 1987)

----- "The Culture of Postmodernism", *Theory, Culture & Society,* 2(3), 1985.

Hayward, Susan, *Cinema Studies: The Key Concepts*, (London and New York: Routledge, 2000)

Heath, Stephen, "Film and System, Terms of Analysis, Part I", *Screen*, Vol. 16, No. 1, Summer, 1975.

----- "Film and System, Terms of Analysis, Part II", *Screen*, Summer, Vol. 16, No. 2, 1975.

----- *Questions of Cinema*, (Bloomington: Indiana University Press, 1981)

----- "Difference", in *The Sexual Subject: A Screen Reader in Sexuality*, (London and New York: Routledge, 1992)

Held, David, *Introduction to Critical Theory: Horkeimer to Habermas*, (Berkeley and Los Angeles: University of California Press, 1980)

Hesling, Willem, "The Past as Story: The Narrative Structure of Historical Films", *European Journal of Cultural Studies*, Vol. 4(2), 2001.

Hill, John, "Film and Postmodernism", in *The Oxford Guide to Film Studies*, eds. John Hill and Pamela Church Gibson, (Oxford and NewYork: Oxford University Press, 1998)

Hinsch, Bret, "Male Honor and Female Chastity in Early China", *Nan Nu* 13 (2011).

Hirsch, Foster, *Film Noir: The Dark Side of the Screen*, (New York: Da Capo Press, 1981)

----- *Detours and Lost Highways: A Map of Neo-Noir*, (New York: Limelight Editions, 1999)

Hirst, Paul Q., "Althusser's Theory of Ideology", *Economy and Society*, Vol. 5, No. 4, Nov 1976.

Ho, Sam, "The Longest Nite: The Power of Destiny", in *Hong Kong Panorama 98-99*, The 23rd Hong Kong International Film Festival, ed. Evelyn Chan, (Hong Kong: The Provisional Urban Council of Hong Kong, 1999)

----- ed., "The One and the Many: Scriptwriters and Scriptwriting", in *The Swordsman and His Jiang Hu: Tsui Hark and Hong Kong Film*, (Hong Kong: Hong Kong Film Archive, 2002)

Hollinger, Karen, "Film Noir, Voice-over and the Femme Fatale", in *Film Noir Reader*, eds. Alain Silver and James Ursini, (New York: Limelight Editions, 1999)

Horton, Andrew S., *Comedy/Cinema/Theory*, (Berkeley, Los Angeles and Oxford: University of California Press, 1991)

Hoskins, Andrew, "New Memory: Mediating History", *Historical Journal of Film, Radio and Television*, Vol. 21, No. 4, 2001.

Howlett, Kathy, "Are You Trying to Make Me Commit Suicide? Gender, Identity, and Spatial Arrangement in Kurosawa's Ran", *Literature Film Quarterly*, Vol. 24. Issue 4, 1996.

Hu, King, "King Hu's Last Interview", in *Transcending the Times: King Hu & Eileen Chang*, The 22nd Hong Kong International Film Festival, eds. Kar Law and Stephen Teo, Japanese interview by Hirokazu Yamada and Koyo Udagawa, trans. Lai Ho (Chinese) and Stephen Teo (English), (Hong Kong: The Provisional Urban Council of Hong Kong, 1998)

Hutcheon, Linda, "Subject In/Of/To History and His Story", *Diacritics*, Spring, 1986

----- *A Poetics of Postmodernism: History, Theory, Fiction*, (New York and London: Routledge, 1988)

----- *The Politics of Postmodernism*, (London and New York: Routledge, 1989)

----- "An Epiloque: Postmodern Parody: History, Subjectivity, and Ideology", *Quarterly Review of Film and Video*, Vol. 12, 1990.

----- "Irony, Nostalgia, and the Postmodern", last modified on January 19, 1998, retrievable on *library.utoronto.ca/utel/criticism/hutchinp.html.*

Huyssen, Andreas, *After the Great Divide: Modernism, Mass Culture, Postmodernism*, (Bloomington and Indianapolis: Indiana University Press, 1986)

Jacobowiz, Florence, "The Man's Melodrama: The Woman in the Window and Scarlet Street", in *Movie Book of Film Noir*, ed. Ian Cameron, (London: Movie, 1992)

Jagger, Gill, "Dancing with Derrida: Anti-essentialism and the Politics of Female Subjectivity", *Journal of Gender Studies*, Vol. 5, No. 2, 1996.

James, David E., *Allegories of Cinema: American Film in the Sixties*, (New Jersey: Princeton University Press, 1989)

----- "Toward a Geo-Cinematic Hermeneutics: Representations of Los Angeles in Non-Industrial Cinema—Killer of Sheep and Water and Power", *Wide Angle*, 20.3, 1998.

Jameson, Fredric, *The Political Unconscious: Narrative as a Socially Symbolic Act*, (New York: Cornell University Press, 1981)

----- "Postmodernsim and Consumer Society", in *The Anti-Aesthetics: Essays on Postmodern Culture*, ed. Hal Foster, (Seattle and Washington: Bay Press, 1983)

----- "Afterword—Marxism and Postmodernism", in *Postmodernism, Jameson, Critique*, ed. Douglas Kellner, (Washington: Maisonneuve Press, 1989)

----- *Late Marxism: Adorno, or, The Persistence of the Dialectic*, (London and New York: Verso, 1990)

----- *Postmodernism, or, the Cultural Logic of Late Capitalism*, (London and New York: Verso, 1991)

----- *Signatures of the Visible*, (New York and London: Routledge, 1992)

----- *The Geopolitical Aesthetic: Cinema and Space in the World System*, (Bloomington and Indianapolis: Indiana University Press, 1992)

Jameson, Richard T., "Son of Noir", *Film Comment*, Nov 1974.

----- " The Bad and the Beautiful: L.A. Confidential", *Film Comment*, Vol. 33, No. 6, Nov/Dec 1997.

Jarvie, I.C., *Window on Hong Kong: A Sociological Study of the Hong Kong Film Industry and its Audience*, (Hong Kong: University of Hong Kong, 1977)

Jauss, Hans Robert, *Toward an Aesthetic of Reception*, trans. Timothy Bahti, (Minneapolis: University of Minnesota Press, 1982)

Jay, Gregory S., *American the Scrivener*, (Ithaca and London: Cornell University Press, 1990)

Jay, Martin and Flax, Jane, "Forum: Martin Jay and Jane Flax on Postmodernism" , *History and Theory: Studies in the Philosophy of History,* Vol. 32, 1993.

Jenkins, Keith, "Jean Baudrillard: Radical Morality and Thoughts on the End of History", *Literature and History*, Third Series, 8/1.

----- *Why History? Ethics and Postmodernity*, (London and New York: Routledge, 1999)

Jensen, Paul, "The Return of Dr. Caligari: Paranoia in Hollywood" , *Film Comment*, Winter 1971-72.

----- "Rayond Chandler: The World You Live In" , *Film Comment*, Vol. 10. No. 6, Nov-Dec 1974.

Johnston, Claire, "Women's Cinema as Counter-Cinema" in *Movies and Methods, Vol. 1*, ed. Bill Nichols, (Berkeley, Los Angeles and London: University of California Press, 1976)

Kaminsky, Stuart M., *American Film Genres*, (Chicago: Nelson-Hall, 1985)

Kamuf, Peggy, *A Derrida Reader Between The Blinds*, (New York and West Sussex: Columbia University Press, 1991)

Kaplan, E. Ann, *Women & Film: Both Sides of the Camera*, (London and New York: Routledge, 1983)

----- ed., *Postmodernism and Its Discontents: Theories, Practices*, (London and New York: Verso 1988)

----- "Melodrama/ Subjectivity/ Ideology: The Relevance of Western Melodrama Theories to Recent Chinese Cinema" , *East-West Film Journal*, Vol. 5, No. 1, Jan 1991.

----- "Reading Formations and Chen Kaige's Farewell My Concubine" , in *Transnational Chinese Cinema: Identity, Nationhood, Gender*, ed. Sheldon

Lu Hsiao-peng, (Honolulu: University of Hawaii Press, 1997)

----- ed., *Women in Film Noir*, (London: British Film Institute, 1998)

Kastely, James L., "Toward a Politically Responsible Ethical Criticism: Narrative in the Political Unconscious and For Whom the Bell Tolls", *Style*, Vol. 22, No. 4, Winter 1988.

Kellner, Douglas, ed., *Postmodernism, Jameson, Critique*, (Washington: Maisonneuve Press, 1989)

Kelly, Christopher, "The Gay Nineties", *Film Comment*, Vol. 35, No. 2 Mar/Apr 1999.

Kennedy, Harlan, "Ridley Scott Interviewed by Harlan Kennedy", *Film Comment*, Vol. 18:4, July-Aug 1982.

Kerby, Anthony Paul, *Narrative and the Self*, (Bloomington and Indianapolis: Indiana University Press, 1991)

Kerr, Paul, "Out of What Past? Notes on the B Film Noir", in *Film Noir Reader*, eds. Alain Silver and James Ursini, (New York: Limelight Editions, 1999); or in *Screen Education*, No. 30, Spring 1979.

Kim, Soyoung, "Genre as Contact Zone: Hong Kong Action and Korean Hwalkuk", in *Hong Kong Connections: Transnational Imagination in Action Cinema*, eds. Meaghan Morris, Siu Leung Li and Stephen Ching-kiu Chan, (Durbam, London and Hong Kong: Duke University Press and Hong Kong University Press, 2005)

Kitses, Jim, *Gun Crazy*, (London: British Film Institute, 1996)

Klein, Norman, M., "Staging Murders: The Social Imaginary, Film, and the City", *Wide Angle*, 20.3, 1998.

Koo, Siu-fung, "Philosophy and Tradition in the Swordplay Film", in *A Study of the Hong Kong Swordplay Film (1945-1980)*, The 5th Hong Kong International Film Festival, revised edition, eds. Shing-hon Lau and Mo-ling Leong, (Hong Kong: Urban Council of Hong Kong, 1996)

Kotsopoulos, Aspasia and Mills, Josephine, "Gender, Genre and 'Postfeminism': The Crying Game", *Jump Cut*, 39, June 1994.

Kowallis, Jon, "The Diaspora in Postmodern Taiwan and Hong Kong Film: Framing Stan Lai's *The Peach Blossom Land* with Allen Fong's *Ah Ying*", in *Transnational Chinese Cinema: Identity, Nationhood, Gender*, ed. Sheldon Hsiao-peng Lu, (Honolulu: University of Hawaii Press, 1997)

Krippner, Stanley and Winkler, Michael, "Studying Consciousness in the Postmodern Age", in *The Fontana Post-modernism Reader*, ed. Walter Truett Anderson, (UK: Fontana Press, 1996)

Kristeva, Julia, "A Feminist Postmodernism?", in *Modernism/Postmodernism*, ed. Peter Brooke, (London and New York: Longman, 1992)

Kroker, Arthur and Cook, David, *The Postmodern Scene: Excremental and Hyper-Aesthetics*, (Hampshire and London: Macmillan Education Ltd., 1988)

Krutnik, Frank, "Heroic Fatality and Visual Delirium: *Raw Deal* and the Film Noir", *Framework*, 15-17, 1981.

----- *In a Lonely Street: Film Noir, Genre, Masculinity*, (London and New York: Routledge, 1991)

----- "Something More Than Night: Tales of the Noir City", in *The Cinematic City*, ed. David B. Clarke, (London and New York: Routledge, 1997)

Kuhn, Annette, *Women's Pictures: Feminism and Cinema*, (London, Boston, Melbourne and Henley: Routledge & Kegan Paul, 1982)

----- "Women's Genres: Melodrama, Soap Opera and Theory", in *Home is Where the Heart is*, ed. Christine Gledhill, (London: BFI, 1992); or *Screen* Vol. 25, No. 1, 1984

----- *The Power of the Image: Essays on Representation and Sexuality*, (London, Boston, Melbourne and Henley: Routledge & Kegan Paul, 1985)

Kung, James, " 'Social Reality' in the Realist Cinema of the 1950s", in *A Comparative Study of Post-war Mandarin and Cantonese Cinema: the Films of Zhu Shilin, Qin Jian and Other Directors,* The 7th Hong Kong International Film Festival, eds. Kei Shu and Roger Garcia et al., (Hong Kong: Urban Council of Hong Kong, 1983)

Kutner, C Jerry, "Beyond the Golden Age: Film Noir Since the 'Fifties'", *Bright Lights: Film Journal*, No. 12, 1994.

Lacan, Jacques, "The Mirror Stage as Formative of the Function of the I", in *Ecrits: A Selection*, trans., Alan Sheridan, (London: Tavistock Publications, 1977)

----- *Feminine Sexuality*, eds. Juliet Mitchell and Jacqueline Rose, trans. Jacqueline Rose, (New York and London: W.W. Norton & Company and Pantheon Books, 1985)

----- *The Four Fundamental Concepts of Psychoanalysis*, ed. Jacques-Alain Miller, trans. Alan. Sheridan, (England: Penguin, 1979)

Lai, Kit, "Cantonese Cinema in the 1960s: A New Perspective", in *Cantonese Cinema Retrospective (1960 — 69)*, The 6th Hong Kong International Film Festival, revised edition, eds. Kei Shu and Mo-ling Leong, (Hong Kong: Urban Council of Hong Kong, 1996)

Lau, Jenny Kwok Wah, "Besides Fists and Blood: Hong Kong Comedy and Its Master of the Eighties", *Cinema Journal*, 37, No. 2, Winter 1998.

Lau, Shing-hon, "The Tragic-romantic Trilogy of Chang Cheh", in *A Study of the Hong Kong Martial Arts Film*, The 4th Hong Kong International Film Festival, eds. Shing-hon Lau and Tony Rayns, trans. Chun-sang Chow and Helen Lai et al, (Hong Kong: Urban Council of Hong Kong, 1980)

----- "Three Modes of Poetic Expression in Martial Arts Films", in *A Study of the Hong Kong Swordplay Film (1945-1980)*, The 5th Hong Kong International Film Festival, revised edition, eds. Shing-hon Lau and Mo-ling Leong, (Hong Kong: Urban Council of Hong Kong, 1996)

Lau, Tai-muk (aka Liu, Damu), "Conflict and Desire—Dialogues Between the Hong Kong Martial Arts Genre an Social Issues in the Past 40 Years", in *The Making of Martial Arts—As Told by Filmmakers and Stars*, ed. Agnes Lam, (Hong Kong: The Provisional Urban Council of Hong Kong, 1999)

Law, Kar, "Stars in a Landscape: A Glance at Cantonese Movies of the Sixties", in *The Restless Breed: Cantonese Stars of the Sixties*, The 20th Hong Kong International Film Festival, eds. Kar Law and Stephen Teo, trans. Stephen Teo, (Hong Kong: Urban Council of Hong Kong, 1996)

----- "Archetypes ad Variations—Observations on Six Cantonese Films", in *Cantonese Melodrama 1950-1969*, The 10th Hong Kong International Film Festival, revised edition, eds. Cheuk-to Li and Ain-Ling Wong, (Hong Kong: Urban Council of Hong Kong, 1997)

----- "Crisis and Opportunity: Crossing Borders in Hong Kong Cinema, its Development from the '40s to the '70s", in *Border Crossings in Hong Kong Cinema*, The 24th Hong Kong International Film Festival, ed. Kar Law, trans. Stephen Teo, (Hong Kong: Leisure and Cultural Services Department, 2000)

----- "Black and Red: Post-war Hong Kong Noir and its Interrelation with Progressive Cinema, 1947-1957", in *Hong Kong Neo-Noir*, Esther Yau and Tony Williams eds., (UK: Edinburgh University Press, 2017)

Law, Kar and Teo, Stephen, eds., *Overseas Chinese Figures in Cinema*, The 16th Hong Kong International Film Festival, (Hong Kong: Urban Council of Hong Kong, 1992)

Law, Kar; Teo, Stephen and Chan, Evelyn, eds., *Hong Kong New Wave: Twenty Years After*, The 23rd Hong Kong International Film Festival, (Hong Kong: The Provisional Urban Council of Hong Kong, 1999)

Leibman, Nina C., "The Family Tree of Film Noir", *Journal of Popular Film and Television*, Vol. 16, No. 4, Winter 1989.

Leitch, Vincent B., "Postmodern Culture: The Ambivalence of Fredric Jameson", *College Literature*, Vol. 19, Issue 2, Jun 1992.

Lemaire, Anika, *Jacques Lacan*, trans., David Macey, (London and New York: Routledge, 1977)

Leung, Helen Hok-sze, "Unsung Heroes: Reading Transgender Subjectivities in Hong Kong Action Cinema", in *Masculinities and Hong Kong Cinema*, eds. Laikwan Pang and Day Wong, (Hong Kong: Hong Kong University Press, 2005)

Leung, Noong-kong, "The Changing Power Relationship Between China and Hong Kong", in *Changes in Hong Kong Society Through Cinema*, The 12th Hong Kong International Film Festival, eds. Cheuk-to Li and Stephen Teo, (Hong Kong: Urban Council of Hong Kong, 1988)

----- "Abnormal Woman and All-Knowing Man", in *Phantoms of the Hong Kong Cinema*, The 13th Hong Kong International Film Festival, eds. Cheuk-to Li and Stephen Teo, (Hong Kong: Urban Council of Hong Kong, 1989)

----- "The Long Goodbye to the China Factor", in *The China Factor in Hong*

Kong Cinema, The 14th Hong Kong International Film Festival, eds. Cheuk-to Li and Stephen Teo, (Hong Kong: Urban Council of Hong Kong, 1990)

Leung, Ping-kwan, "Two Discourses on Colonialism: Huang Guliu and Eileen Chang on Hong Kong of the Forties", *Boundary 2*, 25:3, Fall 1998.

----- "Urban Cinema and the Cultural Identity of Hong Kong", in *The Cinema of Hong Kong: History, Arts, Identity*, eds. Po Shek Fu and David Desser, (UK: Cambridge University Press, 2000)

Leung, Wai Yee, "Identification with the Master Signifier: The Hysteric Construction of Cultural National Identity in Fruit Chan's *Made in Hong Kong* and the *Longest Summer*", a paper presented at the Second International Conference on Chinese Cinema entitled *Year 2000 and Beyond: History, Technology and Future of Transnational Chinese Film and TV*, organized by the Department of Cinema and Television of Hong Kong Baptist University, March 2000.

Levi-Strauss, Claude, *The Savage Mind*, (California and London: Weidenfeld and Nicolson, 1994)

Li, Cheuk-to, "The Return of the Father: Hong Kong New Wave and its Chinese Context in the 1980s", in *New Chinese Cinemas: Forms, Identities, Politics*, eds. Nick Browne, Paul G. Pickowicz, Vivian Sobchack and Esther Yau, (Cambridge: Cambridge University Press, 1994)

----- "Young and Dangerous and the 1997 Deadline", in *Hong Kong Panorama 96 - 97*, The 21st Hong Kong International Film Festival, eds. Linda Lai and Stephen Teo, trans., Stephen Teo, (Hong Kong: Urban Council of Hong Kong, 1997)

----- "The 1997 Mentality in 1997 Films", in *Hong Kong Panorama 97-98*, The 22nd Hong Kong International Film Festival, eds. Kar Law and Stephen Teo, trans. Sam Ho, (Hong Kong: The Provisional Urban Council of Hong Kong, 1998)

----- "In Transition: Industry and Identity", in *Hong Kong Panorama 98-99*, The 23rd Hong Kong International Film Festival, ed. Evelyn Chan, trans. Sam Ho, (Hong Kong: The Provisional Urban Council of Hong Kong, 1999)

----- "Through Thick and Thin: The Ever-changing Tsui Hark and the Hong Kong Cinema", in *The Swordsman and His Jiang Hu: Tsui Hark and Hong Kong Film*, eds. Sam Ho & Wai-leng Ho, trans. Stephen Teo, (Hong Kong: Hong Kong Film Archive, 2002)

Li, Cheuk-to & Teo, Stephen eds., *Cantonese Opera Film Retrospective*, The 11st Hong Kong International Film Festival, revised edition, (Hong Kong: Urban Council of Hong Kong, 1996)

Li, Siu Leung, "Kung Fu: Negotiating Nationalism and Modernity", *Cultural Studies*, 15(3/4), 2001.

----- "Transnationalism and the Desire for Internationality: Hong Kong Cinema and the Local/Global Imaginary", a paper presented at The Second International Conference on Chinese Cinema entitled *Year 2000 and Beyond: History, Technology and Future of Transnational Chinese Film and*

TV, organized by the Department of Cinema and Television of Hong Kong Baptist University, March 2000.

----- *Cross-dressing in Chinese Opera*, (Hong Kong: Hong Kong University Press, 2003)

Li, Victor, "Naming the System: Fredric Jameson's 'Postmodernism'", *Ariel*, Vol. 22, No. 4, Oct 1991.

Lin, Nien-tung, "Some Problems in the Study of Cantonese Films in the 1950s'", in *Cantonese Cinema Retrospective (1950-1959)*, The 2nd Hong Kong International Film Festival, eds. Nien-tung Lin, Paul Yeung and Roger Garcia, trans. Diana Yu, (Hong Kong: Urban Council of Hong Kong, 1978)

----- "Foreword—Some Notes on the Post-war Hong Kong Cinema Survey 1946-1968", in *Hong Kong Cinema Survey 1946-1968*, The 3rd Hong Kong International Film Festival, eds. Nien-tung Lin, Tony Rayns and Roger Garcia, trans. Tina Ho et al., (Hong Kong: Urban Council of Hong Kong, 1979)

----- "Some Notes on the Historical Development of the Post-war Hong Kong Cinema", in *Hong Kong Cinema Survey 1946-1968*, The 3rd Hong Kong International Film Festival, eds. Nien-tung Lin, Tony Rayns and Roger Garcia, trans. Tina Ho et al., (Hong Kong: Urban Council of Hong Kong, 1979)

----- "The Martial Arts Hero", in *A Study of the Hong Kong Swordplay Film (1945-1980)*, The 5th Hong Kong International Film Festival, revised edition, eds. Shing-hon Lau and Mo-ling Leong, (Hong Kong: Urban Council of Hong Kong, 1996)

----- "Cantonese Cinema in the 1960s — Some Observations", in *Cantonese Cinema Retrospective (1960 — 69)*, The 6th Hong Kong International Film Festival, revised edition, eds. Kei Shu and Mo-ling Leong, (Hong Kong: Urban Council of Hong Kong, 1996)

Liu, Damu, "Chinese Myth and Martial Arts Films: Some Initial Approaches", in *Hong Kong Cinema Survey 1946-1968*, The 3rd Hong Kong International Film Festival, eds. Nien-tung Lin, Tony Rayns and Roger Garcia, trans. Tina Ho et al., (Hong Kong: Urban Council of Hong Kong, 1979)

----- "From Chivalric Fiction to Martial Arts Film", in *A Study of the Hong Kong Swordplay Film (1945-1980)*, The 5th Hong Kong International Film Festival, revised edition, eds. Shing-hon Lau and Mo-ling Leong, (Hong Kong: Urban Council of Hong Kong, 1996)

----- "Between Wining and Dining: A Scriptwriter's Impression", in *The Swordsman and His Jiang Hu: Tsui Hark and Hong Kong Film*, eds. Sam Ho and Wai-leng Ho, trans., Sam Ho, (Hong Kong: Hong Kong Film Archive, 2002)

Liu, Jerry, "Chang Cheh: Aesthetics = Ideology", in *A Study of the Hong Kong Swordplay Film (1945-1980)*, The 5th Hong Kong International Film Festival, revised edition, eds. Shing-hon Lau and Mo-ling Leong, (Hong Kong: Urban Council of Hong Kong, 1996)

Lo, Kwai-Cheung, "Muscles and Subjectivity: A Short History of the Masculine Body in Hong Kong Popular Culture", *Camera Obscura*, 39, Sep 1996.

----- "Wooing Chinese in Hollywood: Transnational Remaking of National Cinematic Representations", a paper presented at the Second International Conference on Chinese Cinema entitled *Year 2000 and Beyond: History, Technology and Future of Transnational Chinese Film and TV*, organized by the Department of Cinema and Television of Hong Kong Baptist University, March 2000.

----- "Double Negotiations: Hong Kong Cultural Identity in Hollywood's Transnational Representaitons", *Cultural Studies*, 15(3/4), July/Oct 2001.

----- "Fighting Female Masculinity: Women Warriors and Their Foreignness in Hong Kong Action Cinema of the 1980s", in *Masculinities and Hong Kong Cinema*, eds. Laikwan Pang and Day Wong, (Hong Kong: Hong Kong University Press, 2005)

Louie, Kam, *Theorising Chinese Masculinity: Society and Gender in China,* (Cambridge: Cambridge University Press, 2002)

----- "Chinese, Japanese and Global Masculine Identities", in *Asian Masculinities: The Meaning and Practice of Manhood in China and Japan*, eds. Kam Louie and Morris Low, (London and New York: RoutledgeCurzon, 2003)

Louie, Kam, and Low, Morris, eds., *Asian Masculinities: The Meaning and Practice of Manhood in China and Japan*, (London and New York: RoutledgeCurzon, 2003)

Lu, Sheldon H., "Filming Diaspora and Identity: Hong Kong and 1997", in *The Cinema of Hong Kong: History, Arts, Identity*, eds. Po Shek Fu and David Desser, (UK: Cambridge University Press, 2000)

----- "Hong Kong Diaspora Film and Beyond: From Exile and Homecoming to Transnationalism and Flexible Citizenship", a paper presented at The Second International Conference on Chinese Cinema entitled *Year 2000 and Beyond: History, Technology and Future of Transnational Chinese Film and TV*, organized by the Department of Cinema and Television of Hong Kong Baptist University, March 2000.

Lui, Tai-lok, "Home at Hong Kong", in *Changes in Hong Kong Society Through Cinema,* The 12th Hong Kong International Film Festival, eds. Cheuk-to Li and Stephen Teo, (Hong Kong: Urban Council of Hong Kong, 1988)

Lyons, Donald, "Scumbags", *Film Comment*, 28: 6, 1992.

----- "The Bad and the Beautiful: *L.A. Confidential*", *Film Comment*, Vol. 33, No. 6, Nov/Dec 1997.

Lyotard, Jean-Francois, *The Postmodern Condition: A Report on Knowledge*, trans., Geoff Bennington and Brian Massumi, (UK: Manchester University Press, 1984)

----- *The Differend*, trans. Georges Van Den Abbeele, (Minneapolis: University of Minnesota Press, 1988)

----- *The Postmodern Explained to Children*, (London: Turnaround, 1992)

Ma, Eric Kit-wai, "Consuming Satellite Modernities", *Cultural Studies*, 15(3/4), July/Oct 2001.

Ma, Guoguang, "A Touch of Zen: Blood Draining into Poetry", in *Transcending the Times: King Hu & Eileen Chang*, The 22nd Hong Kong International Film Festival, eds. Kar Law and Stephen Teo, trans. Stephen Teo, (Hong Kong: The Provisional Urban Council of Hong Kong, 1998)

Ma, Ning, "Symbolic Representation and Symbolic Violence: Chinese Family Melodrama of the Early 1980s", *East-West Film Journal*, Vol. 4, No. 1, Dec 1989.

Ma, Teresa, "Chronicles of Change: 1960s—1980s", in *Changes in Hong Kong Society Through Cinema*, The 12th Hong Kong International Film Festival Through Cinema, eds. Cheuk-to Li and Stephen Teo, (Hong Kong: Urban Council of Hong Kong, 1988)

Macdonell, Diane, *Theories of Discourse: An Introduction*, (Oxford and New York, Basil Blackwell, 1986)

Mackinnon, Catherine A., *Feminism Unmodified: Discourses on Life and Law*, (Cambridge: Harvard University Press, 1987)

Madison, D. Soyini, "Oedipus Rex at Eve's Bayou Or The Little Black Girl Who Left Sigmund Freud in The Swamp", *Cultural Studies*, 14(2), 2000.

Maland, Charles, "Memories and Things Past: History and Two Biographical Flashback Films", *East-West Film Journal*, Vol. 6, No. 1, Jan 1992.

Maltby, Richard, "Film Noir: The Politics of the Maladjusted Text", *Journal of American Studies*, Vol. 18, No. 1, 1984.

----- *Hollywood Cinema: An Introduction*, (Oxford and Massachusetts: Blackwell, 1995)

Marchetti, Gina, "Chinese and Chinese Diaspora Cinema: Plural and Transnational ", *Jump Cut*, 42, 1998.

Marchetti, Gina and Tan, S. K. eds., *Hong Kong Film. Hollywood, and the New Global Cinema: No Film is an Island*, (Oxen, USA and Canada: Routledge, 2007)

Martin, Luther H.; Gutman, Huck and Hutton, Patrick H., eds., *Technologies of the Self: A Seminar with Michel Foucault*, (USA: The University of Massachusetts, 1988)

Martin, Richard, *Mean Streets and Raging Bulls: The Legacy of Film Noir in Contemporary American Cinema*, (Lanham, Maryland and London: The Scarecrow Press, 1999)

Mast, Gerald, *A Short History of the Movies*, (New York and London: Macmillan, 1986)

Mast, Gerald and Cohen, Marshall, ed., *Film Theory and Criticism: Introductory Readings*, (New York and Oxford: Oxford University Press, 1979)

Maule, Rosanna, "De-authorizing the Auteur: Postmodern Politics of Interpellation in Contemporary European Cinema", in *Postmodernism in the Cinema*, ed. Cristina Degli-Esposti, (New York and Oxford: Berghahn Books, 1998)

Maxfield, James F., *The Fatal Woman: Sources of Male Anxiety in American Film Noir, 1941-1991*, (London: Associated University Presses, 1996)

Mayne, Judith, *Cinema and Spectatorship*, (London and New York: Routledge, 1993)

McArthur, Colin, *Underworld U.S.A*, (London: British Film Institute, 1972)

McElhaney, Joe, "Neo-Noir on Disc: Point Blank, Chinatown, the Long Goodbye", *Bright Lights: Film Journal*, No. 12, 1994.

McLaren, Margaret A., *Feminism, Foucault, and Embodied Subjectivity*, (Albany: State University of New York Press, 2002)

McLean, Adrienne L., " 'It's Only That I Do What I love and Love What I Do' : Film Noir and the Musical Woman", *Cinema Journal*, 33, No. 1, Fall 1993.

McNay, Lois, *Foucault and Feminism: Power, Gender and the Self*, (Boston: Northeastern University Press, 1992)

----- *Foucault: A Critical Introduction*, (UK: Polity Press, 1994)

Meitinger, Serge, " Between 'plot' and 'metaphor' : Ricoeur's poetics applied on the specificity of the poem", in *The Narrative Path: The Later Works of Paul Ricoeur*, eds. T. Peter Kemp and David Rasmussen, (Cambridge, Massachusetts and London: The MIT Press, 1989)

Mercer, Colin, "That's Entertainment: The Resilience of Popular Forms", in *Popular Culture and Social Relations*, eds. Tony Bennett, Colin Mercer and Janet Woollacott, (Milton Keynes and Philadelphia: Open University Press, 1986)

Merrill, Robert, ed., *Ethics/Aesthetics: Post-Modern Positions*, (Washington: Maisonneuve Press, 1988)

Metz, Christian, *Language and Cinema*, (The Hague: Mouton, 1974)

----- *The Imaginary Signifier: Psychoanalysis and the Cinema*, trans. Celia Britton, Annwyl Williams, Ben Brewster and Alfred Guzzetti, (Bloomington: Indiana University Press, 1982)

----- *Film Language: A Semiotics of the Cinema*, trans. Michael Taylor, (USA: University of Chicago Press, 1991)

Miller, Daniel, *Material Culture and Mass Consumption*, (Oxford and Massachusetts: Basil Blackwell, 1987)

Miller, Jacques-Alain, "Suture (Elements of the Logic of the Signifier)", *Screen*, Vol. 18, No. 4, Winter 1977/78.

----- ed., *The Psychoses: The Seminar of Jacques Lacan, Book III 1955-1956*, trans. Russell Grigg, (UK: Routledge, 1993)

Moriarty, Michael, *Roland Barthes*, (UK: Polity Press, 1991)

Morris, Christopher D., "Psycho's Allegory of Seeing", *Literature Film Quarterly*, Vol. 24, Issue 1, 1996.

Morris, Gary, "Noir Country", *Bright Lights: Film Journal*, No. 12, 1994.

Morris, Meaghan, "Banality in Cultural Studies", in *Logics of Television*, ed. Patricia Mellencamp, (Bloomington: Indiana University Press, 1990)

Mukerji, Chandra and Schudson, Michael, *Rethinking Popular Culture: Contemporary Perspectives in Cultural Studies*, (Berkeley, Los Angeles and London: University of California Press, 1991)

Muller, Eddie, *Dark City: The Lost World of Film Noir*, (London: Titan Books, 1998)

Mulvey, Laura, "Mulvey on Duel in the Sun: Afterthoughts on 'Visual Pleasure and Narrative Cinema'", *Framework*, 15-17, 1981.

----- *Visual and Other Pleasures*, (Bloomington and Indianapolis: Indiana University Press, 1989)

----- *Citizen Kane*, (London: British Film Institute, 1992)

Munz, Peter, "The Historical Narrative", in *Companion to Historiography*, ed. Michael Bentley, (London and New York: Routledge, 1997)

Murphet, Julian, "Film Noir and the Racial Unconscious", *Screen*, 39:1, Spring 1998.

Naremore, James, "American Film Noir: The History of an Idea", *Film Quarterly*, Vol. 49 No. 2, Winter 1995-96.

----- *More Than Night: Film Noir in Its Contexts*, (Berkeley, Los Angeles and London: University of California Press, 1998)

Nash, Catherine, "Looking Commonplace: Gender, Modernity and National Identity", *Renaissance and Media Studies*, Vol. 39, 1996.

Neale, Steve (or Stephen), *Genre*, (UK:BFI, 1980)

----- "Art Cinema as Institution", *Screen*, Vol. 22. No. 1, 1981.

----- "Sexual Difference in Cinema — Issues of Fantasy, Narrative and the Look", *Oxford Literary Review*, 8, No.1-2, 1986.

----- "Questions of Genre", *Screen*, 31: 1 Spring 1990.

----- "Masculinity as Spectacle: Reflections on Men and Mainstream Cinema", in *Screening the Male: Exploring Maculinities in Hollywood Cinema*, ed. Steven Cohan and Ina Rae Hark, (London and New York: Routledge, 1993)

----- *Genre and Hollywood*, (London and New York: Routledge, 2000)

Neale, Steve and Smith, Murray eds., *Contemporary Hollywood Cinema*, (London and New York: Routledge, 1998)

Ng, Ho, "Anecdotes from Two Decades of Hong Kong Cinema: 1947 - 1967", in *A Comparative Study of Post-war Mandarin and Cantonese Cinema: the Films of Zhu Shilin, Qin Jian and Other Directors*, The 7th Hong Kong

International Film Festival, eds. Kei Shu and Roger Garcia et al., (Hong Kong: Urban Council of Hong Kong, 1983)

----- "Exile, A Story of Love and Hate", in *The China Factor in Hong Kong Cinema*, The 14th Hong Kong International Film Festival, eds. Cheuk-to Li and Stephen Teo, (Hong Kong: Urban Council of Hong Kong, 1990)

----- "Jiang Hu Revisited: Towards a Reconstruction of the Martial Arts World", in *A Study of the Hong Kong Swordplay Film (1945-1980)*, The 5th Hong Kong International Film Festival, revised edition, eds. Shing-hon Lau and Mo-ling Leong, (Hong Kong: Urban Council of Hong Kong, 1996)

----- "King Hu and the Aesthetics of Space", in *Transcending the Times: King Hu & Eileen Chang*, The 22nd Hong Kong International Film Festival, eds. Kar Law and Stephen Teo, trans. Stephen Teo, (Hong Kong: The Provisional Urban Council of Hong Kong, 1998)

----- "Hong Kong Detective Novels of the '50s" (written in 1999, unpublished)

Nicholls, Peter, "Divergences: Modernism, Postmodernism, Jameson and Lyotard", *Critical Quarterly*, Vol. 33, No. 3, Autumn 1991.

Nichols, Bill, ed., *Movies and Methods: Vol. 1*, (Berkeley, Los Angeles and London: University of California Press, 1985)

----- "Film Theory and the Revolt Against Master Narratives", in *Reinvesting Film Studies*, eds. Christine Gledhill and Linda Williams, (New York and Great Britain: Oxford University Press, 2000)

Nicholson, Linda J., *Feminism/Postmodernism*, (New York and London: Routledge, 1990)

Norris, Christopher, *What's Wrong with Postmodernism: Critical Theory and the Ends of Philosophy,* (USA: The John Hopkins Press, 1990)

----- *Uncritical Theory: Postmodernism, Intellectuals and the Gulf War*, (London: Lawrence and Wishart, 1992)

Nowell-Smith, Geoffrey, "Cities: Real and Imagined", in *Cinema and the City: Film and Urban Societies in a Global Context*, eds. Mark Shiel and Tony Fitzmaurice, (Oxford and Massachusetts: Blackwell, 2001)

Nylan, Michael, "Golden Spindles and Axes: Elite Women in the Achaemenid and Han Empires", in Steven Shannkman and Stephen W. Durrant, ed., *Early China/Ancient Greece: Thinking through Comparisons* (Albany: State University of New York University Press, 2002)

O'Connor, Barbara and Klaus, Elisabeth, "Pleasure and Meaningful Discourse: An Overview of Research Issues", *International Journal of Cultural Studies*, Vol. 3(3), 2000.

O'Donnell, Mary Ann, "Becoming Kong Kong, Razing Baoan, Preserving Xin' An: An Ethnographic Account of Urbanization in the Shenzhen Speical Economic Zone", *Cultural Studies*, 15(3/4), July/Oct 2001.

O'Hara, Maureen, "Constructing Emancipatory Realities", in *The Fontana Postmodernism Reader*, ed. Walter Truett Anderson, (UK: Fontana Press, 1996)

Orr, Christopher, "Genre Theory in the Context of the Noir and Post-Noir Film", *Film Criticism*, Vol. 22(1), Sep 1997.

Orr, Stanley, "Postmodernism, Noir, and the Usual Suspect", *Literature Film Quarterly*, Vol. 27, Issue 1, 1999.

Osborne, Peter, ed., *A Critical Sense: Interviews with Intellectuals*, (England, USA and Canada: Routledge, 1996)

Oudart, Jean-Pierre, "Cinema and Suture", *Screen*, Vol. 18 No. 4, Winter 1977/78.

Owens, Craig, "The Allegorical Impulse: Toward a Theory of Postmodernism", *October*, No. 12, 1980.

----- "The Allegorical Impulse: Toward a Theory of Postmodernism, Part 2", *October*, No. 13, 1980.

Palmer, R. Barton, "Film Noir and the Genre Continuum: Process, Product, and The Big Clock", *Persistence of Vision*, No.3/4, 1986.

----- *Hollywood's Dark Cinema: The American Film Noir*, (New York: Twayne Publishers, 1994)

Parker, Ian, *Psychoanalytic Culture: Psychoanalytic Discourse in Western Society*, (London, Thousand Oaks and New Delhi: Sage Publications, 1997)

Patton, Paul, "Imaginary Cities: Images of Postmodernity", in *Postmodern Cities and Spaces,* eds. S. Watson and K. Gibson, (USA: Blackwell Publishers Inc., 1995)

Pêcheux, Michel, *Language, Semantics and Ideology: Stating the Obvious* [1975], trans. Harbans Nagpal, (London: Macmillan, 1982)

Penley, Constance, "Feminism, Film Theory, and the Bachelor Machines", in *The Future of an Illusion: Film, Feminism and Psychoanalysis*, (Minneapolis: University of Minnesota Press, 1989)

Petit, Maria Villela, "Thinking History: Methodology and Epistemology in Paul Ricoeur's Reflections on History from History and Truth to Time and Narrative", in *The Narrative Path: The Later Works of Paul Ricoeur*, eds. T. Peter Kemp and David Rasmussen, (Cambridge, Massachusetts and London: The MIT Press, 1989)

Pfeil, Fred, "Home Fires Burning: Family Noir in *Blue Velvet* and *Terminators 2*", in *Shades of Noir*, ed. Joan Copjec, (London and New York: Verso, 1993)

Pieters, Jurgen, "New Historicism: Postmodern Historiography between Narrativism and Heterology", *History and Theory*, Vol. 39, Issue 1, 2000.

Pike, Karen, "Bitextual Pleasures: Camp, Parody, and the Fantastic Film", *Literature Film Quarterly*, Vol. 29, Issue 1, 2001.

Pilipp, Frank, "Creative Incest: Cross-and *Self*-referencing in Recent Hollywood Cinema", *Literature Film Quarterly*, Vol. 27, Issue 1, 1999.

Place, Janey, "Women in Film Noir", in *Women in Film Noir*, ed. Ann E. Kaplan, (London: British Film Institute, 1998)

Plaks, Andrew, *Ta Hsueh and Chung Yung*, (England: Penguin Books, 2003)

Po, Fung, "Crouching Tiger, Hidden Dragon", in *A Century of Chinese Cinema: Look Back in Glory*, The 25th Hong Kong International Film Festival, eds. Fung Po and Sam Ho, trans. Sam Ho, Stephen Teo et al, (Hong Kong: Leisure and Cultural Services Department of the Hong Kong Government, 2001)

----- "Re-interpreting Classics: Tsui Hark's Screenwriting Style and its Influence", in *The Swordsman and His Jiang Hu: Tsui Hark and Hong Kong Film*, eds. Sam Ho & Wai-leng Ho, trans., Christine Chan, (Hong Kong: Hong Kong Film Archive, 2002)

Polan, Dana, "College Course File: Film Noir", *Journal of Film and Video*, Spring 1985.

----- *Power and Paranoia*, (New York, Guildford and Surrey: Columbia University Press, 1986)

Porfirio, Robert Gerald, *The Dark Age of American Film: A Study of the American "Film Noir" (1940-1960)*, (England: Ann Arbor, 1985)

Powrie, Phil, *French Cinema in the 1980's: Nostalgia and the Crisis of Masculinity*, (Oxford: Clarendon Press, 1997)

Rabinowiz, Paula, "Seeing Through the Gendered I: Feminist Film Theory", *Feminist Studies*, Vol. 16, Issue 1, Spring 1990.

Rankin, Aimee, "'Difference' And Deference", *Screen*, Vol. 28, No. 1, Winter 1987.

Rascaroli, Laura, "New Voyages to Italy: Postmodern Travellers and the Italian Road Film", *Screen*, 44:1, Spring 2003

Ray, Robert B., *A Certain Tendency of the Hollywood Cinema, 1930-1980*, (New Jersey: Princeton University Press, 1985)

Rayns, Tony, "King Hu: Shall We Dance?", in *A Study of the Hong Kong Martial Arts Film*. The 4th Hong Kong International Film Festival, ed. Tony Rayns, (Hong Kong: Urban Council of Hong Kong, 1980)

----- "Bruce Lee and Other Stories", in *A Study of Hong Kong Cinema in the Seventies*, The 8th Hong Kong International Film Festival, eds. Cheuk-to Li, Michael Lam and Mo-ling Leong, (Hong Kong: Urban Council of Hong Kong, 1984)

----- "Chinese Changes", *Sight and Sound*, 54, No. 1 (1984/5)

----- "'Cultural Abnormalities' - A Distant Perspective on Hong Kong Cinema in the 80s", in *Hong Kong Cinema in the Eighties*, The 15th Hong Kong International Film Festival, eds. Kar Law and Stephen Teo, (Hong Kong: Urban Council of Hong Kong, 1991)

----- "Missing Links: Chinese Cinema in Shanghai and Hong Kong from the 1930s to the 1940s", in *Early Images of Hong Kong & China*, The 19th Hong Kong International Film Festival, eds. Kar Law and Stephen Teo, (Hong Kong: Urban Council of Hong Kong, 1995)

----- "The Sword as Obstacle", in *A Study of the Hong Kong Swordplay Film (1945-1980)*, The 5th Hong Kong International Film Festival, revised edition, eds. Shing-hon Lau and Mo-ling Leung, (Hong Kong: Urban Council of Hong Kong, 1996)

----- "Charisma Express", *Sight and Sound*, Vol. 10, No. 1, Jan 2000.

Readings, Bill, *Introducing Lyotard: Art and Politics*, (London and New York: Routledge, 1991)

Recchia, Edward, "Through a Shower Curtain Darkly: Reflexivity as a Dramatic Component of Psycho", *Literature Film Quarterly*, Vol. 19, Issue 4, 1991.

Reid, Craig D., "An Evening with Jackie Chan", *Bright Lights: Film Journal*, No. 13, 1994.

Rich, Ruby, "Dumb Lugs and Femmes Fatales", *Sight and Sound*, Nov, 1995.

Richardson, Carl, *Autopsy: An Element of Realism in Film Noir*, (Metuchen, New Jersey and London: The Scarecrow Press, Inc., 1992)

Ricoeur, Paul, *The Rule of Metaphor: Multi-disciplinary Studies of the Creation of Meaning in Language*, trans. Robert Czerny, (London and Henley: Routledge and Kegan Paul, 1978)

----- *Time and Narrative, Vol. 1*, trans., Kathleen McLaughlin and David Pellauer, (Chicago and London: The University Press of Chicago, 1984)

----- *Time and Narrative, Vol. 2*, trans., Kathleen McLaughlin and David Pellauer, (Chicago and London: The University of Chicago Press, 1985)

----- "History as Narrative and Practice: Peter Kemp Talks to Paul Ricoeur in Copenhagen", *Philosophy Today*, Fall 1985.

----- *Time and Narrative, Vol. 3*, trans., Kathleen Blamey and David Pellauer, (Chicago and London: The University of Chicago Press, 1988)

----- "The Human Being as the Subject Matter of Philosophy", in *The Narrative Path: The Later Works of Paul Ricoeur*, eds. T. Peter Kemp and David Rasmussen, (Cambridge, Massachusetts and London: The MIT Press, 1989)

Robbins, Michael, "The Language of Schizophrenia and the World of Delusion", *International Journal of Psychoanalysis*, 83, 2002.

Rodowick, David Norman, *The Crisis of Political Modernism*, (USA: The Board of Trustees of the University of Illinois, 1988)

----- *The Difficulty of Difference: Psychoanalysis, Sexual Difference, and Film Theory*, (London: Routledge, 1991)

Rodriguez, Hector, "Questions of Chinese Aesthetics: Film Form and Narrative Space in the Cinema of King Hu", *Cinema Journal*, 38, No. 1, Fall 1998.

Rose, Jacqueline, "Paranoia and the Film System", *Screen*, Vol. XVII, No. 4(1976/77)

----- "The Cinematic Apparatus: Problems in Current Theory", in *The Cinematic*

Apparatus, ed. Stephen Heath and Teresa de Lauretis, (New York: St. Matin's Press, 1980)

Rosenstone, Robert A., *Vision of the Past: The Challenge of Film to Our Idea of History*, (Cambridge, Massachusetes, London: Harvard University Press, 1995)

----- "Walker: The Dramatic Film as (Postmodern) History", in *Revisioning History: Film and The Construction of a New Past*, ed. Robert, A. Rosenstone, (Princeton and New Jersey: Princeton University Press, 1995)

----- "The Future of the Past: Film and the Beginnings of Postmodern History", in *The Persistence of History: Cinema, Television, and the Modern Event*, ed. Vivian Sobchack, (New York and London: Routledge, 1996)

Rutherford, Johnathan, "A Place Called Home: Identity and the Cultural Politics of Difference", in *Identity: Community, Culture, Difference*, ed. Rutherford Jonathan, (London: Lawrence and Wishart, 1990)

Said, Edward W., "Invention, Memory, and Place", *Critical Inquiry*, 26, Winter, 2000.

Sammon, Paul M., *Future Noir: The Making of Blade Runner*, (UK: Orion Media, 1996)

Sandell Jillian, "A Better Tomorrow? American Masochism and the Hong Kong Film", *Bright Lights: Film Journal*, No. 13, 1994.

----- "Interview with John Woo", *Bright Lights: Film Journal*, No. 13, 1994.

Sarup, Madan, *An Introductory Guide to Post-structuralism and Postmodernism*, (New York, London, Toronto, Sydney, Tokyo and Singapore: Harvester Wheatsheaf, 1988)

Sawyer, R. Keith, "A Discourse on Discourse: An Archaeological History of an Intellectual Concept", *Cultural Studies*, 16(3), 2002

Schrader, Paul, " Notes on Film Noir", *Film Comment*, Vol. 8, No. 1, 1972

----- *Taxi Driver*, (London: Faber and Faber, 2000)

Schrag, Calvin O., *The Self after Postmodernity*, (New Haven and London: Yale University Press, 1997)

Scott, Steven D., " 'Like a Box of Chocolates' : Forrest Gump and Postmodernism", *Literature Film Quarterly*, Vol. 29, Issue 1, 2001.

Sek, Kei, "The Extraordinary History of the Cantonese Cinema", in *Cantonese Cinema Retrospective (1950-1959)*, The 2nd Hong Kong International Film Festival, eds. Nien-tung Lin, Paul Yeung and Roger Garcia, trans. Tammy Chim and Melina Chung et al, (Hong Kong: Urban Council of Hong Kong, 1978)

----- "The Development of 'Martial Arts' in Hong Kong Cinema", in *A Study of the Hong Kong Martial Arts Film*, The 4th Hong Kong International Film Festival, eds. Shing-hon Lau and Tony Rayns, trans. Chun-sang Chow and Helen Lai et al, (Hong Kong: Urban Council of Hong Kong, 1980)

----- "The Social Psychology of Hong Kong Cinema", in *Changes in Hong Kong Society Through Cinema*, The 12th Hong Kong International Film Festival, eds. Cheuk-to Li and Stephen Teo, (Hong Kong: Urban Council of Hong Kong, 1988)

----- "The Wandering Spook", in *Phantoms of the Hong Kong Cinema*, The 13th Hong Kong International Film Festival, eds. Cheuk-to Li and Stephen Teo, (Hong Kong: Urban Council of Hong Kong, 1989)

----- "Achievement and Crisis: H.K. Cinema in the 80s", in *Hong Kong Cinema in the Eighties*, The 15th Hong Kong International Film Festival, eds. Kar Law and Stephen Teo, (Hong Kong: Urban Council of Hong Kong, 1991)

----- (or Shek, Kei) "Achievement and Crisis: Hong Kong Cinema in the ʻ80s", *Bright Lights: Film Journal*, No. 13, 1994.

----- "Struggle, Battle, Victory, Buddhism: Tsui Hark and the Force", in *The Swordsman and His Jiang Hu: Tsui Hark and Hong Kong Film*, eds. Sam Ho & Wai-leng Ho, trans., Stephen Teo, (Hong Kong: Hong Kong Film Archive, 2002)

Selby, Spencer, *Dark City: The Film Noir*, (London, Jefferson and N.C.: McFarland, 1984)

Shadoian, Jack, *Dreams and Dead Ends: The American Gangster/Crime Film*, (Cambridge, Massachusetts, and London: The MIT Press, 1977)

----- "Phil Karlson: Dreams and Dead Ends", in *The Big Book of Noir*, eds. Lee Server, Ed Gorman, and Martin H. Greenberg, (New York: Carroll and Graf Publishers, Inc, 1998)

Shannkman, Steven and Durrant, Stephen W. ed., *Early China/Ancient Greece: Thinking through Comparisons* (Albany: State University of New York University Press, 2002)

Shapiro, Michael J., "National Times and Other Times: Re-thinking Citizenship", *Cultural Studies*, 14(1), 2000.

Shaviro, Steven, "Bodies of Fear: David Cronenberg", in *The Cinematic Body*, (Minneapolis and London: University of Minnesota Press, 1993)

Shiel, Mark, "Cinema and the City in History and Theory", in *Cinema and the City: Film and Urban Societies in a Global Context*, eds. Mark Shiel and Tony Fitzmaurice, (Oxford and Massachusetts: Blackwell, 2001)

Shin, Chi-yun "Double Identity: The Stardom of Xun Zhou and the Figure of the Femme Fatale", in *East Asian Film Noir: Transnational Encounter and Intercultural Dialogue*, eds., Chi-yun Shin and Mark Gallagher, (London and New York: I.B. Tauris & Co. Ltd., 2015)

Shin, Chi-yun and Gallagher, Mark eds., *East Asian Film Noir: Transnational Encounter and Intercultural Dialogue*, (London and New York: I.B. Tauris & Co. Ltd., 2015)

Shin, Thomas, "Young Rebels in the Martial Arts Genre: A Study of The Golden Hairpin and Green-eyed Demoness", in *The Restless Breed Cantonese Stars of the Sixties*, The 20th Hong Kong International Film Festival, eds. Kar

Law and Stephen Teo, trans. Stephen Teo, (Hong Kong: Urban Council of Hong Kong, 1996)

Shu, Kei, "A Postscript to the Cantonese Cinema Retrospective (1960 — 1969)", in *Cantonese Cinema Retrospective (1960—69)*, The 6th Hong Kong International Film Festival, revised edition, eds. Kei Shu and Mo-ling Leong, (Hong Kong: Urban Council of Hong Kong, 1996)

Silver, Alain, "Son of Noir: Neo-Film Noir and the Neo-B Picture", in *Film Noir Reader*, eds. Alain Silver and James Ursini, (New York: Limelight Editions, 1999)

Silver, Alain and Ursini, James, eds., *Film Noir Reader*, (New York: Limelight Editions, 1999)

----- eds., *Film Noir Reader 2*, (New York: Limelight Editions, 1999)

----- *The Noir Style*, (UK: Aurum Press, 1999)

Silver, Alain and Ward, Elizabeth, eds., *Film Noir: An Encyclopedic Reference to the American Style*, (New York: The Overlook Press, 1992)

Silverman, Kaja, "Masochism and Subjectivity", *Framework*, No.12, 1980.

----- *The Subject of Semiotics*, (New York: Oxford University Press, 1983)

----- *The Acoustic Mirror: The Female Voice in Psychoanalysis and Cinema*, (Bloomington and Indianapolis: Indiana University Press, 1988)

----- "Back to the Future", *Camera Obscura*, No. 27, Sep 1991.

Simon, William, "The Postmodernization of Sex and Gender", in *The Fontana Post-modernism Reader,* ed. Walter Truett Anderson, (UK: Fontana Press, 1996)

Siska, William, "Metacinema: A Modern Necessity", *Literature/Film Quarterly,* 7, 1979.

Smith, Anthony, "Images of the Nation: Cinema, Art and National Identity", in *Cinema and Nation*, eds. Mette H. Jort and Scott Mackenzie, (London and New York: Routledge, 2000)

Smith, Gavin, " 'When You Know You're in Good Hand,' Quentin Tarantino Interviewed by Gavin Smith", *Film Comment*, 30.4, 1994.

Smith, Murray, "Film Noir, the Female Gothic and 'Deception'", *Wide Angle*, Vol. 10, No. 1, 1988.

Sobchack, Thomas, "Genre Film: A Classical Experience", in *Film Genre Reader*, ed. Barry Keith Grant, (USA: University of Texas Press, 1986)

Sobchack, Vivian, ed., *The Persistence of History: Cinema, Television, and the Modern Event*, (New York and London: Routledge, 1996)

Somers, Margaret R. and Gibson, Gloria D., "Reclaiming the Epistemological 'Other': Narrative and the Social Constitution of Identity", in *Social Theory and the Politics of Identity*, ed. Craig Calhourn, (Massachusetts and Oxford: Blackwell. 1994)

Sperber, Dan, *Rethinking Symbolism,* (Cambridge, London, New York and Melbourne: Cambridge University Press, 1975)

Spivak, Gayatri Chakravorty, *In Other Worlds: Essays in Cultural Politics*, (New York and London: Routledge, 1988)

----- ed. Sarah Harasym, *The Post-Colonial Critic: Interviews, Strategies, Dialogues*, (New York and London: Routledge, 1990)

Springer, Claudia, "Comprehension and Crisis: Reporter Films and the Third World", in *Unspeakable Images: Ethnicity and the American Cinema,* ed. Lester D. Friedman, (Urbana: University of Chicago Press, 1991)

Stables, Kate, "The Postmodern Always Ring Twice: Constructing the Femme Fatale in 90s Cinema", in *Women in Film Noir*, ed. E. Ann Kaplan, (London: British Film Institute, 1998)

Stack, Carolyn, "Psychoanalysis Meets Queer Theory: An Encounter with the Terrifying Other", *Gender and Psychoanalysis*, Vol. 4, No. 1, Winter 1999.

Staiger, Janet, "Future Noir: Contemporary Representations of Visionary Cities", *East-west Film Journal*, Vol. 3, No. 1, Dec 1988.

Stam, Robert; Burgoyne, Robert and Flitterman-Lewis, Sandy, *New Vocabularies in Film Semiotics: Structuralism, Post-Structuralism and Beyond*, (London and New York: Routledge, 1992)

Stanfield, Peter, " 'Film Noir Like You've Never Seen' : Jim Thompson Adaptations and Cycles of Neo-noir", in *Genre and Contemporary Hollywood,* ed. Steve Neale, (London: BFI, 2002)

Stapleton, Karyn, "In Search of the Self: Feminism, Postmodernism and Identity", *Feminism and Psychology*, Vol. 10(4), 2000.

Steintrager, James, "*Bullet in the Head*: Trauma, Identity, and Violent Spectacle", in *Chinese Films in Focus: 25 New Takes*, ed. Chris Berry, (London: British Film Institute, 2003)

Stivale, Charles J., "Mythologies Revisited: Roland Barthes and the Left", *Cultural Studies*, 16(3) 2002.

Stokes, Lisa Odham and Hoover, Michael, *City on Fire: Hong Kong Cinema,* (London: Verso, 1999)

Straayer, Chris, *Deviant Eyes: Sexual Re-orientations in Film and Video*, (NewYork: Columbia University Press, 1996)

Stringer, Julian, "Global Cities and the International Film Festival Economy", in *Cinema and the City: Film and Urban Societies in a Global Context*, eds. Mark Shiel and Tony Fitzmaurice, (Oxford and Massachusetts: Blackwell, 2001)

----- "*Boat People*: Second Thoughts on Text and Context", in *Chinese Films in Focus: 25 New Takes*, ed. Chris Berry, (London: British Film Institute, 2003)

Studlar, Gaylyn, "Masochism and the Perverse Pleasures of the Cinema", *Quarterly Review of Film Studies*, Fall, 1984.

Sturken, Marita, "The Remembering of Forgetting: Recovered Memory and the Question of Experience", *Social Text*, 57, Vol. 16, No. 4, Winter, 1998.

Sze, Stephen, "The Creation of 'Social Realism' in Hong Kong's Cantonese Cinema", in *50 Years of the Hong Kong Film Production and Distribution Industries: An Exhibition (1947 — 1997)*, eds. Janet Young et al, trans. Stephen Teo, (Hong Kong: Urban Council of Hong Kong, 1997)

----- "The Formal Sturcture of Contemporary Hong Kong Film Noir", (written in 2000, unpublished)

Szeto, Kin Yan Elyssa, "Whose Empire is it?—Reading the Hong Kong/ Hollywood Hybrid Anna and the King", a paper presented at The Second International Conference on Chinese Cinema entitled *Year 2000 and Beyond: History, Technology and Future of Transnational Chinese Film and TV*, organized by the Department of Cinema and Television of Hong Kong Baptist University, March 2000.

Szeto, Wai-hung, ed., *Hong Kong Film 1996*, (Hong Kong: Hong Kong, Kowloon and New Territories Motion Picture Industry Association Ltd., 1997)

Tambling, Jeremy, *Wong Kar-Wai's Happy Together*, (Hong Kong: Hong Kong University Press, 2003)

----- *Happy Together*, (Hong Kong: Hong Kong University Press, 2003)

Tan, Chunfa, "The Influx of Shanghai Filmmakers into Hong Kong and Hong Kong Cinema", in *Cinema of Two Cities: Hong Kong — Shanghai*, The 18th Hong Kong International Film Festival, eds. Kar Law and Cindy Chan, (Hong Kong: Urban Council of Hong Kong, 1994)

Tan, See Kam, "Chinese Diasporic Imaginations in Hong Kong Films", *Screen*, Vol. 42, No. 1, Spring 2001.

Tarantino, Quentin, "Quentin Tarantino on 'Pulp Fiction'", *Sight and Sound*, Vol. 4, No. 5, May 1994.

Taylor, Charles, "Foucault on Freedom and Truth", in *Foucault: A Critical Reader*, ed. David Couzens Hoy, (UK and USA: Basil Blackwell, 1986)

Telotte, J.P. "Film Noir and the Dangers of Discourse", *Quarterly Review of Film Studies*, Spring 1984.

----- "Flm Noir and the Double Indemnity of Discourse", *Genre*, Vol. xviii, No. 1, Spring, 1985.

----- "The Call of Desire and the Film Noir", *Literature Film Quarterly*, Vol. 17, Jan 1989.

----- *Voices of the Dark: The Narrative Patterns of Film Noir*, (Urbana and Chicago: University of Illinois Press, 1989)

----- "Fatal Capers: Strategy and Enigma in Film Noir", *Journal of Popular Film and Television*, Vol. 23, No. 4, Winter 1996.

----- "Rounding Up the Usual Suspects: The Comforts of Character and Neo-noir", *Film Quarterly*, Vol. 51, Summer 1998.

Teo, Stephen, "The Dao of King Hu", in *A Study of Hong Kong Cinema in the Seventies*, The 8th Hong Kong International Film Festival, eds. Cheuk-to Li, Michael Lam and Mo-ling Leong, (Hong Kong: Urban Council of Hong Kong, 1984)

------ "Genre, Authorship and Articulation", in *The Traditions of Hong Kong Comedy*, The 9th Hong Kong International Film Festival, eds. Cheuk-to Li and Cynthia Lam, (Hong Kong: Urban Council of Hong Kong, 1985)

----- "Politics and Social Issues in Hong Kong Cinema", in *Changes in Hong Kong Society Through Cinema*, The 12th Hong Kong International Film Festival, eds. Cheuk-to Li and Stephen Teo, (Hong Kong: Urban Council of Hong Kong, 1988)

----- "In the Realm of Pu Songling", in *Phantoms of the Hong Kong Cinema*, The 13th Hong Kong International Film Festival, eds. Cheuk-to Li and Stephen Teo, (Hong Kong: Urban Council of Hong Kong, 1989)

----- "Tracing the Electric Shadow: A Brief History of the Early Hong Kong Cinema", in *Early Images of Hong Kong & China*, The 19th Hong Kong International Film Festival, eds. Kar Law and Stephen Teo, (Hong Kong: Urban Council of Hong Kong, 1995)

----- "The Decade with Two Faces: Cantonese Cinema and the Paranoid Sixties", in *The Restless Breed: Cantonese Stars of the Sixties*, The 20th Hong Kong International Film Festival, eds. Kar Law and Stephen Teo, trans. Stephen Teo, (Hong Kong: Urban Council of Hong Kong, 1996)

----- *Hong Kong Cinema: The Extra Dimensions*, (London: BFI, 1997)

----- "Only the Valiant: King Hu and His Cinema Opera", in *Transcending the Times: King Hu & Eileen Chang*, The 22nd Hong Kong International Film Festival, eds. Kar Law and Stephen Teo, (Hong Kong: The Provisional Urban Council of Hong Kong, 1998)

----- "Sinking into Creative Depths: Hong Kong Cinema in 1997", in *Hong Kong Panorama 97-98*, The 22nd Hong Kong International Film Festival, eds. Kar Law and Stephen Teo, trans. Sam Ho, (Hong Kong: The Provisional Urban Council of Hong Kong, 1998)

----- "Local and Global Identity: Whither Hong Kong Cinema?" a paper presented at The Second International Conference on Chinese Cinema entitled *Year 2000 and Beyond: History, Technology and Future of Transnational Chinese Film and TV*, organized by the Department of Cinema and Television of Hong Kong Baptist University, March 2000.

----- *Wong Kar-Wai*, (London: British Film Institute, 2005)

The Yearbook Committee ed., *Hong Kong Films 1989 — 1990*, (Hong Kong: Hong Kong, Kowloon and New Territories Motion Picture Industry Association Ltd., 1991)

----- ed., *Hong Kong Films 1991*, (Hong Kong: Hong Kong, Kowloon and New Territories Motion Picture Industry Association Ltd., 1992)

----- ed., *Hong Kong Films 1992*, (Hong Kong: Hong Kong, Kowloon and New

Territories Motion Picture Industry Association, 1993)

----- ed., *Hong Kong Films 1993*, (Hong Kong: Hong Kong, Kowloon and New Territories Motion Picture Industry Association Ltd., 1994)

Thomas, Brook, *The New Historicism and Other Old-Fashioned Topics*, (Oxford and New Jersey: Princeton University Press, 1991)

Thomas, Deborah, "How Hollywood Deals with the Deviant Male", in *Movie Book of Film Noir*, ed. Ian Cameron, (London: Movie, 1992)

----- "Psychoanalysis and Film Noir", in *Movie Book of Film Noir*, ed. Ian Cameron, (London: Movie, 1992)

----- *Reading Hollywood: Spaces and Meanings in American Film*, (London and New York: Wallflower, 2001)

Thompson, Patricia, "A Jazz Session with Fallen Angels", *American Cinematographer*, Vol. 79(2), Feb 1998.

Thomson, David, "Kiss Me Deadly", *Film Comment*, Vol. 33, No. 6, Nov/Dec, 1997

----- *The Big Sleep*, (London: British Film Institute, 1997)

Threadgold, Terry, "Gender Studies and Women's Studies", *Australian Feminist Studies*, Vol. 15, No. 31, 2000.

Tilley, Christopher, ed., *Reading Material Culture: Structuralism, Hermeneutics and Post-structuralism,* (Oxford and Massachsetts: Basil Blackwell, 1990)

To, Jonnie, "Beyond Running Out of Time and the Mission: Johnnie To Ponders One Hundred Years of Film", in *Hong Kong Panorama 1999-2000*, The 24th Hong Kong International Film Festival, ed. Kar Law, trans. Stephen Teo, (Hong Kong: Leisure and Cultural Services Department of the Hong Kong Government, 2000)

To, Johnnie and Tsui, Athena, "Lifeline — Interview with Johnnie To", in *Hong Kong Panorama 96 - 97*, eds. Linda Lai and Stephen Teo, trans., Haymann Lau, (Hong Kong: Urban Council of Hong Kong, 1997)

To, Johnnie and Wai, Ka-fai, "The Driving Force behind Milkyway Image — Johnnie To and Wai Ka-fai", in *Hong Kong Panorama 2002 — 2001*, The 25th Hong Kong International Film Festival, eds. Bbluesky and Cheong-ming Tsui, trans. Christine Chan and John Chong, (Hong Kong: Leisure and Cultural Services Department, 2001)

Todorov, Tzvetan, "The Origin of Genres", *New Literary History*, Vol. 8, No. 1, Autumn, 1976.

Tolentino, Rolando B., "Cityscape: The Capital Infrastructuring and Technologization of Manila", in *Cinema and the City: Film and Urban Societies in a Global Context*, eds. Mark Shiel and Tony Fitzmaurice, (Oxford and Massachusetts: Blackwell, 2001)

Tong, Janice, "*Chungking Express*: Time and its Displacements", in *Chinese Films in Focus: 25 New Takes*, ed. Chris Berry, (London: British Film Institute, 2003)

Tosh, John, *The Pursuit of History: aims, methods and new directions in the study of modern history*, (England and New York: Longman, 1999)

Tsui, Curtis K., "The Subjective Culture and History: The Ethnographic Cinema of Wong Kar-wai", *Asian Cinema*, Winter 1995.

Tsui, Hark, "Time to Turn the Tide in Tsui Hark's Time and Tide", in *Hong Kong Panorama 2002 — 2001*, The 25th Hong Kong International Film Festival, eds. Bbluesky & Cheong-ming Tsui, trans. Denise Suen, (Hong Kong: Leisure and Cultural Services Department, 2001)

----- "Tsui Hark on Tsui Hark: Three Hong Kong Film Archive Interviews", in *The Swordsman and His Jiang Hu: Tsui Hark and Hong Kong Film*, eds. Sam Ho and Wai-leng Ho, trans. Margaret Lee, (Hong Kong: Hong Kong Film Archive, 2002)

Tuana, Nancy and Tong, Rosemarie, eds., *Feminism and Philosophy: Essential Readings in Theory, Reinterpretation, and Application*, (Boulder, San Francisco and Oxford: Westview Press, 1995)

Tudor, Andrew, "Genre", in *Film Genre Reader*, ed., Barry Keith Grant, (USA: University of Texas Press, 1986)

Tuska, Jon, *Dark Cinema: American Film Noir in Cultural Perspective*, (Westport and London: Greenwood Press, 1984)

Tyler, Parker, *Screening the Sexes: Homosexuality in the Movies*, (New York: Da Capo Press, 1993)

Ursini, James, "Angst at Sixty Fields per Second", in *Film Noir Reader*, eds. Alain Silver and James Ursini, (New York: Limelight Editions, 1999)

Vernet, Marc, "Genre", *Film Reader*, No. 3, 1978.

Wai, Ka Fai, "Common Passions Wai Ka-fai on Johnnie To", in *Hong Kong Panorama 98-99*, The 23rd Hong Kong International Film Festival, ed. Evelyn Chan, trans. Sam Ho, (Hong Kong: The Provisional Urban Council of Hong Kong, 1999)

----- "Too Many Ways to be No. 1—Interview with Wai Ka-fai", in *Hong Kong Panorama 97-98*, The 22nd Hong Kong International Film Festival, eds. Kar Law and Stephen Teo, trans. Haymann Lau, (Hong Kong: The Provisional Urban Council of Hong Kong, 1998)

Walker, Michael, "Film Noir: Introduction", in *Movie Book of Film Noir*, ed. Ian Cameron, (London: Movie, 1992)

Walsh, Michael, "Review Essay: Postmodernism Has an Intellectual History", *Quarterly Review of Film and Video*, Vol. 12, 1990.

----- "Jameson and 'Global Aesthetics'", in *Post-theory: Reconstructing Film Studies*, eds. David Bordwell and Noel Carroll, (Wisconsin and London: The University of Wisconsin Press, 1996)

Walton, John, "Film Mystery as Urban History: The Case of Chinatown", in *Cinema and the City: Film and Urban Societies in a Global Context*, eds. Mark Shiel and Tony Fitzmaurice, (Oxford and Massachusetts: Blackwell,

2001)

Wang, Edward, "History, Space, and Ethnicity: The Chinese Worldview", *Journal of World History*, Vol. 10, No. 2, 1999.

----- "Encountering the World: China and its Other(s) in Historical Narratives, 1949-89", *Journal of World History*, Vol. 14, No. 3, 2003.

Wang, Yiyan, "Mr. Butterfly in Defunct Capital: 'soft' masculinity and (Mis) engendering China", in *Asian Masculinities: The Meaning and Practice of Manhood in China and Japan*, eds. Kam Louie and Morris Low, (London and New York: RoutledgeCurzon, 2003)

Warshow, Robert, *The Immediate Experience: Movies, Comics, Theatre and Other Aspects of Popular Culture*, (Cambridge, Massachusetts, and London: Harvard University Press, 2001)

Watson, Sophie and Gibson, Katherine, "Postmodern Politics and Planning: A Postscript", in *Postmodern Cities and Spaces,* eds. S. Watson and K. Gibson, (USA: Blackwell Publishers Inc., 1995)

Waugh, Patricia, *Metafiction: The Theory and Practice of Self-Conscious Ficton*, (London and New York: Routledge, 1984)

Waugh, Thomas, "The Third Body: Patterns in the Construction of the Subject in Gay Male Narrative Film", in *Queer Looks: Perspectives on Lesbian and Gay Film and Video*, eds. Martha Gever, Pratibha Parmar and John Greyson, (New York and London: Routledge, 1993)

Weihsmann, Helmut, "The City in Twilight: Charting the Genre of the 'City Film' 1900-1930", in *Cinema and Architecture*, eds. Francois Penz and Maureen Thomas, (London: BFI, 1997)

Wetherell, Margaret, "Romantic Discourse and Feminist Analysis: Intergrating Investment, Power and Desire", in *Feminism and Discourse: Psychological Perspective*, eds. S. Wilkinson and C. Kitzinger, (London: Sage, 1995)

White, Hayden, *Metahistory: The Historical Imagination in Nineteenth-Century Europe*, (Baltimore and London: The Johns Hopkins University Press, 1973)

----- *Tropics of Discourse: Essays in Cultural Criticism*, (Baltimore and London: John Hopkins University Press, 1978)

----- *The Content of the Form: Narrative Discourse and Historical Representation*, (Baltimore and London: John Hopkins University Press, 1987)

----- "The Modernist Event", in *The Persistence of History: Cinema, Television, and the Modern Event*, ed. Vivian Sobchack, (New York and London: Routledge, 1996)

White, Stephen K., *Political Theory and Postmodernism*, (Cambridge, New York, Port Chester, Melbourne and Sydney: Cambridge University Press, 1991)

White, Susan, "Veronica Clare and the New Film Noir Heroine", *Camera Obscura*, 33-34, May-Jan 1994-1995.

Whittock, Trevor, *Metaphor and Film*, (Cambridge, New York, Melbourne, and Sydney: Cambridge University Press, 1990)

Wiblin, Ian, "The Space Between: Photography, Architecture and the Presence of Absence", in *Cinema and Architecture*, eds. Francois Penz and Maureen Thomas, (London: BFI, 1997)

Willemen, Paul, "Anthony Mann: Looking at the Male", *Framework*, 15-17, 1981.

Williams, Tony, "Song of the Exile: Border-crossing Melodrama", *Jump Cut*, 42, (1998)

----- "Space, Place, and Spectacle: The Crisis Cinema of John Woo", in *The Cinema of Hong Kong: History, Arts, Identity*, eds. Po Shek Fu and David Desser, (UK: Cambridge University Press, 2000)

Willis, Andy, "Film Noir, Hong Kong Cinema and the Limits of Critical Transplant", in *East Asian Film Noir: Transnational Encounter and Intercultural Dialogue*, eds., Chi-yun Shin and Mark Gallagher, (London and New York: I.B. Tauris & Co. Ltd., 2015)

Willis, Sharon, *High Contrast: Race and Gender in Contemporary Hollywood Film*, (Durham and London: Duke University Press, 1997)

Wilson, George M., *Narration in Light: Studies in Cinematic Point of View*, (Baltimore and London: The Johns Hopkins University Press, 1986)

Wise, J. Macgregor, "Home: Territory and Identity", *Cultural Studies,* 14(2), 2000.

Wolfreys, Julian, *Deconstruction: Derrida*, (USA: Palgrave Macmillan, 1988)

Wolheim, Richard, *The Thread of Life*, (Cambridge, MA: Harvard University, 1984)

Wong, Ain-ling, "Our Frail Beauty", in *Cantonese Melodrama 1950-1969*, The 10th Hong Kong International Film Festival, revised edition, eds. Cheuk-to Li and Ain-Ling Wong, (Hong Kong: Urban Council of Hong Kong, 1997)

----- "A Hero Never Dies: The End of Destiny", in *Hong Kong Panorama 98-99*, The 23rd Hong Kong International Film Festival, ed. Evelyn Chan, trans. Sam Ho, (Hong Kong: The Provisional Urban Council of Hong Kong, 1999)

Wong, Freddie and The Yearbook Executive Committee, eds., *Hong Kong Films 1997 — 1998*, (Hong Kong: Hong Kong, Kowloon and New Territories Motion Picture Industry Association Ltd., 1999)

Wong, Kar-wai and Doyle, Christopher, "Happy Together—Interview with Wong Kar-wai and Christopher Doyle", in *Hong Kong Panorama 97-98*, The 22nd Hong Kong International Film Festival, eds. Kar Law and Stephen Teo, (Hong Kong: The Provisional Urban Council of Hong Kong, 1998)

Wong, Mary, ed., *Hong Kong Filmography: Vol.1 1913 — 1941,* (Hong Kong: Urban Council of Hong Kong, 1997)

Woo, John, "Woo in Interview", *Sight and Sound*, trans., Terence Chang, Vol. 3, No. 5, May 1993.

Wright, Elizabeth, *Psychoanalytic Criticism: Theory in Practice*, (London and New York: Routledge, 1984)

Wuthnow, Robert; Hunter, James Davison; Bergesen, Albert and Kurzweil, Edith, *Cultural Analysis: The Work of Peter L. Berger, Mary Douglas, Michel Foucault and Jurgen Habermas*, (Boston, London, Melbourne and Henley: Routledge & Kegan Paul, 1984)

Yau, Esther and Williams, Tony eds., *Hong Kong Neo-Noir*, (UK: Edinburgh University Press, 2017)

Yau, Ka-fai, "3rdness: Filming, Changing, Thinking Hong Kong", *Positions*, 9:3, 2001.

----- "Cinema 3: Towards a 'Minor Hong Kong Cinema'" *Cultural Studies*, 15(3/4), July/Oct 2001.

Yau, Patrick, "Expect the Unexpected Japanese Soaps in Patrick Yau's Action Thrillers", in *Hong Kong Panorama 98-99*, The 23rd Hong Kong International Film Festival, ed. Evelyn Chan, trans. Sam Ho, (Hong Kong: The Provisional Urban Council of Hong Kong, 1999)

Ye, Nianchen, "Days of Being Wild", in *A Century of Chinese Cinema: Look Back in Glory*, The 25th Hong Kong International Film Festival, eds. Fung Po and Sam Ho, trans. Sam Ho, Stephen Teo et al, (Hong Kong: Leisure and Cultural Services Department of the Hong Kong Government, 2001)

Yeh, Yueh-yu, "Defining 'Chinese'", *Jump Cut*, 42, 1998

----- "A Life of Its Own: Musical Discourses in Wong Kar-wai's Films", *Post Script*, Vol. 19, No. 1, Fall 1999.

----- 'Historiography and Signification: Music in Chinese Cinema of the 1930s,' *Cinema Journal*, 41, No. 3, Spring 2002.

----- "Wall to Wall: Music in the Films of Tsui Hark", in *The Swordsman and His Jiang Hu: Tsui Hark and Hong Kong Film*, eds. Sam Ho and Wai-leng Ho, trans., Sam Ho, (Hong Kong: Hong Kong Film Archive, 2002)

Yi, Zheng, "Narrative Images of the Historical Passion: Those Other Women— On the Alterity in the New Wave of Chinese Cinema", in *Transnational Chinese Cinema: Identity, Nationhood, Gender*, ed. Sheldon Hsiao-peng Lu, (Honolulu: University of Hawaii Press, 1997)

Yolton, John W., *Theory of Knowledge*, (New York, Ontario and Toronto: Macmillan, 1965)

Yoshimoto, Mitsuhiro, "Melodrama, Postmodernism, and Japanese Cinema", *East-West Film Journal*, Vol. 5, No. 1, Jan 1991.

Young, Richard, "Song in Contemporary Film Noir", *Films in Review*, Vol. 45, Issue 7/8, Jul/Aug 1994.

Yu, Mo-Wan, "The Prodigious Cinema of Huang Fei-Hong", in *A Study of the Hong Kong Martial Arts Film*, The 4th Hong Kong International Film Festival, eds. Shing-hon Lau and Tony Rayns, trans. Chun-sang Chow and Helen Lai et al, (Hong Kong: Urban Council of Hong Kong, 1980)

----- "The Patriotic Tradition in Hong Kong Cinema: A Preliminary Study of Pre-war Patriotic Films", in *Early Images of Hong Kong & China*, The 19th Hong

Kong International Film Festival, eds. Kar Law and Stephen Teo, trans. Stephen Teo, (Hong Kong: Urban Council of Hong Kong, 1995)

----- "Swords, Chivalry and Palm Power: A Brief Survey of the Cantonese Martial Arts Cinema 1938-1970", in *A Study of the Hong Kong Swordplay Film (1945-1980)*, The 5th Hong Kong International Film Festival, revised edition, eds. Shing-hon Lau and Mo-ling Leong, (Hong Kong: Urban Council of Hong Kong, 1996)

Yue, Audrey, "Migration-as-Transition: Pre-Post-1997 Hong Kong Culture in Clara Law's *Autumn Moon*", *Intersections*, No. 4, Sep, 2000, wwwsshe. murdoch.edu.au/intersections.

----- "Preposterous Hong Kong Horror: Rouge's (be) hindsight and A (sodomitical) Chinese Ghost Story", in *The Horror Reader,* ed. Ken Gelder, (London and New York: Routledge, 2000)

----- "What's So Queer About *Happy Together*? Aka Queer (N) Asian: Interface, Mobility, Belonging", *Inter-Asia Cultural Studies Journal*, 1, No. 2 (2000).

----- "*In The Mood for Love*: Intersections of Hong Kong Modernity", in *Chinese Films in Focus: 25 New Takes*, ed. Chris Berry, (London: British Film Institute, 2003)

Zagorin, Perez, "Rejoinder to a Postmodernist", *History and Theory*, 39, May, 2000.

Zaretsky, Eli, "Identity Theory, Identity Politics: Psychoanalysis, Marxism, Post-structuralism", in *Social Theory and the Politics of Identity*, ed. Craig Calhourn, (Massachusetts and Oxford: Blackwell. 1994)

Zhang, Che, "Creating the Martial Arts Film and the Hong Kong Cinema Style", in *The Making of Martial Arts—As Told by Filmmakers and Stars*, ed. Agnes Lam, trans., Stephen Teo and Hin-koon Tsang, (Hong Kong: The Provisional Urban Council of Hong Kong, 1999)

Zhang, Yingjin, "Ideology of the Body in Red Sorghum: National Allegory, National Roots, and Third Cinema", *East-West Film Journal*, Vol. 4, No. 2, Jun, 1990.

Zizek, Slavoj, *The Sublime Object of Ideology*, (London and New York: Verso, 1989)

----- *Looking Awry: An Introduction to Jacques Lacan through Popular Culture*, (Cambridge, London and Massachusetts: The MIT Press, 1991)

----- *Tarrying with the Negative: Kant, Hegel, and the Critique of Ideology*, (Durham: Duke University Press, 1993)

----- ed., *Mapping Ideology*, (London and New York: Verso, 1994)

----- *The Metastases of Enjoyment: Six Essays on Woman and Causality*, (London and New York: Verso, 1994)

----- *Enjoy Your Symptom!*, (New York and London: Routledge, 2001)

Zou, John, "*A Chinese Ghost Story*: Ghostly Counsel and Innocent Man", in *Chinese Films in Focus: 25 New Takes*, ed., Chris Berry, (London: British

Film Institute, 2003)

Zuidervaart, Lambert and Tom, Huhn, eds., *The Semblance of Subjectivity: Essays in Adorno's Aesthetic Theory*, (Cambridge, Massachusetts, and London: The MIT Press, 1997)

Zweig, Connie, "The Death of the Self in a Postmodern World", in *The Fontana Post-modernism Reader,* ed. Walter Truett Anderson, (UK: Fontana Press, 1996)

香港電影研究專案 參考片目 (特選)

A Better Tomorrow (John Woo, 1986)

《英雄本色》（吳宇森，1986）

Black Rose (Chu Yuen, 1965)

《黑玫瑰》（楚原，1965）

Born to be King (Andrew Lau, 2000)

《勝者為王》（劉偉強，2000）

The Butterfly Murders (Tsui Hark, 1979)

《蝶變》（徐克，1979）

City on Fire (Ringo Lam, 1987)

《龍虎風雲》（林嶺東，1987）

City of Glass (Mabel Cheung, 1998)

《玻璃之城》（張婉婷，1998）

Election (Johnnie To, 2005)

《黑社會》（杜琪峰，2005）

Election 2 (Johnnie To, 2006)

《黑社會之以和為貴》（杜琪峰，2006）

Executioner (Siu-tung Ching and Johnny To, 1993)

《現代豪俠傳》（程小東 & 杜琪峰，1993）

Exiled (Johnnie To, 2006)

《放‧逐》（杜琪峰，2006）

Fallen Angels (Wong Kar-wai, 1995)

《墮落天使》（王家衛，1995）

Fight Back to School III (Wong Jing, 1993)

《逃學威龍3》（王晶，1993）

Full-time Killer (Johnnie To, 2001)
《全職殺手》（杜琪峰，2001）

God of Gamblers II (Jing Wong, 1994)
《賭神2》（王晶，1994）

The Grandmaster (Wong Kar-wai, 2013)
《一代宗師》（王家衛，2013）

Happy Together (Wong Kar-wai, 1997)
《春光乍洩》（王家衛，1997）

The Heroic Trio (Johnny To, 1992)
《東方三俠》（杜琪峰，1992）

A Hero Never Dies (Johnnie To, 1998)
《真心英雄》（杜琪峰，1998）

Infernal Affairs 2 (Andrew Lau and Alan Mak, 2003)
《無間道2》（劉偉強、麥兆輝，2003）

Legendary Tai Fei (Andrew Lau, 1999)
《古惑仔激情篇洪興大飛哥》（劉偉強，1999）

Long Arm of the Law (Johnny Mak, 1984)
《省港旗兵》（麥當雄，1984）

The Longest Night (Patrick Yau and Johnnie To, 1997)
《暗花》（游達志、杜琪峰，1997）

Men Suddenly in Black (Ho-cheung Pang, 2003)
《大丈夫》（彭浩翔，2003）

The Mission (Johnnie To, 1999)
《鎗火》（杜琪峰，1999）

My Schoolmate the Barbarian (Siu-hung Cheung and Jing Wong, 2001)

《我的野蠻同學》（鍾少雄、王晶，2001）

Mysterious Murder (Dei-sheng Tang, Hong Kong, 1951)

《紅菱血》（唐滌生，1951）

No Risk, No Gain (Jing Wong, 1990)

《至尊計狀元才》（王晶，1990）

Portland Street Blues (Andrew Lau, 1998)

《古惑仔情義篇之洪興十三妹》（劉偉強，1998）

The Private Eye Blues (Eddie Fong, 1995)

《非常偵探》（方令正，1995）

Purple Storm (Teddy Chan, 1999)

《紫雨風暴》（陳德森，1999）

To Rose with Love (Chu Yuen, 1967)

《紅花俠盜》（楚原，1967）

Sleepless Town (Chi-ngai Lee, 1998)

《不夜城》（李志毅，1998）

Spy with My Face (Chu Yuen, 1966)

《黑玫瑰與黑玫瑰》（楚原，1966）

Swordsman II: The East is Red (Ching Siu-tung, 1991)

《笑傲江湖 II：東方不敗》（程小東，1991）

Those Were the Days (Andrew Lau, 2000)

《友情歲月山雞故事》（劉偉強，2000）

A Touch of Zen (King Hu, Hong Kong, 1968-1970)
《俠女》（胡金銓，1968－1970）

Violet Girl (Yuen Chu, Hong Kong, 1966)
《我愛紫羅蘭》（楚原，1966）

We Are Going to Eat You (Tsui Hark, 1980)
《地獄無門》（徐克，1980）

We Want to Live (Li Tie, 1960)
《我要活下去》（李鐵，1960）

Wicked City (Tai-kit Mak 1992)
《妖獸都市》（麥大傑，1992）

The Wild, Wild Rose (Wang Tian-lin,1960)
《野玫瑰之戀》（王天林，1960）

Young & Dangerous (Andrew Lau, 1996)
《古惑仔之人在江湖》（劉偉強，1996）

Young & Dangerous 2 (Andrew Lau, 1996)
《古惑仔2之猛龍過江》（劉偉強，1996）

Young & Dangerous 3 (Andrew Lau, 1996)
《古惑仔3之隻手遮天》（劉偉強，1996）

Young & Dangerous 4 (Andrew Lau, 1997)
《97古惑仔戰無不勝》（劉偉強，1997）

Young & Dangerous 98 (Andrew Lau, 1998)
《古惑仔之龍爭虎鬥》（劉偉強，1998）

Young & Dangerous: The Prequel (Andrew Lau, 1998)
《新古惑仔之少年激鬥篇》（劉偉強，1998）

香港電影研究專案參考片目（特選）

【文化香港叢書】

主編　朱耀偉

遇上黑色電影

香港電影的逆向思維

統籌：文化度

印務：劉漢舉
插畫：吳楚圻
排版：陳美連
設計：Viann Chan
責任編輯：張佩兒

□

著者

陳劍梅

□

翻譯

陳劍梅

翻譯助理

朱歡歡　　朱澤慧　　江藹珊

□

出版

中華書局（香港）有限公司

香港北角英皇道499號北角工業大廈1樓B

電話：（852）2137 2338　　傳真：（852）2713 8202

電子郵件：info@chunghwabook.com.hk

網址：http://www.chunghwabook.com.hk

□

發行

香港聯合書刊物流有限公司

香港新界大埔汀麗路36號中華商務印刷大廈3字樓

電話：（852）2150 2100　　傳真：（852）2407 3062

電子郵件：info@suplogistics.com.hk

□

印刷

美雅印刷製本有限公司

香港觀塘榮業街6號海濱工業大廈4樓A室

□

版次

2017年12月

© 2017 中華書局（香港）有限公司

□

規格

16開（230mm x 170mm）

□

ISBN：978-988-8489-91-6

鳴謝：照片由嘉禾娛樂（集團）有限公司及美亞娛樂資訊集團有限公司授權使用